张玉红　姚萌　郁乃尧　著

评弹人家琐事

苏州大学出版社

图书在版编目(CIP)数据

评弹人"平淡"事 / 张玉红,姚萌,郁乃尧著. — 苏州:苏州大学出版社,2015.10
ISBN 978-7-5672-1516-0

Ⅰ. ①评… Ⅱ. ①张… ②姚… ③郁… Ⅲ. ①苏州弹词—介绍 Ⅳ. ①J826.1

中国版本图书馆CIP数据核字(2015)第234972号

评弹人"平淡"事

张玉红 姚 萌 郁乃尧 著

责任编辑 董 炎

苏州大学出版社出版发行
(地址:苏州市十梓街1号 邮编:215006)
苏州恒久印务有限公司印装
(地址:苏州市友新路28号东侧 邮编:215128)

开本 700 mm×1 000 mm 1/16 印张 20.25 插页 4 字数 364 千
2015年10月第1版 2015年10月第1次印刷
ISBN 978-7-5672-1516-0 定价:42.00元

苏州大学版图书若有印装错误,本社负责调换
苏州大学出版社营销部 电话:0512-65225020
苏州大学出版社网址 http://www.sudapress.com

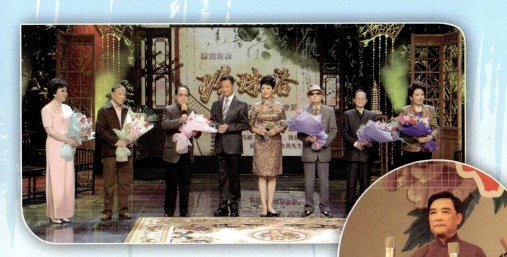

《百年传唱珍珠塔》老艺术家们登台亮相　左起：郑缨、赵开生、陈希安、袁小良、黄蕾、饶一尘、薛小飞、魏含玉

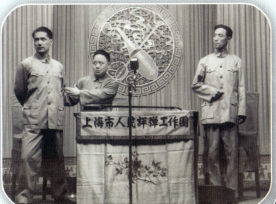

胡国梁

蒋月泉、唐耿良、周云瑞
演出现代中篇《王孝和》

蒋云仙

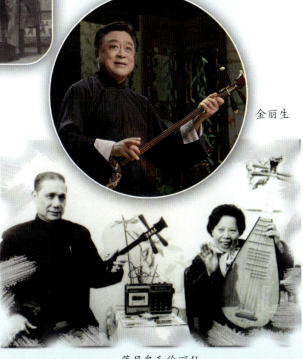

金丽生

蒋月泉和徐丽仙

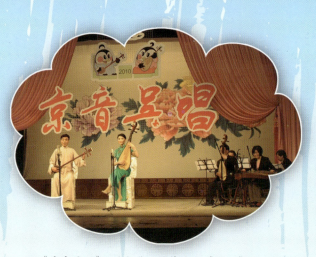

《京音吴唱》 沈仁华、周慧演唱《秋江》

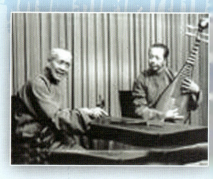

张鉴庭、张鉴国

刘天韵、刘韵若

王柏荫

毛新琳

马志伟、张建珍表演
《青春版白蛇·化檀》

王惠凤

周希明、陈琰、张建珍、季静娟演出长篇《文武香球》

徐云志

秦建国、蒋文

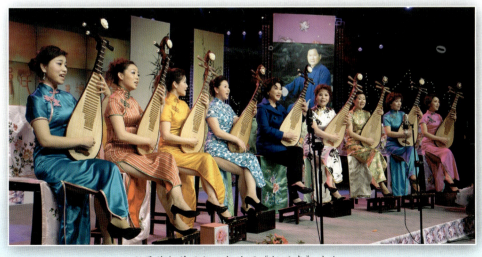
邢晏芝与弟子们一起演唱《杨乃武》选曲

袁小良

吴迪君、赵丽芳

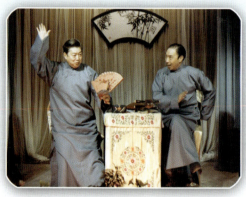
薛筱卿、薛惠君

杨振雄、杨振言
演出《西厢》

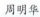
周明华

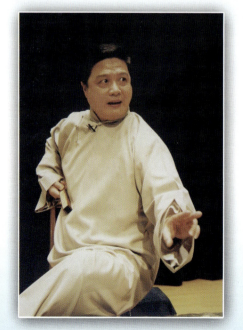

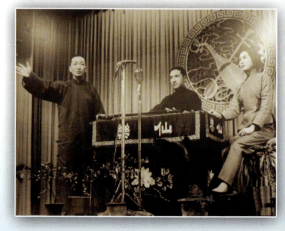
严雪亭、陈希安、刘韵若

序言

郁乃尧先生，苏州大学退休教师，博闻强识，著作甚富。张玉红、姚萌两位女士，苏州广播电视业界资深编辑、记者，文笔丰美，聪慧过人。

三位都因钟爱苏州评弹艺术，与末学相识多年，合作多多。他们厚积薄发，相约将多年来关于苏州评弹方面的采访文章，择要结集出版，以飨读者。其内容都是苏州评弹业内前辈或新锐们在艺术方面、后台生活中鲜为人知的轶事、趣闻，命末学作序，这实在是件令末学汗颜而又却之不恭的事。

我从事苏州评弹工作亦有五十多年，在这五十多年里，亲身体验到苏州评弹艺术遭受到的种种苦厄和困难。感谢媒体朋友们雪中送炭，给予许多支持和鼓励，使我和同仁们得以重拾信心，重抱希望。其中，郁乃尧先生，张玉红、姚萌两女士殚精竭虑，坚持不懈，奔走鼓呼，令人动容。事业上的支持是最大的支持，为此，怀着感恩之心，应命作序。

末学以为用作播音的采访文章，其体裁好比口头文学，其叙事样式，略近于苏州评弹的表书，首先要迁就听觉，让人听起来顺耳，不假思索就明明白白，所谓老妪能解是也。既要忌晦涩难懂，拗口难读，还要防止由于同音字而在听觉上产生歧义。中国文字中，同音字颇多，如："伴"、"叛"，"毋需"、"务须"，如果阅读，含义十分清楚；如果用苏州话说出来听，就往往会产生多种理解了，有些理解与原意甚至是相悖的。以前有个上联："童子打桐子，桐子不落，童子不乐。"看起来明白，听起来如不作些解释，会使听的人有如堕入五里雾中的感觉。这就是用于阅读的文章重看、用作播音的采访稿重听的区别。

郁先生和张、姚两位女士都是深得此中三昧的高手。本书所集文章，末学愚见当是言简意赅、深入浅出、精警而生动、简明且浑成的范本。看一看本书亦庄亦谐的篇目，有恍如吃货看到一张菜单，上面印满久违的美食，不由食指大动的感觉。若听或读这一篇篇作品，真如聆听一位德高望重、博学多才的好好先生，如数家珍般娓娓道出一桩桩发生在你身边的真实的故事。咀嚼

余味，每每可以品出其中隽永的人生哲理；谏果回甘，将获取更多的启迪和感悟。

一愿此书分享给更多看官。

二愿三位作者出更多的书。

三愿一切美好都能被记录下来。

<div style="text-align:right">

邢晏春

写于都市花园寓中

二〇一五年夏至

</div>

邢晏春：著名苏州评弹艺术家和评弹作家、国家级非物质文化遗产苏州评弹项目代表性传承人，与其妹邢晏芝合作整理、出版长篇弹词《杨乃武与小白菜——邢晏春、邢晏芝演出本》，独自整理出版《三笑——徐云志演出本》，独撰《邢晏春苏州话语音词典》。

目录

一 保护传承篇——保存菁华、发扬光大

- 钟情于苏州评弹艺术的老首长陈云 /3
- 夏荷生喊"捉贼" /9
- 朱耀祥对评弹艺术的贡献 /10
- "薛调"的由来 /13
- 薛筱卿创造了评弹伴奏 /16
- 薛惠君谈"薛调" /18
- 薛惠君学评弹 /19
- 戏班子里出了个周云瑞 /20
- 从评弹世家走出来的评话名家唐耿良 /22
- 唐耿良博采众长说《三国》 /25
- 江文兰大器晚成学评弹 /27
- 周玉泉借债去拜师 /30
- 曹汉昌十五岁说书生意差 /31
- 曹啸君的"曹派艺术" /33
- "大书小说"顾宏伯 /36
- 顾宏伯讲角色 /38
- "飞机英烈"的由来 /39
- "嗓头大王"张鸿声 /41
- 王柏荫拜师学评弹 /43
- "张调"形成于《顾鼎臣》 /45
- "开篇大王"邢瑞庭的"三非" /47
- 邢晏春怎么会说《贩马记》? /49

- 书坛文状元 /50
- 魏含英创"新魏调" /52
- "阿爹"和"孙子" /54
- "码头老虎"李仲康 /57
- 陈希安学评弹 /65
- "小沈薛"周陈档 /67
- "小徐云志"严雪亭 /69
- "活的录音机"蒋云仙 /72
- 绸布庄里出了个周剑萍 /75
- 领尽风骚王月香 /77
- 常熟老乡饶赵档 /80
- 胡国梁唱沪剧考评弹团 /83
- 胡国梁的志愿 /85
- 蒋月泉在苏州评弹中的幽默艺术 /87
- "疙瘩"蒋月泉 /92
- 真实动人的苏州评弹艺术大师的写照
 ——浅读《蒋月泉传》 /93
- 珠圆玉润《珍珠塔》 百年传唱放光彩 /98
- 以青春的名义向大师致敬
 ——青春版《白蛇》录制侧记 /102

二 改革创新篇——枯木逢春、百花齐放

- 《秋思》激活了"祁调" /107
- 到底有没有"周云瑞调"？ /108
- 评弹界的"达人"周云瑞 /110
- 吴子安教学生"置之死地而后生" /112
- 苏州评弹界的"怪夫妻"
 ——吴迪君、赵丽芳 /115
- 金声玉振
 ——金丽生书坛生涯 /118
- 爱江山更爱美人
 ——长篇弹词《多尔衮》录制花絮 /122
- 袁小良、王瑾、王池良在日本赤脚说书 /125

- 袁小良初说《孟丽君》/127
- 弦索伴我行
 ——苏州评弹"张派"传人毛新琳专访记 /129
- 苏州"易中天"提着"本本"上书台 /134
- 谁是惠中秋？ /138
- 陈希安的《珍珠塔》 /142
- 赵开生新说《珍珠塔》 /144
- 编《文徵明》赵开生大叹苦经 /147
- 《蝶恋花》的问世 /149
- 赵开生坐五个月的硬板凳 /152
- 孙继亭复兴"翔调" /155
- 薛君亚和周玉泉搭档 /156
- 曹汉昌创建苏州评弹团 /157
- 胡国梁的"严调"新唱 /158
- 唱片公司编辑胡国梁 /160
- "小书大说"张振华 /162
- 第一个改编金庸武侠小说的人 /164
- 有个群体叫"74届" /165
- 殷德泉与"应得钱"
 ——记殷德泉一份难忘的评弹情结 /170

三 趣闻轶事篇——丰富多彩、引人入胜

- 周玉泉自比门公周青 /177
- 周玉泉看天穿衣服 /178
- 严雪亭"偷渡"去听书 /179
- 蒋王档师徒遇险情 /180
- 王柏荫烧粥量尺寸 /181
- 足球队员蒋月泉 /182
- 普普通通一老人 /183
- 淮河工地苦乐事 /184
- 曹啸君生猩红热 /185
- "潮叔"薛筱卿 /186
- 张振华的"空气动力学" /188

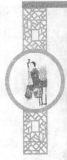

- 张振华自掏腰包 /189
- 江文兰与华士亭的"争吵" /190
- 从《冲山之围》到《芦苇青青》 /192
- 朝鲜战场上唱评弹 /193
- 陈希安的"单声道发声器" /195
- 吴君玉京戏唱到万体馆 /196
- 吴君玉的女儿情结 /198
- 吴君玉养鸟 /200
- 胡国梁下乡说新书 /202
- 好客的魏含英 /204
- 废纸堆里找到《孟丽君》 /205
- 陈卫伯拷酱油 /206
- 庞志英的尴尬事 /208
- "小开"吴迪君的艺术之源 /209
- 汽艇为什么要追赶赵丽芳？ /211
- 赵丽芳的空军梦 /212
- 农民赵丽芳 /213
- "八国联军"进上海 /215
- 巧妇庄振华 /216
- 风华绝代兄妹档
 ——晏春、晏芝从艺四十五周年大型访谈花絮 /218
- 凤舞九天宛转吟 /221
- 周老夫子和他的"美女团" /224
- "拌熟韭菜"袁小良 /227
- 袁小良最痛苦的阶段 /231
- 袁小良三见财政部部长 /232
- 袁小良吊火车 /234
- 袁小良差点成为上海女婿 /236
- 阿庆嫂"嗦"战上海滩 /241
- 《珍珠塔》是这样串成的 /243
- 京剧评弹结良缘 《京音吴唱》谱新篇 /245
- "光裕之星"第一人 /247

四 真情友谊篇——情深意切、动人肺腑

- 顾宏伯"赐"名吴"君玉" /251
- 父亲和儿子 /253
- 吴新伯细说父亲和母亲 /255
- 吴君玉的患难之交 /257
- 杨振言棉马夹里包冰啤酒 /258
- 爹爹张鸿声的平常事 /259
- 长辈杨振言 /262
- 邢瑞庭愿做"烂污泥"来护花 /264
- 邢瑞庭和他的孩子们 /265
- 邢瑞庭和陈云的友谊 /267
- 为人慷慨的邢瑞庭 /268
- 回忆蒋月泉与我的一段往事 /269
- 慈母徐丽仙 /275
- 慈父周云瑞 /278
- 赵开生与恩师周云瑞 /280
- 恩师余红仙 /282
- 余红仙教准空姐唱评弹 /284
- 不是师生胜似师生 /285
- 陈希安的吉尼斯纪录 /287
- 袁小良为啥叫徐天翔为"阿爹"? /289
- "亭亭玉立"唱评弹 /291
- 德艺双馨曹啸君 /292
- 曹汉昌的师生情 /294
- 顾宏伯和华觉平的师生情 /295
- 子女眼中的魏含英 /297
- 孝女赵丽芳 /299
- 孩子们的榜样唐耿良 /301
- 汪正华还有两次机会 /303
- 最珍贵的记忆 /305
- 附录1 中国评弹网的创办人郁乃舜 /308
- 附录2 缅怀"张派艺术"宗师张鉴庭 /311

一

保护传承篇

——保存菁华、发扬光大

钟情于苏州评弹艺术的老首长陈云

已列入国家级非物质文化遗产的苏州评弹，近百年来是苏沪浙一带吴方言地区影响极大的主要曲艺，艺术造诣高、影响大；近年来，又不断在港、澳、台地区以及美、澳、加等国受到广泛欢迎。面对如此丰硕成果，苏州评弹演员更加怀念毕生热爱评弹艺术、关心评弹艺术、支持评弹艺术的老首长陈云同志。

自幼听"蹩壁书"津津有味

陈云是上海青浦练塘镇人。练塘属于吴语地区，苏州评弹艺术深受当地人喜爱，拥有大量听众。练塘最早的书场"畅春园"，建于清末，所在地混堂浜，就离陈云的舅父家三十米左右。民国初年，练塘镇上又建造了一家有两百多座位的"长春园"书场。书场分日夜两场。陈云的舅父经常带他去书场听书，陈云从小就喜爱上了评弹。陈云笑称自己是听"阴立"(人称"靠壁书"，又叫"蹩壁书"，因无钱买票，站在书场后墙角边听书；"阴立"，是评话《大明英烈传》简称的谐音)出身。

因为书好听，天天想去听。大人不去，没有钱买票，幼年的陈云就和镇上的小孩子一起，做完功课，一有空就站在书场后面，靠在墙角边听"蹩壁书"。陈云听书后，喜欢把书场听到的故事，像说书先生一样，绘声绘色地讲给同学们听，什么杀赃官、救百姓，景阳冈武松打虎，岳飞精忠报国等，使同学们听得津津有味。1958年夏天，陈云曾饶有兴趣地谈及自己听书的经历："小时候听过书，后来参加了革命，南征北战，没有时间听书了。新中国成立后，到南方来，又开始听书。"

陈云参加革命后戎马生涯数十年，历经艰苦岁月，身体健康受到损伤。20世纪50年代以后，医生劝他不要多看书，可以恢复听书，帮助恢复健康。1957年、1959年陈云两次到南方养病，接受医生劝告，又开始听评弹。1959年夏，

陈云学习过琵琶,自费请上海评弹团老演员周云瑞、朱介生当老师。周云瑞不仅指导陈云练习指法,还特地为陈云编写了曲谱,供陈云练习。陈云生命的最后时刻,还在收听上海评弹团创作的中篇评弹《一往情深》,他是听着录音安详地离开人世的。

三十多年中,他几乎听遍了评弹界所有主要演员与书目的演出或录音,广泛接触了评弹界的干部、艺人和编创人员,与他们一起研究评弹艺术的改革、创新和发展,并提出过许多精辟的见解,被尊称为"老首长"。他认为评弹曲艺的演出形式简单,一两个演员,随身带着三弦、琵琶或醒木,不计舞台、场地,就可演出,便于深入群众,作用很大。1981年,他进一步提出评弹改革、发展的方向:"出人、出书、走正路。"

重视继承、整理传统书目

1959年上半年,陈云在上海逗留期间,曾对苏州评弹状况进行调查研究。当时评弹艺人怕犯"政治性"、"原则性"错误,不敢演出旧书目和放噱头;同时也一度出现肯定一切传统书目和否定整理、革新的另一种极端倾向。当年,他在杭州与苏沪浙文化曲艺界负责人座谈时提出:对传统书,要逐步进行整理。传统书"如果不整理,精华部分也就不会被广大听众特别是新一代接受。精华部分如果失传了,很可惜"。而整理传统书态度要积极,但必须慎重,因为这是一个牵涉到许多人吃饭的问题。

《珍珠塔》在整理初期,上海评弹界对其有各种不同的认识和评价。一种认为:编书人马如飞有浓厚的封建意识,《珍珠塔》是部充满封建意识、宣扬封建伦理道德和功名利禄等思想的书目。另一种认为:《珍珠塔》在一定程度上批判了封建势利观念。还有一种观点:马如飞处于资本主义萌芽、市民意识成长时期,《珍珠塔》具有反势利以及市民要求民主平等的思想倾向。许多人喜欢听《珍珠塔》,只是因为唱词多,并发展了许多流派唱腔,都很好听。对此,陈云希望了解《珍珠塔》思想内容和表演艺术究竟有哪些好的地方,并要求评弹工作的干部,调查后写份专题调查材料。

1960年1月,陈云写了《对整理评弹传统书目的意见》,对传统书目《珍珠塔》等提出了整理要求。当年5月,他在杭州听了苏州评弹团薛小飞、邵小华演出的《珍珠塔》后,又专找擅长表演《珍珠塔》的上海人民评弹团老艺人薛筱卿谈话,了解《珍珠塔》演出的情况,并对照脚本听了薛筱卿演唱《珍珠塔》的录音。对此,陈云建议,《珍珠塔》故事要说得有头有尾,说完整。《珍珠塔》中宣扬封建道德的地方很多,可以删改,但不要去掉书里追求功名的思想。当

时的读书人读书就是为了做官,读书做官也不是容易的事。他还说,《珍珠塔》已经说唱一百多年了,定型了,改要慢慢地来。1960年,陈云又召集苏沪浙文化曲艺界负责人,再次对传统书《珍珠塔》提出了意见。他针对有人认为"《珍珠塔》是碰不得的",指出:"在整理《珍珠塔》时,或者原封不动,或者斩头去尾,或者全部否定,都是不好的。应该肯定一部分,否定一部分。要把《珍珠塔》改好,但不可能一下子改好。有了缺点以至错误也不要随意指责。还可大家动手,各人唱各人的《珍珠塔》,百家争鸣。另外要边改边演。上海可以有上海改的,苏州有苏州改的,一个地方也可以有几种改法。到大城市、小城市去演,听取各阶层人士的意见。各种改法,都要经过试验。"1960年3月间,陈云在杭州听了杨斌奎说唱的苏州弹词《描金凤》后,因对有关水路交通的史实产生怀疑,而专门请相关史学家进行查考。陈云听著名评弹演员杨振雄演出《西厢记·寺惊》,书中惠明和尚传书一段,一带而过,陈云很赞成这样的处理。他说:不必要的枝节和烦琐的说表,应大刀阔斧地删去,整旧工作就是要这样。《西厢记》的情节是环绕张生与莺莺的婚姻问题展开的,惠明传书是枝节,是应该简略的。但他听了《白蛇传》,感到烦琐的地方实在太多了。例如许仙到苏州投亲、别姐、行路等,听后感觉都是多余的,拖拉得很。如果把日常生活中的睡觉、吃饭等都放在书里,叫听众来听这些,那未免太烦琐了。总之,应留其精华,去其糟粕。陈云对传统书目《玉蜻蜓》、《双珠凤》、《三笑》、《英烈》等整理、改革都给予极大关怀。1977年6月13日,陈云又发表了《对当前评弹工作的几点意见》,文中明确指出:"'四人帮'破坏了为江南人民喜闻乐见的评弹的固有特色";"评弹应该不断改革、发展,但评弹仍然应该是评弹,评弹艺术的特点不能丢掉";"学传统书,可以全部学下来";"传统书如果只剩下一截一截的,我们这一代艺人就没有尽到责任"。他一再强调:"我的心是很平的,要求不高,只希望评弹能像评弹。"

全力支持创演新编书目

早在1960年陈云在上海开会时,听了上海人民评弹团余红仙用评弹演唱的毛泽东怀念杨开慧的词作《蝶恋花·答李淑一》后,大为赞赏,向周恩来总理推荐,周恩来听了也非常赞赏。于是,这一节目走红全国,以致后来遭到江青的嫉恨。直到2005年,著名演员余红仙仍满怀深情地回忆说:"我第一次见陈云同志是1960年,那年我22岁,还是个小青年。领导通知我(还有赵开生)到锦江小礼堂为中央领导演唱用评弹曲调谱曲的毛主席词《蝶恋花·答李淑一》。这个作品是1959年编创的,作曲是赵开生。当时听说周总理也要

来,我更加紧张,生怕出错,我与赵开生两人相互鼓励。演出开始,先由我第一个唱。唱完后,陈云同志就离开了,但是过了一会,吴宗锡(原上海评弹团团长)对我说:'等会儿你再唱一遍。'原来周总理因为开会来迟,没有看到我的节目,陈云同志将这个节目推荐给总理,要周总理一定要再听一次。演出结束后,总理给予了极大的鼓励,说,《蝶恋花》主席的词写得好,你们谱曲谱得好,演员唱得也好,特别是最后两句。此外,总理也提了一些修改建议,并说下次还要来听。陈云同志说,你们可以把主席的其他诗词也谱曲来唱,这样也可以把评弹推广到全国。"

当年2月、5月,陈云指出:"新书开始时不要怕短,有三分好就鼓掌",要扶持新书,不能老是"西宫夜尽百花香","窈窕风流杜十娘"。艺人要努力搞些新作品,反映新时代。"新生事物有生命力。"

文化大革命结束后,针对苏州评弹的混乱局面,1977年6月13日,陈云同志在《对当前评弹工作的几点意见》中提出,"评弹要像评弹","要说服有精力的中年艺人坚持创作新书,当然完全不排除他们有时说些传统书,他们如果把新长篇创到十回,即使是粗糙的,这对今后评弹仍是很大的贡献"。

1977年,浙江曲艺团评话演员汪雄飞为陈云演出《林海雪原》后,受到极大鼓舞,决心赴外地演出并重加整理。陈云获悉后非常高兴,约汪雄飞等谈话,并风趣地讲:"过去我一直听你们说书,今天我来说一回书。"陈云兴致勃勃地介绍了小说《林海雪原》中描写的解放战争时期东北剿匪的历史背景和有关情况。他在讲解时,手头一边放着小说《林海雪原》,一边放着一本《中国分省地图》,说道:"我是1945年首批进东北的,当时那里剿匪的情况我比较清楚。"他指着那张东北宾县地区的军事大地图,拿起放大镜,指点着地图,详详细细地讲述当时的剿匪情况和地理环境:哪里是奶头山,哪里是威虎山,并介绍了书中英雄人物的原型,讲得有声有色、头头是道。这时,他突然刹车,风趣地说:"暂时讲到此地,现在要'小落回'哉!大家先休息休息。"结束时,他又幽默地说:"两角钱一张票值不值?"陈云特别强调只有了解这部小说复杂的时代背景,才能了解当年东北土匪的情况。他还介绍了当年的艰难斗争,帮助演员认识这部小说的深刻内涵和意义,并鼓励演员去威虎山体验生活。汪雄飞听后深有感触地表示:"陈云老首长的讲话对我今后说好《林海雪原》大有好处。"

早在1961年7月29日,根据陈云同志的建议,苏州市文化局将苏州市戏曲学校改制并改名为"苏州评弹学校"。1979年3月5日,又在陈云老首长提议下,苏州评弹学校筹备处成立,12月上旬陈云同志亲笔书写"苏州评弹学校",并附信说:"我的题字实在不登大雅之堂。但是经一再催促,评弹又是我

喜爱的文艺,所以写了六个字,不知可用否?"1980年4月2日,苏州评弹学校复校后,陈云任名誉校长。

1981年4月5日上午,陈云与上海人民评弹团团长吴宗锡谈话时,言简意赅地提出了"出人、出书、走正路";同时指出"保存和发展评弹艺术,这是第一位的,钱的问题是第二位的"。此后,苏沪浙评弹艺人编演了反映现实生活的新书目《春梦》、《真情假意》、《女排英豪》、《一往情深》、《九龙口》等中长篇评弹,受到广大听众包括青年的热烈欢迎。陈云老首长在晚年,每周都要听由苏沪浙送去的评弹新节目录音带不少于十小时。据原江苏曲联主席周良回忆:陈云老首长不能经常去书场听书,因怕被听众发现而影响演出效果,为此在家改听录音。听毕,往往托人告知他的意见。

尊重关心广大评弹艺人

早在1960年,陈云老首长提出:要给艺人以宽松的环境,"有了缺点以至错误也不要随意指责。如果一有缺点、错误,就说是'左'或右,过了一些就是'左',不足一些就是右;再说得严重些,就是'左'倾、右倾,帽子很大。如果再到报纸上去争论,那就会搞得很紧张"。评话演员汪雄飞对此深有体会。1977年"五一"国际劳动节,陈云在杭州了解中长篇评弹书目演出情况,向原浙江曲联主席施振眉问起演出《三国》的著名演员、外号"三将军"(指《三国》书中张飞)汪雄飞近况。第二天,汪雄飞去见陈云老首长,陈云问他为何不演出评话《林海雪原》一事。汪雄飞告知:"经过十年动乱,我犹如惊弓之鸟,'文革'中不敢说《林海雪原》是唯恐评话走了样,要被戴上破坏'革命样板戏'的帽子;粉碎'四人帮'后,我又不敢说,是唯恐说《林海雪原》,客观上起宣传'革命样板戏'的作用。我正在犹豫。"陈云鼓励说:"我听过你《真假胡彪》(《林海雪原》中一折书),加工得很好,你现在回去准备准备,明天就说。"经过陈云老首长的鼓励,其顾虑全消。汪雄飞回到团里,花了整整一个晚上,把过去说过的书重温一遍。陈云老首长听过以后很高兴,勉励其继续加工提高,到书场去演出。他说:"有了老首长的支持,我胆子更大了,信心足了,劲头也来了,把短篇加工为长篇,通过书台实践,《林海雪原》终于成了广大听众喜爱的保留书目。"老首长陈云还常对评弹演员说:"艺术上的问题让评弹演员自己拿主张,征求、听取群众意见后,也让说这部书的演员自己集中整理。"纪念陈云老首长100周年诞辰时,汪雄飞的学生魏真柏回忆说:"有一次我的老师汪雄飞给陈云同志去说书,正好是十分炎热的天气,汪老师挥汗如雨,陈云同志见状便幽默地说:'你把二尺半(长衫)脱掉吧。'但是,脱去长衫之后,身材较为

肥胖的老师仍是流汗不止,陈云同志又说:'没关系,把衬衣扣子也解开吧'。"

1977年5月,在杭州评弹工作座谈会召开前夕,陈云找评弹演员谈话。有一次和上海评弹团演员谈话时,陈云主动问起徐丽仙的病情。他惋惜地说:新中国成立以来她唱了很多新的作品,评弹的历史上应该记她一功。在杭州评弹座谈会上,他还对徐丽仙在弹词音乐上的贡献做出高度评价,特别指出"徐丽仙同志在评弹曲调的发展中,是有一定地位的",甚至还能背出徐丽仙演唱的开篇《小妈妈的烦恼》中的词句呢!

1984年,陈云得知上海长征评弹团演员徐文萍在1962年于上海丁香花园小礼堂为他演出后不久,即长期因病卧床休养,陈云多次托人带信表示慰问;后来得知上海人民广播电台没有徐文萍演唱的录音留存,他又把自己保存的一盒徐文萍唱的"祁调"开篇的录音带《秋思》和《私吊》送给电台。陈云老首长的关怀,鼓舞着徐文萍在病床上又谱了几十首"祁调"开篇,把录音转送给老首长。时隔一个月,82岁高龄的陈云特地赠其亲笔所书条幅。

老首长陈云从1979年以来,书赠苏沪浙评弹工作干部和演员题词、条幅很多。1985年,陈云特派人给在中央人民广播电台录音的上海人民评弹团张如君、刘韵若、赵开生送去生梨,后又送去亲自书写的唐代张继《枫桥夜泊》条幅,以慰劳演员的辛勤劳动。写给刘韵若的条幅,现已勒碑陈列于苏州寒山寺普明塔寺院新建的碑廊。1988年,陈云听了上海人民评弹团杨振雄五十多回《西厢》录音后,称赞杨振雄书艺极好,随即送给他两个条幅,除题写张继《枫桥夜泊》外,另一条幅为李白的《峨眉山月歌》。

1987年4月30日,年过八旬的老首长陈云,兴致勃勃来到苏州评弹学校在杭州西子湖畔的演出厅,听取苏州评弹学校师生汇报演出。作为苏州评弹学校名誉校长,陈云饶有兴趣地观看了每个节目,时而点评,时而伴唱,时而微笑。他特别看重学员的演出,当听到三年级学生景菊平弹唱严雪亭调开篇《一粒米》时,非常高兴,脸上展开了笑颜。他认为不但唱得好,而且这段台词内容比以前丰富多了。接着又听了二年级学生戴忠新表演评话片段《武松打店》。当小戴演出中抛出叫卖声和噱头时,陈云高兴得哈哈大笑起来。在演出中,他不断向有关领导亲切地询问学员的学习、生活情况。

(郁乃尧)

◆ 夏荷生喊"捉贼" ◆

吴迪君在回忆他跟先生凌文君学习《金陵杀马》的时候,说到过一个故事。吴迪君的先生凌文君,拜的是朱琴香,没有拜夏荷生,但他的一些书却是"偷"夏荷生的,所以夏荷生一开始见凌文君恨得要命:你不拜我先生就算了,还来偷我的书!那时候,夏荷生在苏州龙园书场说书,凌文君想去听书学习,又怕被夏荷生发现赶他走,就躲在书场外面的大水缸里面听书,结果还是被夏荷生发现了。夏荷生大喊一声"捉贼",把凌文君吓得乖乖地从水缸里面爬了出来。凌文君虽然被夏荷生喊了"捉贼",但一段时间"偷听"下来,他学到了夏荷生的本事,夏荷生也非常喜欢凌文君了。所以,以前的老先生认为,学说书靠先生一句一句地教,手把手地教,是学不好的,就像喂鸭子一样,硬塞给他东西吃,是不行的,需要自己去名家那里"偷",这样才印象深刻,才会消化成为自己的东西。但是,有些保守的老先生说到紧要关头的时候,就派学生出去做点什么事,就是不给你听关子书。学生学不到,就不会抢先生的生意了。学生要想学到最好的书,就是行话所说的"咬臂膀书",只能靠"偷"。一边听名家演出,一边认真地记,一天天听,一遍遍记,一直到记住为止,并且要多听各位名家的演出,多看书,才能兼收并蓄,博采众长。天赋加上勤奋,最后才能成为响档。一曲成名的人有的,但极少极少。

(张玉红)

◆ 朱耀祥对评弹艺术的贡献 ◆

弹词流派"朱调"也称"祥调"的创始人朱耀祥幼年时期跟随他的父亲唱苏滩,就是苏州苏剧的前身。苏滩当时是不化妆的,大家都坐着,分角色唱。朱耀祥的父亲还会变古彩戏法。二十岁不到的朱耀祥,拜名家赵筱卿为师,学说书。赵筱卿的拿手书是"龙凤书"。所谓"龙凤书",就是《描金凤》和《玉夔龙》。《玉夔龙》分前段后段,一段叫《大红袍》,一段叫《神弹子》,这两部书很难说好。一般评弹的小书都是弹弹唱唱,"私定终身后花园","考中状元大团圆",都是公子小姐角色,而"龙凤书"是要开打的,各门角色齐全。但是,如果学好了这两部书,接下来说任何书都方便了。朱耀祥从"龙凤书"说起,唱腔属于马如飞的"马调"系列。

20世纪30年代,朱耀祥已经成了评弹界赫赫有名的三大响档之一:朱耀祥、赵稼秋,沈俭安、薛筱卿,蒋如庭、朱介生。但是,朱耀祥对评弹的特殊贡献是一般人所不了解的,主要有这样几个方面:

第一个就是创造了流派唱腔"朱调",也称"祥调"。他当时说《大红袍》、《神弹子》、《描金凤》的时候,唱腔主要是"马调"唱腔,他的"祥调"形成在20世纪30年代,这还得从当时著名作家张恨水先生写的《啼笑因缘》说起。

上海的《新闻日报》每天发表小说连载《啼笑因缘》,受到老年人、中年人、青年人的欢迎,后来干脆出了书。朱耀祥和搭档赵稼秋因为感到自己文化水平不高,就请上海有学问的陆澹庵先生把《啼笑因缘》改编为评弹,两人开始了长篇弹词《啼笑因缘》的演出。当时凡是有收音机的店家、家庭,都收听他们的《啼笑因缘》,代表作就是《啼笑因缘》里的"别凤"、"骂金钱",可以说是家喻户晓。

长篇弹词《啼笑因缘》在当时作为现代书、"西装旗袍书",是个大胆的创新。朱耀祥说《啼笑因缘》时,根据角色、书情的需要,在"马调"的流派基础上发展开来,加上他本人是唱苏滩出身,还会唱昆曲,会吹笛子,他把苏滩、昆曲的基本功放到评弹当中,结合书情和人物感情,创造了"朱耀祥调",也称为

"祥调",又称为"朱调"。在20世纪,学朱耀祥"祥调"的人还是比较多的,一开始说到"祥调",就是指朱耀祥,因为新中国成立后到60年代才有徐天翔的"翔调","翔调"也是评弹二十四种流派之一。

朱耀祥的再一个贡献,就是开创了评弹说现代书的先河。评弹一直是说古装书的,朱耀祥和赵稼秋两个人大胆创新,说《啼笑因缘》,书里的人物穿西装旗袍,他们两个人是评弹界第一档说现代书的人。

朱耀祥对评弹的第三个贡献,就是第一次把普通话放到书台上,作为主角的说白。以前古装书的角色,大多数和京剧一样,说的是中州韵,但朱耀祥和赵稼秋在说《啼笑因缘》的时候,让樊家树、沈凤喜、刘将军、何丽娜、关寿峰、沈大娘这些主要角色都说普通话。这样的革新,符合了年轻的评弹听众的需要。

以前去书场看评弹演出,都被称为"听书",注重"听",像国粹京戏一样,北京人说"听戏",是闭着眼睛听的。但是,到了朱耀祥、赵稼秋两个人的《啼笑因缘》里,他们借鉴了话剧、电影的画面手法,演得特别感动人、特别像,在"说"的基础上,增加了一个表演手法——"演"。两个人配合默契,把各种人物演得活灵活现,栩栩如生,在评弹的"说噱弹唱"后面加了"演",这是朱耀祥对评弹的第四个贡献,虽然只多了一个字,但是这一个字对评弹艺术的发展起的作用非同小可。

朱耀祥唱过苏滩,所以评弹的各门角色都演得栩栩如生,不像一般说书先生,只会弹弹唱唱,甚至规定不好站起来,但是朱耀祥破了这个规矩,非但站立起来,而且还有身段和动作,像《神弹子》里的王如川,是个武小生,头上有两根野鸡毛,朱耀祥头上又不可能有野鸡毛,但是他表演得像得不得了,动作又是漂亮又是像。说《啼笑因缘·绝交裂券》前面的一回书,沈凤喜到先农坛和樊家树约会,要坐黄包车。当时,朱耀祥起沈大娘角色,学生钱正祥的师姐起沈凤喜,钱正祥起车夫。朱耀祥起的沈大娘是个胖子,钱正祥起的车夫很瘦,是苏北人,早上为了出来赚钱,没吃早饭。当时有两部黄包车,一个车夫看见沈凤喜年纪轻,人不胖,拉了就走了,而钱正祥扮的车夫,又瘦又饿,还要拉沈大娘这个胖子,去追前面的车。当时,朱耀祥和学生钱正祥在台上表演拉黄包车,朱耀祥躺在椅子上,肚子像海蜇一样晃来晃去,一面说,一面做,台下面观众笑,台上钱正祥也笑得说不出书来了。等到下得书台,朱耀祥对钱正祥说:你怎么可以和听众一样笑呢!说书就要有这样的本事,你不是钱正祥,你是黄包车夫,你笑,是对听众的不负责任!

朱耀祥说《啼笑因缘》的时候,红得发紫,一般演员在书场门口写海报、水牌,都是用纸张,但是朱耀祥、赵稼秋演出时,用的是霓虹灯,这是评弹界从来

没有过的。20世纪30年代，上海的一个电料商从外国人那里学来霓虹灯技术，当时朱耀祥、赵稼秋说《啼笑因缘》，有的书场为了请到朱耀祥、赵稼秋，就把广告做成了大红的霓虹灯。上海浙江路萝春阁书场外面的广告——"特请弹词名家朱耀祥、赵稼秋先生弹唱《啼笑因缘》"，是上海第一盏霓虹灯，吸引了不少听客。据说，当时还出动了交通警察，因为书场门口实在太挤了。这也算是朱耀祥对评弹的一大贡献吧。

朱耀祥对评弹艺术的贡献还有一个，就是在台上用方言特别多，在评弹界也很有名气。朱耀祥的方言怎么会这样好呢？他每次从书台上下来，特别是散场后，经常会带着学生去外面兜圈子，和社会上各种人物交谈，皮匠师傅、烧菜师傅、铁镬子、煤炉都放在门口，他对学生钱正祥说：我台上演的瞎子、皮匠，怎么会这么像，就是除了说书，还要去大街小巷兜，方言就是这样学来的。《啼笑因缘》里有回书，主角从北京回杭州，结果北京、天津、济南、南京、镇江、丹阳、常州、苏州、嘉兴、杭州，这些大码头的话朱耀祥都在书里说过，还有细致到苏州六城门的话也有分档。朱耀祥说书从来不是照本宣科，他认为每个演员说书，都要做到自己心中有数。比如《啼笑因缘》里面，北京的胡同、苏州的弄堂是什么样子的，天桥是什么样子的，北海公园、先农坛、什刹海、六国饭店什么样子，一开始他都不知道，为了说好这部书，朱耀祥和赵稼秋特地停了码头上的生意，到北京，住旅馆，亲自去实地察看，天桥唱大鼓的、卖拳头的、表演杂技的是什么样子，北京的老太太、老大爷碰头是怎么敷衍的，北京的土话是怎么样的。朱耀祥认为，每说一部书，都要做到心中有数，这样才能说得好。

以前评弹的开篇都是一个人唱，没有对白，朱耀祥就动脑筋，将京剧的折子戏，像《追韩信》、《昭君出塞》、《四郎探母》、《平贵别窑》、《霸王别姬》等观众熟悉的京剧折子戏，改编为评弹开篇，上下手对唱，对唱开篇比如还有《昭君和番》，是当时四大名旦之一的尚小云唱得比较多的唱段，京剧上唱的是昆腔，要改为评弹，基本上要七字句，朱耀祥和赵稼秋把它改为对唱开篇。他们还喜欢唱白话开篇，像《上海少奶奶》、《朱耀祥的甜酸苦辣》等，这是朱耀祥对评弹的又一项贡献。

(张玉红)

◆ "薛调"的由来 ◆

薛筱卿,1901年出生,小时候欢喜听大书,就是评话,经常到玄妙观,去露天书场听免费书。他不喜欢小书,就是弹词,认为小书扭扭捏捏,用小嗓子唱,女角色也多,但是没想到拜了魏钰卿之后,却成了红极一时的名家,而且还开创了弹词流派"薛调",这不得不说是个"奇迹"。

薛筱卿的父亲是开餐馆的,看到儿子喜欢说书,就把魏钰卿请来,十二岁的薛筱卿拜了先生,学了四年,十六岁的时候就自己出去演出了,放单档,从前都是单档。那说的书呢,就是在先生那里抄的《珍珠塔》,一共抄了十三回,只可以做十三天。以前说书,场方安排要么做一排,要么做两排,十三回书在时间安排上很尴尬。总算还好,听客们觉得薛筱卿人不错,书说得也还可以,有很多书还是听众补给他的,还有道中给他的,这样总算可以说一个月了。等到在外面小码头演出一阵过后,薛筱卿回到苏州,和先生魏钰卿拼双档,去上海,做小世界、大世界。后来魏钰卿要出门了,薛筱卿就不和先生搭档了,恢复了单档,到后来和陈雪芳搭档,也是生意好得不得了,红极一时,但是,两年以后,又拆档了,又成了单档。

当时有一位叫钟志良的老先生给薛筱卿介绍了沈俭安,沈俭安也是拜魏钰卿为先生的,两个人是师兄弟。薛筱卿和沈俭安搭档,两个人都年纪轻,要求上进,都想在书台上有立足之地,希望名利双收,因为假如书说得不好,就要苦一世人生,所以两个人搭档的时候,非常卖力,演出情况相当好。

薛筱卿和沈俭安说起书来,跟先生魏钰卿既像又不像,其实这就是艺术成功的典范。学生学先生的书,但是不能和先生一模一样,年轻人有年轻人的看法,他在社会上能够了解到听众喜欢什么,不喜欢什么。听众也是跟着时代走的,你书不跟上时代,只跟先生一样,即使你说得再好,也说不过先生,是要被淘汰的。薛筱卿和沈俭安两个人对先生传给他们的书进行了改革,在说法上改革,在唱腔上改革,在乐器上也进行了改革,所以当时"沈薛档"红极一时,几十年来都没有衰退过。做到后来,电台、书场、堂会,一天不

知要多少场次,薛筱卿也从一无所有到成家立业,样样都有了。

薛筱卿和沈俭安两个人学的都是魏钰卿,会不会有冲突呢?不会,因为他们各人有各人的见解,有各人对角色的理解,唱适合自己嗓音的唱法,完全和先生不同。倘然翻老片子听,听魏钰卿,听沈俭安,听薛筱卿,都不一样,这就是他们成功的地方。沈俭安的唱比较醇厚,带点小沙喉咙,从另外一个角度唱。他的唱词,下呼是双过门;薛筱卿的唱,和沈俭安不同,是单过门,声音不同,唱的方法也不同。可惜的是,二十多年前,有人把沈俭安、薛筱卿的两种调混为一谈,叫"沈薛调",那就大错特错了。"沈调"是沈俭安,"薛调"是薛筱卿,一对双档,能够出两种流派,是何等的不容易,而后人把他们合而为一,就不成其调。薛筱卿的女儿薛惠君特别强调这一点,她觉得假如现在再不讲,以后要弄不清楚了。薛惠君这样特别强调,是对历史的负责。

那么这个"薛调"是怎么形成的呢?也不是凭空而起的,薛筱卿跟的是魏钰卿,老先生的唱刚劲有力,非常好听,是在"马调"的基础上,增强了音乐性。薛筱卿听先生的书,觉得要学先生的咬字有力,但是自己正式唱的时候,就不能一模一样了。先生的唱倾注的是先生的感情,自己是个年纪轻轻的小伙子,如果像老人一样唱,不但自己不接受,听众也不会接受,而且自己还唱不出那份感情。所以薛筱卿就动脑筋,一点点改,归韵归得好,这就是他的一个转变。当然不是说魏老先生的不好,各人有各人的见解,老先生也是一种流派。

《珍珠塔》片子多,有很多句子是叠句,薛筱卿把这些叠句切一切,分一分,押韵的,就是叠句,不押韵的,就另外再唱,把前面的结束,再起句唱,不是为了连着唱而连着唱,而是分段落,这一点他做得非常好。还有,薛筱卿的字眼咬得特别清爽,因为他小时候听不懂人家的唱,所以到他唱的时候就要让人家听得懂自己的唱。他咬字的方法是魏钰卿老先生的,苍劲有力。他的字音咬得清,送得远,用丹田劲唱。比如《珍珠塔·托三桩》,陈翠娥牵记方卿,患了相思病以后,自己知道生命危险,就托三桩,问父亲:今天几号?五月初四。薛筱卿弹唱的时候就是用他的特点,表现得声情并茂,而不是说"薛调"只能叙事,硬邦邦的,是过路片子,没有感情。它也有柔软的地方,也可以唱得非常抒情。

薛筱卿把《珍珠塔》里的唱片都变活了,《痛责》、《哭诉》、《打三不孝》、《方卿唱道情》、《见姑娘》、《方卿见娘》、《下扶梯》,很多唱片可以单独拎出来唱,这就是薛筱卿和沈俭安对《珍珠塔》的贡献。一部书有这么多的唱片唱响,也是两位先生的功底使然。

"薛调"开篇《柳梦梅拾画》,是薛筱卿欢喜唱的,有两只,一只长的,全的,

一只是后来经过陈灵犀改编的,当中挖掉了很多东西。人家问:薛先生,两只《柳梦梅拾画》,你喜欢哪一只?薛筱卿直截了当地说:喜欢长的,有意境,词句也好得不得了。原作者是个才女,叫陈姜映清,夫家姓陈,本人姓姜,学问好得不得了,平仄也好,词句又美。她喜欢听薛筱卿的调,为薛筱卿写过不少开篇,《柳梦梅拾画》就是里面的一只,还有《玉梨魂》等几十只开篇,可惜现在都失传了。

"薛调"开篇《紫鹃夜叹》,唱词非常美,雅俗共赏,叠句连唱十四个"一个儿",就像飞泉泻玉的感觉,拉住了听众的耳朵。以前的评弹演员文化水平都不是很高,很小年纪就出来学说书,没怎么读过书,后来怎么都会文质彬彬,讲起话来书生气十足呢,都是从开篇里学来的。那些老开篇,一个演员能够看懂研究,就会提高本身的文学修养,老听众也会点拨你:这个你唱错了,什么字是怎么个意思。听众也是老师。

在薛筱卿的艺术生涯当中,还有一个"雨夹雪"的故事。当时拜先生,一开始先生是不会叫你唱的,而是拿个竹片,做个弓,叫你弹,练手指,练滚,练三个月后才上琵琶弹,弹的是工尺谱,一直到先生认为你可以唱了才叫你唱。薛筱卿学的第一只开篇就是"俞调"《宫怨》,但是魏钰卿自己是不唱"俞调"的,就叫薛筱卿跟另外一个老师学"俞调"。那时候的先生是不教的,要你自己去听,要你去唱,叫你吊嗓子就去吊嗓子。薛筱卿为了不影响先生,也不影响别人,每天大清早到北局去吊嗓子,那里有个高墩墩。练了一阵以后,先生叫他去唱。他又不懂什么叫丹田唱,只会硬唱,直唱得自己觉得胸口痛。先生觉得很难听,一只开篇唱了十五六遍。薛筱卿想,这样下去嗓子痛总是不行的,要找窍门,就一点点、一点点往下沉,找感觉,哎!到丹田了,丹田唱出来了!

薛筱卿有副好嗓子,但是好嗓子不等于就唱得好听,也要会用。就这样,薛筱卿慢慢地掌握了丹田唱之后,就不觉得吃力了,声音也亮了。前排听众也是这点声音,不觉得响;后排听众也是这点声音,不会听不见。这个就是功夫。薛筱卿后来有时候唱《宫怨》玩玩,人家说笑话:你是"雨夹雪","俞调"夹了"薛调"。

一个流派的形成是这个创始人的努力,但是他的命名,不是他本人说的,而是听众说的,"薛调"同样是这样的。

(张玉红)

◆ 薛筱卿创造了评弹伴奏 ◆

评弹过去是没有伴奏的，上手唱的时候，下手停下来，下手唱的时候，上手停下来，唱结束了，再一起出琵琶弦子，比较单调。琵琶分上把、中把、下把三个把位，一般上把比较多，中把、下把比较少。薛筱卿在此作了极大的创新，他是评弹音乐的杰出人才，从他开始，把伴奏一点点垫进去，就是现在讲的"托"。"托"，是一个很大的学问，薛筱卿"托"得沈俭安唱得舒舒服服，听众也觉得：这个音乐怎么这么好听？薛筱卿创造不少过门，直到现在还在用，多少年过去了，都没觉得陈旧，这就是艺术。只有真正的艺术才能够成为经典，永久不衰。薛筱卿填补了评弹的一个空白，他不是为了伴奏而伴奏，你唱5，我弹5，你唱3，我弹3，这不稀奇，不好听，薛筱卿是活泛的，你归你唱，我归我弹，现在新法叫"支声复调"，那时候也不懂，只知道评弹过门就这样弹。由于薛筱卿创造了过门伴奏，后来的演员们慢慢就都借鉴了。这是薛筱卿在评弹音乐上的一大贡献，是一个转折点。

有人问薛筱卿：你的花过门好听的拉，阿好抄给我？薛筱卿说：过门是抄不出的，是台上弹出来的，这个只有熟能生巧，多弹弹就会了。比如《啼笑因缘》的花过门，很多都是薛筱卿创造的，直到现在用的都是他的过门。郭彬卿也喜欢弹琵琶，他崇拜薛筱卿的琵琶，自己也经常苦练，后来他和朱雪琴拼双档，朱雪琴的唱是跳跃性的，所以郭彬卿弹琵琶也要有跳跃性。倘然这个跳跃性放在薛筱卿的唱里来弹，就嵌不进去了。各人的唱不同，弹也不同。郭彬卿还写了一篇文章，说薛筱卿创造了琵琶弹奏的很多手法，对薛筱卿佩服得五体投地。确实，薛筱卿的琵琶弹奏技巧虽不能说绝后，但是空前，音色特别优美。从前说书先生弹琵琶，不像现在，演员自己带了琵琶去书场，以前都是场方提供的，放在台上，有的很破了，还有的品都不准，都是靠演员自己手里功夫。薛筱卿只要一弹，就知道这个音准不准，不准怎么办呢？就要演员在台上校正，这也是艺术，"咚"，听余音，第二根，第三根，第四根，一根根听过来，基本上差不多了。同样是校音，缺一点就要稍微动一点，包括唱的时候走

音了,校音就在说白或唱的当中,轻轻地动一动。薛筱卿弹弦子也有自己的特色,弹的也是"薛调"的东西,和说白完全吻合。比如:方太太盘问陈翠娥,不知道外甥要问我啥? 唱词讲的是景致,天热,有知了,有鸟,是美的,但是陈翠娥心里闷,就要用带压抑的心情来唱,她不是真的在欣赏美景,而是在抑郁的心情下看风景。所以薛筱卿对乐器的处理不是为唱而唱,为弹而弹。

(张玉红)

◆ 薛惠君谈"薛调" ◆

薛惠君认为,男声唱"薛调",也不要全部学她父亲薛筱卿。薛筱卿是天生一条好喉咙,没有这个天赋,就不要硬学。你需要学的是他的唱法和他的精神,那样才能够唱出来,让听众一听:嗯,这个"薛调"好听,这就对了。如果硬要学薛筱卿的声音,就不好听,每个人都有自己好听的声音。还有女声唱"薛调",薛惠君自己也走过一段弯路,别人对"薛调"的评价是:刚劲有力,煞渴,口劲足,干扎扎。这些形容,很容易误导演唱者,唱得咬牙切齿,唱得铿锵有力,这样唱的话就错了,不能唱得像钢铁一样,"薛调"是有血有肉有弹性的,即使唱得比较刚,还是有柔的一方面,任何事情都要阴阳平衡。女声唱"薛调",就是要符合女声的音乐特性,即使唱"方卿"男角色,也不要忘记你是女的,唱"陈翠娥"角色,也不能硬学。薛惠君认为,现在有的女声唱"薛调"像男声一样,是失败的,自己也不会觉得好听,所以她要奉劝女声唱"薛调"的人,要把女声的力度唱出来,字眼要清楚。

薛惠君认为,"薛调"就像书法里的正楷,一笔一画,非常工整。作为评弹演员的基本功,一定要学"薛调"。它和"蒋调"、"俞调"一起,被称为评弹的三大流派。下面基础打好了,上面再去生根发芽,就像描红纸,一横是一横,一竖是一竖。现在有的人把"薛调"忘记了,叫"沈薛调",那么就完蛋了。

薛筱卿的嗓子从来没有哑过,只是有一阵说了两回《珍珠塔》,嗓子有点哑了,是因为身体不好,后来到医院开刀,其他时候都是绢光滴滑的,从前听众称他的嗓子为"呱啦松脆檀香橄榄",就是听着舒服清口,回味甜津津的。

薛筱卿从来不说自己怎么样怎么样,低调得不能再低调了,他经常说的就是:唱么,就这样;弹呢,熟能生巧哇,都会弹的。他从来不把自己的艺术看得好得不得了,从来不炒作,这是听客公认的。

(张玉红)

◆ 薛惠君学评弹 ◆

　　1951年,薛惠君想学评弹,但父亲薛筱卿不同意。薛筱卿那个时候已经大红大紫了,但自己还是老派的观念:女孩子还是读书好,不要学说书。那时候的钱不值钱,薛惠君上学交学费,都是一捆一捆的。薛惠君看到父亲年纪大了,舍不得父亲,要帮忙赚钱,经过再三要求,父亲也就同意了。(薛惠君的哥哥当时读了大学,同济大学毕业,是桥梁工程师。)那时候薛筱卿跟沈俭安刚刚第三次合作,之前他们一直是拼双档的,拼到十七年的时候拆过档,因为听众实在欢喜他们,不舍得他们拆档,认为他们是珠联璧合,场方再三要求,那么就再在一起吧。几年过后,意见不合,又分手了,到了新中国成立初期,再合作。薛惠君1951年开始学评弹,听了一年沈俭安和父亲薛筱卿的《珍珠塔》,到了1952年就开始"斩尾巴"了,《珍珠塔》属于禁书里的一部,不能说了,沈薛档就弄了个《花木兰》,天天写,天天演。薛惠君叫沈俭安"寄爷",还是在薛惠君出生四个月的时候,寄名给他的,还搞过仪式,把薛惠君从沈俭安家门口的梯子缝里塞进去,就算是沈家的孩子了。沈俭安对薛惠君说:女儿呀,你也不要在下面听了,现在书也新了,你就上来说吧,说几句也好,唱唱开篇也好。1952年,薛惠君还是梳两条小辫子的小姑娘呢,就上台演出了。后来沈俭安、薛筱卿又分开了,各自带学生,薛惠君就专门跟父亲学说书。

　　薛惠君谈到自己学说书的时候,父亲对她的要求是不严格的,因为父亲说:说书要靠自觉,你喜欢,就好好学。但是,父亲是要把关的。薛惠君喜欢弹琵琶,听到一支曲子好听,就马上练,马上弹,学薛筱卿的琵琶,学郭彬卿的琵琶。薛筱卿听到了说:哎,不错! 有时候会指出:你这个过门不要这样弹,气派不够! 薛筱卿觉得弹过门也要注意,他要薛惠君弹得大气。薛筱卿的这些点拨,使得薛惠君终身受益。

(张玉红)

◆ 戏班子里出了个周云瑞 ◆

　　弹词名家周云瑞是在戏班子里长大的,父亲周钊泉是比较有影响的昆曲演员。当时昆曲已经逐渐衰落,京剧正在兴起,周钊泉又唱昆曲又唱京戏,唱的是旦角,到后来觉得自己唱评弹也已经相当灵活了,想想将来的生活,周钊泉决定专门从事评弹行业,因为评弹演出人员构成简单,单档或双档就可以出去演出,养活自己比较容易,不像戏班子,一出去就是一大帮,成本很高,分配收入的时候人也多,那时候艺人考虑的首先是要生存。周钊泉有了这个想法后,就开始经常去书场听书,也会进书场说书,并且带着儿子周云瑞。周云瑞从小在戏班子里,受到戏曲艺术的熏陶,又经常跟着父亲出入书场听书,天资又聪颖,在拜王似泉为师前乐器就已经弹得很好了,包括上电台唱开篇都会了。据《周云瑞传》的作者费三金介绍,周云瑞的音乐神经细胞相当敏感发达,他七岁就会吹笛子,十三岁就会弹奏评弹开篇,上当时的"广播书场",他经常拿省吃俭用下来的积蓄买大量的各剧种的唱片和书本,模仿学习。周云瑞说:评弹艺术和其他剧种不同,非但要学会说唱,还要对自己的伴奏音乐下功夫,作为评弹演员,必须懂得学习西洋音乐和乐器。所以周云瑞跟沈俭安学唱《珍珠塔》的时候,同时还拜了国乐大师魏中乐为师,学习国乐,不管是中国的琴、萧、二胡,还是西洋的口琴、钢琴、小提琴,他只要模仿学习几个月,就能够非常娴熟地弹出优美的旋律。

　　但是,评弹界的行业规定:一个评弹演员真正要上台说书,必须要有个先生。周云瑞一开始拜了王似泉,学《三笑》。他本来叫周国瑞,跟了王似泉后,学生都是"云"字辈,所以就改名叫"周云瑞",后来一直叫"周云瑞"。

　　周云瑞的小嗓子好,大嗓子不是太好,后来也因为书情关系,就选择了《珍珠塔》,再拜了沈俭安为先生。

　　1945年抗日战争胜利,上海沧洲书场、东方书场、大陆书场的三个老板都到南翔,商量要请先生八月份到上海演出,沈俭安和薛筱卿这对老搭档为了庆祝抗战胜利,再度合作。但是,沈俭安要把正在搭档的学生陈希安安排妥

当,就让陈希安和师兄周云瑞拼双档,一对小双档在码头上广受欢迎,听众送给他们一个称号"小沈薛",也就是说他们是小一辈的沈俭安、薛筱卿,说明听众对他们的评弹艺术的肯定。但是,周云瑞不满足"小沈薛"的称号,因为这样一来,等于被罩住了,必须要突破,必须要有周云瑞、陈希安本人的名字。

周云瑞在弹唱《珍珠塔·唱道情》的时候觉得以前的演员对这段书简单化处理不妥当,这是一段关子书,但以前的演员唱都不唱。周云瑞就根据原来道情的曲调,借鉴了当时的歌曲《人鱼公主》的音乐,发展了伴奏过门,加强了音乐性,唱出了人物的感情,听众听后,觉得耳目一新,《唱道情》也成了著名的唱段。

新中国成立以后,周云瑞在音乐方面发展的步子更快了,他到北京演出的时候经常和小彩舞(骆玉笙)、马增惠一起研究京韵大鼓的特点,他还和朱崇懋、鞠秀芳等歌唱家一起研究怎么才能洋为中用、古为今用地用嗓子,还和其他剧种的名家一起探讨评弹和各个剧种的异同,他把学到的其他姐妹艺术,都运用到了评弹各个流派当中。比方讲,评弹开篇用大合唱的形式来唱,再加上音乐伴奏,这在新中国成立之前是没有的,大概在1952年,周云瑞编写过一只大合唱《抗美援朝保家邦》,这只开篇非常大气。从此以后,评弹小合唱、评弹的各种演唱形式都源源不断地从他的手中出来。

(张玉红)

◆ 从评弹世家走出来的评话名家唐耿良 ◆

评话名家唐耿良的家庭是个评弹世家,父亲唐月奎,是赵筱卿的学生,和杨斌奎是师兄弟,家里还开了茶馆,生活条件比较好。唐月奎的父母怕他吃苦,觉得学说书可以,收入也较高,就让他拜师学说书。唐月奎学了三年,书是会说了,但上台唱片子时,把唱词忘了,就一直弹过门,台下有的听客不耐烦了,说:你没学好就出来骗钱。唐月奎生气了,把三弦往台下的听客身上砸过去,还一把抓住那位听客吵了起来。书场老板出来调解,才平息了风波。唐月奎从此就不说书了。虽然他不说书了,但还是欢喜评弹,做的事都跟评弹有关,比如到茶馆帮评弹演员吃讲茶,解决矛盾,或者书场老板要请演员去说书,唐月奎就介绍生意、安排场子,等等。这期间,他经常带着儿子唐耿良去听评弹,所以唐耿良六岁就开始听评弹了,一开始听不懂,只是被书场里好吃的东西所吸引,后来听的时间长了,就对评弹产生了浓厚的兴趣。

后来唐月奎失业了,唐月奎的母亲又因为脑溢血去世了,家里生活发生了困难,唐耿良十三岁的时候,就想去学说书,来养家糊口。但是,唐月奎不同意,说:我学了三年,花了拜师金,也没成功,你能学会吗?唐耿良说:我跟你不一样,你是小开,家里条件好,不需要养家,我是要养活家里的,我会努力的,一定要学成,来解决家里的困难。

唐耿良要学说书,但是家里条件差,吃了上顿没下顿,没钱出拜师金,那怎么解决问题呢?父亲唐月奎只得把祖上留下的房子,准备押一百元押金,但是人家担心唐家还不出来,唐月奎找了证人,押到了一百元,先还了债,唐耿良去学生意,还要添铺盖什么的,又花了一些钱,所以只剩五十了,五十元要拜师的话还是有困难。唐月奎找朋友帮忙,请朋友介绍一位老师来教唐耿良说书。唐耿良喜欢评话,想拜评话艺人作老师,那位朋友讲:我晓得学《三国》好,有个名家唐再良,是评话之王,就在苏州,我去讲讲,他的儿子唐竹坪和我在拼双档,也许会收,不过要一百元拜师金,还有六元的拜师仪式,两元的中介费,还有三元给师母的礼金,我介绍人的钱可以不要,但是你们这些钱

有吗？唐月奎说：我把房子抵了一百元，现在还剩五十元。朋友说：那当然不行！唐月奎只得和朋友说：你无论如何去讲讲，收下我们吧，我们家里只有五十元了。还好，那位朋友当天下午就来回话了：唐再良听了你们的情况，很同情，只要四十元了，而且先给二十元，还有二十元，学成以后再给，这叫"树上开花"，其他都免了，还有三十交给唐再良，以后出码头开销用。唐耿良当时很感动，心想：我怎么拜到这么好的老师。

1933年9月13日，早上9：30，唐再良到昆山去说书，唐耿良和先生在苏州火车站碰头，跟了一起去。就这样跟了四个月，在这四个月里，唐耿良一共听了五遍唐再良的《三国》。唐再良对唐耿良非常关心，关照唐耿良：第一遍听，好好记住书的路子，睡觉前，默一遍，第二天起来，先不要起床，在心里默一遍，这样容易记牢。唐耿良听了一遍，第二遍先生就要求还书，还昨天听的东西。唐耿良从来没说过书，心里慌，昨天夜里听先生在台上说的，只记住三分之一。但是先生没怪他，不光自己白天说书、晚上说书，早上还教唐耿良，在唐耿良还书之后还要和唐耿良再说一遍要领，唐耿良感动得眼泪都出来了，心想：不能让这么大年纪的先生这样了，我以后要好好记牢。唐再良当时已经五十岁了，果然，后来唐耿良很快就可以全部还书了。唐再良一开始就给唐耿良抄脚本，这是很多先生做不到的，以前的先生是不给学生抄脚本的，怕学生抢了生意。

就这样，唐耿良在码头上跟师整整四个月，唐再良要回上海了，唐耿良没有钱跟着去，唐再良说：你可以说书了，找个小码头说吧，你也学了六十回《三国》了。

唐耿良离开先生回到家里，一边继续练习从先生那里学来的《三国》，一边让父亲唐月奎帮他联系书场，去赚钱。唐月奎说：你刚刚出道，哪有地方可以去说书。唐耿良就在家里，对着墙壁说书，因为没有听众交流，说得很是没劲。邻居听见后说了：现在天热，大家都出来乘风凉，你来说吧。唐耿良一听：好呀！就搬了个桌子、凳子、醒木、扇子，在弄堂里像模像样地说起了书。邻居们的收入都很低，到书场听书听不起，唐耿良给他们说了六十回《三国》，正好两全其美。两个月后，邻居们说：你以后是可以冒出来的，可以出名的，到底是名师的学生。就这两个月弄堂里的练习，对唐耿良来讲，是非常重要的，奠定了他正式说书的基础。

唐耿良第一次上书台，是在外跨塘，这个书场不大，原来的说书先生联系到了别的大书场，就写了一封介绍信，推荐唐耿良去说，把这个书场"委"给唐耿良。书场老板本来就不开心，原来有名气的走了，你这个没有名气的来了，谁知道有没有生意。当时是唐月奎带唐耿良去的书场，吃完饭，唐月奎和老

板告别，老板原以为这父子俩是父亲唐月奎来说书，哪知道是这个只有十几岁的儿子唐耿良来说。老板就问唐耿良：你说过书没有？唐耿良想，如果讲老实话，老板肯定不要我，就说跟先生去常熟乡下说过书。还好老板没有再问下去，不然就要穿帮了。当天夜里唐耿良就开书了，说的是《相堂发令》，有十几个听客，唐耿良说得非常卖力，因为他知道如果说得不好，明天老板就不要他了。结果听众们听下来说：这个小孩说得蛮好的，是个"老口"。就这样，唐耿良赚到了第一笔钱，有九角多。到了第四天，听客增加了，唐耿良赚到四块钱了，好激动呀！心里想这下我父亲再也不要担心家里的生活了！唐耿良请当地人买了一大串阳澄湖大闸蟹，都是半斤一只的，跟老板请了假，抽空回了一次家。回到家的时候已经很晚了，唐月奎睡了，听到儿子回来，第一个念头就是：怎么回来了？是说不下去了？被漂掉了？哪知道一开门，唐耿良举着大闸蟹，兴高采烈地说：爹爹，我赚到了钱，从此以后我们家里要改善生活了！还把剩下的三元钱交给了父亲。看到儿子小小年纪能赚钱了，唐月奎很开心，后来他一直没有工作，都是靠儿子唐耿良赡养的，包括还有两个小儿子，也都是唐耿良养的。

新中国成立前，评弹演员是分档次的，普通的、响档的，响档有码头响档、有苏州响档。20世纪三四十年代，上海响档兴起了，任何演员要成为大响档，一定要到上海，再出去跑码头就是"上海先生来了"，非常有号召力。但是，要到上海非常困难，在外地说书都是场方安排吃住，演出的时候就你一档，但是到上海就不一样了，是花色书，有四到五档一起说，谁迎客，谁第二、第三，谁送客，顺序安排非常讲究，这就需要志同道合的人在一起，用现在的话来说就是"团队作战"，而且演员的吃饭住宿都要自己解决。唐耿良在苏州成名了，在中小码头有名气了，就是没有机会到上海。终于有一次，他收到了夏荷生的一封信，叫唐耿良到上海沧洲书场说书，夏荷生送客，唐耿良在第四档。唐耿良觉得这是从天而降的好机会，就拿了信到夏荷生家。夏荷生以前受过压制，对有志气的年轻人都肯帮忙，听说唐耿良人品好，不抽烟不喝酒，书艺受到欢迎，才请唐耿良来上海合作演出。唐耿良对夏荷生说：我从来没到过上海，住哪里，怎么吃？夏荷生说：吃住都在我家。夏荷生是上海的大响档，这样对待一个年轻人，唐耿良很感动。唐耿良到了上海之后就参加了一场演出，他做了充分的准备：说书要说"势"，评弹就要"评"，他结合《三国》书情，结合当时的时势，一炮打响，受到上海听客的欢迎，站稳了脚跟，逐渐发展为"七煞档"之一，和蒋月泉、张鉴庭、张鉴国、陈希安、潘伯英、韩士良，组成了一个志同道合的小群体。

(张玉红)

◆ 唐耿良博采众长说《三国》 ◆

在唐耿良学说书的时候,说《三国》的响档有两档,一个是黄兆麟,他的特点是角色好,气派大,还有一个就是唐再良,说功好,娓娓动听。唐耿良拜唐再良作老师,后来没有办法长期跟唐再良,只学了四个月,听了五遍,学了六十回,这六十回,就成了他"唐三国"的主骨。六十回书,在码头上只能说两个月,唐耿良就继续向别的派系学习,这在当时是不容易的,因为有师门之间的排斥,人家不能容纳你。有一次到浒墅关的吴苑书场,老板告诉他,三里外的村庄里有个"三国"老艺人,叫周镛刚,双目失明。唐耿良听到后,就跟父亲唐月奎一起去拜访,到周镛刚家一看,情况非常悲惨,他睡在床上,被子都没夹里,儿子儿媳妇下田了。唐耿良就向周镛刚发出邀请,让他住到书场,可以听听书,提提意见,再把他的《三国》教一点。周镛刚很开心,征得儿子儿媳妇的同意,就跟唐耿良到了书场,安排住下,再把个人卫生搞一下,面目焕然一新,第二天就开始听书。唐耿良从《相堂发令》开始,说六十回书,周镛刚听了以后,对唐耿良提了不少改进意见,唐耿良都用笔一一记下。周镛刚每天下午听唐耿良说书,每天早上又把自己的书教给唐耿良,从《曹操赠马》到《三顾茅庐》,有十六回书,都是唐耿良没有从唐再良那里学过的,当时唐耿良已经很有名气了,学了周镛刚的书以后,再一次出码头时,已经加进这十六回书了。唐耿良结束浒墅关的演出后,就把周镛刚送回了家,三年后又到浒墅关说书,第一件事就是去拜访周镛刚,但周镛刚已经过世了,唐耿良到坟前祭拜,默默祈祷老先生在天之灵可以安息,希望自己能够把周镛刚传给他的十六回书说好。就这样,唐耿良通过不断学习,从原来的六十回,发展到一百回,构成了他的长篇《三国》。

唐耿良从周镛刚那里学的《三国》,净角角色多,而自己的先生唐再良在起角色上是弱项。黄兆麟擅长起角色,但长期住在上海,如果去学的话,开销大,还不知道愿不愿意教。黄兆麟有张唱片《古城会》,其中张飞的一声怒吼,非常好听,但唐耿良不懂其中的诀窍,就趁空档去书场听书,从其他演员那里

学习。有一次在临顿路的书场听杨莲青的《狸猫换太子》,狄青刀劈黄天禄,起了个"爆头",杨莲青的拖音和黄兆麟的一样,有爆发力,有感染力,唐耿良就想向他学习,等到一回书结束,唐耿良来到书台边上,毕恭毕敬叫杨莲青一声"阿叔",帮他拎签子,拎五百个铜板,到隔壁的戒毒所,实际上是卖鸦片的场所。杨莲青不理睬唐耿良,自顾自抽着烟,唐耿良就是站着不走,杨莲青叫唐耿良去买香烟,等到他喷云吐雾结束,才问:你干啥? 唐耿良说:阿叔,我要学本事,这个"爆头"怎么发音的? 杨莲青看唐耿良态度诚恳,就讲:先吸一口气,再结合鼻腔共鸣,用丹田气就可以了,只要多练就好了。杨莲青讲得起劲的时候,拿烟枪演示"回马枪"的动作。就是这一次的教导,唐耿良获益匪浅,在以后说书的过程中,他引用了从各家学来的技巧,增加了书艺和爆发力。从十七岁到二十二岁,从乡村集市到中等城市,到大城市,唐耿良在听众当中有一定的影响,是跟他的谦虚好学分不开的。所以后来唐耿良起张飞角色时,一声"爆头",实际上练得跟黄兆麟的"爆头"一模一样的,被称为"活张飞"。

(张玉红)

◆ 江文兰大器晚成学评弹 ◆

弹词名家江文兰不满十岁就跟着邻居去书场听书,耳濡目染当中,也学了几句,比如那时的《弹词大观》里有两段,一段是《文武香球》里面:"今朝七月半,张桂英身边有两个丫头",有唱有说;还有一段是《玉蜻蜓》里的《云房产子》:"老佛婆到云房里",有两段唱。江文兰的邻居亢家兄妹是说书先生,他们说《描金凤》、《落金扇》,准备收一些学生,看到江文兰会用弦子唱上几句,正好一位邻居蒋凯华生肺病不说书了,家里有现成的弦子琵琶,就让江文兰拿了弦子唱了这两段。亢家兄妹觉得这个小姑娘不错,准备收为学生,但是江文兰的父亲坚决反对,他觉得说书是不上台面的事情,结果江文兰拜师的事情没有成功。亢家兄妹另外收了个学生,但是那个学生比较笨,就是教不会,等到要演出了,还不会唱,都急哭了。江文兰看见后对那个学生说:不要哭,我来教你吧!就一个字一个字地教,总算成功了。等到亢家兄妹回来,叫那个学生唱,那个学生唱得还不错,真是出乎意料。亢家兄妹说:那个时候教你你学不会,现在怎么会了?那个学生只好说:是江妹妹教的。亢家兄妹心里光火了:要学的么教不会,没有教的么倒会唱了。但是江文兰的父亲还是不答应江文兰学评弹。

江文兰当时只有十五岁,自己觉得学不学评弹都无所谓,到了十六岁去檀香扇厂学做檀香扇,画扇面,这一画就是四年。1949年后,檀香扇的生意不好做了,本来是销往马来西亚等南洋国家的,销路很广,但是1949年后销路不通了,檀香扇厂要裁员,江文兰的工作包括了从打画稿到成品,到完工交货,如果画稿不会打,就要被裁员。老板要江文兰在她和她妹妹之间选一个留下,江文兰不答应,要么两个都留,要么两个都走。最后江文兰和妹妹都走了,本来她们两个人每个月可以赚7斗米,被裁员后生活一下子没了着落,还好江文兰有一双巧手,绣花、结毛线、结网线袋、钉纽扣襻、糊火柴盒、纳鞋底、剥花生果、拣西瓜子、拣茶叶,样样都做。但是那时候新中国刚刚成立,百废待兴,这些手工活都由长工来做,短工根本没生意。亢家兄妹又来问江文兰

父亲:小姑娘唱评弹很好,要不要带她出去唱唱呢?江文兰的父亲没有办法,只好答应亢家兄妹收江文兰为徒弟,亢家哥哥就带了江文兰去码头上说书了。江文兰从小会唱歌,评弹也是一学就会,总算唱得还像样,而且琵琶弦子也会弹,出去唱评弹没问题。亢家兄妹的《落金扇》、《描金凤》这些书,江文兰没有完整地听过,但是为了生活学了没几天就必须要上台了,江文兰就从"薛媒婆做媒人"开始了她的评弹生涯。

江文兰跟着亢先生,夜里就着一只煤油灯排书,排两遍,认真记好,第二天再背,两个人再搭一遍就上台。江文兰刚刚开始学说书,往往因为要记书,就把开篇的唱词给忘记了,不像以前专门唱开篇的时候,几十只都能记得住。有一天,江文兰唱《莺莺操琴》,唱词都忘了,唱错了,而且后来都因此得了胃病,因为经常是拿了饭碗,就想书,吃不下,到了晚上,又想书,还是吃不下,早上呢,不舍得吃早点心,胃就出问题了。

亢先生对江文兰真好,拿出三成的收入,作为江文兰的演出费,让江文兰寄回去,家里就好开伙仓了,那时候江文兰二十一岁了,二十一岁才正式开始说书已经算出道晚了,江文兰心里对"说书"这件事畏之如虎,最好是希望哥哥找到工作,她就可以不说书,可以回家,靠小手艺来过日子。但是哥哥总是找不到适合的工作,所以江文兰只好硬着头皮,继续在外面说书,维持家里的生计。今天江文兰回忆起当年跑码头那些事,想想还是怕呀,这些书都要背出来,还要日夜排书,真辛苦。

1954年,江文兰和朱鉴亭搭档,签了一年的合同,等到将近结束的时候,在无锡码头上做,到电台去唱开篇,电台的节目主持人问江文兰:你要不要参加评弹团?江文兰看见说书就害怕,说:不要,等到我哥哥有了工作我就不说书了。电台主持人说:你唱得很好的,喉咙好的来,蛮好说说么。江文兰说:我不愿意。后来江文兰才知道实际上这是上海评弹团托电台主持人,看看有没有好的青年演员。电台主持人说:我来给你写报告,你怕说书,就到团里做行政工作,那是国营剧团呀,人家要进还进不了呢。当时正好上海评弹团的很多名家也在无锡,江文兰就去初试,唱了一只"丽调"开篇《可恨媒婆话太凶》。那时候周陈档、姚声江、张鸿声等都在,听了江文兰的弹唱就说:你什么时候到上海,到团里去复试吧。当年十一月初,江文兰到团里复试,陈希安是主考,他问江文兰唱什么?江文兰说:《小二黑结婚》。蒋月泉在边上,陈希安说:月老,阿听见,有人唱"蒋调"《小二黑结婚》,你帮她弹弦子吧。蒋月泉低着头,拿起弦子,一边摇头一边笑。江文兰因为从小就会唱,自信心强,在蒋月泉的伴奏下,唱了八句。接下来,考官又让徐雪月和江文兰一起说一段《描金凤》"徐王相见",然后就算考完了。考官说:你们都回去等通知吧。当时一

起考取上海评弹团的演员都是二十日才去报到,而团里要求江文兰十一月三日就去报到,当时徐丽仙在说中篇《刘胡兰》,朱慧珍起刘胡兰,徐丽仙起刘胡兰的母亲,唱的是"丽调",但是徐丽仙吐血了,团里没有人唱"丽调"了,而江文兰初试时唱的就是"丽调",所以团里就安排江文兰去唱。江文兰听了几天《刘胡兰》过后,就代替徐丽仙起刘胡兰母亲的角色,正式上台演出,蒋月泉是上手,江文兰和周云瑞并排坐,朱慧珍坐下手,其实江文兰心里真是害怕,没有底,毕竟自己是团里的新手,搭档却都是名家响档,但是周云瑞鼓励她说:你感情蛮好的。

从此以后,上海评弹团多了一位"丽调"高手——弹词名家江文兰。

(张玉红)

◆ 周玉泉借债去拜师 ◆

弹词流派"周调"创始人周玉泉,小时候家里生活条件艰苦,父亲摆旧货摊。想要提高家里的经济条件,改善家人的生活,就要找条出路,周玉泉想到了学说书。要学说书,就要经常去听书,但是又没有钱买票,听不起,只能听"靠壁书",他就经常站在自家附近小书场的窗外,听书场里的说书先生在讲什么。慢慢地,周玉泉听得入门了,就想去拜先生,但是拜先生是要钱的,周玉泉的父亲只好借了钱,让周玉泉去拜师,拜张福泉为师,正式学说书。

当时拜先生的费用是很多的,先生带你到社会上,要出道,你就要请客,请不少老先生来吃茶,你去付茶钱,就叫出"茶道",自己拜的先生一旦带你出去,那就是承认你是他的学生了。

周玉泉拜先生后,学起来非常用功,但是每当重要关节的时候,先生就差他去买东西,那么这段书就学不到了。从前一部书,先生要说很多时候,要走很多码头,学生要学的话,需要听很多次才能把书听全,学起来非常不容易。周玉泉当时学的是《文武香球》,生意慢慢地好起来了,在上海大世界书场,早、中、晚都做过,但是后来生意不行了,周玉泉就去补《玉蜻蜓》,学王子和的"翡翠"《玉蜻蜓》。王老先生一开始不肯教,周玉泉就天天去看先生,去听书,老先生不喜欢坐黄包车,喜欢走路,周玉泉就陪他走,那时的周玉泉已经有点小名气了,但是他要学《玉蜻蜓》,只能天天陪王老先生走路。终于,功夫不负有心人,慢慢地,周玉泉就学会了《玉蜻蜓》。

(张玉红)

◆ 曹汉昌十五岁说书生意差 ◆

曹汉昌出生于1911年辛亥革命时期，原名曹锡棠，家住观前街北面的温家岸22号，是正宗的苏州人，父亲经商，开了一爿石灰砖瓦行。他是大儿子，父亲从小就准备培养他从商，接班掌管店务。但是曹汉昌不感兴趣，七八岁的时候，也就是现在读小学一二年级的年纪，就跟叔叔到书场听书，一听就上瘾了，说书就是讲故事呀，小孩多欢喜听故事呢。十二岁那年，他跟奶奶到上海姑姑家去住一段时间，没想到碰到贵人了，就是他的姑夫石秀峰，是说评话《金枪传》的响档。当时，石秀峰在上海大世界游艺场说书。大世界非常热闹，有唱戏、说书、变戏法，三教九流，曹汉昌跟着姑夫去听书，看京戏。石秀峰家住在嵩山路上，他的邻居，有好几个人都是唱戏的，早上起来，曹汉昌就到阳台上看他们吊嗓、练功，觉得很有趣。有时候石秀峰去做堂会，他也跟去。所以，当曹汉昌离开上海的时候，石秀峰问他："寿宝（曹汉昌的小名），听了几天书，阿有趣？你长大了做什么事呢？"曹汉昌立即回答："我想学说书。"石秀峰听了很高兴，对他说："那蛮好。你回去跟父亲商量，他们同意的话，你就去拜个先生，你喜欢听什么书，喜欢听谁的书，就拜谁做先生。但是你不能跟我学，跟我学了，我就不好随便带着你了。"

不料小曹汉昌回到苏州，向父亲提出想学说书，却被父亲一口否决，那时候的观念，说书是被看不起的，在社会上，说书这个行当的地位排到第十。虽然曹汉昌的父亲不同意他学说书，但是也阻挡不了他喜欢听书，他经常到玄妙观，去听李金祥的露天说书。

玄妙观是个大集市，卖各种东西的都有，跟北京的天桥、南京的夫子庙、上海的城隍庙差不多。露天说书有个好处，小孩子听书不收钱，说到差不多的时候，说书人拿个盘子，让大家放钱，小孩子就免了。后来曹汉昌和书场老板熟了，老板就说：你坐下来听书吧。又听了一段时间，"小书迷"曹汉昌对姑夫说：我要学说书，但是父亲不同意，你帮帮我吧！曹汉昌的父亲碍于姑夫的情面，也就答应了。

当时曹家附近，正好住着一个说《岳传》的评话艺人，叫周亦亮，也是一个响档先生，他一口答应收曹汉昌为徒弟，拜师金是十担米。石秀峰知道侄子曹汉昌拜周亦亮为师，很高兴，写了封信给曹汉昌说：这个先生好，你的运气不错。周亦亮书说得好，还擅长编书，所以生意特别好，他的这一本事也传给了徒弟曹汉昌。1931年，十五岁的曹汉昌在光裕社出道，成为光裕社正式社员，说《岳传》。

但是曹汉昌第一次上台，并不成功：第一次上台的时候，曹汉昌心慌，手脚发抖，两只眼睛看屋顶，不敢看听客，先生前一天说的书，他二十来分钟就说完了。但是周亦亮对曹汉昌说：这有什么可怕呢？说得不好，听众也不会把你拉下台的，只管大胆说，不要养成坏习惯，要虚心，毛病都会改掉的。老听客也每天为曹汉昌指正，哪些地方说得不好，说得不对，使他得益不少。周亦亮还对曹汉昌说：说书时眼睛要看着听客，面向大家，照顾到每个听客，不能只朝一个方向看，而且要看住几个老听客、熟听客，看住他们听书时的神情及变化，这样既全面又有重点地了解现场反应。曹汉昌十五岁那年，黄鹤峰介绍他到罗店说书。黄鹤峰和场方有交情，所以场方待曹汉昌也很好，但是因为刚刚说书，胆子不大，就像背书一样，说了十五天，书已经说完了，场方虽然受了损失，但还是原谅了曹汉昌。曹汉昌回家，去看先生，先生对他说：你的书是记住了，但意思没有弄清楚，所以也说不清楚，说书时要有表情、动作、歇拍，还有面风、噱头，你多上台几次就好了。

还是十五岁那年冬天，曹汉昌再次离开先生，又是黄鹤峰介绍，去湖州紫阳轩说书。湖州有七家书场，曹汉昌的生意最差，但至少没有被漂掉，他经常去拜访同道，虚心讨教，向别人学习。有一天，天气特别冷，大雪冰封，水陆交通都断了，听客也少，不能开夜场，几个书场的说书先生就合着做，开大锅饭。等到离开湖州的时候，几个书场的说书先生已经结拜成了弟兄，到苏州又加上一个，一共九弟兄，其中，曹汉昌年龄最小，年长的几位，都很关心他，主动帮助他。年龄最长的吴熊祥回到苏州以后，介绍曹汉昌去南浔说书，他们结拜弟兄，就是为了相互介绍生意。接下来，曹汉昌又被弟兄介绍去无锡，无锡是个大码头，吴熊祥不放心，要曹汉昌和另一个弟兄一起去。这一次在无锡，曹汉昌居然站住了脚，而且有几家书场和他订了生意。从无锡出来，又是吴熊祥介绍曹汉昌去常州，可见这几位结拜弟兄，真是情深意长。吴熊祥不久病逝了，曹汉昌一直到晚年还很感激他。曹汉昌的弟弟曹啸君，后来去学弹词，先后拜曹筱英、朱琴香为师，他们都是曹汉昌的结拜弟兄，都没有收拜师金。

(张玉红)

◆ 曹啸君的"曹派艺术" ◆

曹啸君出生于1916年11月7日,苏州人。他的父亲曹芙卿,是个生意人,在温家岸开石灰店,他是石灰店"小开",一家六个人,哥哥就是说《岳传》的曹汉昌,还有两个妹妹,那时候的生活还算可以。曹啸君读书的学校在菉葭巷,小时候很调皮。那么曹啸君是怎么会去学说书的呢?他是1937年"七七"事变之后开始学说书的,当时二十岁。

曹啸君的工作本来是在邮局里,后来他的一只耳朵有点问题,就是跟在邮局里的工作有关,他经常要把耳机戴在耳朵上,对耳膜有震动,损伤了听力。"七七"事变之后,曹啸君一家逃难后回到苏州,他当时住在温家岸,附近说书先生比较多,哥哥曹汉昌已经有份生意在做了,曹汉昌觉得弟弟人挺聪明,嗓子又好,反应也快,就想让他吃"说书"这碗饭试试。曹汉昌有位朋友,叫朱琴香,他把自己的弟弟托给朱琴香,当时朱琴香说的是《双金锭》、《描金凤》,还有一个同门师兄,叫凌文君,曹啸君就跟着他们跑码头去了。那时候学说书要自己掏钱的,朱琴香还算不错,考虑到曹啸君家庭情况一般,就没收拜师金,但是提了个条件:你跟我的时候帮我做事情,抱孩子,买东西。那时候就是这样的,有的先生教学生,是把自己一生的心血、精彩的段子都教给学生,但是有的先生比较保守,比如朱琴香说《双金锭》,里面有回书《夫妻相会》,是个"肉段书",每到这个时候,朱琴香就把曹啸君派出去,去买米,去抱孩子,所以这回书曹啸君始终没有听到,朱琴香是怕被学了去,抢自己的生意,就留了一手。曹啸君心里也知道,有点不开心,后来在码头上碰到一个南货店"小开",两个人关系不错。在昆山石牌,"小开"请曹啸君吃咖喱菜,辣得不得了,曹啸君又非常喜欢吃,结果吃得咳嗽不止,把嗓子咳坏了。朱琴香一看:你不行了,不好唱开篇了,也不能跟我上码头了,你还是回去吧。朱琴香把曹啸君骂回了苏州。

曹啸君回到苏州,父母亲没怪他,哥哥曹汉昌也没怪弟弟,还是关心他,再帮他想办法,又找了个先生曹筱英,他当时有两部书,《玉蜻蜓》和《白蛇

传》。曹筱英对曹啸君不错,无论是弹唱还是说表,都教给曹啸君,但是脚本是不给的,曹啸君只有自己听一回,再抄一回,抄到后来,拿到的是《玉蜻蜓》的头。俗话说"蜻蜓尾巴白蛇头",就是说《玉蜻蜓》的精华在结尾部分,《白蛇传》的精华在开头部分,曹啸君没拿到《玉蜻蜓》的尾巴,是非常可惜的。

曹啸君跟了曹筱英之后,开始对这两部书动脑筋,《白蛇传》他是没有脚本的,《玉蜻蜓》也只有前段,后段没有,这是非常遗憾的。那么曹啸君的《白蛇》是从哪里来的呢?当时,曹啸君和钟月樵拼档,两个人很投机,钟月樵之前是和周振玉拼档的,后来拆档了。从年纪来说,钟月樵大一点,从外表来看,钟月樵人瘦小,曹啸君身材大,那就做上手,钟月樵做下手,拼《白蛇传》,帮俞筱英、俞筱霞"挑扁担",趁这个时候,就把他们的书"偷"了下来,而且两位老先生也愿意把书传给他们,当时俞双档说一回,曹啸君和钟月樵就抄一回,再说一回,再抄一回,所以曹啸君前面的《白蛇传》是俞筱英的嫡传,当然后来经过自己的加工,有了独到之处,老听客听得出曹啸君的《白蛇传》和俞筱英、俞筱霞的不一样。

后来曹啸君在码头上有名气了,放单档,祝逸亭、杨振新、汪雄飞、曹啸君,这四个年轻人年纪差不多,艺术水平差不多,经常"团"在一起,所以被听众称为"四小金刚",经常越做。曹啸君尽管有了点小名气,但他还是不断学习,在评话演员那里学,在弹词演员那里学,手面、角色,等等。所以听众说:曹啸君小书大说,受曹汉昌、杨振新的影响相当大。

曹啸君与杨乃珍有回书叫《红楼说亲》,这回书说得是炉火纯青,陈云、叶剑英等中央领导听了好几遍,称赞曹啸君把许仙的角色刻画得惟妙惟肖,忠厚老实,很可爱,杨乃珍的白素贞、小青青也是刻画得惟妙惟肖,这回书是经典。曹啸君在塑造角色时认为:许仙不是正宗的小生角色,是个生意人,有小生意人的特点,要突出他的可爱,不能一本正经演成小生,如果真的是小生的话,角色就变味道了。曹啸君说书,语言风趣幽默,有人说这是"阴噱",但是在阴噱当中也有他的劲道,不光是"阴角角",还有血有肉,有独到之处。一般说到"活包公",听众想到的都是评话里的包公,而作为弹词演员,曹啸君在长篇弹词《梅花梦》里塑造的包公,人家都叫他"活包公",经常得到听众的满堂喝彩。

曹啸君的唱腔有他的特点,听上去又像"张调",又像"蒋调","蒋"夹"张","张"夹"蒋",很有味道。曹啸君和张鉴庭夫妻俩是朋友,相互之间非常熟悉,曹啸君非常喜欢"张调",有一次他到上海电台唱开篇,唱了一只"张调"开篇,张鉴庭的太太在家里听收音机,还以为是张鉴庭在唱呢,而张鉴庭明明在家,张鉴庭说:不是我唱的,是啸君唱的。从这点上说,曹啸君学张鉴

庭的"张调"是花了功夫的,但是他的嗓音条件和张鉴庭不一样,曹啸君注意吸收"张调"的精华,慢慢转变为自己的东西,虽然没成为"曹啸君调",但是"曹派艺术",特别是《白蛇传》的风格,永远留在江浙沪听众的心中。

(张玉红)

"大书小说"顾宏伯

顾宏伯1911年出生,1990年过世,原名"鹏",又叫"諟明",是江苏昆山人。他早年读的是苏州公学,十五岁开始跟杨莲青学习长篇评话《包公》,第二年就登台了,刚出道就在上海的中小型书场代书,后来在苏州、常熟、上海等地的城镇演出,二十三岁在苏州凤园、壶中天等书场演出,崭露头角。20世纪30年代末他来到了上海,在沧洲、东方等大型书场以及各个电台演出,红极一时,20世纪40年代初还拜了黄兆麟老先生学习《前三国》。他台风大度,手面规范,善于将京剧各行当的表演程式化入自己演出中,所以他所起角色身份鲜明,个性突出,给大家留下深刻印象的就是他的"包公"。

顾宏伯对自己所起的包公角色做了改革,首先,对于开相,他改传统的黑面为深紫色,音调改铜锤为老生;然后在性格塑造方面,包公是既庄严肃穆,又风趣幽默,形象丰满,别具风格。这样一来,包公的形象就更加具有亲和力,而且非常生动,受到了听众的热爱,观众称他为"活包公"。

顾宏伯的说表非常飘逸洒脱,节奏感强,手面动作常同说表密切配合,说、演和谐统一。他的说表沉稳,不温不火,嗓音醇厚,带点沙音,角色上除了包公外,还有陈琳、郭槐、庞吉等都是非常拿手的。他还善于起女性角色,也是非常细腻,所以书场里听他书的女听客很多。在《五老审庞妃》中,有五个老太:李太后、狄太后、佘太君、陶令君、呼延令君,顾宏伯在角色的言词、声调、语气上来把她们分别出来,你即使闭上眼睛,或者在收音机边上,不看表演,只用耳朵听,就可以分别哪个是哪个。

在书台上,一些优秀的演员有"小书大说"、"大书小说"的特点,顾宏伯就是善于"大书小说"的典范。他发挥了评弹以理当先、真实细致的特色。比如《破窑告状》,在戏曲舞台上,李妃在公众场合大声诉冤,包公轻易表态,愿为李娘娘申冤。但是,顾宏伯在演出当中,是这样处理的:李妃,不可能在大庭广众下告状,她警惕性非常强,她要防范郭槐的余党,所以顾宏伯在这个地方作了很多修改,一般都是上门告状,但李妃先叫儿子去看,是包公的话,就把

包公叫过来告状,那个时候哪有这样把官叫来告状的。可是,等到包公到了破窑门口,李妃还是不出来,她要换好衣服,定定心心,还盘问清楚,真的是包公才告状,还把包公叫到里面去告状,因为李妃毕竟是当今皇帝的亲生母亲。顾宏伯在这里动了很多脑筋,充分体现了评弹理与细的特点。后面的《哭奏南清宫》、《阴审郭槐》等书目,也是这样。顾宏伯"大书小说"的特点就是这样来的,他的演出重理重细,所起包公角色,刚中有柔,亲和入情,角色表演因内及外。

(张玉红)

◆ 顾宏伯讲角色 ◆

顾宏伯对角色十分讲究,白面、红生、黑头、须生、武生甚至于旦角都分得一清二楚,而这些角色大部分都是他从京剧当中吸收养分,运用到评弹表演中来的。在《三国赠马》这回书中,据顾宏伯的学生华觉平回忆说,先生当年教他三个角色,即白面曹操、红生关羽和武生马夫华吉。他教学生说:白面曹操的发音要用胸腔音,吐字要饱满浑厚,动作要少,举止要稳健,因为曹操是丞相的身份,虽为奸雄,但他毕竟是一位政治家;而关羽则是京剧中的红生,红生的发音要用脑门音,音区要高,起角色时双眼微闭,让人感觉到关羽是豁眼梢,角色的语调中要带一些傲气,符合关羽的性格,人物的动作要稳当,胸板要坚挺,关羽的习惯动作是单手执刀或单手捋须,抓住了要点,就易突出关羽的人物形象;再是马夫华吉动作干练、敏捷,特别是在降伏"疯马"前面的喂马料,一定要把华吉的智慧充分表演出来,方能显出他养马、降马的才能。顾宏伯对起角色和表演身段方面的配合也有他的独特见解,就是起角色时的运气"吸蓄稳喷"与身段的"手眼身法步"要配合默契,浑然一体,动作、手面要运用得当,少了显得呆板,多了感到杂乱,要分散听众的注意力。顾宏伯有关人物特点的一席谈,以及反复的示范和辅导,使学生华觉平受益匪浅,为他在恢复传统书目之后,第一次演出传统折子打下了良好的基础。

(张玉红)

◆ "飞机英烈"的由来 ◆

　　评话名家张鸿声十六岁跟先生,十七岁破口,第一只码头是青浦的重固镇。但是到了1925年,张鸿声只说了四天书,就打仗了,他只好剪书回苏州,在周边的小码头演出。那个时候上海的评弹演出已经比较多了,苏州的书坛名家也都陆陆续续到上海来做,因为上海是个"大码头",像王效松、黄兆麟、杨莲青、杨筱亭,都来上海演出。张鸿声虽然在江浙码头上已经说了几年的书,但还是深感自己书艺各方面有很多不足,现在有这么多的名家在上海,也是自己补课的好机会,于是在十九岁的时候,又一次来到上海,目的是补课,同时接了几家小书场,比如黄河路的义和楼,开封路的品芳,大世界的哈哈亭,白天自己不演出的时候就到别的书场听前辈名家的书。那个时候,同行之间是不准相互听书的,有偷书的嫌疑,除非提前说明情况,还要送礼。张鸿声去书场听名家的书,每次态度都很认真,即使以前听过的书也要听,边听边对照自己的手面、角色反复研究,在各方面寻找差距。张鸿声还经常看戏,看昆曲,看滑稽戏,看卓别林的电影,看王无能的独角戏,打开自己的眼界,从中吸取艺术营养,充实到评话的表演艺术当中。

　　30年代中期,评弹很兴旺,一位演员如果可以送客的话,那就可以在书坛上立住脚跟,称为"码头响档","码头响档"如果到了上海,占了一席之地的话,就可以称为"满天飞"了,称"名家"、"响档",所以苏州的各派名家纷纷来上海,张鸿声也把进上海看作跟自己前途有关的大事。1935年8月,二十七岁的张鸿声,应城隍庙得意楼书场的邀请,正式到上海说大书来了,第二天,按照平常习惯,到附近书场摸摸情况。城隍庙附近有好几个书场,柴行厅是程鸿飞的门生吴冠平的评话《岳传》,城隍庙书场是号称同义社武状元的陆锦明的评话《封神榜》,更使张鸿声大吃一惊的是《英烈》的三大名档先生——蒋一飞、叶声扬、许继祥都在上海说《英烈》。看到这样的情况,张鸿声想:是坚持演出呢还是回苏州算了,但回了苏州,又什么时候可以再来上海演出呢?如果留下来,就要超过前辈,不然就没有意义了。他回到住处,冷静地想了又

想,分析自己的处境:说《岳传》的,是不起角色的,说《封神榜》的,书路乱,三位前辈的《英烈》,噱头比较粗俗,而且《英烈》从"反武场"开始,听众也听厌了,许继祥倒嗓了,以阴噱吸引听众,而且只有星期天听众多;蒋一飞呢,染上了鸦片,三位前辈都是四五十岁的人,自己才二十七岁,正是好时候,第一次来城隍庙演出,观众有新鲜感。经过一番分析,张鸿声决定背水一战,应城隍庙听众的要求,对《英烈》重新进行加工,快而不乱,口齿清楚,不轻飘,注重"肉里噱",抓主要人物角色。当时三位前辈的书场都客满,张鸿声的书场只有四五十个听众。但是,无巧不成书,到了第四天,和张鸿声做同一书场的弹词名家魏钰卿迟迟不来,听他书的听众却陆陆续续来了,在外面等散场,张鸿声用最后十分钟,把书路紧一下,让"常遇春马跳围墙"和别人说得不一样,张鸿声模仿马叫的时候,特别认真,他自己说这是他一辈子最卖力的一声马叫,胜过了当时的黄兆麟,听众觉得耳目一新,口口相传:这位叫张鸿声的说书先生有新鲜感,书路快。当时在外面等候的听众就给他起了外号叫"飞机英烈",张鸿声从此引起了听众的注意,场子里的听客慢慢多了起来,到最后独家客满。所以五十年后,当回忆起这段"独闯城隍庙"的经历的时候,张鸿声不无感慨地说:说书说书,主要靠说。要说好一部书,要对书的特性了解,才能创新改革,才能超过前人,听众已经进入飞机时代了,我们就要迎合时代,行书要快,才能得到听众的欢迎。

这就是张鸿声"飞机英烈"的由来。

(张玉红)

◆ "噱头大王"张鸿声 ◆

在听众的印象里,评话名家张鸿声在台上妙趣横生,会放噱头,在听众当中有很好的口碑,都叫他"噱头大王",包括陈云老首长都特别欢喜听他的书。其实,他在家里是话不多的,自己要默书,最开心的就是家里人一起吃饭,特别是过年的时候,张鸿声总是特别兴奋,给家里人讲笑话。张鸿声的笑话讲到哪里就噱到哪里,这个本事真的让人佩服。随便一句话,到他嘴里,就很好玩了。大概是家里人多,他也开心,就发挥得好,放噱头,笑得大家肚皮痛。这是一家人最开心的时候。

十年动乱过去了,张鸿声回到书坛上,第一次上台,就放了一只噱头,讲:各位老听客,好久没见面了,大家都想念我,想也没有用,"四人帮"把我们都赶下书坛,现在幸亏党中央一举粉碎"四人帮",我才好跟大家见面。个么听众要问了,"四人帮"里有个姓张的,我们不搭界的,他是奸臣张邦昌的"张",张春桥,我是张飞的"张",他是"弓长张",我是"长弓张"。这个噱头一放,下面听客哄堂大笑。

张鸿声的噱头都来源于他对生活的仔细观察,他经常在路上观察,哪怕人家吵架、谈家常,他都会在人家的言谈当中发现素材,进行加工,噱头也不是随便放的,都是策划组织过的,用词、场合,都是书情的需要。张鸿声还与时俱进,切合社会实际,紧跟时代潮流,所以只要他上台,听众就有巴望,知道肯定有噱头。一般来讲,张鸿声每次都会在说书前面会放一两个噱头,算是"外插花",然后在书里放的噱头,就是"肉里噱"。五六十年代,上海评弹团创作了一批中篇,到现在已经成为经典作品了,里面的角色都是用不同的方式来处理,比如《白虎岭》里的猪八戒,《英烈》里的胡大海,虽然讲话声音差不多,但本质上有区别。他们的性格差不多,都是贪吃,但起角色的时候要分档,放的噱头当然也不能一样。还有中篇《人强马壮》里的梁满斗,贪污马饲料,马知道后生气了,张鸿声放了一个噱头:你倒动脚动脚。不是经常说"动手动脚"吗?那马没有手,就只好"动脚动脚"。他塑造人物也用噱头,使得人

物形象比较丰满。

　　张鸿声的儿子张灵鹤回忆说,爹爹有时候脾气不好,特别是年纪大了以后,有点倚老卖老了。有一次他坐18路公交车,车很挤,人家要他让一下,他说:我背后牛都牵得过去,你不好走过去?虽然有点不讲道理,但也是蛮好笑的。他连生气的时候也在放噱头,真不愧是"噱头大王"。那时候的交通不方便,他到评弹团要坐18路,还有23路,他和其他老年人一样,非常节俭,不叫出租车。其实,他又不是没有这个条件坐出租车。

<div style="text-align:right">(张玉红)</div>

◆ 王柏荫拜师学评弹 ◆

弹词名家王柏荫原名王根寿,父亲是开书场的,所以他从小就和评弹接触很多,是在评弹的气氛里长大的。他经常在书场里听评弹,接触普裕社、光裕社,接触响档,夏荷生、沈俭安、薛筱卿等。到了十八岁,母亲让他学评弹,因为做家长的,总是想给小孩一个好饭碗,就拜了普裕社的汪家雨,先学琵琶,学"三六",是工尺谱,先生限王柏荫一百天里弹下来。王柏荫在琵琶上贴了字,还准备了小工具,就是把竹子弯下来,绑根丝线,用来练手指。王柏荫很聪明,一开始也很用功,先生限他一百天,他两个月就会了,先生很高兴。但是,王柏荫不喜欢汪先生的风格和书,像《描金凤》、《双金锭》,所以虽然拜了汪先生,但还是喜欢唱"蒋调",喜欢学弹三弦。然而,汪先生和师母要他先学琵琶,学好了再学三弦。王柏荫就是不愿意弹琵琶,专门弹三弦。师母要求很严格,看看王柏荫说不听,就把三弦藏起来。王柏荫只好自己买一只,在家里弹,新三弦的声音不好,有点爆,弹"蒋调"是要柔和的,王柏荫就把三弦戳了洞,好让声音柔和些。所以直到现在,90多岁的王柏荫还说自己学琵琶不用功,到现在都弹不好。

后来一个机会,王柏荫的一位朋友认识蒋月泉,也知道王柏荫的心愿,就牵起了线。过了几天,朋友来讲了:蒋月泉答应了。王柏荫很开心,拜师金也备好了。在1940年的时候,八十元是个不得了的数字。因为王柏荫家境不富裕,就先付四十元,以后赚了钱再付,称为"树上开花"。王柏荫点香烛、磕头拜蒋月泉为师,起艺名就叫王柏荫,蒋月泉的学生都是"荫"字辈。蒋月泉非常喜欢这个大学生,因为他们的年纪不差几岁。王柏荫今天拜师,蒋月泉明天就给了他剧本,这是不容易的事情,以前老先生是不轻易给学生剧本的。蒋月泉没有旧思想,王柏荫叫他"开明"老师。其实,王柏荫拜老师之前,已经会唱几只"蒋调"开篇了,是在收音机里学的,一句句模仿。后来蒋月泉有事,去不了电台,王柏荫就代他去唱。

王柏荫跟蒋月泉学了一年多,觉得自己可以出去演出了,蒋月泉也没有

意见。第一只码头,吴江同里,天天两回,日场,夜场,王柏荫说的都是生的书,要背,日场生意还好,夜场生意不好,自己说得也没劲。那时候没有电灯,点洋油灯,王柏荫和场方商量,停夜场,不光减轻负担,还可以利用晚上的时间背一回书。当时,王柏荫在米行里还有一个长堂会,可以贴补收入。有一天,一个姓唐的道中,到同里来看王柏荫,讲好两个人越档做,这样王柏荫的负担就更轻了。

到了年夜,几档书凑在一起会书,都是精彩选段,搭档也都可以混合组合,王柏荫和胡天如合作,说大书也说小书,效果相当好。有一次王柏荫到上海玩,在东方书场。这个书场都是响档去的,会书的负责人叫王柏荫来唱,一共有九档,二十分钟一档,王柏荫排第五档,是个非常好的位置。王柏荫说《云房产子》,放了很多噱头,赢得了满堂彩。这奠定了王柏荫放单档的思想基础,使他决心在单档上下功夫。

现在九十多岁的王柏荫回忆起先生蒋月泉,非常亲切。他说,先生没有大响档的架子,和学生也没有先生的面孔,很随便。学生们也尊敬老师,但也会和先生说说笑话。有一次大年夜去先生家拜年,大家一起打麻将,王柏荫拜师的时候不是先付了四十元,还有四十元欠着呢,这次蒋月泉就把四十元输给了王柏荫了,弄得王柏荫很不好意思。

(张玉红)

◆ "张调"形成于《顾鼎臣》 ◆

长篇弹词《顾鼎臣》是张鉴庭"张调"艺术的代表作之一。最早的时候,他是说《珍珠塔》和《倭袍》的。但是,说一部书要和说这部书的演员的性格相吻合,不然的话,演员是不能发挥的。张鉴庭当年七进上海,都是失败的,就是说的书和他的个性不符合,后来找到一个木刻本《一铲饭》,进行加工提炼,就是《顾鼎臣》。这部书一说,演员和书里的人物的性格比较符合,对剧情的理解也特别深刻,打动了听众,所以就成功了。

"张调"应该是从《顾鼎臣》开始奠定基础的,当时张鉴庭刚刚出来和张鉴国搭档说《顾鼎臣》,经验还不够,说得也不够好。后来怎么会形成"张调"艺术的呢?有一个人功不可没,就是"描王"夏荷生。当时张鉴庭和夏荷生是弟兄,都是姚荫梅的母亲也是娥的寄儿子。有一次,夏荷生去听张双档的书,听到绍兴师爷《踏勘》这回书,就说:你们几时几日来听我的《踏勘》。张双档如期而至。的确,同样的《踏勘》,夏荷生的书细致得多,所表达的东西、表现的手法都不一样,夏荷生的细节好,能够使听众觉得:哎,就是这样的。张双档回来后就对自己的《顾鼎臣》进行了修改,还和夏荷生商量,请夏荷生指点,所以张鉴庭一直对夏荷生非常感激,就是这个时期形成了"张调"。

"张调"的框架来自于"周调",包括过门,听起来还听得出,还有节奏,借鉴了夏荷生的唱腔,"张调"的艺术风格开始慢慢形成了。到了《十美图》,"张调"艺术已经比较成熟了,当然一开始还不太好,唱词也不太好,都是现编的,比较粗杂,听众也有这样的想法,觉得唱词粗。张鉴庭就对唱词进行修改,演到后来,《十美图》拿出来的唱片应该讲比较书卷气了。《十美图》这部书,围绕忠奸斗争,有些人物也是相当难表演的。奸臣当中最难刻画的是赵文华,这个角色,奸刁狡诈,开口先笑,未说先笑,皮笑肉不笑,张鉴庭把赵文华这个角色刻画得入木三分。还有严嵩,张鉴庭是借京剧花脸的方式来表演的,这得益于他学的东西比较广泛。张鉴庭唱小热昏,唱绍兴大班,他表演的小丑行当,是角色里面最难演好的,却是他的拿手好戏。绍兴大班里面,他唱过花

脸,当时戏班子里有角儿搭架子,不唱了,老板就叫张鉴庭去代替。绍兴大班的嗓音比较高,而张鉴庭的嗓音就很高。

在成熟的《十美图》里,《曾荣诉真情》中小生曾荣唱的是"张调",旦角严兰贞唱的也是"张调",严夫人是老太,唱的也是"张调",所以一种流派是可以一曲百唱的,就看你怎么唱,用什么方法去唱。只要有心,用感情投入,任何角色拿这个流派都可以去唱。如果只是为了唱腔而唱,就不对了。有的人认为光火的时候唱"张调",谈情说爱的时候唱"徐调",这其实是个误区。

"张调"的表现力相当强,他把角色的内心都挖透了。他的唱腔高低起伏大,就是为了充分挖掘角色的内在,什么时候有激情,自然就上去了,不是为了唱高腔而唱高腔的。就拿脍炙人口的《芦苇青青》"罢罢罢"来讲,张老一生就用过这一次"罢罢罢",没有第二次,就是因为"真",别的角色没有到这个程度,不用唱"罢罢罢",只有《芦苇青青》,钟老太面对日本鬼子要放火烧村庄,要拼命了,就"罢罢罢",准备拼死了。

据苏州电视书场编导殷德泉回忆,1965年6月,上海评弹团在当年苏州最大的开明剧场演出中篇弹词《芦苇青青》,演出阵容甚为强大,来了一批苏州评弹书迷盼望已久的名家,其中张鉴庭在观众中的名气最大,用现代词汇来说他的"粉丝"也最多。为了买到一张票,不少人通宵排队。那时已入初夏,剧场内座无虚席,尽管顶上有数十只吊扇在急速地旋转着,但气温不降反升,观众热得纷纷摇着自备的扇子。当张鉴庭先生出场时,出现了令人感慨的一幕。剧场广播里一遍又一遍地播送着:"亲爱的观众朋友,由于天气较热,为了照顾老艺人的健康,请观众朋友不要鼓掌,谢谢大家。"这句话什么意思呢?老听众都知道,演员出场,大家若报以掌声,除了表达对该演员的欢迎外,还希望演员能在正式说书前先加唱一段开篇。但是此时,观众并不理会广播里的声音,掌声似疾风骤雨,拍得更响更猛烈。然而,天气真的太热了!灯光下,别说演员穿了演出服还要弹唱,就是台下听书的人也热得汗流浃背。只见张鉴庭先生笑微微的,清一清嗓子开书了。他从容的声音很快被淹没在浪潮般的掌声中。一分钟过去了,掌声未断,又一分钟过去了,雷鸣般的掌声继续着,足足有四到五分钟,执着由衷的掌声一直持续到张鉴庭先生加唱开篇才停下来。这就是"张调"艺术的魅力。

(张玉红)

◆ "开篇大王"邢瑞庭的"三非" ◆

邢瑞庭出生于一个轿夫的家庭,从小家庭十分贫困,加上弟兄姐妹又多,读到小学毕业就读不起书了,尽管考取了初中,还是只能放弃上学。因为家里穷,只好另想别法,经人介绍,十五岁的邢瑞庭拜弹词艺术家徐云志老夫子为师,学说书,那天是农历的九月初十。

那时候听书有日场、夜场,一节书要说三个月。邢瑞庭日场在苏州太监弄吴苑书场,夜场在葑门的春沁苑书场,跟着徐云志,听徐云志说书,到了十六岁的时候,就跟徐云志到上海演出去了。

邢瑞庭学说书的时间很短,他十五岁学生意,十六岁就去演出,因为只要参加演出,就有六元饭钱补贴,几个师弟兄一起去,每个月还要交两元房租,还要买衣服、洗澡、理发,都要自理,开支比较大。但是,他当时学习非常刻苦认真,很快就学会了。

那么当时还是少年的邢瑞庭怎么会学得这么快呢?一个人总是对自己有要求、做事有计划,他就能学得快。他当时想想自己家里这么穷,拜先生的钱都是借来的,学生意时的开销还要家里贴,如果学得慢,家里就被你拖累,学得快,家里就可以料理债务,还好维持家庭开支。邢瑞庭对自己的要求叫"三非":一,已经到了那个时候,非学不可;二,有许多事情,逼自己非会不可;三,评弹的竞争性很强,你赚多少钱和你的艺术水准有关系的,到台上敷衍了事,那是绝对不行的,所以要非好不可。邢瑞庭就是这样坚持学、练、唱、演,不断研究,所以他的进步非常快。

邢瑞庭的天赋条件很好,嗓子好,嗓音甜糯,加上他本身艰苦努力和不断实践,所以他的评弹艺术突飞猛进,尤其在唱腔方面,因为天赋好,所以学什么像什么,随便学什么曲调都是应付有余。邢瑞庭之所以嗓音好,倒不是接受过专门训练,而是属于歪打正着。那时候上海电台多,绸布庄里、亭子间,只要拉根铅线,申请个执照,就算电台了。在电台的话筒前唱,就要控制嗓音;如果只是对准话筒哇啦哇啦唱,卖力是卖力了,但是效果反而不好。其

实,在电台里唱,只需要雅雅地唱,效果就不错了。邢瑞庭有时候一天要唱十几个电台,从东赶到西唱开篇,因为他各腔各调都会唱。他的嗓子到老都没坏,就是因为他年轻时唱电台,无意当中学会了控制用嗓。

邢瑞庭天赋佳音,又非常用功,可惜没有形成自己的流派。其实,他的唱腔是很有特色的,在电台里需要唱各种各样开篇,一般的演员还真唱不了。那时候还没有什么调什么调,他就想了个办法,在台上演出的时候,把各种各样的唱法定名为"夏调"、"蒋调"、"薛调"、"沈调"。他还自己编了个开篇,分别介绍各种唱腔是什么特点,一种一种唱过来,唱的都是名家名段。唱的时候不丑化,不抓缺陷,而是美化着来唱,使得听众知道:哦,这个是"蒋调",那个是"沈调"。

因为邢瑞庭擅长唱各种曲调,而且都模仿得都非常像,各种流派开篇都会唱,所以当时大家就给他一个雅号,叫"开篇大王"。他年轻时唱"徐调"非常逼真,几可乱真,因为他跟的先生就是徐云志。有这样一个有趣的故事:邢瑞庭经常唱电台,看不见面孔,电台里唱"徐调",大家都认为是徐云志老夫子在唱,有个滑稽名家张夏儿,耳朵很灵敏,说:这个正在唱的不是徐云志,是邢瑞庭在唱。人家不相信,说:打赌,一桌酒水。打电话去电台问的结果是:邢瑞庭在唱!张夏儿果然赢了一桌酒水!

还有一件事,沈俭安、薛筱卿年轻时也说过《啼笑因缘》,和朱耀祥、赵稼秋、姚荫梅的都不一样,当时是陆澹庵的弹词本,他们说得时间不长,但是唱片公司有录音留下来,邢瑞庭弹唱的《旧地寻盟》,嗓音特别甜糯,对比一下录音,和薛筱卿非常像。邢瑞庭的弹唱和薛筱卿非常像,还骗过了薛筱卿的老爱人。"薛调"创始人薛筱卿喜欢打麻将,薛筱卿出门,薛师母总是要问他:你哪里去呀?薛筱卿说:我电台唱开篇去。但是,薛师母不放心,在家听无线电。其实,薛筱卿根本没有去电台唱开篇,而是叫邢瑞庭代替自己去唱,薛师母在家里打开无线电听:哦,是薛筱卿在唱。邢瑞庭的嗓音和薛筱卿非常像,有一次薛惠君听了邢瑞庭的唱,感动得眼泪都出来了,说:实在和父亲太像了!那时候薛筱卿已经过世了。

<div align="right">(张玉红)</div>

◆ 邢晏春怎么会说《贩马记》？ ◆

邢晏春的出库书是《三笑》，是跟父亲邢瑞庭学的，但后来被"斩尾巴"了。当时认为传统书有毒素，一律予以否认，演员们都改说新编的"二类书"了。邢晏春的外公是个老听客，不光喜欢听书，还试着编了不少书，其中就有《贩马记》、《何文秀》，邢瑞庭和自己一个女儿就说《贩马记》，这是部"二类书"。邢晏春的外公知道邢瑞庭擅长弹唱，所以《贩马记》里的唱片特别多。

邢晏春学《贩马记》，那已经是晚些时候的事了。

1962年，浙江省领导认为邢瑞庭是浙江团的演员，应该说浙江的书。其实，邢瑞庭浙江书也有，如《王老虎抢亲》，故事发生在杭州，但那时候规定，所有的演员都要去补一部浙江书。严雪亭的学生朱一鸣，他是说《杨乃武》的，典型的浙江书，邢瑞庭就去和他订合同。严雪亭和邢瑞庭是一个师父教的，都是徐云志的门下，朱一鸣也有需求：我是徐云志的徒孙，怎么可以没有《三笑》？所以两个人订好合同，用三个月的时间，大家相互把《三笑》和《杨乃武》听一遍，一共听四遍。当时邢晏春刚毕业，正好学生意，邢瑞庭就对邢晏春说：我的记性差了，年纪上去了，你出来学生意，就先学《杨乃武》吧。你要学《三笑》的话，以后可以来找我补书的。所以，邢晏春和妹妹邢晏芝去学《杨乃武》，听了四遍，做好记录。后来兄妹俩加入了评弹团体，马上上台演出。一演出，哪有时间再补《三笑》，文化大革命又开始了，"一类书"、"二类书"都属于"封资修"，都不好说了，只能说革命现代书，还是样板戏改编的书，更不能说《三笑》了。

粉碎"四人帮"后，传统书一部部都恢复出来了，邢瑞庭就开始说《贩马记》。真是巧，当时邢瑞庭在常熟梅李演出，同时邢晏春在附近的一个小码头演出，邢晏春就放掉自己白天的演出，去梅李听父亲的演出，听《贩马记》，晚上再回自己的小码头演出。那时候书场有日场、夜场，白天是"夹里书"，晚上是"面子书"，业务主要是夜场。邢晏春天天早上去梅李，中午一家人一起吃饭，下午听书，晚上回来开书，就这样把《贩马记》学会了，后来也开始说《贩马记》了。

(张玉红)

◆ 书坛文状元 ◆

弹词流派"魏调"创始人魏钰卿,1879出生,1946过世,苏州人。他的父亲魏小亭,是从前包揽婚丧宴席的厨师,魏家后代魏真柏偶尔得知,风靡无锡的特产——无锡肉骨头就是魏家祖上在无锡开店时发明的。魏钰卿也学过厨师,但是他从小喜欢吹拉弹唱,1905年就投靠到说《珍珠塔》的先生姚文卿门下。姚文卿是"马调"流派创始人马如飞的徒弟,所以魏钰卿是马如飞的嫡传,属于马如飞的流派。魏钰卿的唱非常有特色,特别是他的拖腔,同行要学唱"魏调",都把这个拖腔作为这个唱腔的特色来学习,一直到魏含英的"新魏调",到薛小飞的"小飞调",都是从魏钰卿的"魏调"来的,是在"马调"基础上发展来的"魏调"。

魏钰卿的孙子魏真柏回忆说,从来没见过爷爷,但是知道一家人住的苏州吉由巷的房子,就是爷爷买的,那时候的评弹演员都不得了,都喜欢在苏州买房子,在上海演出,因为苏州是评弹的基地,光裕社也在苏州,苏州作为家乡,有熟悉的生活习惯,有可口的点心特产。魏真柏记得吉由巷的房子带有花园,特别有意思的是园子里还有一个有松树的亭子,就是模仿《珍珠塔》里的九松亭造的,可想而知魏钰卿对《珍珠塔》的感情。魏真柏等魏家的孩子小时候都在那里玩,直到"文革"后房子改造,这棵松树被搬走了。

魏真柏说,爷爷魏钰卿那时候在上海、苏州两地跑场子。30年代的说书先生,在上海一个地方一天做三四个场子,已经了不起了,靠包车拉来拉去,但是魏钰卿的跑场子是上海、苏州两地跑,一天之内跑两只码头,白天在苏州,晚上到上海。那时候交通又不方便,苏州和上海之间的火车要跑三个小时,还有的就是靠船,那就更慢了,这个就叫"赶码头"。这一切都是因为观众对他的热爱,所以他才这样不辞辛劳。

在当时的评弹界和听众当中,魏钰卿还有个雅称,就是"书坛文状元",主要是因为他对自己事业的热爱、钻研,他运用自己的知识,吟诗作赋,一般的字句、白口,他不会轻易采用,都要押了韵脚,不管是方卿的嘴里,还是采萍的

嘴里,包括陈御史的嘴里,出来的语言,都会归拢,带韵脚。《珍珠塔》本身就是非常有文化内涵的书,故事情节、说表,特别是唱词,基本上没有丢掉的字眼,而且《珍珠塔》的片子特别讲究,有"唱煞《珍珠塔》"的说法,其中《七十二个他》、《痛责》等,都是经典唱段,一直流传到现在。

　　魏钰卿认为,说书人是有文化的,不光语言要讲究韵脚,而且还要博古通今,书说得好,不光是书本身的故事,还需要引进典故,这样的书才好听。所以一个名家,好听就好听在他肚子里东西多,把他知道的很多知识,通过各种各样的人物来表现。魏钰卿说书除了语言的讲究,还对人物的塑造也非常讲究,眼神、手势,不光是塑造角色,连走上台去的风度也清脱秀气,"书坛文状元"就是对魏钰卿的美誉。

　　说《珍珠塔》演员很多,就看各人掌握的东西,即文化底蕴。当时魏钰卿拜的先生姚文卿的儿子也是说《珍珠塔》的,姚老总想自己的儿子要紧,所以有一些书就不传给学生魏钰卿。后来魏钰卿在外面的演出过程中不断补全,再后来魏钰卿收了学生钟笑侬,钟笑侬的父亲跟过姚文卿,他手上有《二进花园》的书,为了拜师,就带过来了。这样一来,魏钰卿的《珍珠塔》就全了。魏钰卿又把《珍珠塔》传给了儿子魏含英,当时在书台上,魏含英要是哪里说得不对,魏钰卿就把弦子头触到魏含英头上,说明他对艺术非常严谨。

<div style="text-align:right">(张玉红)</div>

魏含英创"新魏调"

魏含英是魏钰卿的养子,当时魏钰卿的两个儿子英年早逝,一个同行看见他没有了孩子之后,一直伤心,情绪低沉,就把自己只有六七岁的儿子送给了他,起名"魏含英"。魏钰卿自从有了魏含英之后,精神状态好起来了。魏钰卿看魏含英非常聪明,就有心要带他,经常带着孩子跑码头,所以魏含英九岁就学评弹了,十三岁就搭书、唱开篇,而且魏含英的形象还很不错,魏家父子档在当时就有了一定的影响。

魏含英从小受魏钰卿的影响,继承了"魏调"的风格。当时有的书场,演员休息室在书台的另一边,演员上台要从观众席里走过去,魏含英的出场,走得非常潇洒,就像一阵风飘过去。他在台上拿弦子,不是特地拿,而是根据书情,在说表当中,在情绪当中,在不知不觉当中,拿起了弦子,拿弦子也是剧情的需要。魏含英的细节之处也相当讲究,特别是一块手绢,用的时间很久,每次都烫得笔挺,擦汗的时间也有讲究。那时场子里没有空调,好的说书先生也不希望用电风扇,因为电风扇会把书桌的披吹起来,长衫会飘起来,不严谨,情愿自己出汗。魏含英说,好的先生一落静功,不会大出汗。但是,毕竟有时候要擦嘴、擦额头,什么时候擦,怎么擦,包括扇子,都有讲究。魏含英有一只木头箱子,里面都是扇子,一把扇子可以起很多作用,扇子的运用,台上的茶壶茶杯,怎么倒茶,都非常讲究。魏含英在上海、杭州、无锡、常熟等地演出,经常有崇拜者跟来跟去,还请吃饭,请吃茶。

魏钰卿嗓子高,但是魏含英的嗓音软糯,完全继承"魏调"是不可能的,魏含英就从"情"字上下功夫。魏含英也是苏州光裕社出道的,跟养父魏钰卿拼双档,后来又拆档,做单档。魏含英在评弹的传承和发展上有自己的想法,他批评女儿魏含玉说:你就是不根据我的唱,我的唱不像阿爹魏钰卿,那样太老法,我是改拖腔、叠句,在唱腔转弯上有变化,大家都觉得有味道,但是你魏含玉不学我。其实作为魏家后代,魏含玉也在"变",魏含英是拿魏钰卿的在"变",魏含玉是拿魏含英的在"变",评弹流派的发展,实际上和演员自己的

"变"很有关系,根据自己的嗓音特长,还有自己的理解,一代代传下来的。社会在发展,这些书里的人物要想让当代人听懂,产生共鸣,就一定要变。魏含英发展了魏钰卿的"魏调",在拖腔的转折上做了改变。一个名家的后代,一个流派艺术的继承者,要想在前辈的基础上有自己的一分天地,就必须有自己的特色,魏含英先生就是这样,他在魏钰卿"老魏调"的基础上"变",变成了自己的"新魏调"。魏含英对唱腔,包括现在魏含玉还在唱的《哭塔》等唱段,都是下过功夫的,而且他跟魏含玉讲:要在哪里断,要在哪里接,哪里要怎么样,都是根据人物的情绪来加以体现的,不是说唱到哪里是哪里,有自己特色的艺术才有生命力和竞争力。

书场老板之间也讲究保密。有一年在常熟,一个码头上同时有七档《珍珠塔》在说,是敌档,但这七档各说各的。同样的《珍珠塔》,有人喜欢沈薛档,有人喜欢魏含英,有人喜欢别的演员,所以每个先生都会根据自己的特点来下功夫,不同的先生有不同的说法,前《珍珠塔》,后《珍珠塔》,《珍珠塔》的情节谁不知道,陈翠娥、方卿、势利姑娘,但每位先生唱的味道不一样,对人物的理解不一样,出来的成品就不一样。书场里有一些有文化的听众,比如秀才、报社的记者、学校的老师,他们都会跟演员提合理化建议,帮助演员不断提高,而魏含英的"新魏调",对《珍珠塔》的传承起到了非常重要的作用。

(张玉红)

◆ "阿爹"和"孙子" ◆

蒋月泉的关门弟子秦建国,称先生和自己的关系就是"阿爹"和"孙子"这样一种味道,不像师兄王柏荫、潘闻荫、苏似荫,他们跟先生,是在旧社会,师道尊严,看见先生害怕,比方说,到先生家里去,师兄们不敢有声音,秦建国是最小的学生,只有他才无拘无束。大师兄平时抽烟,但是在先生那里,没有人敢抽烟,因为先生是不抽烟的。师兄们跟先生相处非常拘谨,先生讲话时根本插不上嘴。

秦建国说,他和蒋月泉先生能够结成这样一种跳过一个辈分的师生关系,也是缘分,所以先生对这个年龄上是孙子辈的"小学生"特别关心。师兄们吃醋了:平常我们跟先生的时候没这样的哇!因为那时候,先生一天要赶十几个场子、堂会、电台、会书,哪有时间教学生,没这么多精力。到秦建国跟蒋月泉的时候,蒋月泉已经退休了,腾空身子,可以毫无保留地教秦建国了,所以师兄们讲,同道也讲,秦建国的奶水是吃得最足的。

在秦建国的眼里,先生蒋月泉是一位可亲可爱的长者,先生在世的时候不觉得,特别是现在自己到了一定的年龄,有时想想倘若再能得到先生的教诲,那就好了。秦建国说,在先生身边,总觉得自己还是像孩子,可以得到呵护,得到关心,有一种特别的父辈慈祥的爱,有个长辈在,会感到特别温暖。

蒋月泉先生在培养秦建国等这批74届学员时,全身心投入,只要有学生继承"蒋调"艺术的衣钵,他就非常开心。1978年,秦建国这批青年演员要恢复传统书,蒋月泉是主课老师,着重教了"蒋调"开篇,有"慢蒋调"《战长沙》、《宝玉夜探》、《杜十娘》,"快蒋调"《陈喜读信》、《夺印》选段、《人强马壮》选段,还有"陈调",就是《拷文》。这一年,"蒋调"的课排得相当满,当然也有别的课。秦建国根据自己本身的嗓音条件,又喜欢唱"蒋调",所以从那个时候开始,无形当中形成这样一种默契:将来我就要学这个流派。巧的是分组的时候,秦建国就分在蒋月泉一组,那时候还有郭玉麟、沈仁华,都是一组的,跟蒋老师学《白蛇传》。当时还来了一个前线歌舞团的程桂兰,唱小曲的,也要

来学说书，学《白蛇传》，然而这一组里坚持到最后一档的，就是秦建国了。沈仁华、丁皆平后来跟张如君、刘韵若学《双金锭》。他们以前还有个先生，是苏州的庞学庭，学《四进士》。郭玉麟跟了张振华、庄凤珠，此前也是跟苏州的龚华声、蔡小娟，学《智圆梅花梦》，他们的开门先生还是苏州的。

秦建国和倪迎春一档，被团长吴中锡看好，准备当"小蒋朱档"来培养。就这样，秦建国在"蒋调"的路子上走得比较深入了。1979年，第一次开放，秦建国作为学馆刚刚毕业的学生，代表"蒋调"艺术，到香港演出，一炮打响，这跟蒋月泉为青年演员做的准备工作是分不开的，蒋老师在《大公报》上写文章，吹捧得比较厉害："小蒋月泉"、"小朱慧珍"。秦建国说，当时他们是顶了大人的帽子，穿了大人的衣服，当然也很用功，奠定了蒋朱风味的基础。最后，倪迎春还是有变化，她定在了刘韵若的风格上。还有个叫刘建国的，一起去学张如君、刘韵若的《描金凤》。而秦建国还是不变，在"蒋调"的基础上，换了几个下手，有晚五年的学妹卢娜，说《玉蜻蜓》时，把卢娜带了出来。后来秦建国和蒋文谈恋爱了，就成了朋友档直至夫妻档，又回到《白蛇传》。这个过程，辅导老师始终是蒋月泉。

1998年，上海评弹团、苏州评弹团改革开放过后第一次到台湾演出，非常轰动，秦建国参加了演出，回来的时候经过香港，特地逗留一周去探望先生。当时秦建国出去的时候印了名片，印的是"蒋月泉先生的弟子秦建国"，认为这样可以借先生的光。秦建国在香港派名片的时候，被蒋老师看见了，蒋老师说：我年纪大了，不出来演出了，晓得我的人少了，我以后印名片，要印"秦建国的先生蒋月泉"了。这其实也是蒋月泉在捧学生。

蒋月泉主张出彩的地方要优化组合，秦建国在一系列的比赛当中，蒋月泉就竭力主张他和师姐沈世华拼档。1984年，秦建国得"文华奖"的节目，就是和师姐搭档的《庵堂认娘》。

秦建国记得他每一次出码头后回到上海，第一桩事情，就是拎着礼物到先生家，先生总是说：不要不要。20世纪80年代后期，蒋月泉定居香港，秦建国上门的机会少了，就想了办法，用当时的新手段，采用录音带的形式，把问题录下来，寄到香港，蒋月泉再来纠正，用录音带来讲课，这样一种方式坚持了很长时间，至今秦建国家里还保存着这些录音。

秦建国和蒋月泉这样一系列的特别感情，实际上已经形成了师生关系，但是始终没有举办过一个仪式，所以秦建国想一定要在合适的时候，把这件事做掉。但是这个事，有时候会错过，有时候会淡忘，有时候和先生讲讲吧，先生说：我承认你的，干嘛要烦，做这个干嘛。秦建国的好朋友吴越人认为：现在先生还在，大家是承认的，那么先生总要先你而走，到那时这个话就不是

你讲了，没有做过规矩，人家可以不承认你。1999年，秦建国去香港的医院里看先生，下定了决心，一定要办这件事。秦建国想，一是为了归顺，名正言顺，有个名分，二是真心让先生开心，冲冲喜。一开始蒋月泉怕烦，不答应，后来秦建国做了师母的工作，为了让先生开心，就准备回到上海办仪式。终于，蒋月泉答应办收徒仪式了，他的学生是"荫"字辈，所以秦建国有时也用过"秦建荫"这个名字。当时上海政府部门也注意到，这样一位艺术家，我们要关心他的。1999年12月，蒋月泉回到了上海，因为身体不好，脾气就大，只有秦建国和吴越人在，他才会笑，在蒋月泉心目里，只有秦建国和吴越人两个人。蒋月泉坐轮椅，但是住所在长乐路的三层楼上，没有电梯，都是秦建国来背、来抱的。2000年5月份，蒋月泉和秦建国终于举办了当时很少见的隆重的拜师仪式。秦建国表示：我要承担一种责任，先生就是自己的父亲，要待好，先生好的东西，要传承。这个仪式后，双方的责任心就更加明确了。媒体要蒋月泉谈收徒感想，蒋月泉说：现在的拜师仪式不应该只看成是一个秦建国拜师蒋月泉，应该是整个评弹界的传承。我蒋月泉，是社会性的；秦建国，也不是一个个人，他们这一代人要承担很多很多。从拜师仪式到2001年8月底蒋月泉过世，这一年半的时间，他过得非常开心。作为学生，秦建国也尽了自己的一份力，也得到了安慰。

秦建国说：一路走来，先生给我很深的感触，这个先生不同于其他先生，他教你的东西也好，他和你谈的东西也好，他的艺术也好，充满着做人的道理。蒋月泉有几句话，秦建国现在也经常和年轻人讲：要在"没青头"当中"有青头"。这句话很有哲理，谁不想玩，或者某一段时间，会比较无聊，就是想玩，但是吃什么饭，就要当什么心，你在靠什么东西赚钱养家糊口，不要"没青头"。秦建国说自己就是属于"没青头"当中"有青头"的，"有青头"的学生，别人的话可以不听，先生的话不可以不听，而且要当"圣旨"。还有，一般老师都是死教，教会学生一部书，但是蒋月泉先生大多是谈方法，他说要学生"知其然还必须知其所以然"，这又是一句有哲理的话，意思就是：你对书要多问几个为什么，书就肯定好。蒋月泉还有一句出名的话：我教学生，给学生的是一部织布机，一匹布会用完，但是有了织布机，各种各样的布就可以织出来。蒋月泉还有一个特点，他的内心厚道，认为一个人要忠厚，不要有江湖，他自己就是一个学生气的人，踢足球也好，开摩托车也好，但是不江湖气。

秦建国说，他能够走到今天，就是先生一直像"阿爹"一样陪伴着，先生给了他很多东西，一直受用，现在翻出来，都是货真价实的好东西。

(张玉红)

◆ "码头老虎"李仲康 ◆

弹词名家"仲康调"创始人李仲康,生于农历1908年8月25日,祖居浙江平湖新仓,后来搬迁到海宁硖石镇,李仲康出生于此,故而是硖石人。他的祖上原本不姓"李",复姓"欧阳",这里面还有一个故事。李仲康的父亲李文彬是当时的弹词名家,编了很多书,最成功的有两部,就是《杨乃武与小白菜》和《双珠凤》。当年李文彬在码头上挂牌说书,被他父亲知道了,那还了得,因为当时的说书、走码头、跑江湖,是被人轻视的低人一等的职业,李文彬的父亲为了阻止儿子说书,经常赶到场子里,把三弦踩断,把书牌抛到粪坑里,无奈之下,李文彬只好换码头逃走。没料想,父亲跑得比他还快,连着几只码头都被父亲抓住。但是李文彬就是喜欢说书,说书就要挂牌子,所以李文彬只好改名换姓,把姓改成了外婆家的姓"李",名字也由原来的"焚冰",改为"文斌",再后来又改成了"文彬"。所以李仲康一出生,就随父亲李文彬姓了"李",原名"李根生"。

李仲康十五岁开始在杂货店当学徒学生意,但因为他从小喜欢看书,把眼睛看成了高度近视,不适宜在外学生意。父母亲也不舍得让他小小年纪流落在外,就把他领回家,跟着父亲李文彬学起了说书。

李仲康从小聪明好学,十七岁就上了书台,与父亲拼档说书,书牌上挂的就是"李文彬、李仲康父子双档",李仲康的评弹艺术生涯就是从他和父亲拼档开始的。

李文彬编的《杨乃武与小白菜》这部书唱片很多,父子俩上台说书分工明确,说、表、演都是由父亲李文彬承担,而书里的片子多数是给儿子唱,李仲康就此练就了一条明快、爽朗、轻松的好嗓子。例如:毕氏小白菜出场的大多数唱段,都是用小嗓子唱的,而李仲康的小嗓子特别好听。他在书场里唱,街上路过的人还以为是女人在唱呢,当时无锡的听众都叫他"隔墙西施"。

但是,李仲康和父亲李文彬没搭几年,父亲就过世了,李仲康便放起了单档。放了单档的李仲康,在台上非常自由,所以他的说法、表演都是别具一格

的。在《杨乃武与小白菜》这部书当中,各类角色很多,李仲康个个拿得住,演得真,而且对其中的人物有所创新,加入了自己的想法。因为这部长篇真实地方多,特别是杨乃武这个人物,李仲康的父亲李文彬曾见过杨乃武本人,他身材比较魁梧,在光绪年间,杨乃武已经34岁了,正值壮年,不像文举人,而像个武举人,所以李仲康在台上起的杨乃武角色不是小生,而是须生,听来比较真实。再比如:余杭县刘锡彤陷害杨乃武,在花厅上双方的争斗,李仲康赋予了杨乃武铮铮有理的语言,理直气壮,这样更反显出了刘锡彤的狰狞面目。这样对比鲜明的表演,使得听客听起来非常有立体感,绍兴师爷、钱宝生、三姑娘这样的角色,李仲康起起来也都是活灵活现。

最有名的要算《密室相会》了,李仲康可以足足说上十天,从前称为"一排",每回书都描摹得淋漓尽致。里面有回"踏青",内容是感动毕氏,听得听众个个说好,说到小白菜吐血,但她还是不肯吐露真情,李仲康马上一个小落回"个么那哼,停停再讲",全场听众气氛热烈。有一次在江阴的一家书场,也是说到这个地方小落回了,李仲康在台上揩面,台下的一个听客听得入了神,竟然拿个茶壶盖丢到台上,大骂:"断命女人,还不说真情!"把李仲康吓一大跳,全场哄堂大笑起来,这实在是因为李仲康的书太有艺术感染力了,竟把听众听得都得意忘了形,这真是书说人、人说书的魅力所在。

李仲康就是这样会动脑筋,祖上传下来的《杨乃武与小白菜》一书,他一直都在修改,昨天他说的书,这里落回,今朝却搭不够了,他就想尽办法要在另一个适当的地方落回,所以书会长出来。有一次做平湖的快乐园书场,李仲康已经做得差不多了,要收梢了,密室相会,真情披露之后就可以"剪书"结束了,那时候演员和场方是没有合同的,做到哪里是哪里。就在这个时候,对面平厅书场的下档先生已经来了,很有名气,是李念安和郭彬卿,快乐园书场老板看到李仲康准备剪书了,就和李仲康商量:你阿好不要走?随便怎么都要做下去的,不要让平厅书场抢了生意。李仲康就答应继续说下去,结果快乐园书场竟被李仲康又拉了一排书出来,真是奇事。

像这样的奇事在李仲康身上是经常发生的。一次他到常熟梅李,这个码头有两个书场,一个叫"龙园",一个叫"畅园",龙园是"面子"书场,畅园是"夹里"书场,这两个书场的地理位置就在斜对面,竞争很大。李仲康去的是畅园书场,尽管是"夹里"书场,但是他一去,就把对面"面子"书场——龙园书场的书连漂了两档。到了4月下半月,李仲康要剪书了,场方就和他商量,是不是可以再做下去。李仲康当时开的是日夜场,白天日场还好,可以坚持到月底,从"杨淑英进京"开始,但夜场是从"王昕出京"开书的,此时书已经"行"得差不多了,如果还要继续说下去的话,那是很困难的了,李仲康起先没

答应。场方继续跟李仲康讲，说对面龙园书场请了上海的大响档张鸿声，开讲《英烈》，还带了几个学生，况且龙园书场的老板瞿老师，在评弹界很有影响，大响档和他都是朋友，你李仲康要是剪书走了，那我们这个畅园书场就不会有生意了，你就帮帮忙吧。李仲康经不住场方今天求、明天求，他只好答应试试看，说：我夜场能做到几号就几号。当时场方都做好了被漂忒的准备了，因为对方一是大响档，二是一上来就很有风头，而李仲康是1日开始，风头已经差不多了，要和张鸿声别苗头，那是谈何容易。果然张鸿声很有号召力，因他只做夜场，对李仲康的日场没有什么影响，但是夜场的情况就不同了，夜场第一天，张鸿声一下子就有400多听众，李仲康跌到了只有100多。不过，第二天情况就有了转机，张鸿声300多，李仲康200多，到第三天双方持平，直到第四天，李仲康的听众反弹到400多，而张鸿声却跌到了100多了，实在是因为这时李仲康的书进关子了，在书性上占了便宜，所以他敌过了大响档张鸿声，由此可见"码头老虎"的虎威了。

40年代中末期，一个初冬季节，李仲康和曹汉昌、魏含英在苏州两家书场一起做，一副静园，一副汤家巷梅园，这三档书都有一定的声誉，静园是魏含英送客，梅园是李仲康送客，生意都是爆满的，苏州听众评价说：听李仲康的书，有回味外加"煞渴"。

从前不论大小码头，起码要有两副书场，大的码头要七八副书场，说书碰到说书，大书碰到小书，在一个地方做生意，行话叫"敌档"，生意清淡的话，叫"漂忒"。早在40年代，李仲康就经常在江浙码头上单枪匹马，不管是谁，碰到李仲康就没有了生路，十有八九会被"漂忒"，即使有时候李仲康碰到敌档，卖座力还是不会受损失，第一天会少点，到第二天就扳回来了。因为他说的《杨乃武与小白菜》，书情行到"杨淑英进京"，就能把听众牢牢地给吸引住，等到了"密室相会"，更是树大根深了，只只码头都这样。有一次在浙江双林，他竟连漂对方书场七档，那是从来没有过的。对面书场的老板外行，还请其他的《杨乃武与小白菜》来别苗头，想都不要想，今天开书，明天就跑了。李仲康在一只码头上一般都要做40~45天，有一阵在常熟的四乡八镇，连做了两年半。

李仲康在台上的缺点就是卖相不太好，没有所谓的大家风度，但是由于他在表演上的特色，还有他的唱，吸引了广大的听众。李仲康到无锡，做五福楼书场，对面同裕春书场的生意就不行。五福楼是日场、夜场连着做，下面浴室，上面书场，那时候书场没有固定座位，都是长凳、方凳，有300多位听众的话，已经是很不错了。外面卖黑市票，1角2的书票，要拿前门牌香烟换，要3角多。浙江、无锡都是书码头，特别是无锡，去600多人的大场子，生意还是很

好。说明他尽管不是第一流的大响档,但是他的艺术,他的《杨乃武与小白菜》的书,是得到广大听众认可的,把对方场子漂忒,已经不足为奇了。所以40年代他在江浙码头上风头就已经很厉害了,书场老板说:只要请到李仲康,就等得及赎当头的,而且是照排头的。所以,当时江浙听众都叫李仲康为"码头老虎"。

"码头老虎"李仲康不但在码头上风头十足,在大上海也非常受欢迎。当年上海虹口四川北路上有个红星书场,共有五档书,前面三档不记得是谁在说,到了第四档,是祝逸亭和徐翰芳,他们说的书可以说是"喝水倒流",精彩无比,甚至于还有种说法:祝逸亭不死,严雪亭是没有饭吃的。面对这样的响档,李仲康知道自己是别不过他们的,把他安排在最后一档,其实就像在给他药吃,当牺牲品的。但是,李仲康还是拿出自己的看家本领,因为他是近视眼,看不见下面有多少听众,反正在台上一本正经说书,不慌不忙,明明知道下面在抽签,等到抽得差不多了,李仲康一只"三六"一弹,非常有特色,听众马上被摆平了,等到开唱"杨乃武上公堂",剩下来的听客全部被压牢。三天做下来,再也没有听众抽签了,而且先前几天出去的听众也回过头来了。天天这样,十多天下来,书场里基本上坐了九成。结果,他在上海做了一个季度。

当时外界有个传说,说李仲康的《杨乃武与小白菜》脚本好,比兄长李伯康货色多,一定是李文彬把好的东西传给了小儿子。其实不是的,从前说书根本没有脚本,只有唱片、赋赞、韵白、挂口,都是祖上传下来的,没有正本、副本,都是一个样子的。李仲康的书好,完全是他自己数十年来对《杨乃武与小白菜》全部书艺钻研的结果。当然在旧社会,一个评弹演员对艺术的钻研成名也是为了养家糊口,但李仲康还有另外一个宗旨,他经常说:你要敬重听客,听客也会尊重你,听客是我们的衣食父母。他还说,听客是来娱乐的,听了你的书,要让人家有收获。所以,李仲康对家传的《杨乃武与小白菜》这部书,在几十年里动了很多脑筋。李仲康的文学水平虽然比不上父亲李文彬,但他刻苦钻研,所以在他长期的艺术实践当中,把家传的《杨乃武与小白菜》这部书不论是在道理上还是唱片上,或是说法语汇上,虽然不能讲是十全十美,但他确是做了很大的完善,并得到了听众高度的评价:李仲康的说书,可以讲是雅俗共赏,引人入胜!

李仲康之所以这样受听众欢迎,除了说功轻松爽朗外,还有一个重要因素就是他的唱功——"李仲康调"。这个流派唱腔的形成,可不是一朝一夕的事。李仲康和父亲李文彬搭档的时候,唱的是"老俞调"、"小阳调",后来一直放单档,再加上小嗓子倒了,原来的优势已不复存在,要想在码头上有自己的一席之地,就要有自己的特色,那就必须有自己的风格,所以李仲康一边弹唱

"老俞调"、"小阳调",一边加快琢磨新唱腔,尽快形成自己的唱腔。

但是,说起来容易,做起来难,要开创一个新的唱腔流派,得到听众的认可,是需要长期艰苦的磨炼的。

首先李仲康对唱词的平、上、去、入、"二五四三"特别讲究,台上说错或唱错在所难免,但唱片的"二五四三"不能唱错,一句唱片七个字,比如《莺莺操琴》:不好"香莲碧水"、"动风凉",要"香莲"、"碧水动风凉"。

其次,李仲康的嗓音非常有特色,他虽然小嗓子倒了,但他的阳面喉咙非常好,洪亮,高亢,有金属声,而且唱出来的字眼激昂得不得了。李仲康唱的调头听众都觉得有点与众不同,有人认为这个是怪调,怀疑这个还是不是评弹。但是这个调头有它的特色,在长期说《杨乃武与小白菜》的过程当中,受到了听众的喜欢。听众说,李仲康唱的这个调头就是别具一格,这个"别具一格",就是听众已经在承认李仲康自己有流派了。

还有,不论开篇还是书当中的片子,李仲康认为首先要讲究感情,要把感情唱出来,然后再讲究调门,唱应当服从内容。

说到"李仲康调",不得不讲到他的儿子李子红的琵琶伴奏。李仲康1950年开始和儿子拼档,一直拼到1965年李子红到沙洲(即现在的张家港)评弹团为止,在这十五年的父子档的艺术实践过程中,李子红的琵琶对"李仲康调"的丰富完善起到了不可磨灭的贡献。

在他们这一档上下手的配合当中,有的唱是需要琵琶先出去的,比如《学台大堂》,一上台,带小白菜上去,这档片子,小白菜唱"哎",一定要琵琶先出去,往上拎神,把听客的情绪吊起来后,再进行演唱。凡是唱这种片子,李子红也在研究,尽量不要喧宾夺主。李子红始终跟着父亲,父亲唱到哪里,他就跟到哪里,李仲康要起"包头"了,李子红就马上出家生(乐器),拿什么音调推出去都需做到心中有数。比如,杨乃武上公堂,要杀头了,急是急得来,"唉呀",李子红的琵琶就要出去了,所以父亲和儿子两人在唱和伴奏的配合上,是和别人不一样的。李仲康还有个绝技,一般人家在唱唱片之前,总是先弹家生,当过门出来之后再引出唱的,而李仲康却是未弹先唱,但唱的音调还是在家生里的,刚才提到的这段唱就是这个效果。李子红就是这样和父亲李仲康一起,以一对抿声隔缝的家生,给他得力吊神。所以李仲康认为,他的唱腔流派是借到儿子李子红的琵琶的力度,这就是红花与绿叶相得益彰,缺一不可。

李仲康1958年底进入苏州评弹团二团,当时是汤乃安帮他联系的,后来正式进二团的时候团长是朱霞飞。他们都说,李仲康的调头可以说是一个流派了,那时已经有这样一个说法了:徐云志徐老的"徐调"、周玉泉周老的"周

调",很早以前就已经成为一派了,李仲康的"李仲康调"也可以成为一个流派了。当时,苏州市委书记柳林对李仲康也是十分欣赏的。后来众望所归,就把"李仲康调"归到了二十四种流派当中去了。

李仲康在苏州评弹团二团的时候,曾与邵小华拼档,说现代书。那时候,徐云志徐老、周玉泉周老、李仲康李老,三位老艺术家分别出去巡回演出,所到之处都是轰动得不得了。

1966年初,市政府对苏州评弹团进行重新组合,拿一团二团最好的演员组合,成立了三团,徐云志、周玉泉、李仲康是二团最有代表性的演员,都加入进去了。市委书记柳林非常欣赏"仲康调",每次招待演出都要叫李仲康去。

李仲康自己非常谦虚,经常说:你们最好叫我老李,我跟徐老、周老不同,他们是大响档,我的调头,是瞎唱的呀,不成其流派的,不好和"徐调"、"周调"相比的。团里开会他也这么讲,不把自己的位置和周老、徐老放一条线上。一个旧社会过来的老艺人,能够如此正确地看待自己,看待人家,确是很少的,其精神难能可贵。

李仲康不光艺术上炉火纯青,更可贵的是他的品格,用今天的话说,就是"德艺双馨"了。

李仲康很多艺术上的观念,包括为听众服务的品德,都是值得学习的。他有哮喘的毛病,经常发作,有时候上气不接下气,特别到冷天,容易发病,五十多岁的老艺人了,应该多休息了,但团里安排他到哪里他就去哪里,从来不挑挑拣拣,尽管他有资格和能耐与他人来讲条件。有时候小码头的场方要他去,他也从来不拒绝。到了码头上,场方安排两场他就两场,不管身体好不好。在台下他喘得不得了,但一到台上,面对听众,精气神一来,他就什么都忘记了。

演员在码头上演出,生活条件是很艰苦的,无论是住的地方,还是吃的东西,但李仲康先生都能克服,团里领导去看他,他也不说。他的生意基本上都是很好的,但他也从来不标榜自己。苏州评弹团的同事们都觉得李老人特别好。

作为一个从旧社会过来的老艺人,李仲康老先生在政治上也非常要求进步,60年代初,那时候他养成了一个习惯,早上一起来,爱人张珊瑛给他梳洗完毕,他就开始读《毛泽东选集》。他眼睛高度近视,学生金丽生开玩笑说:先生,你是闻书还是看书?实在是凑得太近了,都放到鼻子下面了。李仲康就说:小赤佬,寻我开心。那时候苏州评弹团里学习任何文件,他总是完成得很好,还积极写心得。

50年代末60年代初,苏州评弹团准备整理《杨乃武与小白菜》的本子。

这个本子最原始的是李文彬写的，有传说，当年李文彬看大儿子李伯康在上海红得发紫，小儿子李仲康只能在码头上闯，李文彬怕小儿子吃亏，有些本子就单独传给了李仲康，是蝇头小楷的手抄本，但这仅是传说而已。李文彬的古典文学修养好，《杨乃武与小白菜》的官白写得特别有书卷气而且雅俗共赏，这是评弹界都知道的，所以团里要求李仲康来整理。李仲康比较进步，新中国成立后响应"斩尾巴"，他在改的时候，把粗俗的地方都改掉了。

那说到记录本子呢，比如徐云志、周玉泉都有专人来写的，自己只管口述，而李仲康的演出特别多，基本上一年四季都在码头上演出，他为了节省团里开销，不要团里派人到码头上为他写，可避免增加团里的负担，他就自己写，克服了1900度的近视，在日夜场演出之后，利用早上、下午、晚上下了书台之后的空隙时间写。为了节省团里的钱，李仲康老先生把需要整理的内容就写在香烟壳子的纸上。那时候没有电话，在码头上和团里联系靠通信，他就在信封的背后写，现在这些厚厚一叠香烟壳子的包装纸和信封，都保存在评弹研究室。在码头上，凡有碍于评弹团集体的事情，李仲康老先生坚决不做，他能够享受的待遇也都不享受，从来不报销车费、住宿费。

李家的《杨乃武与小白菜》是传子不传婿，并且不收学生的，但是新中国成立后，在党的思想的影响下，李仲康收了学生金丽生。他特别谦虚，经常跟金丽生讲：丽生呀，我的书，物事多的，但是毕竟旧社会传下来的，总归有糟粕的地方，特别是啰唆的地方，老艺人总有个缺点，一直要论根到古，怕听众听不懂，欢喜表得来，一句都不好少，肯定有重复的地方，你要自己动脑筋。我现在日夜场演，再教你，没有精力了，你一定要有正确的艺术观来学我的书，你一定要向严雪亭老师学习。

严雪亭是徐云志的学生，比李仲康小一辈。李仲康却说，严雪亭的书勾勒，没有废话，所以他是大响档，我的书啰唆，我不好说是响档的。他和金丽生说：严雪亭的书，特别他的表演艺术，采用了话剧、电影的表演手法，用在书里，你要学，严雪亭比较赶时髦。李仲康对艺术就是这样大气、不保守，在码头上碰到严雪亭向他求教，也是毫无保留。李仲康对严雪亭说：我说的书里有些内容，你可以去参考参考，所以严雪亭的《杨乃武与小白菜》书里有着李家书的成分，只是韵脚不同。

但是，李仲康又觉得严雪亭的"小白菜"要仔细观察一下，有些地方，特别嗓音的运用、口气等，是不是一定要一模一样地学？李仲康老先生表示，这样说，不是在否定严雪亭的整体艺术，人人都有缺点，我李仲康缺点更多。李仲康还对学生金丽生说：你的卖相好，我台上近视眼，看弦子要贴到弦子上，你不要在听我书时形成习惯，你在台上要有你的气质、习惯，我在台上显得小

气,因为我的脸瘦得像油煎猢狲,我在台上猴背,而你一定要挺直。

李仲康就是这样跟金丽生说不要去学他的缺点,要学他的内涵。金丽生学这部书有优势,金丽生是北方人,《杨乃武与小白菜》里面官白多,普通话多,所以学起来方便多了。有一次在湖州演出,一天夜里,李仲康叫金丽生唱开篇,金丽生准备了《雨花石》,是李仲康编的,唱的也是李仲康的调头,书场里疯的呀,因为当时还没有其他人唱李仲康的调头。倒不是说金丽生唱得比李仲康好,因为金丽生年轻,卖小,所以受到热烈欢迎。李仲康在后台开心得呀,金丽生一唱完,下面拍手,李仲康在后台会开心得面孔萱萱红,演出结束马上叫爱人去对面面店买虾仁面奖赏金丽生,说明学生学到他的东西了,他很开心。

所以那时候有个说法:李老虽然不是共产党员,却非常忠于党,忠于毛主席,人称"老来红"。"仲康调"代表作开篇《不怕难》,是李仲康60年代写的,一直在码头上唱,后来李仲康调到三团,重大的演出都是唱《不怕难》,因为那时候传统的开篇不好唱了,当时到上海西藏书场演出,金丽生给李仲康伴奏,唱《不怕难》,疯得不得了。等到"文革"后,"仲康调"没人唱,金丽生不唱就快没人知道了。1978年,苏州评弹团的中篇《茶花口》在上海西藏书场演出,演一个月,金丽生出演第一回,就唱"仲康调",听众全场沸腾。书场对面人民公园里有个"评弹角",每天有几百个老听众在谈论上海各个书场的演出情况,大家都在讲:这个西藏书场唱中篇的金丽生唱的什么调头?这说明"文革"几年过后,听众都忘记什么是"仲康调"了,有的听众就说:大概是李仲康先生唱的"仲康调"。这样一来,"仲康调"在上海立住了脚,并开始兴盛起来。

关于《不怕难》,当年还有一个有趣的故事。有个日本艺人,到苏州来,进行两国的曲艺交流,听李仲康的儿子李子红唱开篇《不怕难》,居然听得一直在擦眼泪,他是被这样的艺术感染了。

李仲康的学生金丽生还记得姚荫梅先生1983年在常熟给青年演员办培训班时曾对他说过:论名气呢,是你师伯李伯康响。当时上海只有他在说《杨乃武与小白菜》,严雪亭还没说呢。严雪亭是20世纪40年代才说的,李伯康20年代就说了。他书好,人潇洒。而实际上呢,有些方面,特别是刻画人物方面,你先生李仲康是火功,而李伯康是文的。李仲康的评弹艺术,是不输他兄长的,只是因为李仲康的外表看上去派头比较小,所以李仲康在上海的名气不如李伯康。但是,李仲康长期在码头上,风靡码头,"码头老虎"的称号足以说明李仲康的艺术魅力了。

(张玉红)

◆ 陈希安学评弹 ◆

陈希安回忆说自己学评弹的起因是自己的母亲，因为母亲喜欢听书，特别是听张鸿声、顾宏伯、夏荷生、周玉泉、蒋如庭、朱介生、张鉴庭、张鉴国，等等。小小的陈希安也经常跟着去听书，看到说书先生的生意好得不得了，真是羡慕，想想这种说书先生真的好，将来如果自己也能够红出来，这只金饭碗捧牢，就永远饿不死了，最好去学说书。就这样，陈希安在跟着母亲听书的过程中，受到了熏陶，对评弹产生了浓厚的兴趣。夏天大家都在乘凉的时候，陈希安坐在小凳子上，拿扇子倒过来当琵琶弹，给大家表演。

有一次，说《珍珠塔》的"塔王"沈俭安到常熟来演出，要收个学生，陈希安的老乡邻李筱珊就把陈希安介绍给了沈俭安。

从前拜先生不得了，特别是拜名家，大响档要收米十担、二十担，几两金子，但陈希安家境比较清贫，拿不出来，怎么办？总算还好，李筱珊和沈俭安一讲，就写张纸，现在叫"关书"，就是学四年，帮四年，帮先生唱四年。其实，沈俭安并没有这样做，他良心好，人很善，"陈希安"这个名字还是沈俭安起的呢，那时候陈希安虚岁十四岁，实足只有十二岁，跟先生的第一只码头是无锡的迎兴书场，在堂楼巷里。当时，沈俭安和住在苏州的朱霞飞拼档，朱霞飞是沈俭安正式的师弟，他们师弟兄拼双档，陈希安跟着听书，日夜场，先生到南门，陈希安就追到南门。沈俭安在无锡演出的时候，有很多师兄都来听书，因为沈俭安是《珍珠塔》的"塔王"，有本事，大家都想学，以便自己在码头上生意好点，可以多赚点钱。

陈希安跟先生后，先生的要求非常严格。以前的老先生是不会把脚本拿出来给学生抄的，沈俭安却拿脚本给陈希安抄，说《珍珠塔》有个有利条件，其他脚本都是唱词，没有说白，《珍珠塔》的脚本除了唱词，还有点说白。但是，这个说白，和现在说书的说白大不一样，现在的丰富多了。沈俭安关照陈希安拿了毛笔，买了账本，就这样抄。可是，陈希安只上了四年学，字鳖脚得像蟹爬，但总算把脚本都写下来了。

大概过了一年多,陈希安就跟先生上台了。先生的要求还是很严格,陈希安记得去外码头比较多,特别是常熟的梅李,去过好几次,第二次去的时候,是和先生拼双档,在畅园书场,对面是龙园书场,龙园是大书响档虞文伯,两个书场相差五六十米。一天下午,陈希安和先生沈俭安唱《珍珠塔·婆媳相会》,正聚精会神唱的时候,对面书场一个大声"爆头"。因为两个书场近得不得了,陈希安的神被拉过去了,在听对面书场起"爆头",哪知道这时候沈俭安一只"钩子"丢过来,陈希安没有接住。沈俭安马上不客气了,当着这么多听众的面现开销,弦子往台上一丢,训斥陈希安:你在转什么念头!陈希安面红耳赤,就差少个地洞钻钻,赶紧回过神来。从今往后,陈希安再也不敢怠慢了,和先生认认真真在台上说书。

　　正是有了先生沈俭安的严格要求,才有了今天的弹词名家陈希安。陈希安经常说:先生就是他的恩人。

<div style="text-align: right">(张玉红)</div>

◆ "小沈薛"周陈档 ◆

当时只有十几岁的陈希安和他的先生"塔王"沈俭安拼双档,在码头上一边演出,一边学习。他的艺术起点很高,一开始就跟"塔王"学习,真是幸运,特别是先生的要求严格,为他后来的一炮打响奠定了基础。所以,一个评弹演员的搭档是非常重要的。陈希安一开始和沈俭安搭档,后来怎么又跟周云瑞搭档,成为响当当的"小沈薛"的呢?

1945年抗日战争胜利,上海三副书场——沧洲书场、东方书场、大陆书场的三个老板都到南翔,陈希安和先生正在南翔演出,书场老板说要请沈俭安八月到上海,和薛筱卿再度合作。沈俭安、薛筱卿这对老响档的《珍珠塔》本来就有名,重新再度合作,那还不了得。为了庆祝抗战的胜利,沈俭安答应了,但要把学生陈希安安排好,就把陈希安介绍给了周云瑞,两个人拼双档。1945年,陈希安和周云瑞的第一只码头,是在嘉定,周云瑞对陈希安的帮助很大,他既是师兄又是老师,两个年轻人在说书时有个宗旨:我们要在码头上多跑、跑一两年,好好锻炼,将来到上海,准备一炮打响。所以,两个人在码头上一年多,除了日夜两场演出以外,其他时间都是在合乐器,在排书。周云瑞、陈希安在码头上的演出情况相当好,生意都很好。因此,当时惊动了一个人,就是《英烈》专家张鸿声,当时在上海有些场子是他安排的,他写信给周云瑞、陈希安,说:你们有没有兴趣到上海来,一起合作。周云瑞和陈希安想:到上海?那再好也没有了,我们的目的就是要在外码头练好了之后去上海的。就这样,两个人正式到了上海。

这一年陈希安和周云瑞到了上海,就以上海为根据地,开始朝"响档"发展了。陈希安牢记一句老话:"有本事,楼上楼;没本事,搬砖头。"他对于前辈的帮助,还是心怀感恩的,特别是张鸿声。周陈档的第一只是沧洲书场,有头场、中场、夜场,他们做中场。中场有三档书:头档严雪亭,二档周陈档,送客张鸿声。周陈档的位置很好,"挑扁担",是非常舒服的,但也有不好的时候,倘使这条扁担挑不好,压断了,就完蛋了,要影响人家的。周陈档总算争气,

到了台上,那是要搏一搏了,总算一炮打响,一举成名。从那时开始,上海的报纸上讲,听众也说,说周陈档是不折不扣的、响弹响唱的小双档,是"小沈薛"。

那时候,陈希安十九岁,周云瑞二十四岁,是最年轻的响档,真是少年得志!这一方面是他们的运气,另一方面更是他们的勤学苦练的结果。

(张玉红)

◆ "小徐云志"严雪亭 ◆

严雪亭的"出库书"是《三笑》,《三笑》是徐云志的代表作,那么严雪亭和徐云志又是怎么成为师生的呢?

严雪亭自幼喜欢评弹,在银楼学生意的时候,下班后就经常弹弹三弦。过了一段时间,他觉得弹出点味道了,就把自己所有的津贴拿出来去向道士买了一只曲弦。但是,说书的三弦和曲弦是不一样的,曲弦是弹奏曲子的,他也不管像不像,无师自通,自己先弹起来。严雪亭在银楼学生意学了快三年了,老板却死了,老板娘改嫁了,银楼关门了,合约失效了,他也就失业了,只能回家。回到家,父亲问严雪亭:你准备怎么样?严雪亭就说了:我想学说书。但是,严雪亭的父亲认为自己在宝带小学做过私塾先生,后来到城里学校也做过校工,也算是书香门第,而说书是被人家看不起的,是站着的"瘪三"。他怎么会同意儿子学说书呢!这时候严雪亭的母亲出来帮忙了,说:儿子既然有这样的想法,就让他试试看,将来有机会也是一门技艺,不行的话,也是他自己的事情。父亲就问了:你要拜谁?严雪亭说:我要拜徐云志。

那严雪亭为什么想拜徐云志呢?这里还有个故事。严雪亭有次路过书场,看到告示说徐云志家有丧事,停书几天,严雪亭就买了锡箔去徐家吊唁,到了徐家大门口自我介绍。徐云志比严雪亭大一折,差十二岁,都属牛,听到严雪亭的自报家门——哦,原来是位小老听客! 很高兴,就领他到里面。聊着聊着,徐云志觉得这个孩子不错,就此留下了深刻的印象。有了这样一次交往,加上平时就喜欢徐云志的表演,所以严雪亭想拜徐云志为师。

严雪亭有个堂兄,一年四季给徐云志做衣服,就作为介绍人,把严雪亭领到徐云志家里。徐云志一看,这个孩子我认识!严雪亭讲:我现在失业了,想学说书。徐云志那时候还没有收过学生,有点好奇,就让严雪亭唱几声。严雪亭把三弦拿出来,按照自己的路子弹了几下。徐云志一听:嗯,有点道理嘛,那我就收你作学生吧。但是,严雪亭付不起拜师金,徐云志就说:那就破例,拜师金不要了,你吃在我家,住在我家,学说书,再像小佣人一样,做做家

务,只要学得进,我很愿意教你。严雪亭听到徐云志肯收他,还不要拜师金,当然开心,加上人本来就又勤快又聪明,所以徐云志非常喜欢他,那个时候严雪亭才十五岁多一点。

严雪亭拜师前的名字叫"严仁初",徐云志给他起了"严雪庭"的艺名,后来改为"亭子"的"亭"。徐云志的学生都是"亭"字辈的,严雪亭是他的开山门学生。徐云志家以前在南园,外面有很大的空地,严雪亭有空就去外面吊嗓子,晚上拿着铜板夹三弦练习弹奏。徐云志弹弦子是单挑,所以严雪亭也是单挑,不轮指的。就这样,严雪亭在徐家过了七个月,学《三笑》。

有一次会书,徐云志觉得已经学得不错的严雪亭可以出去"拽"一下了,就跟光裕社的老社长朱耀祥推荐。朱耀祥觉得蛮好,就同意了,叫严雪亭"戴帽子",就是在徐云志正式开书前面唱开篇,结果书场效果不错;后来又有一次会书,严雪亭就说了半回《周美人上堂楼》,听客看看这个小家伙蛮好的,蛮端正,蛮稳的,有了好感。徐云志觉得这个时候学生可以"出浜"了,就写了一封推荐信,到第一个码头车坊,严雪亭的评弹生涯就这样开始了。

临走的时候徐云志关照说:雪亭你的嗓子不如我,唱"徐调"不行,你可唱大面"徐调"。所以严雪亭后来唱的都是叫"严徐调",大小嗓子结合,后来就一点点从温档到响档,到了30年代末40年代初,已经是很红的响档了,在常熟称"严王"。

徐云志认认真真地教,严雪亭认认真真地学。他以《三笑》为拿手节目,在江浙沪一带演出,说噱弹唱演全面发展,演到哪里,红到哪里,当时被人叫作"小徐云志",真不愧是徐云志的开山门大弟子。严雪亭经常在江苏、浙江的各个水陆码头演出,因为是江南水乡,有的茶楼书场就在河沿岸,每逢严雪亭到场演出,赶来听书的大大小小的船只就在河浜里停满,就像今天剧场前面拥堵的车辆。有些听众从四处乡村坐了定期航班船来听书,往往满满一船乘客都是赶来听严雪亭说书的听众,所以有人戏称这一个航班为"雪亭号"。

严雪亭跟徐云志学《三笑》的时候,学的是"徐调"。虽然当时已经比较红了,但他不满足于人家叫他"小徐云志",他要演自己的东西。当时演唱《三笑》的名家比较多,严雪亭就决定改说长篇《杨乃武与小白菜》。这部书的内容写的是一桩大冤案,主人公杨乃武因为冤案被诬陷入狱,历经多次反复,悬念多,情节紧张,"关子"多,矛盾激烈,这部书的书性和严雪亭的表演风格很搭。

严雪亭为了说好《杨乃武与小白菜》,做了很多准备:一连几个月在图书馆查阅清史资料,还有有关杨乃武案子的报道。大热天,冒着高温到余杭县仓前镇实地考察,拜访杨乃武的女婿姚芝山,了解到了许多大家不知道的内

情;为了体现杨乃武给葛小大诊脉开的药方符合医道,还去请教几位老中医;重金聘请熟悉清末官场的北京人,来教国语和清代的官场礼节;专门请了绍兴保姆,方便学习绍兴方言以起好师爷角色;经常出入于影院、剧场,观看电影、话剧、文明戏,为的是借鉴新文艺的表现手法,丰富自己塑造人物的手段;经常一人紧闭房门,在藤椅上默默沉思,或对着镜子苦练角色……严雪亭就是这样勤奋,所以他的《杨乃武与小白菜》演出之后,受到听众热烈欢迎,严雪亭就更加走红了,真正成了一代大响档。

(张玉红)

"活的录音机"蒋云仙

蒋云仙本名"蒋珊",1933年2月出生在常熟,常熟出了很多评弹名家,她就是其中的一位。蒋云仙从小就有艺术天赋,十岁的时候就在常熟全县的演讲比赛当中得到了冠军,十四岁初中还没有毕业就到苏州的钱家班学评弹。据蒋云仙自己讲,因为当时家里的经济条件差,真的是等米下锅,她是家里的大女儿,要担当起家里的经济负担,所以要早点出来赚钱,养家糊口。蒋云仙十八岁的时候就跟姚荫梅学说长篇弹词《啼笑因缘》了,并和这部书结了一辈子的缘。

长篇弹词《啼笑因缘》,是根据作家张恨水的同名小说改编的,蒋云仙一开始接触到的《啼笑因缘》是她父亲在书摊上买到的弹词本,但是这个版本的内容很空洞,评弹的特色不浓,其实也就是简单地把小说用评弹的形式来表演。蒋云仙拜姚荫梅为师后,认真学习了姚荫梅版本的《啼笑因缘》,这个版本是姚荫梅自编自演的,在书坛上不断实践、反复修改,可以说是姚荫梅呕心沥血、千锤百炼的精品。姚荫梅刻画的人物符合评弹规律,特别是对白写得非常有趣,最有特色的就是各地的方言,还有噱头百出。蒋云仙白天到书场听姚荫梅说书,晚上就现吃现吐,到其他书场说书,几乎一字不漏。有的听众白天听了姚荫梅的书,夜里再听蒋云仙的书,说蒋云仙是只"活的录音机"。

艺术作品的生命力来自于演员在演出的过程当中不断的充实、革新,蒋云仙也是这样,她不满足于听众说她是"活的录音机",而是经常在自己的演出过程当中,不断地对当初学到的姚荫梅"姚调"风格的《啼笑因缘》进行革新发展。她虽然是女单档,自己想怎么说就怎么说,用不着跟搭档商量,但她也非常注意吸收别人的长处。她平常喜欢看电影、看戏、看话剧,喜欢听评弹的其他流派唱腔,模仿能力极强。她在50年代有只"什锦"开篇风靡一时,就是她从各种艺术当中吸取了营养为我所用的结果。蒋云仙为了说好《啼笑因缘》,也因为里面角色的需要,学了二十多种方言,连上海滑稽界的泰斗周柏春都说她的方言说得好。蒋云仙在演出中,还经常使用当时的特定语言放噱

头,有时代气息。她就是这样用功,所以得到了上至大学教授,下至小学生的喜欢。

在"文革"当中,蒋云仙虽然被剥夺了说书的权利,但她在"劳动改造"的过程当中,还是在想怎么样说好《啼笑因缘》这部书,经常听取老听客的建议,在暗地里对这部书进行修改,所以"文革"过后,当她恢复演出《啼笑因缘》的时候,受到了听众更加热烈的欢迎。蒋云仙的喉咙非常亮、宽,姚荫梅也鼓励她要"唱得比我好"。举个例子吧,《旧货摊》是姚荫梅在《啼笑因缘》中的一个拿手唱段,用白口唱出北京地摊上陈列的种种旧货,有几百样。他唱的时候有像急口令的,有像绕口令的,一叠连声连下来,没有间歇,而且还要押韵合辙,有相当的难度。这段唱在其他版本的《啼笑因缘》中是没有的,只此一家,别无分店。蒋云仙当然继承了这段开篇,但她用女性的眼光来看旧货摊,看出来当然和姚荫梅的不一样,所以唱出来也是不一样的。

蒋云仙自己说:我对许许多多关心我的老听众对我提出的建议非常注意,比如说,当时有听众对我说,你假如要学《啼笑因缘》,就要去拜姚荫梅,后来我拜了。人家又说,蒋云仙呀,有种书你老师嘴里说是可以的,因为他是一个资历深的老艺人,但是你不好说的,你是一个小姑娘,不合适这样的噱头,老气横秋,还庸俗了。蒋云仙就是这样虚心听取听众的建议,不满足于做老先生的"活的录音机"。《旧货摊》这只开篇,只是蒋云仙对《啼笑因缘》的发展之一,她还根据自己对人物的认识,把沈凤喜从一开始描写她为了金银财宝而失身,改为受到刘将军的威胁,为了保全樊家树而失身,具有自我牺牲精神,是值得同情的一个悲剧人物。沈凤喜和樊家树"相会先农坛"这一段,刘将军得到密报,怒火中烧,用马鞭抽打沈凤喜,王妈很害怕,但关秀姑很仗义。蒋云仙在里面加了一段刘将军扔热水瓶的情节,这就是姚荫梅版本当中没有的。这样一来,使得气氛更加凄厉。刘将军打沈凤喜过后,还逼沈凤喜唱小调《四季相思》,就好像在伤口上撒盐一样。所以,在刘将军的淫威下,沈凤喜疯了。

听众们一致称赞蒋云仙在说《啼笑因缘》的时候真是集戏曲行当的"生旦净末丑"于一身,熔评弹艺术的"说噱弹唱演"于一身,无论是说表还是唱腔,真是女单档当中的一绝,而且可以说是"青出于蓝胜于蓝"。蒋云仙甚至于还把《啼笑因缘》当中的几位主角做了高度的概括:沈凤喜,可怜;刘将军,可恨;关秀姑,可爱;樊家树,可取;何丽娜,可塑。她在"新、清、音、形、神"上头大做文章,把这部书说活了,说绝了。单档是很不容易的,只有一只弦子,没有琵琶托,作为一个女单档,体质还要好,更加不容易,而且是说一部被前辈说得炉火纯青的书,里面的男男女女的角色又这样多,更加不容易。然而,蒋云仙

靠她的勤奋做到了,还比先生姚荫梅的版本又有了提高。这就是她对评弹艺术做出的贡献。

蒋云仙版的《啼笑因缘》是评弹艺术的宝贵财富。她还把《啼笑因缘》说到了国际上,在加拿大多伦多电台说长篇《啼笑因缘》,同样受到了海外听众的热烈欢迎,还得到了"云派艺术"的美称。

<div style="text-align:right">(张玉红)</div>

◆ 绸布庄里出了个周剑萍 ◆

周剑萍从前是在绸布庄里学生意的，平时喜欢评弹，绸布庄的几个账房先生也都喜欢弹弹唱唱，周剑萍经常拿着弦子和他们一起弹唱。他唱得比别人好，说也说得不错。后来偶然一个机会，周剑萍的父亲说：你绸布庄不要去了，去学说书吧。那时候学说书是要人领进门的，苏州评弹团最早的团长潘伯英、曹汉昌，看到周剑萍的表演，觉得是块说书的料。真巧，张鉴庭、蒋月泉等老先生到苏州来演出，潘伯英、曹汉昌做介绍人，周剑萍就拜张鉴庭为师，进了"张派"的门，那时候他二十一岁。

但是，周剑萍学艺的道路不是一帆风顺的，他给学生徐扬剑讲过一个故事：大概是他的第三个码头，是个乡下小码头，一个小茶馆，周剑萍只是一个小说书的，不是名家响档，老板根本不拿他当回事，准备让他说三天就滚蛋。那几天大雪纷飞，积雪厚得不得了。第一天演出，有十五六个人，说到一半，只有四五个人了，小落回过后，只有两个人，后来还走一个。周剑萍急了，心想：这个人不能走，不然我就没听众了。等到落回，进来一老太，周剑萍以为来了一位听众，结果老太是来找老头的，最后一个听客都没有了。书场老板当然就不客气了，还没到三天就叫周剑萍滚蛋了。

然而，世上无难事，只怕有心人，周剑萍靠着不懈的努力，终于在书坛上站稳了脚跟。长篇弹词《顾鼎臣》是周剑萍的"出库书"。周剑萍在长期的演出过程中，不断地对张鉴庭留下的版本进行修改，最后和张鉴国搭档，录制了这部书。为了录好这部书，两个人特地躲到常熟兴福寺去录。但是，寺庙是素食的，周剑萍和当家和尚说：我们天天吃素要吃不消的，不吃肉，唱不动"张调"的。当家和尚说：只要不给我们看见就好了。终于，经过三个月的努力，录制完成了四十回精品《顾鼎臣》。尽管当时周剑萍的年纪大了，身体也不好，但听众们听下来还是有血有肉的，他塑造的师爷和张鉴庭塑造的师爷有所不同，有自己的特色，一点也不输西方的著名侦探福尔摩斯。周剑萍为了演好师爷，家里请了绍兴人来做保姆，方便学习绍兴方言，请了十个月，平常

就用绍兴方言进行交流。

长篇弹词《十美图》,是张鉴庭的代表作,作为学生,周剑萍在学习继承的过程当中,也做了改进。张鉴庭版本的《十美图》,十个女人,都是曾荣的妻子,但是《新婚姻法》规定只能一夫一妻,舞台上当然不好宣传这些。周剑萍就改为曾荣被十个美女相救,他的《十美图》,是十个漂亮的姑娘,心地善良的美女,美德的美,都去救曾荣,救忠良之后,最后还是十全十美的大团圆。

周剑萍学唱"张调",有个有趣的故事。周剑萍刚出道的时候,嗓子好,会模仿,学张鉴庭,几可乱真。有一次张鉴庭的太太在打麻将,听到电台里在唱,以为是张鉴庭在唱,实际上是周剑萍在代先生唱。麻将搭子说:你们老张在唱开篇哇。张鉴庭太太一听:对呀,老张没交这个签子钱,揩油了。等到张鉴庭回家,张鉴庭太太问:你今天电台上唱的钱呢?没交我。张鉴庭只好坦白:这是学生周剑萍在代自己唱。

当时上海文艺界经常有招待中央领导的文艺演出,有一次周剑萍代表评弹界和京剧周信芳、越剧袁雪芬等一起演出。人家演出演员多,还有乐队,锣鼓家生,很热闹,但是,评弹演员单档上去,手里就一只弦子,舞台上空空荡荡。周剑萍就想办法,要把场子里的气氛搞活跃起来,他就放噱头:我是周信芳的学生。此话一出,台下一片哗然。周剑萍不慌不忙地说:因为张鉴庭先生跟周信芳学,我是张鉴庭的学生,那我是不是周信芳的学生?所以我叫"小麒麟童"。这个噱头一放,观众们哈哈大笑,观看演出的中央领导说了:你就像"麒麟童"。所以,周剑萍也有个"小麒麟童"的称号。

(张玉红)

◆ 领尽风骚王月香 ◆

弹词流派"香香调"的创始人王月香出生于1933年,苏州人,伯父王斌泉、父亲王如泉都是说唱《双珠凤》的弹词艺人。王月香从小跟父亲学艺,八岁起即与姐姐王兰香、王再香拼三个档,演唱《双珠凤》,跟着两个姐姐在江湖上闯荡了十年。新中国成立后,姐姐出嫁了,她就开始独立演艺。当时正是评弹发展的高峰,流派众多,响档多,一个十八岁的黄毛丫头想要出名谈何容易?王月香觉得不用新鲜、独特的调子吸引观众,不靠自己充沛的感情抓住观众,是没有资格和响档们竞争的,所以她要创新。她喜欢听戚雅仙、杨飞飞的唱,还有北方的大鼓,等等;还喜欢听评弹的祖师爷马如飞的唱腔,听薛筱卿等的唱腔。王月香从这些调子里吸收了精华,形成了一气呵成的"香香调",她当时年纪还很轻。

50年代中期,王月香加入苏州人民评弹一团后与徐碧英拼档说唱《梁祝》,后来又参加长篇弹词《孟丽君》的演出。这是潘伯英特地为她写的,里面的片子都符合她的特点。还有《红色的种子》,是邱肖鹏为王月香定做的,还有中篇《三斩杨虎》、《老杨和小杨》、《白衣血冤》等,都是她的拿手杰作。王月香的说表、弹唱、起角色等富有感染力,表演能力非常强,眼神、手面、形体都配合起来,所以能够感染听众。

王月香的学生赵慧兰回忆说,自己十六岁的时候跟先生,先生也只有二十多岁,名气已经响得不得了。当时只要提起王月香,就是《英台哭灵》,她的"香香调"特别富有感染力。王月香弹唱的时候感情率真投入,听她的开篇,大部分听众都会跟着她哭,这就是演员的感染力。王月香自己说过:在台上的时候,王月香就是祝英台。

"香香调",是苏州弹词流派中叠句运用最多最长、演唱速度最快、响弹响唱、高弹高唱的曲调,但又有慢唱快唱相结合的交替演唱。王月香文化程度不高,能把这个"香香调"唱出来、创造出来,就是一个奇才。赵慧兰回忆说,她跟先生出去演出,《梁祝》本来就没有多少情节,有的时候离结束时间还有

五分钟，没有内容了，一般演员会急死，但王月香不慌不忙，拿起琵琶，现编现唱一档片子，唱完刚好时间到。任何一档书，到她这里都没有难度的，韵脚也对。等她从台上下来，学生问她：先生，刚才您唱的什么？她说：啊？我忘记了。她就是这样，所以她演出的时候，学生们只好在下面用笔记，那个时候又没有录音机。王月香是出名的"横片大王"。

王月香除了创造了"香香调"之外，在她几十年的艺术工作生涯中，还培育了许多优秀演员，真可谓桃李满天下。"一片丹心为学子，勤勤恳恳育英才"，她以"但问耕耘，不问收获"的园丁风骨，以"燃烧自己，照亮别人"的红烛精神，为评弹事业，为学校，为学生，倾注了自己全部的热情和青春。王月香在苏州评弹学校任教期间，以她严谨的教学态度，爽朗的为人处世的风格，对学生慈母般的关怀，赢得了学生们的尊敬与喜爱。1988年王月香从学校光荣退休了，但她还是继续关心学校，非遗项目传承、传承班教学、青年教师考核、艺术人生回顾，都有她的参与。

弹词艺术家邢晏芝说：王老师是50年代我们国家培养出来的新生的流派。她不是早期的流派，是后期的流派。在这个时代当中，她根据时代的节奏，根据观众的要求，根据她自己的艺术素养，创造了这样一个"香香调"。作为我讲起来，因为我唱"祁调"、唱"俞调"这种流派，所以按我的嗓音条件是不太敢唱"香香调"的。我的口齿比较慢，后来到苏州评弹学校任教以后，正好跟王老师同事，我觉得王老师的性格开朗，做人也大方，但她的艺术路子又是擅长唱悲剧的，实际上，她的悲剧跟我的《杨乃武与小白菜·密室相会》应该说在路子上是一致的。我想，假使唱得过于柔，没有刚，也不行。一个好的演员，应柔中带刚，刚中带柔。你看她也有慢的东西，慢的东西相当柔和，不是我们想象中的全部都是"哐哐哐"的东西，她有柔的地方。她柔是为了衬托她的刚，她的刚也是为了衬托她的柔。所以我觉得，在我演唱的过程中，必须要充实一些这样的东西。而且她的用嗓方法比较特别，人家都一板一眼下去，她有时却在直拍上下去，这是值得研究的，听起来是一口气，实际上有好多好多技巧在里面。有这样的机会在一起共事，我要向王老师学习，我从小就喜欢她的唱。王老师不是我的业师，但她没有门户之见，凡是要学的人都肯教。我觉得她是一个大气量的艺术家。

苏州评弹学校教务长陈勇说：作为一个评弹工作者，我也跟过王老师，又和她是同事。我是搞评弹音乐创作的，我从这些老先生的流派中得到不少启发，运用到写作当中。像王月香这个流派是相当独特的，她的风格跟以前的传统不同，确确实实是创新的。陈云老首长对王月香题词的两句话，特别是第二句"立异标新二月花"很贴切，立异标新，王月香老师确确实实是在评弹

唱腔上,在一代人当中脱颖而出,对评弹音乐的发展,也是较大的贡献。

原苏州评弹学校教务长邢晏春写过一只开篇《领尽风骚王月香》,高度概括了王月香在评弹艺术领域创造的不平凡业绩。

苏州弹词源流长,领尽风骚王月香。八岁登台初露角,姐妹三杰雁成行。四处谋生度饥荒,泪流村镇与桥浜。四九年一唱雄鸡天下白,冉冉红日升东方,祖国山河换新装。她立异标新求开拓,删繁就简踌躇满胸膛。参悟民间诸戏曲,腾蛟起凤取其长,融会贯通借万芳,独辟蹊径旌旗张,香香调声誉鹊起便风行。响弹高唱行腔快,水泻滩头云过岗。情真意切声声慢,袅袅余音绕画梁。快慢相间错杂弹,彩云追月月生光。行腔悲切生情处,清夜杜鹃啼血浆。怨慕泣诉呜咽长,就是怒目金刚也动愁肠,泪飞倾盆湿衣裳。行腔慷慨生情处,字字铿锵气昂扬。行腔欢畅生情处,烂漫天真喜洋洋。彩霞飞旋舞朝阳,又好比礼花腾空闪闪光,催人奋进向前方。一声梁兄两行泪,三斩杨虎慨而慷。颂雷锋,制新腔,赴京城,登殿堂,展歌喉,沐阳光,登峰造极铸辉煌,同行刮目尽赞扬。为将技艺传后世,从教毅然进学堂,桃李成行永流芳。

王月香无愧于"国家级传承人"这一光荣称号。

(张玉红)

常熟老乡饶赵档

中国历史文化名城常熟,人杰地灵,在评弹界,很多响档都来自常熟,被称为"饶赵档"的饶一尘和赵开生就是其中的一对。那么,他们是怎么样成为一对名扬书坛的响档的呢?

赵开生原名赵天德,是常熟城里人,父亲是一个部队的小军官,抗日战争时期牺牲在战场上。因为穷,孤孀妈妈带着年幼的赵开生和他的哥哥,难以生存,只得寄宿在娘家的祠堂——"从善堂"里。邻居是个票房,赵开生经常听他们唱唱弹弹,就学了几句,比如《珍珠塔·见娘》一段"未见娘亲泪汪汪"。常熟开办了一个电台,票友们就带小赵开生去唱唱。有一年年底,响档周云瑞、陈希安到常熟,做"扫脚",做完了就过春节。陈希安的母亲是赵开生的寄娘,她带赵开生到周云瑞那里,说:周先生,这个小孩从小没有父亲,家里拮据,你可不可以收他做学生,让他学个本领,将来有口饭吃。周云瑞看赵开生蛮可爱的,问:你阿会唱呀?赵开生说:会的,就唱了"方卿见娘"当中的四句。周云瑞先生非常喜欢,就收赵开生做了学生。1948年,赵开生跟周云瑞到上海,《珍珠塔》前辈沈俭安还为他改名叫"赵开生"。

饶一尘原名饶时锡,常熟人称为"锡官",父亲是常熟的名中医,弹词名家魏含英和饶一尘的父亲是朋友。饶一尘1948年跟魏含英学说书,并改名"饶一尘"。

赵开生和饶一尘分别跟师不久,到了1949年5月,上海解放了,但一时间局势不明。周云瑞在太仓沙溪演完,对赵开生讲:上海先不要去,倘然你有什么不好的事,我肩上责任太大了,你先回去,到将来再讲吧。赵开生就离开了先生,回到常熟,一直等过了夏天,赵开生再回到上海周云瑞那里,继续跟先生学艺。

当时饶一尘也碰到了同样的情况,魏含英对饶一尘说:你暂时不要跟我了,刚刚打好仗,局势不明朗,小孩跟我身边,担不了责任。你就回家,在家里吃吃闲饭吧。

"吃吃闲饭",那怎么行!当时西医兴起,饶一尘父亲的中医生意已经一落千丈了,家里生活发生了困难。饶一尘家的轿夫对饶一尘的父亲说:我们村上人喜欢听书,你儿子不是说书的吗,要不要到我们村上说说书?稍微赚点,也不指望赚得多。饶一尘的父亲一听,那蛮好,而且隔壁就是赵开生,两个人拼档吧。两家人一商量,可以试试呀。那么谁做上手,谁做下手呢?赵开生琵琶、弦子都会弹,饶一尘只会弹弦子,而且开篇的落调还没学会呢,那就上手吧,小小年纪的"饶赵档"就此诞生了。

从前的书场,有着严格的等级区分,一般刚刚出道的评弹演员,总是先在乡下小书场,把跟先生学到的书练熟,然后到小县城;等到在小县城里有了一定的口碑后,就可以进苏州了。但是,这个所谓的"进苏州",一开始也只有在苏州城的外围,做档次一般的书场,必须再过几个月或一两年,才可以到苏州中心城区的书场,但也只可以做头档,等到得到了中心城区书场老听客的承认后,慢慢地才可以做送客书,到这个时候,也有电台来相邀直播弹唱了,最成功的就是进上海。饶一尘、赵开生两位常熟老乡也就是这样一步步走过来的。

刚刚组建的饶赵档先到乡下说书了,一对小双档,皮肤又是白,长得又帅气,十五六岁的小孩穿了小长衫上台表演,倒也像模像样。赵开生唱开篇,唱到落调,饶一尘唱开篇,落调落不下来,但书倒说得蛮像,而且到后来越说越像。慢慢地,消息传开去:村上有两个小孩说书,蛮好的。一传十,十传百,来听书的乡亲越来越多,结果书场的墙壁都被挤塌了。

没过多久,他们来到了苏州,一炮打响。当时石路上一个书场,饶赵档刚来的时候,对面的书场来问这个书场借凳子;到后来,就是这个书场问对面的书场借凳子了,因为年轻的饶赵档把对面书场的一档响档漂掉了。

饶赵档在苏州红了出来,上海的书场得讯,就请他们进上海,当时这对小双档还不满二十岁,他们说的书就是传统经典书目《珍珠塔》。《珍珠塔》各有门派,虽然魏含英传下来了"魏派",后来沈俭安、薛筱卿也有"沈派"、"薛派",但还是大同小异。饶一尘学的是"魏派"《珍珠塔》,赵开生学的是"沈派"《珍珠塔》,虽然是两个路子,但他们拼档后优势互补,博采众长,创造了别具一格的《珍珠塔》,说书接口抿缝,书情行得快,听众听了非常得劲,一到上海,也是非常红,一天要做五六个场子,场场客满,天天客满。

饶赵档在上海成了大响档,生活条件也上去了,当时他们俩吃饭是国际饭店,公司大餐,还有包车,一天一百多元,两个人分。那时候的一百多元,非常值钱。其中还有个趣事呢:饶一尘的父亲没有了生意,家里还有弟弟,一家人生活艰难,经常变卖些家当来开伙仓,一天,他准备把一只铜手炉卖给收旧

货的,正在一元、两元讨价还价的时候,邮递员来了,说:你家锡官汇款来了,一百元。这一百元可够开销一阵子了,饶一尘的父亲马上不卖手炉了,但收旧货的不开心了,说:你耽误我这么长时间,不行,要赔偿我。有人出来打圆场:好了,好了,拿两毛钱去买包"飞马牌"香烟吧。

　　就这样,饶一尘、赵开生,一对常熟小双档,不仅挑起了养家糊口的重担,更是成了一代响档。

(张玉红)

◆ **胡国梁唱沪剧考评弹团** ◆

　　1943年出生的胡国梁,五岁就没有了父亲,第二年家里的顶梁柱大哥出车祸又走了,连着两年,家里出了这么大的事,真是"屋漏偏遭连夜雨",家境非常困难。为了养家糊口,胡国梁的一个哥哥跟滑稽名家刘春山,一个姐姐拜汪雪云为老师,年幼的胡国梁有机会经常跟着哥哥姐姐去看戏,接触文艺界,而且一家人还都喜欢评弹,特别是后来小哥哥在家里装了个无线电,可以收听到《广播书场》了。胡国梁在培光中学读初中时,同学们都喜欢听《广播书场》,课间休息的时候,都会在一起议论。聪明的胡国梁听完吴子安的评话《隋唐》,就可以背出来了。1960年,上海文艺界联合招生,正在上高中的胡国梁想去报名,找学校出介绍信,不料负责开介绍信的老师说:你要报的评弹团来过了,他们只招初中生,不招高中生。但是,胡国梁不死心,还是要去试试,幸亏喜欢评弹的班主任非常支持,到教导处开了介绍信,胡国梁就拿了学校的介绍信兴冲冲地到陕西路的评弹团报名去了。主考官是弹词名家杨斌奎、杨仁麟,他们和蔼地问:"小朋友,你会唱吗?""会,我会唱《百花催春》,蒋调。"一曲唱完,考官说:"回去吧,等通知。"第二天通知就来了,要胡国梁去评弹团复试,有三个考官:吴中锡、周云瑞、朱介生。考官还是同样的问题:"会唱吗?""会,蒋调《百花催春》。"胡国梁刚唱了四句,就被考官打断了:"好了,另外会唱吗?""会,张调。"又唱了四句。"其他戏会唱吗?""会,会唱沪剧,《刘知远敲更》。"胡国梁唱起了沪剧,考官们也不叫停,胡国梁只有拍着节奏唱下去。终于唱完了,考官们说:"你到外面等吧。"当时的胡国梁心里很得意。等到复试的人都走光了,考官又叫胡国梁进去,要求再唱一遍沪剧。胡国梁心里就不开心了,虽然表面上带表情带做地唱着沪剧,心里却在想:是不是叫我去沪剧团呀? 真的要到了沪剧团,我就不做了。终于考官发话了:"好了,你回去吧,等通知。"胡国梁一脑子的疑问:什么道理? 评弹只唱四句,沪剧倒是唱了一遍又一遍。当时一起参加考试的还有薛惠君、沈伟辰等,她们都觉得胡国梁的沪剧唱得比评弹好。胡国梁回去等通知的时候心里急呀,一

直担心会不会真的到沪剧团去。十几天后,胡国梁忍不住打电话到评弹团去问:评弹团通知怎么还不来？回答是"快了"。果然没几天,评弹团的通知书到了,拆开一看:录取了！胡国梁开心极了,这是他一心向往的呀,家里人也为他高兴。因为家里的经济条件不好,所以也没有办什么庆祝仪式,胡国梁对哥哥、姐姐说:"我们都是上海文艺界人士了。"

就这样,胡国梁唱着沪剧考取了上海评弹团。

(张玉红)

◆ 胡国梁的志愿 ◆

胡国梁到评弹团报到的时候，正好遇到了整个评弹界青年演员培训的机会，这是上海评弹团举办的，很多老艺术家都在评弹团讲课，非常希望学生们来参加，胡国梁当然不会错过这样的机会。当时周云瑞和团里正在商量在文化广场举办汇报演出的事情，叫胡国梁和还有同一届的两个同学参加最后一只合唱《长征组曲》，是赵开生作的曲，培训班的四五十个学生都上去。胡国梁第一次登台，就在文化广场，上万人的大剧场，当时参加演出的青年演员，后来都是名家，有余红仙、赵开生、石文磊、张振华，等等，还有其他团的青年演员，那时候的评弹真是兴旺，经常在文化广场演出，上万个位置一下子都会卖光。

1961年，苏州评弹学校成立了，这是江浙沪两省一市根据陈云老首长的指示联合办学的，上海团出了不少老师，苏州也有老师，教研组组长是周云瑞。胡国梁在内的这届同学都从上海来到了苏州评弹学校，成为第一届学生。苏州的学生有金丽生、毕康年、顾芝芬、华觉平等。上海来的学生都被安插到苏州同学的宿舍里，方便学习苏州话。

胡国梁喜欢周云瑞先生的唱腔，有一天早上在评弹学校吊嗓子，唱周云瑞腔，被周云瑞听见了。周先生对胡国梁说：你吊嗓子不要唱我的唱腔，你年纪轻，嗓子好，我是嗓子不好的，你要唱"蒋调"，我来教你。周云瑞先生单独教胡国梁唱《莺莺操琴》。在苏州评弹学校的联欢会上，胡国梁就唱了"蒋调"《莺莺操琴》，那个时他还没跟杨斌奎学艺，只是打基础阶段。

1962年9月，胡国梁在评弹学校的基本功学习结束后，就要学长篇了。那个时候，评弹团的领导有个指导思想：一个栗子顶一个壳，老艺人的长篇需要抢救，所以就让胡国梁跟杨斌奎学习《大红袍》。一对对师生都排好了，大部分学生都服从了，也有个别不服从的。胡国梁的第一志愿是《玉蜻蜓》，第二志愿是《大红袍》，所以就跟杨斌奎学起了《大红袍》。

《大红袍》也是胡国梁喜欢的书目，那个时候学习条件差，不像现在，有录

音、录像,那时连剧本都没有,唱词也很少现成的,需要学员在老师说书的同时一遍遍听,一点点记。杨斌奎在上海虹口区的书场做的时候,胡国梁在书场听完书,故意不乘车,一路步行到外滩、南京路、王家沙,走这么多路,就是为了"对书",就是把刚刚听来的书回忆出来,还有上手下手的搭档,坐车就不能背了,到了团里,就马上记下来。就这样日复一日,每天要弄到半夜一两点钟,记书的时候,练习本旁边还要空三分之一,是为了将来补充内容留的空白地带。

 以前老先生说书,活得不得了,这遍这样说,那遍又那样说了,上一遍这里没有唱片的,这次怎么有了?杨斌奎老先生对胡国梁说:说书的时候,上下手就像打篮球,这个球什么时候给下手,要接住,要求是非常高的,需要上下手默契,一定要慢慢来,一遍遍来,要不断听,行话叫"拍照",动作、表情,都要印在脑子里,清清楚楚的,像照相一样。后来胡国梁在电视台录《大红袍》时,著名评弹作家俞中权先生说:你把你先生的海瑞演像了。胡国梁还记得他当时在上海东方书场演出时卖票的情况,当时他和同学华觉平演一场,前面是名家姚声江,两个年轻人担心被漂掉。但是,一天天下来,胡国梁和华觉平的场次,每天都会增加二十多张票,到两百多张时,就赶上姚声江了,再到后来三百多张了,四百多张了。胡国梁非常开心,到卖票的地方听反应,听客们都说:没想到,这两个小先生业务这么好。

<div style="text-align:right">(张玉红)</div>

◆ 蒋月泉在苏州评弹中的幽默艺术 ◆

蒋月泉在苏州评弹说表中的"铺噱"艺术

苏州评弹以独特的说表与弹唱艺术,近百年来吸引了广大苏州评弹艺术的爱好者。作为苏州评弹艺术的一代宗师蒋月泉,以"蒋调"流派唱腔誉冠艺坛,流传广泛。但蒋月泉的说表中幽默又风趣的艺术风格,同样亦深受广大观众的喜爱。

苏州评弹中的说表,其中"说"是指评弹演员叙述故事情节,绘摹人物时所用的说白。"表"指表白,为说书人以第三者口吻所作的叙述。为了叙述生动,更好吸引观众,说表中恰当地运用"铺"、"噱",无疑会取得较好的艺术效果,活跃场内的演出气氛。蒋月泉认为"放噱头应在不知不觉当中,并且噱头不要离开当时情景"。蒋月泉十分善于在说表中运用"铺噱"的手法,出其不意地插入风趣幽默语言,不仅烘托了故事情节、人物形象,而且能够抓住观众,使得全场哄堂大笑,从而让观众获得了一种美的享受。

活跃气氛的开场噱

上台演出开场白如能即兴放噱,会收到十分好的效果。开场白放噱,是蒋月泉借鉴相声表演的手法,改变苏州评弹开场节奏慢、抓不住观众的弱点的一种表演手法。开场噱,苏州评弹中亦称为"巧噱"之一,是很有讲究的,而蒋月泉运用自如,独具特色。

1984年7月举办纪念蒋月泉艺术生涯五十周年时,蒋月泉第一天上台,首先说了几句表示感谢的话。这次演出阵容强大,请来了各地的"蒋派"艺术家,他说到浙江曲艺团的王柏荫时,赞扬了学生王柏荫在艺术方面早已超过了自己,即放出了一句:"他是青出于蓝",台下已有笑声。接着又说,"而旁边

还有个面孔像巧克力却胜于蓝"（指与王柏荫拼档、另一位蒋月泉弟子苏似荫）。全场观众哄堂大笑。接着，蒋月泉与上海评弹团著名演员刘韵若拼档演出《白蛇传》折子书《喷符》。那天全市广播电台转播演出实况。蒋月泉在演出前说："今天演出场子小，容纳不下更多的听众，因此实况转播，这样我的心也稍为安些。有人建议是否考虑卫星转播？"这时引发台下观众大笑。蒋月泉又接着说，"格是不必哉，外国人到底听不懂的多！"台下观众更加大笑。因为那天台下观众中正巧有个研究苏州评弹的外国人石清照听书，当然是完全听得懂的，所以引发台下大笑，并大大活跃了剧场气氛。蒋月泉又放噱："这次演出因嗓子不好，所以求兵请将，请了无锡评弹团的尤惠秋，唱的是低音的'蒋调'，是'尤调'。第一天，北京请来演出的北方鼓书艺人马增慧是女高音，她的嗓子可不用扩音机，她演唱的'蒋调'可称为'马调'。我们三家头不能放在同一天演出，'蒋调'、'马调'，还有'尤调'，变了'酱麻油'，拌海蜇皮子倒是一等的调料。"此时噱头可谓铺足。想不到蒋月泉又转向拼档的刘韵若说："这位下手是我们上海评弹团的主要演员，本厂货，水平很高的。"观众中又是一阵哄堂大笑。蒋月泉认为，"这样即兴的开场白，活跃了剧场的气氛，拉近了与观众的距离，显得更加和谐、欢乐。更重要的，借此又可表达了对观众的感谢心情，为下面的演出让观众满意作了必要的铺垫"。

1984年以后，蒋月泉患心脏病，身体状况不允许他上台演出，上海人民广播电台举办《星期书会》两百期庆祝演出时，蒋月泉因曾担任过《星期书会》主持人，他很想去和听众见见面，认为"不能演唱就放噱，听众也是欢迎的"。于是他把噱头放在担任主持之一的好友唐耿良身上。蒋月泉上台后先与四位主持人帮助一起鼓掌，这样一来，变五个人为一体了。致谢后，蒋月泉准备回后台，唐耿良加以阻止说："怎么你一句也不唱？"蒋月泉随即说："怎么你让我唱一段？"这时台下听众站起来大呼，并热烈地鼓掌。蒋月泉对唐耿良说："你不应该叫我唱，我们在后台讲妥的，我身体不好，嗓子根本不能唱，你不是煽动吗？大家看唐耿良身体几化（多么）好，'夹夹壮壮'，着仔西装，平常日脚还着运动衫裤，到处乱跑，一口苏州话，俚算冒充袁伟民呢！"这时全场铺足笑料。此时，蒋月泉为了说明唱不出，又对听众表心意，便在全场大笑中唱了一句"窈窕风流杜十娘"，唱完这一句就回后台了。

丰富人物情节的书中噱

以蒋月泉多次演出的长篇《玉蜻蜓》中挖出来的短篇折子书来说，他曾多次谈及《问卜》、《关亡》，并说："《骗上辕门》、《恩结父子》、《沈方哭更》、《文

宣荣归》等都是属于我的噱书之列。"每回书都突出了一个"噱"字。《骗上辕门》，是讲《玉蜻蜓》主人公金贵升的妻子金张氏，清点家产，发现其家产苏州六城门的河埠头被五绅缙等霸占，便委"天罡党"夺回埠头。争斗中伤了五条人命，五绅缙告官，知府、知县慑于双方权势，不敢断案，请巡抚蔡涓审定。蔡乃金岳父张国勋门生。金张氏求母设法。其母乃命家僮张福、张寿将张国勋骗至辕门并送进名帖。张迫于无奈才进衙谒见巡抚。这回书描述张福、张寿聪明伶俐，机智善变，喜剧效果甚强。蒋月泉说到张国勋的书童张福、张寿时，大放噱头，令人捧腹。尤其张福说假话拿手。张福、张寿二人受张老太太之命，约好大家回去想如何说鬼话，骗张国勋上辕门为女儿争个高低。而张寿贪睡没有想出什么鬼话，张福为此十分气愤说："骗上辕门成功后，老太太放赏，发财我一干子格！"张寿却童心十足说："格个勿来事格，要一人一半！"此时，张福随即抢着说："小赤佬！倷那哼连说鬼话亦要吃大锅饭格！""吃惯了！"张福还要张寿在自己说鬼话时补漏洞。他以"天下掉下一只酱鸭"、"河上浮着一把十二斤斧头"为引子。这就铺足了噱头。蒋月泉对其中噱头表示十分满意，观众也大为欢迎。所讲"吃大锅饭"，是当年全国普遍流行的新词，蒋月泉感到说表中运用这一即兴而来的新词，毫无牵强附会放噱之嫌，而是倾向性很明显，分寸火候也很恰当。蒋月泉不是把什么人都说成为"吃大锅饭"，而是说"说鬼话亦要吃大锅饭格"，这是隐指有些人过分的偷懒而又处处要争名夺利的意思。

蒋月泉多次谈及《玉蜻蜓·问卜》确实"是回极好的噱书"。《问卜》讲金贵升病死法华庵，其妻金张氏梦见丈夫告知自己已死，醒来见房中铜镜碎为两块。婢女芳兰提议请瞎子详梦问卜。金家老仆王定请瞎子何宗宪到金府，为之卜卦，得六冲卦，告曰："若问行人何日转，三更梦里喜相逢"，金张氏闻言伤心痛哭。卜卦中，何瞎子一系列风趣的插曲，更是充满了喜剧色彩。蒋月泉还认为：《问卜》中突出一个"噱"字，表现在语言艺术上特别讲究人物性。《问卜》中何瞎子吃肉团子最为精彩。金家丫头荷花送上一碗四只肉团子，一夜粒米未食、饥饿已极的何瞎子急于进食解饥。三次进食都被荷花问家讯中止，再次举筷夹起一只肉团子直往嘴里塞，不料肉团子外皮虽冷却，而肉团子内层沸烫。何瞎子咬了一口，沸烫的肉汤直窜喉咙口，痛得何瞎子大叫："火着了！"这时他放下的右手所拿筷子上还剩下的肉团子，正好被金家养的一只巴儿狗发现，何瞎子忙把右手举起，又正巧剩余肉团子的汤，顺着他抬起右手臂直淌到他的背心。何瞎子又大叫："背心火着了！"蒋月泉故意风趣地插话："那么真是火烧赤壁哉！"至此真是铺足笑料，观众无不笑得前仰后翻。更重要的，正如蒋月泉所说的："《问卜》中的铺噱，何瞎子这一人物性格突出，幽默

至极。"何瞎子是当时社会底层人物，穷困潦倒，靠算命、起课、问卜谋生。吃肉团子的铺噱，反而增添了观众对他的同情与怜悯。

信手拈来的穿抖噱

"抖讲"是评弹表演艺术手段中噱的一部分。"抖"在吴语方言中有修剪的意思，而"抖讲"则指评弹的一种手法，通过对人或事的讽刺，让观众在欣赏书艺中开怀一笑。而"抖"，一般安排在演出开始时较多。"讲"，演员以广博的知识，丰富的阅历，形象的描述，生动的语言，把书中人物和情节刻画得栩栩如生，淋漓尽致，使观众陶醉于浓浓的艺术氛围中。《看龙船》中讲金贵升离家十六年未归。其妻金张氏于端午节看游龙船时，发现看客中有一妇人手中扇柄上系有金贵升出走时携带的玉蜻蜓扇坠，将其骗入府内盘问。敦厚老实的朱三姐说出了其兄在山塘街桐桥堍拾子，婴儿身带玉蜻蜓扇坠及汗衫血诗的原委。蒋月泉在《玉蜻蜓·看龙船》折子书中，通过紧贴书情的抖讲手法，对劳动人民朱三姐被金家看门婆周陆氏骗进金家后的惊惶、恐惧不安的心理状态，作了适当的夸张和渲染，刻画得惟妙惟肖。朱三姐被骗入金家后，蒋月泉运用生动的抖讲，表现出朱三姐一连串的思想反应和心理变化。尤其是运用朱三姐多次发出"啊哟哟"的惊呼声的表演，往往引起全场哄堂大笑，取得较好的效果。朱三姐首次发出"啊哟哟"时，看到了金家门厅内的两只特长的门凳。朱："两只长凳的祖宗在吃官司啊？"门公周青告诉她，这是懒凳。朱："不烂（'懒'的谐音），还很新呢，广漆广油的。"朱三姐看到懒凳上锁着链条，又感慨地说："我当是长凳的祖宗吃官司。"朱三姐第二次连叫了两个"啊哟哟"，是她进了金家大厅。朱三姐发现大厅的桌子上束了围身，椅子靠背上着了马甲，惊奇得大叫："啊哟哟！围身、马甲上还绣花呢！"朱三姐第三次大叫两声"啊哟哟"，是走到又暗又黑的备弄时，看到墙洞里点灯的栏盆里一把灯草，灯油满得汪出来，朱三姐又连声叫道："啊哟哟！真要命了！栏盆里灯草一大把，我哪怕赶夜作，两根灯草还要熄灭一根呢！"她又听说一天用掉灯油四斤还不够时，更是目瞪口呆了。朱三姐随门公妻子周陆氏从金家大门到中门的历程，充满了刘姥姥进大观园式的喜剧效果。朱三姐每一次发出"啊哟哟"之后，都会给观众提供一定的笑料。在贫苦的平民百姓朱三姐的眼里，金家的门厅的懒凳、绣花的桌围与椅披、栏盆里一把灯草、一天耗去四斤油，都是无从弄懂的。对比之下，就必然会觉得是不正常、不合理，由此引起观众不断笑声。朱三姐多次发出"啊哟哟"的叫声，无疑是一种成功的"抖噱"。观众的笑声，并不是由于朱三姐的见识浅薄而发的，倒反而是豪富金家的生活

方式的不合理而引发的。

《问卜》中,蒋月泉表演何瞎子吃茶中的"扦噱"更是妙趣横生。何瞎子接到荷花送上一杯浓红茶,饥饿万分的何瞎子,喝下红茶,肚内嗷嗷待食的蛔虫,喝到浓苦的红茶好像吃药一样,用嘴喙何瞎子背心,痛得何瞎子喊不出口,随后只能向荷花假说是"旧病复发"。接着何瞎子吃荷花送上无法充饥的四只果盘:不能解饥的西瓜子、不甜不咸的熏青豆、剥壳的桂圆(扦:抢救来不及)、玉兰片(扦:丢进去就没有、吃一担也不会饱)。短短的两句扦噱,活跃了演出气氛,观众会更加同情穷困潦倒的何瞎子。《关亡》折子书中,蒋月泉说过:"我演出时作了较大修改。避免了烦琐,穿插了一段关亡婆开场就说错的噱头。我在这个基础上又穿插了自己说错书、补漏洞的一大段噱头。观众听来不嫌外插花,相反认为有哲理性。这是我根据噱书的研究而作的较大的创造。"

蒋月泉说表艺术中的铺噱手法,包括肉里噱、外插花、小卖等,是十分丰富多彩的,尤其在继承传统基础上大胆创新,更使之成为宝贵的艺术财富。

(郁乃尧)

◆ "疙瘩"蒋月泉 ◆

钟月樵是王子和的学生,跟蒋月泉是隔房师兄弟,大家都说《玉蜻蜓》。钟月樵相当厚道,蒋月泉在艺术上相当"疙瘩",他排书,只排一遍,第二遍不排的,就上台了。跟搭档说书,不仅要求你没有说错的台词,还要你有激情,要给他刺激,他反过来会给你"钩子",相互之间在感情上产生刺激,书就说得好,这样就要求做他下手的演员在台上要思想集中,不可以开小差,放"野眼"。有一次,钟月樵脸上皮炎痒得不得了,他以为蒋月泉头别过去没看见,就抓了一下,等到从台上下来,蒋月泉说:你好白相的呀,像猢狲出把戏一样。

钟月樵和蒋月泉说《玉蜻蜓》,后来拆档了,之所以拆档,据蒋月泉的学生王柏荫讲,可能是艺术上的分歧;还有一种可能,就是蒋月泉想搞一部《再生缘》。《蒋月泉传》的作者唐燕能认为两种可能都有,因为蒋月泉艺术上的"疙瘩",得罪了有些人。有一次和华伯明说书,他认为华伯明下手"钩子"没接好,作为上手的蒋月泉,就一记"钩子"都不抢,害得华伯明干坐,冷场,到了后台,华伯明说:今朝我谢谢你抬举我!所以蒋月泉的"疙瘩",说明他在艺术上的要求是相当严格的。

蒋月泉的"疙瘩"还表现在对学生近乎苛刻的要求上。潘闻荫是他的大弟子,跟顾竹君合作,在杭嘉湖一带说书,红得不得了,回上海后碰到先生蒋月泉,表现得很得意。蒋月泉问潘闻荫:你生意阿好?潘闻荫说:生意好得热昏。蒋月泉劈头一句:你阿想说书了!潘闻荫呆了,不知道先生讲这句话啥意思。蒋月泉对潘闻荫说:你想说书的话,就跟顾竹君拆档吧。顾竹君虽然是下手,实际上是上手。他说表比你好,你只会唱,不会说表。你这样下去,是不会说书的。潘闻荫只能不声张了,先生讲拆档就只好拆档了,弄得顾竹君莫名其妙,潘闻荫支支吾吾的。后来潘闻荫放了单档,三年过后,《玉蜻蜓》就说得非常好了。潘闻荫回忆说:蒋老师对学生是相当负责的。

(张玉红)

◆ 真实动人的苏州评弹艺术大师的写照 ◆
——浅读《蒋月泉传》

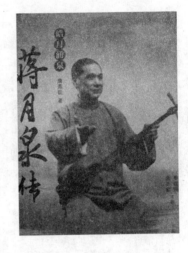

2011年夏,上海评弹团团长秦建国、副团长周震华暨上海人民出版社编审唐燕能等在苏州吴中区评弹团团部会议室,邀请了苏州评弹著名演员邢晏芝、《评弹之友》主编王公企,以及上海专程来苏的唐耿良之子、华东师大教授唐力行和上海评弹团一批老演员、编创人员等座谈,共同讨论研究,准备撰写上海评弹团五位老艺术家传记事宜。我也有幸参加了会议,在会上初识了唐燕能先生。

巧妙地嵌进了"月"、"泉"的书章标题

想不到不足两年,唐燕能先生是"在种种无奈之下,自报家门"终于完成了37.8万多字《蒋月泉传》大作。我喜获赠书,随即怀着喜悦的心情认真拜读。初翻全书,《蒋月泉传》图文并茂,每个章节都巧妙地嵌进了"月"、"泉"两字,而且全书每章与每个小节都贴切选用了旧体诗词或名人名言提纲挈领、引出下文。如第一章标题"海上生明月",共有八个小节,介绍了蒋月泉家庭变迁、从师经历以及最初婚姻。书中第二章"泉声入万家";第三章"清风邀明月";第四章"皓月凌空照";第五章"残月夜深沉";第六章"涌泉润禾苗";第七章"月是故乡明"。七章的小标题,构思新颖,起到了全书提纲挈领的效果,更反映出作者深厚的文学功底。如第一章第一小节介绍蒋月泉父亲蒋仲英艰辛发家经历,小节的标题是:"做'案目'的父亲","案目"在旧社会指戏票推销员。标题下面贴切地引用了唐代刘禹锡《浪淘沙》中的"千淘万漉虽辛苦,吹尽狂沙始到金"。值得一提的是其中作者查阅引用了不少旧上海戏曲

舞台的珍贵资料,丰富充实了全节的内容,映衬出当年特定的历史背景。又如第五章"残月夜深沉"、第六章"涌泉润禾苗"两章从小标题可以看出蒋月泉在"文革"中的悲惨遭遇和"文革"后又重获新生。全书结构严谨,不仅写出了蒋月泉的人生坎坷的经历,思想上逐步成熟的过程;而且紧密结合他的人生经历,细致又生动地写出了他艺术上的探索、追求与创新。毫无疑问,蒋月泉无愧为苏州评弹艺术的两位大师之一(另一位是杨振雄),这也说明"大师"决不是随意封赠的。

生动地写出了独具艺术个性的一代宗师

正如作者后记所说:"为追述、还原真实事件的原貌,对必然发生的情形作一定的符合逻辑的合理想象与细节描写,是在小心求证的基础上展开的。"作者确实做到了,而且不知耗费了多少心血。例如作者依据采访者口述笔录,对网上所发的《蒋月泉年谱》中的错误一一做了更正。

更不容易的是,作者"与苏州评弹接触不多,对蒋月泉知之甚少",他必须投入大量精力去采访、笔录,且"必须思索并寻求答案"。全书是按文学传记要求来写作,呈现在我们面前的是一个活生生的独具个性的艺术宗师形象。既没有回避现实,又客观地反映了蒋月泉三个阶段的生活变化。例如,在"蒋迷"中议论最多的是蒋月泉恋爱婚姻的问题。作者写出了蒋月泉的三段婚姻以及常被回避的婚外恋。当然其中也有缺憾,作者对于蒋月泉与原配阿凤似乎着笔太少。阿凤与第二任妻子邱宝琴同样是位善良贤淑的女性。阿凤可以说是被迫与蒋月泉离婚的,与女儿蒋梅玲相依为命,她没有背叛丈夫。"文革"后,蒋月泉无家可归,阿凤母女悉心照料。1983年8月初,笔者曾去上海探望蒋月泉,他住在女儿家里一间19平方米房间里(上海岳阳路200弄40号),生活全由阿凤照料。那天中午我在蒋月泉家里用餐,阿凤亲自端碗盛菜。蒋月泉喜欢甜食,我特地带去了苏州黄天源的糕点,他随即让阿凤收藏好。谣传解放前有些痴迷蒋月泉的阔太太,向书坛上扔金戒指、钻戒等,蒋月泉也亲口告知,确有此事,不过不是扔上台的,而是说书演出结束后在后台收到的(后上海评弹团团长秦建国也证实过)。

读完《蒋月泉传》一书,深感作者对蒋派艺术鞭辟入里的剖析,写出了蒋月泉作为一代宗师的艺术轨迹,也写活了他的个性与艺术魅力。这对一个对苏州评弹知之甚少、接触不多的作者来说,充分显示了他的艺术修养和文字功力。例如对折子书《庵堂认母》、中篇《厅堂夺子》、开篇《杜十娘》等的剖析,丝丝入扣。折子书《庵堂认母》曾获金唱片奖,是蒋朱档最突出的艺术精

品。作者根据蒋月泉生前谈话作了四点归纳，总结到蒋月泉的各种演唱技巧与方法，无论是曲调、旋律、咬字、归韵，还是气息控制、音色、音量或节奏的变化，均是用来塑造好书中的人物形象的基础。他把蒋月泉代表作《杜十娘》演唱中咬字行腔，提炼到宋人沈括《梦溪笔谈》中"声中无字，字中有声"的艺术高度。他认为蒋月泉在中篇《厅堂夺子》中对徐尚珍心态的精细刻画和唱腔的铺排，表明一代宗师用艺术家的深情发掘出人性的深度，大段唱腔中蕴含着他沉郁的感情与非凡的艺术表现力。

一段令人遗憾的空白

笔者从与蒋月泉短时间的接触，尤其是从他1983年写给我的23封信中，看出当年他在思想上一直十分矛盾：既为重获自由高兴，渴望总结自己从艺的体会，留给后人参考；又被十年"文革"折磨得健康甚忧、精神颓唐。随后在北京参加全国政协会议期间，从他惠赠给我的彩照中可看到他长胖了，精神面貌也有起色，但微笑中总带着一丝哀怨。遗憾的是《蒋月泉传》一书对1983年这一段时间的记述留下空白。

蒋月泉在20世纪80年代初虽已重获新生，但由于"文革"时期身心遭受折磨，深受多种疾病纠缠，政策尚未完全落实，整体境况并不好。但他对苏州评弹艺术孜孜不倦的追求，令人尊敬！例如他给笔者的信中写道："您的信已找到，反复阅读后我歉意更深。您是那样的坦率，愿为我写自传等等，这是我久久不能解决的大问题。年纪老了（67岁），常想写一些东西下来，对事业也有小益，也如我争取做力所能及的工作之愿了"；"曾向领导提要求派同志帮助，岂知无门当户对，双方很难乐意"。1983年5月27来信中写道："整理《玉蜻蜓》长篇，但碍于水平，看来也是'蛇吞象'而已。出版社同志是以为我说《玉蜻蜓》而有名，认为此工作应由我做。但说书和出版书籍并非一回事，从前有同志、好友陈灵犀先生合作，此类复杂事全由他'干'，我只是虚度空名而已。"他在信中又谈及对于写些从艺经验与教学是乐意的，认为"也是自己唯一能贡献的地方，也是自己的兴趣和安慰，是项重要的工作"。为此，他在"文革"后迫切希望早日整理从艺回忆录或自传。1983年6月13日他来信中说："苏州评弹艺术研究会为了给评校的教课录音以及在上海评弹音乐座谈会上的讲话整理了一份资料，本是征求我的同意，但我还应该加工丰富，所以在研究如何重写、具体做法上尚未想妥，反正手里就有一些资料，只是我不想草率行事所以搁在一边，但一定要搞好的。"不想草率行事，表明他处事是十分认真的。又如1983年7月21日来信中所写："评弹艺术的稿子，我不想急促赶

出来。因为此稿是学校给我记录下来的。我觉得不少地方言未尽意。有必要把此稿融化开来,深入进去。这一稿应该要用不少的篇幅,才能说得出,说得较能理解。编辑部尊重我,不急于把学校的整理稿拿出去登载,一般要出版是有要求的。我宁可慢些、认真些把它写得好一些。首先是把我的心思写得全面完整些,让人读后印象深些。可惜一直没有实现这愿望,始终未有机会落实。"1983年6月17日他来信表明:"我是个见利不会钻的人。如果利用一些关系的话,我的关系太大了,但我是不大愿意去麻烦的。"

但是,这阶段蒋月泉在思想上是十分迷茫又困惑的。他确是从热爱评弹事业出发,急于整理与总结从艺的经验,但是所患慢性肝炎等反复发病,精神上十分痛苦。1983年7月12日来信告知:"我身体不好,因PT(凝血酶原时间)较高,医院不敢对我做各种检查——光吃几片药不能解决我的病疼,如肝区痛,便血,近来又明显消瘦,以及食量减退等。"7月21日当天又第二次来信告知他"体检后GGT(谷氨酰转肽酶)上升较高,找不出别的原因,也只能从休息着眼"。"我——身体太差,今天又倒下了,几乎每天医院电疗,治疗需要很多时间,路上更挤。"自1962年丧偶后,又经历十年"文革"的折磨,蒋月泉在病体和精神上的所受打击是一言难尽的,必然导致他处于迷茫又困惑的境地。而这段生活和思想的状态,应该也是他坎坷一生中的重要部分。

不寻常的艺术修养和深厚的文字表达功底

全书文笔朴实流畅,又不乏文学艺术性。在"庵堂认母"一节中,作者介绍蒋月泉对唱腔不厌其烦、反复认真的设计时,引用了中国美学专家宗白华转引童斐在《中乐寻源》中所说:"曲调之声情,常与文情相配合,其最胜处,戏曲中叫务头。"接着又引用李渔在《闲情偶记·别解务头》中对"务头"解释:"一曲有一曲的务头,一句有一句的务头。一曲中得此一句,即全曲皆灵,一句中得此一二字,即全句皆健。"又引用宗白华所说解释道:"务头就是指精彩的文字和精彩曲调一种互相配合的关系。"蒋月泉的唱腔设计正是深谙其理,字字斟酌,句句推敲,务必使唱词内容与唱腔的运用相得益彰!这样的剖析有据有理,令人信服,精彩至极!最为精彩的是,作者对蒋月泉代表作中篇评弹《厅堂夺子》所做出的恰如其分的描述,他贴切地借用了德国诗人荷尔德林的诗来形容:

　　谁沉冥到
　　那无边无际的"深",
　　将热爱着

这最生动的"生"。

作者每章标题下一小节引文,就是一篇篇文字优美、内容贴切的散文。以第七章"月是故乡明"来看,文章生动写出了蒋月泉命运最后的归宿。"评弹巨子命运的否泰变幻,心情的波澜起伏,都牵动着家乡亲人的心。"蒋月泉于1999年12月因病势加重,返沪治疗;2001年8月29日走完了他一生,病逝故乡。

<p style="text-align:right;">(郁乃尧)</p>

◆ 珠圆玉润《珍珠塔》 百年传唱放光彩 ◆

《珍珠塔百年传承》评弹演唱专场,是一场《珍珠塔》传人的大团圆、大联欢、大聚会。久别舞台的老艺术家纷纷携徒登台,名家新秀齐亮相。到底《珍珠塔》是一部怎样的书目,这次是演唱专场又有什么精彩亮点,且听我一一道来……

> 千年海底聚奇珍,琢就玲珑塔七层。
> 弹词经典魁天下,响档名家数不清。
> 马如飞开山称鼻祖,创编珠塔好才情。
> 扶后学,选贤能,凤毛麟角姚文卿。
> 鹤鸣九皋书艺好,一代风流魏钰卿。
> 魏含英俊逸称太子,雏凤清于老凤声。
> 沈俭安,薛筱卿,比翼双飞天籁音;
> 自由伴奏最出新……

这首开场曲由潘祖强等集体创作,由张建珍、陈琰、夏夕燕、季静娟、许芸芸这五位美女唱来,一一道出《珍珠塔》的来历和发展脉络。《珍珠塔》诞生于19世纪,马春帆是最早的说唱者,后由其子马如飞对脚本进行了精心的修改加工,使全书的文学性更强。后经七代传人,数百位弹词艺人不断磨炼、润色,流传至今,将近200年的历史。它之所以被同行誉为"小书之王",原因有这几点:

首先,这部书文学性强。全书九十多万字,唱句一万五六千句,唱词雅驯流畅,朗朗上口,有"唱煞珍珠塔"之说。而且其中典故、叠句尤其多,陈希安先生在书台上放只噱头:他说了六十年的《珍珠塔》,中国历史文学功底越加深厚,上海复旦为他颁发了毕业文凭。

其次,名家辈出。这部书成就了多位名家,全盛时期同时有近百档演员在"两江一市"的书码头上演出这部书目,除了上述开篇中提到的,还有周云瑞、郭彬卿、陈希安、庞学卿、薛惠君、饶一尘、赵开生、薛小飞、邵小华、尤惠秋

等,小辈英雄中袁小良、高博文、崔勇、殷麒麟等也是后浪推前浪,后生可畏。真所谓"江山代有才人出,风靡书坛满天星"。

其三,流派纷呈。正因为弹唱《珍珠塔》的名家众多,许多流派艺术也应运而生:从早期的"马调"、"魏调"、"沈调"、"薛调",到后期的"琴调"、"尤调"、"小飞调"共七种,占了整个弹词流派唱腔总数的四分之一,着实厉害。

它还培养出许多弹奏琵琶的好手,如前辈薛筱卿、郭彬卿,后者还有薛惠君、赵开生、朱雪吟、邵小华等,他们的琵琶伴奏,紧密配合唱调,丰富了音乐性,激昂时一泻千里,如同万马奔腾。倾诉时悲悲戚戚,犹如细诉衷肠,迂回荡漾。真是珠联璧合,相得益彰。这次《苏州电视书场》举办的《珍珠塔百年传承》演唱专场,一方面纪念马如飞、魏钰卿、魏含英、沈俭安、薛筱卿这几位已故的名家,另一方面也向观众展示它生生不息、薪火相承的盛况。

二度进沪上,盛情难却

为了请到众多的名家来到现场表演节目,制片人殷德泉特此二度进沪,专程拜访了陈希安、饶一尘、赵开生等老先生,虽然他们都已上了年纪,特别像陈希安老先生已是耄耋之年,告别舞台多年,在苏州台的极力邀请下,盛情难却,特地赶到苏州,不顾旅途疲劳,再登书坛,相当难得。

到底是老艺术家,虽然年事已高,风采却不减当年,舞台上谈笑风生、神采奕奕,陈希安与爱徒郑缨的表演配合默契,形容绝倒。饶一尘老先生和徒弟高博文、新生代演员陆锦花共唱《珍珠塔》中一折《备弄冲突》,饶先生的装束、神态如其名字一般一尘不染,清雅脱俗。由于陆锦花是初次弹唱,一时口误,把"方太太寻儿不成,欲在慈悲桥投河"说成"上吊",结果饶老先生反应机敏,立即救场,现补漏洞。赵开生先生则和他的三位徒弟殷麒麟、崔勇、杨侬云拼起了"四个档"。为了呈现出完美的现场效果,赵开生先生特地提前数天赶到苏州,抓紧时间与爱徒们商量书情、排书,最后他们所表演的《内堂报喜》喜感十足,笑料百出。赵开生先生也呈现一个活生生的势利姑娘——棉花的耳朵风车心,壁虎尾巴节节活。

这三位老先生就像他们的前辈一样,用自己的心血不断为《珍珠塔》这棵大树衍生的新枝、绿叶、嫩芽提供丝丝养料。

青年演员学师像三分

老先生们的演出炉火纯青,年轻的一代也是一丝不苟,用自己的精湛技

艺回报着前辈们的教诲。高博文是陈希安、饶一尘、赵开生、薛惠君的"四房合一子"爱徒，兼收并蓄，行话说："奶水吃得比较足"，说啥像啥，起小生角色是风流倜傥，起小姐角色是一派端庄，起丫头角色是天真可爱。杨侬云在《内堂报喜》中也是眉目传情，玲珑俏丽。压轴戏是魏含玉、袁小良、王瑾联袂演出的《方卿见娘》，搞笑的是袁小良在台上听着魏含玉、王瑾声情并茂的演唱，本来想假咳嗽提醒大家，自己的喉咙也痒，没想到假戏真做，弄假成真，引起在场的观众笑声连连。好在袁小良没有让大家失望，唱的一出《诉恩人》，师承"小飞调"，成熟老到，惟妙惟肖，一句连一句，一句叠一句，一气呵成，赢得满场掌声。

年轻票友惊艳亮相

　　这次演唱会上除了专业演员的精彩亮相，还有来自上海的四位票友给观众带来的惊喜：他们都是上海团薛惠君收的业余学生，有的是房地产公司的老总，有的是中学的历史老师、旅游公司的总经理，年纪最轻的那位居然是英国某航空公司的"空中少爷"。这位叫崔逸龙的小伙子外表时尚，高大英俊，那宽宽大大的手弹起"薛派"琵琶来，真如珠落玉盘，粒粒饱满，颗颗晶莹，声声清脆，丝毫不比专业演员逊色。据他自己介绍：他出生在评弹书迷的家庭，从小跟着祖母、父亲听书，后来在少年宫里报名参加了评弹团老师举办的兴趣班，初次接触就被欢快跳动的琵琶声吸引住了。随着年龄的增长，他渐渐对《珍珠塔》产生了兴趣，它的人情味、音乐性、文学性无一不强，甚至它其中的许多典故为他在语文、历史成绩上加分不少。在青年票友的会演中，他认识了"薛调"创始人薛筱卿的女儿薛惠君老师，幸运地拜她为师，成为其入室弟子，专攻"薛调"琵琶和唱腔。到了大学，多姿多彩的学习生涯也没改变他对评弹的痴迷：同学在拨弄着吉他时，他在练习琵琶的指法；同学在沉迷于港台当红歌星时，他在练唱爽利轻快的"薛调"，甚至于他的随身听里录的都是各种开篇，连和他同一宿舍的同学天长日久，耳濡目染，都会哼唱一两句了。这些票友的加入，犹如一股清新的空气，注入评弹天地中。

　　《珍珠塔》这部优秀的长篇，正是由于历代名家精心打磨，悉心雕琢，才能历久弥新，盛唱不衰。我们期待在新时期也能诞生出更多像《珍珠塔》一样有着旺盛生命力的评弹作品，来讴歌时代，造福人民。

　　相关链接：《珍珠塔》的剧情概况
　　中国清代弹词作品。全称《孝义真迹珍珠塔全传》。作者佚名。先后经

弹词艺人周殊士、马如飞等增饰,流传渐广。现存最早刻本为乾隆年间周殊士序的刻本。全书叙相国之孙方卿,因家道中落,去襄阳向姑母借贷,反受奚落。表姐陈翠娥赠传世之宝珍珠塔,助他读书。后方卿果中状元,告假完婚,先扮道士,唱道情羞讽其姑,再与翠娥结亲。《方卿羞姑》一节,讽刺刻薄势利小人入骨三分,动人心魄,遂盛演不绝。

(姚　萌)

◆ 以青春的名义向大师致敬 ◆
——青春版《白蛇》录制侧记

"西湖结缘断桥情,红楼当夜皆成亲。元宝露赃起风波,公堂发配为库银。"熟悉古典文学的评弹观众一看就知道它讲的是蛇妖化身报恩的故事——《白蛇》。这个弹词中流传最早的传统书目经过数代评弹艺人的精心打磨,弱化了神话色彩,逐渐人性化,使许仙、白娘子这一对青年男女的离合,更具有反封建意义。它不同于一般的才子佳人的书目,富有更多的世俗色彩和市民的思想观点,丰富了对现实生活的描摹,对世俗风情和普通市民及其思想的刻画。特别是有情有义的白娘子,软弱善变的许仙,刚正不阿的小青,冷酷无情的法海,吝啬成性的药铺老板,花花肚肠的地保……一个个形象都栩栩如生。《白蛇》成了久唱不衰的经典书目,并由此涌现出不少卓有成就的著名弹词演员,与此同时也产生出弹词著名的流派创始人。蒋月泉就是其中最突出的代表。

令人遗憾的是这部经典作品只留下部分的录音,录像资料难觅踪迹。《苏州电视书场》为继承弘扬传统艺术,同时向观众展示青年演员传承的成果,特意组织了一批活跃在书坛上的青年演员——高博文、姜啸博、吴伟东、蔡玉良、周慧、归兰、毛瑾瑾、陶莺芸、陆锦花等,通过听蒋月泉、朱慧珍两位老前辈的录音资料,来潜心学习这部长篇,并且挑选了18回经典回目作为"盆景书"来演出拍摄。这些实力派的青年演员按照各自特点被组合成各种拼档:有夫妻档、同事档、师兄妹档等。他们有的放弃休息时间,仔细对照录音,逐字揣摩;有的两地会合,利用演出空隙,见缝插针地对台词,甚至还有一对夫妻档在台湾演出时,冒着哑嗓的危险刻苦排练。他们觉得这一方面是向大师作品致敬的机会,另外自己在学习中也得到专业知识上的提升,受益匪浅。观众朋友们对这个演出也十分关注,当他们获悉有到电视台来观摩的机会,十分踊跃,甚至1:30开始发票,他们在12:30就自觉排好了长队,开始发票后的10分钟内就把200多张票一抢而光,观众的热情真是令人难忘。

由于场地紧张,栏目组力争在三天内分下午、晚上共五个场次录制18回书,幸亏有兄弟栏目组的大力支持,预留出充足的时间来搭舞台和调试灯光,才保证了舞台效果的完美。

值得一提的是,这次大演播室的LED大屏立了一大功,在古典门窗这些传统元素的陪衬下,荧屏显映出一幅幅赏心悦目的精美图片,观众们可边听书边赏阅。这些可都是栏目组精心挑选的背景画面,在《游湖》中配有美丽西湖的湖光山色;在《投书》时,则是古代药局的情景再现,这一方面实现了时空的转换和跨越,另一方面延伸了舞台,拓展时空,丰富了表现内容,做到了虚实并举,全景展现。

演出现场,灯光的运用也独具匠心,观众仿佛置身其中。为保证演出的品质和效果,制作部的灯光组特意根据各个回目的书情内容,为特定的场景精心设计了灯光,其中高科技的电脑控制灯在数字换色器的配合下,使光线变化出了多种颜色,增加了舞台的表现力,满足了布光造型等多层次的需求。如在《红楼成亲》时,特意设计的以浓郁红色为主的暖色灯光,让观众仿佛置身于春光无限的洞房之中;当《水漫金山》时,忧郁蓝色灯光配合烟雾轻绕,营造出波光盈盈的湖面现场效果,同时也暗示着夫妻分离的序幕即将拉开。如此这般,灯光在强弱明暗色彩流变之间被赋予了生命,这只光影魔术手幻化出舞台上的悲喜时分。

总之,在技术中心各位同仁的大力支持下,高科技的声、光调控极大地拓宽了舞台的表现空间,利用光影变幻,可以轻易地转换时空,穿越到古代,丰富的电视的表现手段,给人以美轮美奂的视觉效果。

细细解读书情,还有很多积极的现实意义值得回味:如经商不可以靠歪门邪道,要靠诚实守信巩固客源;白娘子化身总镇千金,冲破门第观念,却爱上了虽身无分文却憨厚可爱的许仙,宁可放弃千年的修行,与其厮守一生,与当今某些只追求"有房有车无贷款无老人"的畸形婚恋观相比,仍有其辛辣的现实批判意义。

这是一台传统经典作品与现代青年演员的完美结合,也是《苏州电视书场》继承传统、推出新人的全新尝试。这部共十八回的青春版《白蛇》特地被安排在西方情人节(2月14日)与广大观众见面,有情人终成眷属是古今中外永恒的追求。

(姚 萌)

二
改革创新篇
——枯木逢春、百花齐放

◆《秋思》激活了"祁调"◆

 1961年,上海人民评弹团到北京演出,考虑到北方听众的语言差别,这次演出基本上以杨振雄、杨振言的《长生殿》、《西厢记》为主。领导交给了周云瑞一个任务,叫他把"祁调"开篇《秋思》谱成新的开篇,参加这次演出。

 《秋思》就是《秋夜相思》,是一首嵌唐诗的开篇,主要写一个女子在秋夜思念远方良人的情怀。"祁调"是祁连芳先生在20世纪30年代创造的流派。他早年也是学"俞调"的,受"俞调"的影响很大。祁连芳喜欢江南丝竹,吸收了其中哀怨的情绪,采用了和"俞调"不同的发声方法。他的发声方法受京剧程砚秋的影响很大,以假嗓子为主,唱来婉转动听。但是,到了新中国成立以后,祁连芳年纪大了,嗓音干枯了,没有力气发展"祁调"了,也没有继承人了。周云瑞早就意识到评弹音乐改革的思路不可以太狭窄,音乐形式不能太单一,但他也知道,评弹音乐还是有它完整的系统的,不管怎么改,都要万变不离其宗,要有"内核"。周云瑞在为《秋思》谱曲时就注意到了这一点,他的高明之处,就是捕捉到了"祁调"旋律和唱法上的内核,用借壳还魂的方法,创造了一种新的"祁调",从而激活了"祁调"。

 《秋思》自从1961年问世以后,不仅获得了评弹界的广泛青睐,同时也获得了音乐界人士的瞩目。1962年,男高音歌唱家朱崇懋带着这首开篇参加"上海之春"音乐节,并灌制了唱片,使其在海外流传,这是评弹第一次走出国门。

<div style="text-align:right">(张玉红)</div>

◆ 到底有没有"周云瑞调"？◆

评弹二十四种弹词流派当中，到底有没有"周云瑞调"呢？这是费三金在写《周云瑞传》过程中碰到的非常复杂的问题。过去评弹界的权威人士把评弹流派界定为二十四种流派，里面是没有"周云瑞调"的，但在看评弹演出、听广播的时候，经常听到一个名词叫"周云瑞调"，而且广受听众喜欢。为了更加深入地调查"周云瑞调"在广大听众当中的影响，费三金走访了许多资深的评弹票友，其中有一位票友潘关勋先生，他认为：首先要肯定地讲一句，"周云瑞调"是一种独立的唱腔派别，周云瑞的唱腔具有鲜明艺术个性和极强的艺术表现力，而且早已经成熟并流传很广，是一个优秀的弹词流派。

周云瑞的儿子周震华也认为，父亲好几个作品的观众反应，说明他在评弹音乐上面的贡献被大家肯定，有两个方面：一个是他自己的流派对书坛客观的影响，实际上在20世纪20年代到40年代，特别是后期，他的唱大量地在电台上播放，他独特的唱腔已经被大家接受。听众都知道周云瑞的嗓子条件不太好，特别是高音，不一定上得去，但是从很多材料上可以看出，他很会用自己的嗓子，很多人喜欢听他唱，觉得他很会唱。会不会演唱是演员一个很重要的问题，对于一个歌唱演员来说，嗓子好不好是决定条件，但是对于曲艺演员还有戏曲演员来说，很多成为艺术大家的演员，嗓子都是有问题的，周云瑞就是扬长避短，走出了一条自己的路，他在自己的长篇演出当中，已经形成了自己的唱腔特点。

费三金认为，周云瑞的唱腔当然脱胎于沈俭安的"沈调"，所以我们在听周云瑞各个时期的演唱时，可以感到他对"沈调"旋律的保留，但是我们如果细细地听，也可以发现，这种被保留的旋律，实际上已经在发生巧妙的变化，而随着这些变量的增加，一种不同于原来音乐的更显得雅致的旋律"周云瑞调"就慢慢生成了。再到后来，周云瑞演唱的节奏和风格，等等，都有极大的变革，听众们听到了一种崭新的曲调，一种完全独立的色彩。

和"沈调"比较，"周云瑞调"对节奏的处理采用了放松加长的方式，大多是表演宽宏的态度，在唱法上，"周云瑞调"的润腔更注重音色的优美，"周云瑞调"

虽然脱胎于"沈调",但是已经有了质的变化。

擅长弹唱"周云瑞调"的徐惠新认为,周云瑞是评弹界的音乐家,对音乐非常精通,是个绝顶聪明的人,那怎么没有被称为一种流派?流派这个东西,你要心沉下来去听。过去有这样一句话:沈俭安,哑糯,有名气;薛筱卿呢,梆硬笔挺,他们正好是一对,刚柔相济。周云瑞是沈俭安的学生,但是比沈俭安还要糯,周云瑞的基本功非常好,假使按照他的嗓音条件,今天来考评弹学校是不收的,但是他弹唱的味道足,年轻时就是被称为"小沈薛"而成名,心里非常得意。演员刚刚出道的时候,最好别人给自己戴个"小什么"的帽子,几可乱真,大家都会来听你的。但是艺术这个东西,在三十岁前,是可以以模仿为生的,但是三十岁过后自己独特的面目还没出来,那就有问题了。

徐惠新认为,从周云瑞的演唱技术方面讲,确实超过了沈俭安,他的"糯"超过沈俭安,他开始变了,"马调"、"沈调"这一路过来,他们的节奏性特别明显,重音非常清晰,周云瑞则向抒情发展,一定要把这个节奏打乱,分散开来,就要有另外一种掌控能力,周云瑞从《祭江》开始,就违背自己的老祖宗了。据说他和蒋月泉夜里在楼下谈话,因为两个人在马路上走来走去,送来送去,都在谈音乐,相互学习,结果被楼上的住家开窗责骂。

徐惠新唱"周云瑞调"唱得比较像,但是周云瑞先生四十九岁就过世了,他走的时候徐惠新只有小学四年级,不可能得到周云瑞的亲自指点,徐惠新也是偶尔在录音机里听到周云瑞的《方太太母子相会》,一下子喜欢上了,就开始自学。在一次演唱会上,徐惠新唱了一段"蒋调",观众鼓掌,要求再来一段,当时徐惠新唱"周云瑞调"也只是刚学,自己也不知道把握到什么程度,结果一唱,下面的听众好像发疯了,听一句拍一次手、听一句拍一次手,到徐惠新把这段唱完了,听众再次鼓掌,要求徐惠新再唱一段"周云瑞调"的唱段,但是徐惠新只会这一段,就讲了老实话:我只会这一段。没想到听众说:那就把这段重新再唱一遍。没想到第二天,上海评弹团创作室主任饶一尘说:徐惠新昨天唱得没有"骨子"。徐惠新想:你说我没有"骨子",何为"骨子"?饶一尘也不讲清楚什么是"骨子"。徐惠新把这个问题想了很多时候,他想:周云瑞唱的是一种非常软糯的流派,美学里讲对比非常重要,既然有软糯的一面,那就有刚强的一面、宁折不弯的一面,我就要从音乐的比例来排列,"周云瑞调"在软糯的表象下面要唱出他的"骨子",最最重要的是情感色彩,还有人物的情感深处矛盾的冲撞,这个"骨子",你只能在技术上获得。徐惠新动足了脑筋,再后来就渐渐深入下去,慢慢搞懂了周云瑞在音乐上的一些理念和感受,在比较中体会,就像阴阳两极,阳中有阴,阴中有阳,在演唱中获得了看不见、摸不着的"骨子"。

<div align="right">(张玉红)</div>

◆ 评弹界的"达人"周云瑞 ◆

周云瑞在评弹音乐方面做出了很大的贡献，有一点非常突出，他是评弹界第一个走上高等学府讲坛的评弹演员。1959年2月14日，周云瑞就登上了中央音乐学院的讲台，以"评弹的发展与流派"为题目，为高等学府的师生做了学术报告，中央人民广播电台专门全文播送了报告的实况录音。20世纪60年代初，上海音乐学院开设了《曲艺音乐》课程，周云瑞又受聘担任兼职教授，他在两年多的时间里，在音乐学院讲授弹词音乐。他的讲课生动丰富，深入浅出，深受学生的欢迎，上海音乐学院专门为他举办过评弹音乐欣赏报告会，周云瑞一边放录音，一边现身说法，为师生们谈评弹流派和演员的发声方法，他的学生当中就有名闻遐迩的歌唱家周小燕。歌唱家鞠秀芳说：我所认识的周云瑞先生，不仅是一位评弹艺术家，还是一位能说能演能唱并且能够写词谱曲的作曲家，是一位有造诣修养学识的评弹界的"达人"。

周云瑞是评弹艺术家，也是上海评弹团的音乐家，在给评弹演员讲课时候的方法相当科学。他虽然还是以《秋思》为蓝本，一字一字地教，但一再向大家讲，不要盲目地模仿，尤其在声音上，要有自己特点。周云瑞首先介绍作品的思想内容、情感意境，要求大家领会内容，结合自己的体会去唱。

说起周云瑞的评弹音乐教学，他和陈云老首长之间还有一段不寻常的友谊，这就是从弹琵琶开始的。当时陈云老首长身体不好，医生建议他学一门乐器，陈云喜欢评弹，就想学弹琵琶。1964年3月31日，他在写给上海评弹团团长吴宗锡的信中是这样写的：四月中下旬到苏州，大概一个月到一个半月，在此期间，请周云瑞分两次来苏州，每次两天就够了。

现在陈云老首长和周云瑞先生都已经去世了，我们也不能详细知道他们是怎么学、怎么教的。在青浦革命历史博物馆陈云纪念馆中，有陈云生前弹过的琵琶，在琵琶面板上二十四品的旁边反贴着1234567，如果对着镜子看，就是正的，这样看来，周云瑞教老首长是对着镜子练习的。在陈云纪念馆还

有一本练习本,封面上写着《梅花三弄》、《无锡景》,这是周云瑞亲手为陈云写的琵琶指法的曲谱。

像周云瑞这样一位当代杰出的评弹音乐家和教育家,在数百年评弹历史中是不多见的。

(张玉红)

二 改革创新篇

吴子安教学生"置之死地而后生"

评话名家吴子安走上书坛，完全是一个偶然的机会，在他十三岁的时候，有一天父亲生病了，小小年纪的吴子安只能上台代父亲说一回《捉鹦哥》，所以他正式上台的年纪只有十三岁，这也是他从小听父亲说书耳濡目染的结果。吴子安继承了父亲的艺术，同时又博采众长，刻苦钻研，认真向石秀峰、黄兆麟、汪云峰等前辈学艺，所以在20世纪40年代初，吴子安就蹿红于上海书场，并与沈俭安、刘天韵、张鉴庭、顾宏伯、蒋月泉等结拜为九弟兄，成为新兴的响档群体成员之一。他利用在大世界游乐场演出的机会，观察各种剧艺的演出，并曾专门向京剧大师周信芳、盖叫天及名票徐凌云等请教。

吴子安在表演角色上，借鉴了京昆的程式，动作规范，功架稳健，手面利落大方，动手打打，刀枪武器，俗称"动家生"，吴子安遵循着圆中见方、动中有静等要领，边式漂亮。他的动作符合锣径，就是京剧的锣鼓家生，他强调角色表演要"眼到、手到、心到、神到"，主要表演的是人物的内心和精气神。吴子安先生善于用眼神表现人物的心灵，他的眼睛并不大，但在台上给听众的感觉却是，一个亮相，会用眼睛，能够表情达意。

他的眼神的运用曾得到京剧大师盖叫天的亲授，在他的传统评话《隋唐》里，有一回《秦安显本领》，讲的是秦琼带领老家人秦安三探武南庄，为了压制对方的气焰，秦琼叫秦安耍铜显能。武南庄的小喽啰们从轻视不服到惊奇、泄气，再到恐惧、慌乱，吴子安将这些心理变化，通过面部表情和眼神，层次分明地表演出来，整整一分多钟，不出一语，不吭一声，而全场听众受其感染，由轻声发笑，到哄堂大笑，终于掌声雷动。在评弹演出中，取得了哑剧效果，可称一绝。

吴子安以其精彩的表演，在书中塑造了众多性格鲜明的人物，如程咬金、秦琼、李元霸、宇文成都、裴元庆等，个个鲜活，其中尤以程咬金和李元霸角色为胜。

1951年11月，上海评弹团成立。1952年，吴子安积极响应政府的号召，

放弃了单干的高额收入,加入了评弹团。

吴子安是苏州电台《广播书场》资深编辑华觉平在苏州评弹学校学艺时的启蒙老师。1963年3月,华觉平与周苏生、王维平一起被分配至上海评弹团,领导安排华觉平和周苏生两个跟随吴子安学说长篇评话《隋唐》。当时华觉平和周苏生年纪小,看到吴老师有点"师道尊严"的感觉,到了码头上,也不敢到他房间里,不敢主动去找老师。两个学生跟吴老师听书的第一只码头是在无锡迎春书场,吴子安做日场,晚上是杨振雄、杨振言两位合作演出的《西厢记》,两个学生白天听《隋唐》,晚上听《西厢》。开始几天,吴老师并没有多理会学生们,到了第三天,当日场散场之后,吴老师就主动把两个学生叫去他的房间。其实,吴子安并不是想象中的那样威严、很难接近,而是非常亲切,平时都叫学生"小鬼呀"。吴老师笑眯眯地问学生:这几天听书听了之后,有什么收获?两个学生面面相觑,一时无言以对。这样的尴尬情景,似乎早在吴老师的意料之中,所以他并不要求学生一定要回答他提出的问题,而是接着语重心长地说:现在你们跟我出来,并不是一般地跟出来听听书而已,你们是跟出来学书的,学书的听书是不能像在学校里那样听老师的演出,仅仅作为一种观摩,学书时的听书是要动脑筋的,首先是听书时要认真地听,听了之后要仔细地想,只有这样,才能把老师在台上说的书性情节,表现的人物角色、做的动作手面,像拍照一样地一一地记录下来,再是,有不懂的地方就要主动地来问,而我已经等了你们两天,没有看到你们主动地来问我有关书的情况。

吴老师的一席说话,与其说是善意的批评,不如说是谆谆的教诲,可以说是华觉平和周苏生自离开评弹学校跟师学长篇后的第一堂课,两个人明白了一个道理:就是跟师学长篇,必须要改变原来在学校里上大课的状态,必须要从专业的角度去听书,说得通俗一些,就是要用心来听书,切不可像老听众一样进书场来仅仅是欣赏评弹演出的,更不能听而忘之;假使不懂,就要主动到老师那里去请教,只有这样,才能把书听进去,才能如拍照一样,把老师表现的一招一式深深地印记在脑海里,才能达到学书的目的。吴子安还对学生说:学习艺术必须要加强主观能动性,也就是说必须具备积极进取的学习态度,才能使自己在学习艺术的道路上有所长进,这是至关重要的。吴老师这段情真意切的谈话,使得两位学生在学习艺术的道路上终身受益。

两位学生跟师的第三只码头,是上海青浦县城厢镇的一家茶楼书场,吴子安特地为学生学习开讲了《隋唐·三探武南庄》这一段书。因为这部书是吴老师要求学生们听了之后,自己马上要"破口"去码头上演出的。所以,两位学生每天听了书之后,首先向吴老师回课,经由吴老师指点之后,马上把当

天日场听的书情记录下来,到第二天的日场开书前,一定要把这一回书记好,每回书都能记下百分之九十以上的内容。在青浦半个月,就是这样听书、记书、还课,老师非常严格,说:你们只有这一遍书好听,没有第二遍的。先生这种教育方法叫"逼上梁山"、"置之死地而生"。

(张玉红)

苏州评弹界的"怪夫妻"
——吴迪君、赵丽芳

"嗓音带沙韵味浓,激情弹奏宫商娴。老将拼命在台上,部分中坚可汗颜?"这首打油诗是一位老听客听了吴赵档——吴迪君、赵丽芳这对评弹伉俪的演出有感而发、一挥而就的,它至少传递出了两个信息:他们的演出激情四射,火爆异常,节奏短、平、快,另外一个是他们确实是书坛的常青树,这一年已是他们从艺六十周年。

对于吴赵档的演出,议论很多,有人称他俩是评弹界的一对"怪"夫妻,那到底"奇"在哪里,"怪"在何处?且听详情:

有人说他们服装怪,奇装异服——评弹演员的传统舞台服装,一般都是男的长衫,女的旗袍,这对夫妻却是怎么耀眼怎么穿,有时是同色系的情侣装,有时是金光锃亮的五彩礼服,甚至有次演"西太后",把宫装都穿上了台,活脱一个"慈禧太后"坐镇书台。但不管他们是在旅居加拿大后为当地思乡的华人演出,还是在江浙沪的偏远庙、桥、浜、村小码头,穿得都是角角棱棱、一丝不苟,甚至于皮鞋、耳环等配饰的颜色都是和服装配套的,决不会出现大红旗袍配湖绿手绢这种低级错误。

有人说他们的乐器怪,常规的评弹伴奏乐器为三弦和四弦琵琶,而且因为男女用嗓音域的不同,需要带高、低音的乐器各一副,共四件;而吴赵档却另辟蹊径,创意改革,为适应男女嗓同用一副乐器,改三弦为双面三弦,赵丽芳改革琵琶四弦为五弦,夫妻两人十一根弦,不同凡响,一人背一件乐器,就可潇洒上书台。

有人说他们的唱腔怪,吴迪君演出中的唱腔以"书调"为基础,糅进京剧麒派唱腔,苍劲浑厚,自成一格,有"评弹麒麟童"的美称。而赵丽芳,9岁习艺,师从胡鹿鸣学《杨乃武与小白菜》。后拜弹词表演艺术家徐丽仙为师学"丽调",还曾拜沪剧表演艺术家杨飞飞和京韵大鼓表演艺术家骆玉笙为师,

大大丰富了她的唱腔艺术,沙而甜糯,有"小丽调"之称。有人书联"丽调有人继衣钵,仙曲从此永留芳"赠她,巧妙地嵌入了"丽仙"和"丽芳"的名字。

有人说他们的书路怪,他们不说传统的生旦书,而是自编自演了许多近代历史题材的作品,如《金陵杀马》、《智斩安德海》、《同光遗恨》、《北汉春秋》和《上海三大亨》等,由于这些题材的知名度较高,广大书迷们耳熟能详,极受欢迎。

对于人们评价他们的这些"野路子"行径,吴赵档认为:艺术永葆青春的出路就是要与时俱进,就要敢于挑战传统陈规!一般评弹演员只要拥有一两本拿手熟就的书目,就可吃定一生。但今日生活节奏快,听众难以有耐心听完一味拉长、平淡无味的弄堂书了。吴迪君认为:新闻播音员靠的也是一张嘴,却因为其简洁生动的演播、新鲜热辣的内容、犀利到位的点评吸引众多观众的眼球。由此悟觉,评弹演员在舞台上非但要会"说",还要会"演",更要善于制造新鲜、引发高潮。多年的演出实践,使得吴赵档逐渐形成了独特、鲜明的表演风格:说表刚劲清晰,条理分明,表演动作大开大合,角色形象立体。

书场演出一直上座率颇高的《金陵杀马》是吴赵档师承凌文君,并联手整理的书目。这是一个颇具江湖侠义色彩的真实故事,曾轰动大半个中国。故事讲在镇压太平天国的战争中,三位青年志同道合,他们效法桃园结义,成为异姓兄弟,在功成名就后却反目成仇,相互残杀,上演了一幕刺杀清廷两江总督的大戏。这就是晚清四大奇案之———"刺马案"。它曾让天下官员惶恐不安,也曾让无数看客与听客眉飞色舞。由于"刺马案"情节曲折、人物关系复杂,刺杀动机又与"不伦之欲"、"不义之情"直接相关,130多年来,这宗真相难觅的案件,一直是文学、曲艺、影视等艺术形式纷纷演绎的热门。2007年,香港著名导演陈可辛再次将这个传奇故事搬上银幕,汇集了李连杰、金城武、刘德华和徐静蕾等华语影坛巨星,翻拍成电影《投名状》,名噪一时。

苏州广电总台的《苏州电视书场》专程录制了30回,由吴迪君、赵丽芳双档弹唱的长篇弹词《金陵杀马》。全书以"刺马案"故事为主线,关子紧扣,人物生动,情节抓人。张文祥、陈金威乃太平军将领,太平军失败后,与张、陈曾义结金兰的马新贻诱杀陈金威,奸污陈妻,又逼死张妻黄氏。张立志报仇,多次刺马未成。马则升任清廷两江总督,驻辕江宁。张漆面吞炭,趁马新贻校场阅兵时于十万军中刺杀马新贻。通过吴赵档对这个桃园惊变、兄弟反目故事的精彩演绎,观众听来顿觉惊心动魄、荡气回肠,每天追看,欲罢不能。

别看这对"怪"夫妻在书坛上别出心裁、不断创新,他们却是在书坛下用尽苦功,刻苦学习,才取得了不同凡响的"怪"呵!从弹奏乐器来说,无论过

门、唱腔——他们都下过一番苦功钻研。吴迪君曾回忆当年苦学的经历。他在冬天把手插在雪里，冻得发僵，坚持练弹。他与各种流派唱腔合、练，由此对任何流派的过门都娴熟。再说他编演《杀马》、《安德海》、《同光遗恨》等清朝的长篇书，查阅了很多资料。看清史、野史、传奇、故事等不下万余册，单是为弄懂清朝官制就借阅了《大清甲申年全书》等五百多本书，还查了明兵部侍郎金之俊轶事。他在上海演出时曾结识了已届古稀之年的曾国藩的外孙，以及盛宫保的后代、丹阳知县的儿子，并与他们结成了忘年之交。从曾国藩的外孙等人那里，他获取了大量资料，充实了清朝书目的内容。

吴迪君与赵丽芳均有艺术上的追求目标。赵丽芳在艺术上是"走自己的路，让别人去说吧"；艺术上的追求是"不甘雌伏，自合雄飞"。吴迪君的奋斗目标是"人无我有，人有我优，人优我绝"。如今吴迪君、赵丽芳夫妇已归国多年，但他们并没有在家安享生活——无论是农村、社区，还是书场、剧院，哪里有观众，他们就去往哪里坚持长篇书目的演出。在这对"怪"夫妻的身上，自有属于他们的不平凡！

<div style="text-align:right">（姚　萌　郁乃尧）</div>

◆ 金声玉振 ◆
——金丽生书坛生涯

著名苏州评弹表演艺术家金丽生经常开玩笑说：他的血液里没有一滴汉族人的血，这是因为他的父亲是湖北人，回族，母亲是北京人，满族。家中亲戚也大多是北方人，其中也结交了一些京剧名家。他父亲和母亲的媒人就是京剧"言派"的创始人——言菊朋。受家庭熏陶，他六岁开始业余学京戏，唱童声青衣。极有天赋的他，很快学会了《玉堂春》里的许多唱段，七八岁就在两千人的会场上演唱了。

与艺术结缘 成为评校的首届学生

之所以后来走上学习评弹的道路，是因为家道中落，金丽生举家从上海搬到苏州。他经常陪伴祖母和母亲去书场听书，起先是去混点吃的，到高一（十五岁）的时候，班里有很多评弹迷，还有同学会弹琵琶三弦，他也开始对评弹产生兴趣。虽然那时候唱词还听不太懂。高二以后就学会了几个开篇，自认为唱得很好。特别有趣的是，有一次"薛调"的创始人薛筱卿在苏州书场演出，他自告奋勇，跑到后台去找他，把他请到了学校为同学们讲了一个多小时评弹，还唱了一段。后来又叫了三轮车把他送回去。这在当时的学校里还引起了轰动。

高中毕业的时候，他的高考志愿填的是上海戏剧学院，虽然成绩好，但因家庭成分问题没被录取。大学落榜了，正当他万分沮丧之际，希望又来了——他看到了苏州戏曲学校评弹部招生的广告。说是陈云副主席大力支持创办评弹学校，他就瞒着父亲去考。他清楚地记得，当时唱了一段"蒋调"选曲《王孝和写遗书》，朗诵了一段《成岗自白》，又唱了一曲《真是乐死人》，还有即兴表演、身段表演，结果老师对他优秀的演出产生了非常浓厚的兴趣。不久，寄来一张录取通知书，他成了苏州评弹学校开学以来的首期学生。当

时,他这个高中毕业生去就读中专级别的评校,心里着实有些委屈。学校把他编排在弹词甲班,他对老师说:我乐器也不大会弹,只会拨拨弄弄,就把我放在弹词乙班吧。老师说:你这个观点不对,虽然你的基础和他们相差很远,但你的艺术细胞和文艺天赋很强,你身上体现出一种对艺术的敏感,你会很快赶上他们的,以后会大有前途。学校根据他的学业水平,照顾他免上文化课,这样他就可以用更多的时间钻研艺术。一年后,弹唱说表打下基础,他就跟老师学说长篇。

拜师"码头老虎"李仲康

他作为评校的首届学生毕业后,就进入了跟师学习阶段,金丽生被分配到了苏州人民评弹二团,师从李仲康老师。师徒之间从没见过面,彼此都很生疏,但金丽生永远记得,第一次跟老师到无锡县荡口镇跑码头的经历。一开始听李仲康的调头,金丽生感觉很怪,过去从来没有听过。整整听了一个月的书后,他深深感到《杨乃武》这部书价值太大了,一个关子接一个关子,不断推向高潮。

旧社会说书先生非常保守,书艺一般是"传子不传婿"的,李仲康的这部《杨乃武》除了传给了两个儿子外,只传给了金丽生一人。之所以能让师父把看家本领完全交给一个外姓人,主要是因为师父看他的外表长得英俊神气,嗓音也非常浑厚,再加上组织上的推荐,他就欣然收下这个关门弟子。

"李仲康调"是李仲康从实践中摸索,根据人物性格感情,并借鉴其他流派慢慢形成的,再加上李子红琵琶的天赋,更是锦上添花。李仲康最大的特点就是嗓音比较好,高亢激昂,有金属声,特别好听,情感充沛。他虽然也有缺点,舞台形象不怎么好,但是他很会抓住人物的情感,演唱跳跃性强,有时代感。他在长期跑码头中形成了自己的风格,有"浙江老虎"、"码头老虎"之称,虽然有些"乡土气",气质不及其大哥李伯康,但说书是火功,葛三姑、钱宝森等角色起得非常好。慢慢地,"李仲康调"的影响渐渐大起来。他为人十分谦虚,经常教育金丽生要去吸收别的名家的长处,如学习严雪亭先生说表的清脱、精练,起角色能运用话剧的表演手段,唱和说浑然一体,富有立体感。这样的气量在旧社会过来的艺人身上是相当难得一见的。他还十分为团里着想,晚上九点多下了书台,还在煤油灯下,戴着1900度的眼镜在信纸,有时甚至是香烟壳的背面写脚本,现在这些实物都陈列在评弹研究室里,成为现在教育青年演员的活教材。

业余尖子被关进精神病院

当金丽声开始独自放单档跑码头，渐渐站稳了脚跟时，没想到一场史无前例的风暴席卷而来，当全市清查"五一六分子"时，当时的评弹团是重点清查的单位，他莫名其妙地被揪斗、全市批判，他悲观地想与其这样屈辱地活下去，不如自寻了断，不必连累家人，没想到寻死过四五十次都没成功。无休止的迫害、批斗，使他的身体彻底垮掉了，在高高的围墙下，他失去了人身自由，在空荡荡的禁闭室里，渐渐出现幻听，就这样他们说他是精神分裂症，让他在苏州精神病医院住了九个月，一直到"四人帮"粉碎后才彻底为他平反。等他重回评弹团后，就与师兄李子红开始整理《杨乃武》，从"杨淑英进京"开始，每天整理一回书，整理好一回就马上交给其他人去誊抄。整整一个月，到五月，他又重新带着一部《杨乃武》走上书坛，并享誉江、浙、沪书坛，至今也快三十年了。

继承传统，发扬光大

金丽生在对"李仲康调"进行部分改革后，已经形成了他自己独特的演唱风格，非但如此，他在唱"严调"、"陈调"、"蒋调"时都经过自己的消化，唱"陈调"有京剧的韵味糅合在里面，因为这样更能够抒发人物的感情。

谈起杨乃武这个他演出了三十多年的角色，他深有体会：杨乃武既不是小生，也不是官生。通俗地说，他比小生老一点，比老生年轻一点。所以他在起杨乃武的时候，嗓音以大嗓为主，适当加一点阴面。他还注意到同一类型不同角色的分档。同为官员，王昕是四十多岁的须生，性格刚烈，人称"小钢炮"，声音激昂一点，动作嗓门比较大一点；刑部大人七十多岁，性格比较沉稳老练。夏同善是老实人，五十多岁年纪，嗓音介于刑部大人和王昕之间，表演起来比刑部随意一点。这些虽然都是起码常识，但是真正要做得好也不是很容易。

1983年在常熟的江浙沪青年培训班上，金丽生在孔雀厅书场单档说了一回《姑嫂翻案》，他一人起了刑部大人、杨乃武、小白菜、葛三姑、余杭知县、王昕、差人、捆绑手、军机大人等八九个角色，蒋月泉老师听后对他的表演表示肯定，特别对他起的小白菜角色比较欣赏，认为尺寸掌握得比较好。

金丽生还还二度创作了《秦宫月》并和徐淑娟老师拼档了十多年，这部书骨子很好，文学性、艺术性较高，缺点是娱乐性不够。《秦宫月》更有它的特殊

性，历史性强，场面宏大，难度就更大，而且它还为评弹界揭示出一条新的美学标准，即不以简单的忠奸好坏的标准去评价人物。正是：爱而知其丑，憎而知其善。

在新样式的创作中，他也不遗余力：根据曹禺名著改编的中篇《雷雨》，他还担任了幕后推手，甚至富有创意地担任了说书人一角，他嗓音高亢响亮，话剧味十足，让人感到惊奇。中篇《雷雨》除了在江浙沪各书场演出，还走进了北京大学、清华大学等高校，甚至在宝岛台湾，也极受欢迎。各界人士在观看后纷纷赞扬，这是一次话剧经典与评弹艺术携手合作带来的全新观赏体验。它既准确地传达了曹禺原作中的深刻内涵与社会意蕴，更用弹词特有的讲述方式，将人物之间的复杂情感、相互关联和矛盾冲突，描绘得生动形象、引人入胜，在艺术面貌上令人耳目一新。

作为非物质文化遗产——评弹国家级的传承人，金丽生前后共收了11个学生，现在施斌成了苏州广电总台的"名嘴"了，沈彬、郁群这对夫妻档还活跃在书坛上，其他一些都陆续转业了。在传承方面，他最想做的就是整理自己的《杨乃武》演出本。他手里的脚本尽管很全，但没有很好地整理，有些地方还不太满意。他想将之整理成60回书，大约70万字，把最全的《杨乃武》传给学生。第二件事就是择期举办个人演唱专场，把比较经典的东西保留下来。

（姚　萌）

◆ 爱江山更爱美人 ◆
——长篇弹词《多尔衮》录制花絮

翻开关于清代十三朝的各类书籍,描写扑朔迷离的大清未解之谜比比皆是,排名最高的前两位即一是太后下嫁,二是顺治出家,近代史家各有不同看法。且听《苏州电视书场》录制的长篇弹词《多尔衮》是怎么来演绎的。

争议人物　二度创作

与这两大谜案都有关联的,正是努尔哈赤第十四子,皇太极之弟,被乾隆评价为"定国开基,成一统之业,厥功最著"的爱新觉罗·多尔衮。苏州评弹团的司马伟也正是在机缘巧合的情况下,翻阅到了团里资料室中的《清宫十三朝》,被皇太极到顺治这一段轰轰烈烈的大清朝开国史所吸引。特别是多尔衮这一传奇人物,他既是清朝初期杰出的政治家和军事家,完成大清统一基业,又是让顺治虽尊其为"皇父"摄政王,却又对其恨之入骨的一个矛盾人物。故事情节越是曲折,冲突越是激烈,越能抓住观众,司马伟觉得这是这个极好的题材,他决定试着把它写成一个脚本,上台试演。在1990年,电视荧屏上还没有铺天盖地地上演清宫戏,司马伟抓住了先机,经过几番边演边改,他先把《皇太极》推向了观众,他从努尔哈赤临终开书,一直说到皇太极归天,这个新编历史故事采用正史和戏说相结合的手法,讲述了一个交织着气势磅礴的宫闱斗争和浪漫凄美爱情的故事。新编书目一经推出,一炮而红,特别在上海地区备受欢迎。听众反映故事不落俗套,语言诙谐幽默,表演入木三分,还创新地融入不少电视剧的表演手法,让人有耳目一新的感觉。

当观众对该部书越来越熟的时候,司马伟知道这该是到了"思变"的阶段了,因为很数听众反映:在听了《皇太极》以后,对多尔衮充满气愤,感到皇太极的命运太悲惨。一个十足的好人含恨归天,而多尔衮却逍遥人间,似乎老天不太公平。听众十分想知道多尔衮的下场。所以司马伟再度拿起生花妙

笔，沿着上次的书情，再度创作了《多尔衮》。书情从皇太极归天、多尔衮意欲抢龙庭，孝庄皇太后在足智多谋的军师范文程的指点下，利用了多尔衮对其一往情深，妄想"打进山海关，破镜再重圆"的心理，从而让多尔衮甘心辅佐福临登基展开，一直到顺治登基后出家收尾。这部《多尔衮》又名《顺治复仇记》在两省一市演出后，获得了轰动效应，受到一致好评。他在尊重史实的同时，也努力挖掘合理的虚构空间，虚实结合，更增加了可听性和艺术性。

他在书里设计了几个小人物，特意给他们都取了朗朗上口的名字，像太监叫马健健、瞎起劲，老宫女叫阿香婆，多尔衮的儿子就叫"多头喜"，甚至把豪格的福晋叫作"迷露天"，让观众听后印象深刻，好记又好笑。

金榜黑马　锦上添花

这次和司马老师录像拼档的是他的得意门生陆锦花。2003年陆锦花刚从评弹学校毕业分配进苏州团，先后师从苏州评弹团著名演员吴卫东、毛瑾瑾学习长篇弹词《双玉麒麟》。2007年，拜苏州评弹团著名演员司马伟学习长篇弹词《皇太极》、《多尔衮》。她的说表沉稳，端庄大气，特别是她的嗓音略带沙哑，唱起宛转多腔的"丽调"来，真有几分丽仙老师当年的风采，行话说"响粳不及哑糯"，说的就是这种沙哑甜津的回甘。她经过几年的书场磨炼，愈加成熟，在"评弹金榜——江浙沪优秀青年演员电视大赛"中，她闯过层层关卡，以黑马姿态获得了"十佳演员"的称号。此次，她和司马伟师徒拼档，更令人惊喜。在先生的精心指导下，她演活了庄妃大玉儿这位兼具美貌与智慧的传奇女性，使观众真切地感受到：在她的政治头脑、英明决断的背后，其实内心里只是一个身处于政治、爱情、亲情夹缝中，痛苦而不幸的女人、妻子与母亲。

至于本书的主人公多尔衮，各有评说，也许可以用这一首歌来概括他：

　　　　道不尽红尘依恋
　　　　诉不完人间恩怨
　　　　世世代代都是缘
　　　　留着相同的血
　　　　喝着相同的水
　　　　这条路漫漫又长远
　　　　红花当然配绿叶
　　　　这一辈子谁来陪
　　　　渺渺茫茫来又回

往日情景再浮现
藕虽断了丝还连
轻叹世间事多变迁
爱江山更爱美人
哪个英雄好汉宁愿孤单
……

——爱江山更爱美人·李丽芬

相关链接——《多尔衮》梗概

大清第二代君王皇太极归天以后,多尔衮迫不及待地抢夺龙庭。庄妃大玉儿为了保护儿子福临能够顺利继位,谎称福临是自己与多尔衮所生,多尔衮信以为真,力保福临继位。

顺治继位后,因为闻知多尔衮气死了自己的父亲,所以决心要替父报仇,但因多尔衮势大滔天,顺治一时无奈,把满腔的仇恨、万丈的怒火喷向多尔衮的儿子多头喜,引发了一场弟兄两人血雨腥风的生死大战。

(姚 萌)

◆ 袁小良、王瑾、王池良在日本赤脚说书 ◆

2008年10月15日晚,在日本东京表演曲艺的顶级场所——东京国立剧场,苏州评弹艺术家袁小良、王瑾和王池良带着优雅的评弹艺术,在日本与东瀛讲谈艺术有了一次破天荒的因缘际会。中日两国艺术家同台演出,开创了中外戏剧交流的全新形式。袁小良等三位评弹表演艺术家进行了精心准备,演出节目包括《孟丽君》、《武松》、《长坂坡》等评弹经典名作,所有说白、唱词还都译成了日文,在现场通过字幕的方式拉近与日本观众间的距离。让中国最美的声音走出国门,拓展更大的市场。

对日本市民公开卖票

苏州评弹艺术家袁小良、王瑾和王池良三人都有着数十年的舞台经验,不管是上海大剧院,还是乡村小茶馆,无论是北京中南海,还是欧美东南亚,任何演出都游刃有余,但这次却忐忑不安、心神不定。因为第一,虽然评弹艺术也曾多次走出国门,但全部是文化交流或者在华人圈里演出,但这次却是面对面地对日本市民公开卖票,所有来的观众绝大部分不懂中文。他们是否能接受?与日本讲谈艺术的现状相比,苏州评弹的境遇是幸运的。目前,苏州评弹保留下来的传统节目约有五十多部,而且节目形态大多属长篇故事的分回逐日连说。每天说演一回,每回约一个半小时。通常一部书能连说月余,长的可达一年半载。其艺术表现以单线顺序为主,用"未来先说、过去重提"的方法进行前后呼应,同时用不断设置"关子"的办法来制造悬念,吸引听众。后来,苏州评弹编演了一批反映现代生活的时新书目,深受广大听众欢迎。随着苏州市保护非物质文化遗产力度的加大,苏州评弹得到了很好的继承和发展。此次演出,中国传统艺术之美精妙地呈现在日本观众面前,竟然获得了空前的成功,出现了一票难求的盛况。

说表全部用日文字幕

他们在日本演出中,所有说表全部用日文字幕,这对自由发挥习惯了的演员是个考验,再说两地的文化具有差异,翻译是否到位也是个问题。在东京国立剧场内,王池良上台开讲评话《三国·长坂坡》,一开场赵子龙的亮相挂口就博得满堂掌声,接下来的马嘶叫、马走路,张飞、曹操的亮相,均引来喝彩声,当王池良最后以张飞一声吼叫"哇呀呀"结束表演、在雷鸣般的掌声中走下舞台时,袁小良和王瑾也放心了一大半,当他俩在掌声中走上舞台并深深地一鞠躬后,全场鸦雀无声,因为是最后一个节目,所有的演职人员都屏住呼吸,看他们如何开场。意料不到的是,他们俩利用自己的语言天赋和超人的记忆,在上台前向翻译临时学了一下,所以一开口,就是流利的日语自我介绍、相互介绍和问候语、客气话。竟然在短短的一分半钟的开场白中,就得到多次震天动地的掌声与喝彩声。接下来的演出更是高潮迭起。袁小良的"杨调",王瑾的"俞调",所演武大郎、潘金莲、武松的角色,无不使观众如痴如醉。特别是王瑾演绎的潘金莲看到武松时说了一句日语:卡柯侬,侬盖梅(好帅啊,太神气了)!满场轰动,笑声,掌声,久久不息。最后结束时,所有观众报以长时间的掌声,欢呼声,喝彩声,一致感到二十分钟的演出太短,观众没有一个肯离去。为此主持人和翻译也上台,接受现场观众提问。这一环节持续了足足有半个多小时,也创造了谢幕之最。尽管日本观众并不能完全听懂这些内容,却从苏州评弹表演艺术家的一招一式中感受到了日本讲谈与苏州评话的相似点。据悉,日本讲谈由一人单独表演,和苏州评话十分相似,是以执扇和惊堂木来讲演的一种艺术形式。

开创了评弹界第一的赤脚说书

开演前的一个规定,使三位演员大吃一惊,不但后台化妆室是榻榻米不穿鞋,而且舞台上也不许穿鞋。经过和日方再三交涉,一向非常礼貌、客气热情的日方在这个问题上却非常固执,无法通融,因为这是他们几百年的传统,这个舞台就是榻榻米,是非常神圣的,穿了鞋是对艺术的亵渎,那就入乡随俗吧。所以他们三个又创造了一个评弹界的第一——赤脚说书!

此次苏州评弹用最美丽的声音、最绚丽的舞台、最传统的演出,将中国传统艺术之美精妙地呈现在日本观众面前,并获得了空前的成功。

<div style="text-align:right">(张毕荣 郁乃尧)</div>

◆ 袁小良初说《孟丽君》 ◆

　　袁小良从小非常崇敬龚华声，虽然袁小良的父母都是说书的响档，但他们觉得父母是教不出自己的孩子的，所以不允许袁小良跟自己学评弹。后来袁小良考入了苏州评弹团，在结束了一阶段的统一学习之后，就想拜龚华声为师。因为袁小良学评弹，喜欢弹唱，从来不练说表，恰恰龚华声的说表非常好，有自己的特色，还有一个最大的特点——书卷气，听众听了龚华声的书，还可以获取不少历史知识。龚华声说书还有一个特色，他说书，没有一句粗话，因为他觉得在书台上就是要把最美的东西呈现出来给观众，所以袁小良要拜龚华声为师。但是，龚华声一开始没有答应也没有回绝袁小良，一方面觉得袁小良是个好苗子，一方面又觉得袁小良太贪玩了，1980年的时候，袁小良只有十八九岁，大家都叫他"袁卫东"，跳交谊舞、轧朋友、爆炸头、喇叭裤，有点吃不消。但是袁小良的专业还是不错的，龚华声考虑过后说：既然已经提出来了，那就先说回书吧。龚华声这样做，是觉得跟袁小良的父母也好交账，跟团里也好交账。

　　巧的是，1981年，上海西藏书场要举办江浙沪两省一市粉碎"四人帮"之后最大规模的中青年会书。团里酝酿派魏含玉、候小莉等一批中坚力量参加，还要有青年演员参加。当时进团六个青年演员，五个是女演员，就袁小良一个男演员，团里安排袁小良和王惠兰拼档，说龚华声的书，也就是《孟丽君》里的《初进宫》，这回书在当时是难度很大的，是潘伯英写的，龚华声进行了艺术再加工，特别是表现孟丽君喝酒，上手、下手搭档的要求非常高，台词讲究，表演讲究，还有孟丽君的各种"笑"，这回书让刚进团的青年演员排，简直比登天还难。袁小良和王惠兰对龚华声说：我们说不下去了。最后两个人真的急得要哭出来了。袁小良、王惠兰在台上演，团长、书记都在台下笑，龚华声躲在后面，哭笑不得，从开始用眼睛看，到最后实在看不下去，只得钻到了凳子底下。就这样，袁小良第一次说《孟丽君》以失败告终。

　　这样的结果，《孟丽君》怎么可能去上海演出呢？但是，上海的演出任务

已经定下了，两个青年演员非参加不可，所以龚华声只好给他们又选了《梅花梦》一折《妙语双关》，龚华声觉得这段书的难度要低，最关键的里面有一段唱片，是男主角的大段唱腔，一口气唱五六十句。就这样，袁小良、王惠兰带着《妙语双关》到上海西藏书场演出。这是粉碎"四人帮"过后的首次大型演出，他们还是第一次上这样的大场面，结果这场演出在西藏书场非常轰动。

对于袁小良和王惠兰在上海表演的这回书，龚华声没说什么，就是鼻子里出了一声"嗯"。袁小良知道，先生从前面钻到凳子底下，到现在"嗯"，说明认可了。因为当时还不太了解先生的脾气，是边上的老师说：可以了。就这一次，龚华声给袁小良的书初获成功，使得袁小良对以后的演艺道路充满了信心。

（张玉红）

◆ 弦索伴我行 ◆

——苏州评弹"张派"传人毛新琳专访记

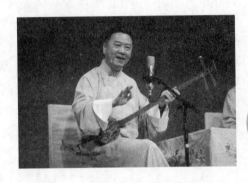

说起毛新琳,苏州评弹界对他熟悉的人不少。他是著名评弹艺术家张鉴庭的"张派"再传弟子,又是张鉴庭之子张剑琳嫡传,"张派"艺术的第三代传人。笔者作为苏州评弹"蒋调"和"张调"的爱好者,近来竟与他成为亲密的"忘年之交",又有幸有机会多次对他进行专访。最早熟悉他是在三十多年前著名评弹艺术家蒋月泉老师家里。有一次谈及苏州评弹接班人时,蒋老师指着卧室墙上的一面青年演员敬赠致谢的锦旗。他告诉我:上海新长征评弹团有个二十岁左右的小青年毛新琳,"蒋调"学唱得不错,很有前途的。从此,我对毛新琳特加留意,每次有电台播音或电视台节目,因为最喜欢收听"蒋调"和"张调",就特别关心毛新琳的演唱。当时感到他唱的"蒋调"确实不错,嗓音宽,韵味浓,而且无论咬字、气息、声腔运用等都十分到位。这正如蒋月泉老师赞扬的:这个小青年艺术上肯钻研,学习又较刻苦。不久他随团拜师又从"张派"艺术,兼唱"蒋调"同时,将更多精力用于学习"张派"艺术了。近来通过多次频繁交谈,更加深了对他的了解,并从中增强了我们的友情。

出身评弹世家　学艺出类拔萃

毛新琳告诉笔者,他是1962年出生,祖籍宁波,父母都从事评弹艺术。1980年他考入新长征评弹团以后,有机会师从张鉴庭之子张剑琳。他的艺名正好是三结合:父亲的姓+团里名字+老师的名字,成了"新"字辈的年轻演

员。不久，他被团里派往苏州评弹学校培训，成为"文革"后苏州评校第一届毕业生。他在求学期间，深得"老包公"顾宏伯等评弹名家的喜爱，从他们身上，他学到了如何根据不同的角色，巧妙运用好眼神、面风、手势等关键细节，以及认真对待评弹艺术的态度。他回忆起开始学评弹的情景："有一次，曾把刚学会的几句《战长沙》唱给了张鉴庭老先生听，老人家的笑容是多么的真诚啊，说我的嗓子特别好，既高又宽，但在咬字上不对。他亲自唱给我听，由琵琶伴奏，当时我傻了眼了，他的'精、气、神'顿时让我觉得老人家年轻了几十岁。"

1997年，毛新琳作为经过上海人事局、文化局引进的优秀人才，经过严格考试进入上海评弹团。当年仅有两人录取，他就是其中之一。对此他十分珍惜。他感到上海评弹团艺术氛围浓，老艺人名家多。只有勤奋刻苦学习，严格要求自己，才能取得艺术上的长进。此后长期演出长篇书目《曾荣挂帅》、《正德访嘉靖》等。他如今已成为上海评弹团国家一级演员，曾荣获第一届"三枪杯"优秀奖、中国第六届曲艺节表演奖、中国牡丹奖提名、全国曲艺会演金奖等。但他对获奖等事项往往不愿多谈，认为这一切都是过去的事，不必去背上这些包袱，而面对当前与未来则更为重要。他总感到为苏州评弹事业做好承上启下的工作任重道远！

拜师不忘苦学　博采众长得益

毛新琳被引进上海评弹团后，就专攻"张调"，这成为他事业发展的契机。但由于其师张剑琳早于1987年病故，毛新琳只能靠认真自学，刻苦钻研，再加上海团众多的名家指点与帮助，逐步探索"张派"艺术。

毛新琳告知笔者：他的老师病故早，自己又不愿意"一人从两师"。毛新琳多年来对"张调"的探索可以说始终不懈，十分刻苦而努力的：他看不惯有些演员学习"张调"仅停留在外表、手势等模仿上，或局限于拔高音域的演唱，以取得观众的满堂喝彩。实际上，有许多地方值得深入研究与探索。他在认真学习"张调"实践过程中，深深体会到早期所学的"蒋调"与"张调"有许多共同点：咬字有力，音色苍劲，韵味醇厚，感情饱满。"张调"《林冲·误责贞娘》选曲中，就是以"蒋调"为基础，在慢唱腔中潜心于转腔的变化，又在拖字等转腔上唱出了不同旋律。他回忆起刚进上海长征团不久，接到任务，要赴京汇报演出"蒋派"经典节目《庵堂认母》，与蒋老师孙女蒋新月拼档，并由蒋老师亲自逐字逐腔辅导。这次经历使他获益匪浅，迄今都难以忘怀。"蒋调"的学习与实践为其进一步学习"张调"打下了基础。这一切都是他学习"张

调"的有利条件。他在演出实践中不断探索,反复推敲,深深体会到"张调"的精髓不只是演唱,张鉴庭先生的经典名作《曾荣诉真情》、《花厅评理》的名段中都充分体现了人物的性格和内涵。由于嫡传老师去世早,他就坚持反复地听录音,边听边揣摩,逐步体会到"张调"并不是一味地强调高亢,更需要有内敛的情感,应该更多注意从剧情和人物出发,应该注重不同书情的内容的变化,总之一切均从表达人物感情出发。毛新琳练功可以说是十分刻苦的,他学习"张调"唱腔中体会到关于"2－5"与"3－4"字句的断句规律无一不是与书情有关的。他曾创造了独特的"倒比法",他把"张派"名篇名段名作一一逐字逐句逐段推敲,研究如何依据不同书情内容,进行个性化处理。长期的研究与探索,终于取得了丰硕成果,如今毛新琳成为深受广大观众欢迎的"张派"艺术优秀传人。2013年他随上海评弹团赴台湾演出,就是演唱"张派"名作《花厅评理》呢!回想他从艺以来,特别是专攻"张派"艺术后,迄今每天坚持练功至少一小时。他到处寻觅各种唱片和录音、录像资料,终于找到了张老先生在1948年灌制的老唱片以及演唱"夏调"的资料。他还十分注意从京剧花脸唱腔中吸收养料,因为他意识到"张派"唱腔与京剧花脸唱腔有许多共同的艺术特色。为此,他和上海京剧院著名的花脸演员安平成了莫逆之交、艺术上的知音好友。

毛新琳进入上海评弹团以后得到许多名家老师的珍贵指导。他最难忘的是陈希安、吴君玉、张振华等老艺人,陈希安老师总是毫不客气地在排练时指出问题,并帮助纠正;吴君玉老师在合作排练《四大美人》中篇时,耐心地讲道理,如:说表和演唱中要分层次段落,交代清楚书情,便于观众接受;与张振华老师一起出访台湾时,张振华老师特别强调"小书要大说"(即评话说法),才会保持演出的精、气、神,并且注意说表中用词精到,要用两句话表达的尽量用一句话,需用两个字说明的尽量用一个字,简明扼要,绝无废话,这样才能更好地感染观众。余红仙老师对他的弹唱的技巧给予不少帮助。毛新琳每次讲及这些老艺人、老教师时总是饱含深情:他们不仅是自己不断成长的过程中学习的榜样,也是下一辈青年人的标杆。

功夫不负有心人,由于他刻苦钻研,博采众长,以唱腔苍劲有力、韵味醇厚而受观众青睐。近年他的表演技艺更是突飞猛进。他与秦建国以"张调"和"蒋调"对唱的弹词开篇《草船借箭》、《追韩信》、《鸿门宴》等同样深受听众好评。如今毛新琳主攻"张调",从艺后又唱过多年"蒋调",获得过蒋月泉老师亲自指导;而秦建国虽然是"蒋派"传人,又喜欢"张调",演出时也经常选用。为此两人对唱时配合默契,音色也极其和谐。毛新琳告知笔者,他业余时间经常反复聆听"蒋调"经典名作,他们的合作,开拓了男声对唱的新领域。

憧憬未来发展　专情继往开来

在与毛新琳多次交谈接触中，我总能感受到他乐观开朗，热爱苏州评弹事业，演出认真，从严要求自己，丝毫不肯松懈。2014年年底，他和搭档周慧为苏州广电总台《苏州电视书场》专场录制长篇弹词《孽缘奇恩》，共52回。提前一年，毛新琳就开始动脑筋：如何优化书情，如何根据栏目的长度适时调整唱篇，如何安排紧要的关子，如何设计结束时的悬念……尽管这部书，他俩已在江浙沪演出过几百场，但他还是一如既往地认真备书，临近录制日期，他更是特意调整好演出档期，早早地在家休息养嗓，期待以最佳状态来完成节目的录制；在长达大半个月的录制时间里，他更是谢绝一切的应酬，专心理唱篇、背台词，尽管苏沪两地，火车只需半小时，他也从不回家，直至全部录制结束。录像期间，他对艺术的要求之高，简直到了"令人发指"的地步，乐器校音稍有偏差，重来！上下手接口节奏不对，重来！表书过程稍有迟疑，重来！就这样，成功打磨出了一部具有浓郁"张派"特色的艺术精品，受到了新老书迷的欢迎和推崇。他对每次演出都十分认真，他对搭档下手要求严格。有一次，笔者曾告知他，演唱"张调"唱段时，下手琵琶衬托不够有力，他立即找下手改进。该书的上集下半部里有关蔡金婷小姐一段情节不合理，他表示认同，今后将予以改进。

今年（2015年）是毛新琳从艺的第三十五个年头，他除了坚持日常的长篇演出外，还担任起上海评弹团里带教老师的工作，正如当年的前辈名家对他的悉心指导一样，毛新琳也将自己在艺术上的所感、所得、所悟，无私奉献给年轻的演员，他先后收了韩泓玑、姚依依等为徒，在自己演出长篇前先让徒弟上前表演一个小时，磨炼他们的技艺，积累他们的舞台经验。毛新琳就和搭档坐在观众席里仔细聆听，等下台后再与他们逐一过堂，继续布置明天的演出任务，那种感觉用他自己的话来说"比自己在台上演出还紧张百倍"。如今年轻演员们像雨露青苗，在像毛新琳这种富有传帮带精神的老师的精心辅导下茁壮成长，评弹事业薪火相传，生生不息。

毛新琳对目前曲艺现状也有清醒认识。他认为除了有关政策与制度改革外，首要的应加强自律自信，从严要求自己与学生。他已有打算要把"张派"看家书《十美图》整理完整，师叔周剑萍已年老退休，只说到"误舟"为止。他决心要把长篇《十美图》中曾荣、曾贵逃走之前他俩父亲曾宪惨遭奸臣严嵩满门抄斩的内容补全，而且还补足"误舟"以后的内容。这样使"张派"优秀传统长篇《十美图》更为完整。

毛新琳还告诉笔者,他有个支持他事业的美满家庭。他爱人虽然不是评弹工作者,但他的爱人、岳父母、女儿都是评弹爱好者,有时他们还对他演出提出不少有益的建议。有一次他成功地举办了专题演唱会,结束后他女儿特地上台献花祝贺呢!这应该是对他事业最大的支持啊!

<div style="text-align: right">(郁乃尧　姚　萌)</div>

二　改革创新篇

评弹人"平淡"事

◆ 苏州"易中天"提着"本本"上书台 ◆

四月中旬的一天,演播室的工作人员在忙碌,调灯光、装话筒,忙得不亦乐乎。只见一位说书先生穿着青年装,提着"本本"(笔记本电脑)笃悠悠地走上了书台。这位有点"角别"的说书先生,今天来讲的内容既不是才子佳人的传统书,也不是风云变幻的现代书,而是讲吴国是什么时候建立的、第一批新苏州人是谁,诸如此类的苏州历史文化知识——《吴史春秋》。他不是别人,正是著名评弹演员周明华。说起周明华,评弹老书迷都很熟悉,他是苏州评弹团的副团长,一级舞台监督,师承评弹名家吴君玉、曹汉昌。他的表演风格轻松自然、幽默活泼。那为何他今天来录的书不是他最擅长的《岳传》,而是《吴史春秋》呢?这缘由,要从2007年5月说起……

结缘吴文化

当时央视的《百家讲坛》正是如日中天,一些主讲者——易中天、纪连海备受观众朋友们追捧,周明华从中受到启发:这些专家学者连讲故事都这么受欢迎,而讲故事不是我们评话演员最擅长的吗?只要选择好要讲的内容,不愁觅不到知音啊。没过多久,一位在高校工作的友人和周明华聊天,无意中说起了一件事情:学校大多数学生都是外地人,很多人对苏州的人文历史、名胜古迹不了解;就算是本地学生,由于生活阅历的关系,对于苏州的历史文化也是一知半解。这一席话,让周明华心潮起伏:"从小学评话、演评话的我,不仅对苏州的历史文化知之甚详,而且又能说原汁原味的苏州话,那何不就用苏州特有评话来说解苏州历史,说解吴文化呢?"于是周明华开始了尝试。他先挑选了一些情节紧张曲折的故事改编成评话演出脚本,在把握史实的基础上,穿插了动人的传说,特别是他带着新式武器——笔记本和投影仪上台,边说边演示PPT(幻灯片)时,台下的观众尤其是第一次接触评弹的同学们都感到分外新奇,睁大了眼睛,聚精会神。当听到噱头时,全场爆笑,现场气氛

极为热烈。看到这些讲述苏州文化的讲座如此受欢迎,他更坚定了要把探索评话新的生存之道和讲述吴文化结合的这条路走下去的决心。

与此同时,《苏州电视书场》也在关注着评话事业的生存和发展,想要用电视媒体不可限量的传播作用来推动传统评话的再生和创新,从而留住老书迷,吸引新观众包括新苏州人,使其从听故事入门,开始来领略评弹,感受吴文化的魅力。

正所谓英雄所见略同,《苏州电视书场》和周明华相约、携手走上了这条振兴新评话的道路,这样就有了开头的这一幕情景。

热播引起的热议

为了吸引更多的电视观众牢牢地锁定节目,周明华在先期脚本的准备上动足了脑筋:他把自己在三年中举办的200余场讲座中比较受欢迎的部分,根据历史发展的脉络,像串珍珠一样串联起来,汇编成精华版。在说的过程中,又根据书情,在语言中加入许多新鲜时尚的元素,以求更容易激起观众的共鸣。再加上周明华作为评话演员的"本足里",他幽默风趣的讲解、形象生动的肢体语言,都给节目增加了许多亮点。

笔者作为《吴史春秋》的编辑,很荣幸地成为了该节目的第一位观众,觉得受益匪浅。作为一位土生土长的苏州人,我在节目中深切地感受到了苏州这座历史文化名城文化的博大精深,同时也为自己对家乡文化了解的浅薄感到羞愧,对泰让桥、专诸巷这些周遭的历史遗迹有了更深切的了解。为了提高节目的可看性,我们采用了全方位的电视表现手法,在节目中穿插了许多周明华亲自到无锡梅村、绍兴诸暨等实地踏勘的实景照片,以及在网上搜索到的著名的历史故事,如《文昭关》等相关剧情的图片,尽可能地减少观众视觉上的审美疲劳,并与所讲的吴文化知识互相印证,起到了画龙点睛的作用。工作量最大的当属整理节目的字幕,那些历史人物的人名和相关的地名、古诗词等我们都和周明华老师一起反复推敲,逐一确定,字幕稿先后校对了四遍,我们想用这些手段,满足广大观众尤其是新苏州人的观看需求。

节目后期制作好后,我们特意选择放在暑期这个特定的播出季里播出,这也是考虑到广大中小学生在暑期有较多时间,从而有机会来接受家乡文化教育和评弹的熏陶。事实证明,沧南小学等学校通过各种渠道,提醒学生注意收看,从而加强学生在假期内接受吴文化教育。

7月27日,当《吴史春秋》的首期节目一播完,就有电话打进了《苏州电视书场》栏目组。这位热心观众周先生兴奋地向我们谈起了他看完这个节目的

感想:这样的说书形式很新鲜,这个内容很亲切。他想让我们栏目组帮助他联系上周明华。原来三十多年前,周明华曾经去横塘山演出,并培养了几位"小故事员",周先生就是其中之一。他说他至今还能背出周明华教他们说的几段《林海雪原》中的"白口"。没想到,这次《吴史春秋》的播出,让他认出了当年的老师,续上了这段难忘的"师生缘"。

我们还陆续听到观众反映,有的从不关心评弹的观众,看到了介绍,也开始有滋有味地品尝起这份暑期特餐,甚至有的上班族因为下班时间晚而错过了首播,就在次日中午去餐厅用餐时,观看重播的节目。

节目每天在播出,社会的反响也越来越热烈,地方媒体陆续发表了《〈吴史春秋〉登上电视书场》、《〈吴史春秋〉热播引关注》等文章,中国评弹网上甚至引发了网友关于"周明华 PK 周立波?!"等的大讨论,网友戏言:将周明华《吴史春秋》和周立波的"上海清口"作比:前者将胜出——3000:30＝3000年的吴文化历史积淀比30年的改革开放进行时。一些热心的网友把从节目中摘抄的周明华的连珠妙语汇编成"周明华精彩语录"放到网上,供大家传看、讨论,《吴史春秋》被誉为评弹版的"百家讲坛",周明华也被观众亲切地称为"苏州易中天"。

周良、钱璎、朱栋霖、金声伯等这些热心评弹事业的专家、学者、评弹名家,联合了市文联、曲协、苏州评弹团等相关单位,专门召开了《吴史春秋·评话研讨会》,大家就《吴史春秋》热播现象,共同来探索评话的生存、改革的方向。

他们认为《吴史春秋》将苏州地方文化内容经过深加工,与时代紧扣,借鉴了评话的表演特色,对传统文化内涵的阐述中,既有对知识的正确传授,又有对人性的精神激励,每期节目主题突出,形象的塑造深入人物内心,对青少年尤其具有吸引力。

节目的播出,得到了社会各界的一致肯定,引发的讨论还在继续升温,我们相信《吴史春秋》在经过几番磨砺和充实后,必将更趋成熟,有朝一日,或许会成为吴文化的象征符号。

附:《吴史春秋》周明华精彩语录

1. 吴泰伯是第一批新苏州人。
2. 伍子胥就是政治观察家,一直在关注局势。
3. 专诸是烧鱼的高手,一条鱼烧得呱呱叫,现在评起职称来,起码二三级厨师。
4. 专诸的身胚相当好,那个样子比电视里的拳击比赛的泰森还要高

大点。

5. 伍子胥吴市吹箫,被市吏(相当于城管大队大队长)看中了。

6. 专诸他爹是在吴越战争中阵亡的,所以他们家是烈属。

7. 打仗称霸靠什么?靠硬实力,一发炮弹就要两千元了。

8. 为什么专诸刺王僚能一举成功呢?一是因为鱼肠剑太锋利,还有一个原因是因为王僚的盔甲是假冒伪劣产品,没有起到防弹的作用。

9. 当时越国炼的剑名响当当,各个国家都要来采购,是名牌产品。

10. 姬光想:王僚对我的态度,我是寒天喝冷水点点在心头,我暂时只能盘盘尾巴缩缩脚。

11. 伍子胥文昭关一夜急白头,是有科学依据的,是内分泌失调引起的基因突变。

12. 这只老虎最近没吃到东西,只吃到两只蚊子和三只苍蝇,现在看到有两只脚的东西(人),就决定吃了他吧。

13. 王僚请教伍子胥:欲要至千里之外能制胜,又要得之于民心,用什么办法为好?意思我又要称霸又要得民心。伍子胥说:大王,要做到这句话只要三个字:道、利、人。

14. 民间有句顺口溜说:公子光,吾之王。说明公子光在吴国有一定的群众基础。

15. 伍子胥声若洪钟,声音和帕瓦罗蒂差不多。

16. 泰伯经过观察,觉得姬昌是周家的子孙中最有出息、最有前途、最被看好的一只"潜力股"。

17. 太妊在怀姬昌的时候,目不视恶色,耳不闻恶语,口不出恶言。这就是古代的胎教。

18. "姜太公钓鱼,愿者上钩"其实我分析了一下,他要制造一个话题,现在话来说就是炒作。这件事搞成奇事怪事,就有人来关心,一关心就来打听。

19. 据说皇帝的寿命都不长,平均寿命四十岁都不到,原因很简单:养尊处优,平时生活腐朽,再加上思想压力大,互相倾轧。

20. 专诸人么高大,一听到老婆发话,乖巧得像只绵羊,这样看来怕老婆的人是不会差到哪里去的。

(姚 萌)

◆ 谁是惠中秋？ ◆

谁是惠中秋

——"倾国倾城之貌"可以有两种解释，一是通常意义上理解的美貌无敌，倾倒天下众生，还有一层意思即红颜乱世，女色祸国，使城池摧毁，国破家亡，这通常都是下台皇帝的对自己无能的借口托词。

——四大美女在她们所处的时代通常沦为两种用途：不是玩具就是工具，前者有杨贵妃，后者则为西施、王昭君、貂蝉。

——对历史事件的点评，要说到位，不豁边。就像设计服装，既要最大限度地显示出曼妙的身材，又不能过分暴露。

——对书目结构的设计，与造园同理，决不能一目了然，须得迂回曲折，隐约可见，才能紧紧抓住欣赏者的眼光。

——爱情故事要说得精彩，单线不及复线更能表达爱之深和恨之切，书情中两女争一男，就好比漓江山水之两水夹一山，柔情脉脉，百转千回；两男抢一女，则像长江三峡之两山夹一水，汹涌澎湃，一泻千里……

以上之妙言警句都采自笔者与评弹演员惠中秋来《苏州电视书场》录制长篇弹词《秦楼名花》闲暇时的随兴交谈。这些信手拈来的精彩语录，往往成为他在书坛说书的点睛之笔。

票房灵药却是"三无产品"

惠中秋是近年来江浙沪书码头上的较走红的评弹演员之一，他的粉丝自称为"惠丝"，大多为文化程度比较高的中青年白领和文化人，还有教授级的听客甚至把爱人从麻将桌上"拖"下来，拼好双档去听他的书，名曰：与其去绞尽脑汁想着赢（搓麻将、打牌），不如去享受"书"（听评弹），还能增添文学修

养和历史知识。

外表朴素的他屡创票房奇迹:今年年初一在光裕书场创下史上最高上座纪录。开讲《评弹皇帝与评弹才子》生意火爆,书厅里正座180个,每每被加座到260个,开场前一小时连加座都告罄,甚至有人还在门口苦等退票,真是"外面白雪漫天,里面热气腾腾"。

他在上海武定书场开青龙(书场开张)那天,售票台前排起了长龙,连加座票也已卖光。结果不仅是台前、空档处,甚至连台上都坐满听客。开场后,那些"锲而不舍"、"坚韧不拔"不离不散的"惠丝"们感动了场方。他们千方百计寻找凳子帮那些冒雨远道赶来的听众在过道与门外处加座,满足了他们听书的热切要求。整个书场被填得"满坑满谷"。

有书迷撰文道及该书场竟原是张爱玲的老宅,张爱玲是作家,是文人。惠中秋是艺人,但也是文人,他说的书中有文化,在这里听惠中秋说书,虽时空错位,但本质上是文化的延续。

但谁知,这位深受城市评弹听众欢迎,在江浙沪地区屡创超高上座率的"票房灵药"却是个"三无产品",他自嘲:一无学历——没有受过正规系统的教育,小学毕业后初中才读了几个月,遇上史无前例的文化浩劫,就进厂务工。二没有受到正规评弹专业的训练:他出身无锡书迷家庭,因当时的无锡是江南第一书码头,居处周围有多所书场,他耳濡目染,浸润了这吴侬软语,轻吟浅唱,七岁初登台已不惧生,十二岁电台录音《芦苇青青》,80年代拨弄丝竹,学唱开篇成为业余评弹团的主力,都是自学成才的成果。三无级别,更无称职,中年弃工从艺,票友下海,非但没有被漂掉(演出失败),反而渐渐站稳了脚跟,甚至走红于大城市、大书场,成为票房的保证。

评弹才子取艺名带来好运

其实惠中秋本名惠永康,"中秋"两字是他的艺名。说起艺名的来历,不能不提到他的先生程振秋和太先生黄异庵。当时是80年代初期,他走出工厂没多久,又跳入商海,可是因为有着对评弹的"痴心",他决定"票友下海"。可是,按行规,必有师承,方能上台。他平素仰慕程振秋先生的才华,就拜在他的门下,学习表演的基本技能:说表、起角色、台风,等等,更有缘结识了被称为"评弹才子"的黄异庵先生,黄老先生勤于创作,自编自演了《西厢》、《李闯王》等,勇闯新路,不落前人窠臼,成了新中国成立初评弹界第一个自编自演新书的人。惠中秋在黄老先生去世前10年,一直陪伴在他身旁,跟随他学习创作长篇的技巧。黄老指点他:写书好比建造楼房,须以充实资料为地基,一

定要扎实（适合造五层楼的绝不能造十层楼，否则就是"楼脆脆"了）；著名的历史人物为屋架量才而用，一定要丰满、挺拔；根据题材的宽度和深度去考虑演出分回切割的安排（宁可信息密集，加快行书行程，也绝不可掺水延时）。至于弹唱插科，则归属装饰粉饰之列。

惠中秋受其启发，开始了漫长的写作生涯：他埋头图书馆，在浩如烟海的史料中挑选、汇编、整合，追踪正史传奇，旁涉各类戏曲，丰富自己的创作思路，他花了四年时间创作了"处女作"——清朝四大奇案之一《杨月楼》。书成登台前，黄异庵特为他取"中秋"两字为艺名，有两层寓意：一年之中，月到中秋分外明，所谓"明月何皎皎"，以此祝愿他的书坛生涯圆满成功；二来，他是中年下海，算来已进入人生的秋季，所谓"秋叶静美"，激励他写好人生的新的篇章。彼时他正走进不惑之年。

与书做伴　其乐无穷

就这样带着前辈们的美好祝愿，凭着一股不认输的劲头，他跌跌撞撞地冲进艺海，以《杨月楼》一书投石问路，辗转数个书码头，居然慢慢站稳了脚跟，甚至还渐渐有了起色，打破了"票友下海，必定被漂"的定律。他一面到处演出，一面仍旧笔耕不辍，创作激情如井喷泉，出书频度越来越快，下海18年来，他共创作了《杨月楼》、《天国遗恨》、《曾国藩与张文祥》等18部长篇及连续开篇20余组，共四百多万字。如此高的产量和受欢迎的程度均为评弹界所罕见，这完全得益于这些年来他与书做伴的勤奋好学，厚积薄发，加以各地游历的采风见闻。他的书初觉像是谈家常，十分亲切，又因为知识性强，因此听来觉得"有听头"。现在，他方始明白当初太先生的一个妙喻：只有醉心创作的人，才能品尝到成功的喜悦，就像原泡茶的头开鲜味与茶香，虽然上口有点苦涩，回味却是甘甜。

他经过多年的演出实践，形成了他独创的"三三三一"模式：即三分评论、三分资料、三分情节，一分表演。他以己之长避己之短，强化故事情节，淡化表演的手法，这种新颖的手法被称为"集纪实、讲座、点评于一体，已脱离传统评弹之范畴，堪称另类"。听众们反映惠中秋的评弹作品不照搬照抄，题材新颖，旁征博引，丝丝入扣，见解独到，且布局合理，评论到位，满足了一些听众朋友对历史事件真相的好奇探究心理，既有故事性，又有哲理性。

一个半老头子演绎五个青楼女子

惠中秋此次应《苏州电视书场》之邀,专程前来录制讲述五名青楼女子的系列长篇弹词《秦楼名花》。该书名为叙述青楼旧闻,实属回顾历史事件。纵观千百年来,封建意识之上智下愚、男尊女卑概念,根深蒂固,何曾动摇。况且风尘女子,低贱之极,向为人所不齿。然史实证明,一国之君未必为尊,青楼之辈未必为贱。红颜乱世、女色祸国之论,臣下该死、圣上万岁之说,可以休矣。此长篇将李师师、梁红玉、陈圆圆、赛金花、小凤仙这五位青楼名女之事,结合历史重大变故,梳理来龙去脉,论说前因后果。

苏州评弹团副团长盛小云闻说此事,不由感叹:由一个半老头子单档来演五个青楼女子,真是难以想象。可是事实上,他做到了,由惠中秋单档演出的《秦楼名花》将为您解开五大谜团:李师师爱的是才子还是皇帝?岳飞的冤案是由谁来为他平反昭雪的?吴三桂引清兵入关,真的是因为"冲冠一怒为红颜"吗?赛金花是民族英雄还是清廷工具?小凤仙的最后归宿到底怎样?

"今凭借演出,得与听众共同探讨其间的是非曲直,成败兴亡。如逢晤知音,岂非一大乐事?"惠中秋先生如是说。

<div style="text-align:right">(姚 萌)</div>

陈希安的《珍珠塔》

说《珍珠塔》的名家很多，但风格各有特点，陈希安觉得《珍珠塔》的特色就是不能什么人的说法都学。假如《三笑》拿《珍珠塔》的说法来说，是说不好的，《珍珠塔》拿《三笑》或者杨振雄的《西厢记》来说，也是说不好的。一部书有一部书的书性，《珍珠塔》的书性是自然、洒脱、亲切，和听众交流的方式就是——我来讲个故事给你听吧；而不是一本正经——我是来说书的。陈希安的《珍珠塔》说得比较简洁，不啰唆，听众还是非常欢迎的。

陈希安认为，在《珍珠塔》整个一部书当中，有三个角色很重要，势利姑娘陈夫人、方卿，还有个采萍，采萍是牵线的，《打三不孝》、《上堂楼》等，都是她在调停，如果这三个角色演好演活了，书就活起来了。但是势利姑娘陈夫人这个角色不好过分，不好说得她一塌糊涂，有的演员把她说得像个奶妈，她毕竟是宰相女儿，是吏部夫人，也读过《闺门训》，她就是要面子，嫌方卿穷，这是真的，但不能说得过分，太过分了，就跌了她的身价。方卿呢，如果一开始说的时候有点过头，有点油，这个角色演出来听众是不欢喜他的，把方卿歪曲了。比如方卿在"哭诉"之前，要知道娘的下落，在表姐面前，弄点唾沫，沾在眼睛上，假装哭，噱是蛮噱的，但是把方卿说坏了，陈希安觉得不能把方卿演油了。

陈希安和周云瑞搭档的"周陈档"在艺术上达到了高峰，他又挑战自己，从下手翻为上手，同样取得了成功，他和薛惠君合作的《珍珠塔》成为上海电视台《电视书场》开播的第一个长篇。后来陈希安又和学生郑缨搭档，20世纪80年代中期，当时薛惠君有点其他情况，不和陈希安合作了，正好浙江文化厅副厅长和上海评弹团联系，说浙江团的郑缨希望和陈希安拼双档，学点本事。陈希安一听，再好不过了，但是和郑缨拼双档有个问题，她和舅舅说清朝书，传统书都不会，传统程式一点都不会，传统语言一点都没有，比较吃力，所以每天排书，陈希安就一点点教郑缨，表情、语言、手势都要示范给她看，她看了以后回家学，第二天再表演给陈希安看。陈希安用自己表演的切身体会教郑

缨,小姐应该是怎么起,语气高一高,低一低,快一快,收一收。郑缨自己也说:和先生拼了双档,真是得益匪浅。陈希安在郑缨身上花的功夫是很深的。2000年,中央电视台请陈希安和郑缨去录长篇《珍珠塔》,又是陈希安的首创,虽然上海电视台录过,但中央电视台从来没有播放过长篇弹词。2000年,陈希安和郑缨在央视录了三十回书,大概十五分钟一回,这是面对全国、面对世界的,是《珍珠塔》的浓缩版。在录制的过程当中,从郑缨的头发,到衣服鞋子,陈希安都亲自考虑,都很讲究,所以这三十回书,服装化妆都不错,央视三套、四套都放过,编导汪文华说:观众反映都很好。

(张玉红)

二 改革创新篇

◆ 赵开生新说《珍珠塔》 ◆

赵开生在他几十年的评弹生涯，说了三部书，一部《珍珠塔》，跟先生学的，一部《文徵明》，是自己重新创作的，还有一部根据同名小说《青春之歌》改编的长篇弹词《青春之歌》。他对《珍珠塔》情有独钟，因为从小就学，感情非常深。20世纪80年代，电台通知赵开生单档去录音，说陈云老首长要听，赵开生就录了二十回书，正好后来团里秦建国等青年要到北京参加国庆演出，赵开生以艺术指导的身份，跟团一起去了北京，最后两天，陈云老首长的秘书打来电话，让赵开生不要走开，马上有汽车来接赵开生到中南海，去见陈云老首长。在陈云的书房里，老首长对赵开生说：你的《珍珠塔》我听过了，单档不容易，你是不是觉得《珍珠塔》有问题？赵开生说：是的，在苏州录音时就感到，采萍这个人物不讨人欢喜，像三姑六婆，以牙还牙，方卿说鬼话，她也说，说得你又哭又笑，最后让你难过，我觉得不像采萍，前段书里爱打不平，对人热情，我是临时改的，不知道通不通，我自己不好讲，反正是和饶一尘一面商量一面改一面录。陈云老首长和赵开生说：这不是小修小补的问题，要大刀阔斧，改坏了不怪你，还可以回来的，你从小就学《珍珠塔》，不改是不对的。赵开生说：老首长，因为听众当中有种习惯势力，《珍珠塔》以前就是这样说的，你怎么说出来两样的？还有，演员当中有习惯势力，《珍珠塔》就是弹弹唱唱，就你花头那么多。陈云老首长对赵开生说：我送给你一条条幅——删繁就简三秋树，立异标新二月花。字是老首长亲笔写的，他问赵开生懂不懂。赵开生说：懂的，要叫我标新立异，要推陈出新，这话是郑板桥说的。但是赵开生又虚心地讲：要改《珍珠塔》的话，我是个小学生，只读了五年级，小学都没毕业，《珍珠塔》是才子书，是经过苏州两位状元修改的唱词，我要改的话，胆子不大。陈云老首长说：那我再送一副条幅给你。他当时站起来就写：横眉冷对千夫指，俯首甘为孺子牛。陈云老首长问赵开生：你愿不愿意做评弹的老黄牛？赵开生说：愿意的。陈云老首长说：那你就要改。所以，赵开生遵循老首长的意见，边说边改二十年，在听众当中得到了肯定，说：这是老书新

说,常说常新,是"赵派"的《珍珠塔》。

那么赵开生对《珍珠塔》做了哪些改动呢?小的地方来讲,唱片是改动的,比方《小夫妻相会》,最有名的两档唱,一档是《陈翠娥痛斥方卿》,一档是《方卿哭诉陈翠娥》,但是整理下来,赵开生觉得,被自己的未婚妻埋怨到这个程度,你把娘丢掉了三年,真是连畜生都不如!在《方卿哭诉陈翠娥》里还要似是而非,三真七假,还要寻开心,方卿不应该是这样的。赵开生在演出时就不唱这个片子,接着唱《天下寻娘》。有一次在乡音书苑演出,赵开生说:本来连下来有一档名篇《方卿哭诉陈翠娥》,但是我觉得到这个时候方卿还这样老脸皮,我做不出,和前面的方卿实在脱离得多,这档唱片我不唱,不是不会,老听众欢喜听的话,我明天当开篇唱,但是今天书里我不唱,你们说,我这样改,阿通?倘然通的,拍拍手,不通的话,提意见。就这样,等到《天下寻娘》唱下来,满堂掌声,赵开生打趣地说:谢谢大家批准我不唱《方卿哭诉陈翠娥》。还有比方《婆媳相会》当中,陈翠娥问道:"开封哪一县?"老太太回答说:"祥符县。""那么可认识太平庄?"方太太回答:"离庄不远。"小姐一听,离庄不远么,太平庄肯定熟悉,方相府的事不会不知道,表弟碰到强盗抢,回到家里,不晓得身体那哼?舅娘不晓得如何?要想问吧,不妥当,边上有尼姑、丫头,换个地方吧,就说:李娘娘,去慈航高阁吧,不知李娘娘可有兴否?老太太觉得"离庄不远"四个字达到目的了,我就是要和你单独谈,当然要去,"小姐有兴,乃妇人当然奉陪,请"。"请。"小姐心里、老太太心里都蛮清爽:要问方家的事。但是方太太这档唱片却是在兜圈子:盘我一盘盘甚事,她带我到慈航高阁问什么事呀?分开十多年了,难得碰头,她会不会知道我就是她的舅娘?哦,会不会资助我盘缠回故乡?不会,资助我盘缠么刚才为什么不说?像这样的内容,兜圈子、弄笔头,不合适,所以赵开生就改:方太太想,到慈航高阁,小姐肯定要问方家的事,问起方卿我怎么说?我隐而不露跟她讲?唉呀,会不会木而觉知,不理解么怎么办?老实说,她病后娇躯吃得消吗?所以心里很乱,最后到了慈航高阁,方太太决定:她问啥我讲啥吧。"同到慈航高阁上,半途中何必费猜想。""上慈航阁"这样改动后,书情往前推动了,不是兜圈子。赵开生对《珍珠塔》还有一些看上去小小的改动,只改几个字,实际上意义却不一般。比如《方卿见娘》当中,大家都熟悉,方太太唱"天涯地角尽荒唐",去了三年没有消息,赵开生想:方太太这个人,她理解儿子,儿子离开我这些日子,没有信来,肯定有他的苦衷,我说他"荒唐"不应该,就改成"天涯地角信茫茫",信都没有,这样就比较贴切了。

赵开生还改动了《珍珠塔》的一些内容,比如方卿第一次出场,以前的说法:方卿挂口,自报家门,"小生方卿河南人士——奉母命千里投亲",一番话

讲完,拉起家生唱——又是一档片子。赵开生想,事情还没有来,就一个人一边说一边唱,估计要二十多分钟,从前的人耐心好点,心静,听得下去,现在的人听不下去,这么长,不行!赵开生就设计为采萍先出场,把矛盾先亮出:为啥采萍要打抱不平?为啥到花园里找方卿?让这条线先抛给观众,让观众理解,那么再让方卿出场,这样情节上有变化。

　　赵开生就是这样自己动脑筋,常说常新《珍珠塔》,用他自己的话来说,上对得起马如飞,下对得起学生。

<div style="text-align:right">（张玉红）</div>

◆ 编《文徵明》赵开生大叹苦经 ◆

　　说起长篇弹词《文徵明》的改编，赵开生有一大堆的苦经要叹，用他自己的话来说是：苦透苦透。那究竟是怎么回事呢？
　　改编长篇弹词《文徵明》是上海评弹团交给赵开生的任务，让赵开生先跟黄异庵拼档，把他的《换空箱》拿下来，两个人说过两个码头，一个是常州，一个是上海西藏书场，每个书场说半个月。第一遍在西藏书场说，黄异庵老先生不欢喜多排书，早上九点钟，赵开生到西藏书场后台，那时候他刚刚买了一只单喇叭的录音机，三洋的，在黄异庵面前一放，黄异庵讲书，讲完后说：哪些角色是你的，哪些书是你的。赵开生听完就到化妆室，挑自己要说的书，再说一遍，到吃中饭的时候，这个饭是食而无味，因为要背唱片，前一天晚上背熟的，今天还要背，然后黄异庵就和赵开生上台说书。等到铃声一响，赵开生的魂不知道在哪里，到台上眼前会发花。黄异庵单档放惯的，说书很自由，有时候明明和赵开生讲好这些书是赵开生的，到时候黄异庵却说了，那些没讲好是赵开生的书，却丢给了赵开生。那赵开生怎么办呢？好在听过两遍，心里有点数，就接上去。赵开生回忆说，和黄异庵说书，就像接篮球一样，要时时刻刻当心：要不要抛过来了？接得牢吗？有一次，快要落回了，文徵明扮的道士，祝枝山关照小道士出来，赵开生想：这书昨天没跟我说排哇，我可不可以出来呢？不要出来了弄僵黄异庵；不出来吧，黄异庵的书就说不下去。赵开生只好一边"这个那个"，一边在动脑筋：文徵明老实，不像周文宾、唐伯虎活络，他会出来的；但文徵明怕难为情，不敢出来的，文徵明随便怎么不出来。黄异庵却在台上笑了，说：老听客，这书我没和他排，就是要掂掂他的分量，他说不出，只好"这个那个"，明朝再连下去吧。黄异庵和赵开生就是这样在说书，赵开生是不是要喊"苦"了。等到下台后，黄异庵把第二天的唱片写给赵开生，赵开生就一路上背，回到家吃过晚饭，拿张纸给爱人，问：是不是这段唱？我刚才有没有唱错？没错了，就睡觉，第二天，九点钟重复一天的流程，赵开生再到后台去和黄异庵排书，所以赵开生的《文徵明》就是这样拿下

来的。

　　黄异庵肚子里货色多，可以翻，可以盘，而当时的赵开生小学没毕业，只读到五年级，翻不转的呀，赵开生只能拿故事来取胜。那为什么要改编呢？因为唐、祝、周都有故事，而文徵明的故事极少极少，赵开生想填补这方面的空白，文徵明、祝枝山，大家都熟悉，说下去，有共鸣，赵开生把黄异庵《文徵明》的故事结构情节重新安排，给陈云老首长说过三回，说到"文徵明睡在箱子里"，下面就没有内容。所以陈云老首长和赵开生在北京碰头的时候问：唉，你的《文徵明》后来怎么样了？这个传统书，蛮细腻的，文徵明困在箱子里，是不是要让他出来呢？后来文徵明原配的妻子掉在长江里，有没有出场？不出场这个书不好关山的。赵开生说：你真正老听客，规律都知道，我回去录给你，还要看电台空不空，演出怎么样，不好限我时间的。陈云老首长说：不限你时间。但是后来由于种种原因，一直没有录下去，到了90年代，陈云老首长身体不好，不再接见演员了，所以赵开生就拿《黄异庵专场》里他的单档录像送给了老首长，说：本钱拿不出，先交点利息吧。老首长逝世后，赵开生把《文徵明》整理了出来，上半段和盛小云录了，后半段和吴静录了，总算对得起老首长了。

（张玉红）

◆《蝶恋花》的问世 ◆

　　《蝶恋花》的创作时间,是在大跃进的年代,全国兴起技术革新,那评弹怎么革新呢?有人提出来,唱毛泽东思想万岁,唱列宁主义万岁,赵开生正好在杂志上看到毛泽东诗词《蝶恋花》,尽管对诗词表达的意思不是太理解,但是里面的两个人物非常熟悉:嫦娥和吴刚,是神话当中的人物,赵开生提出唱《蝶恋花》吧。但是用各种评弹曲调来唱,唱来唱去,还是不行,赵开生就有点灰心了,不准备唱了,但是当时正在学习毛主席的《在延安文艺座谈会上的讲话》,有一句话启发了赵开生:"没有批判的继承是最没有出息的文艺工作者。"赵开生想,评弹流派唱腔有一定的特点,但是也有缺陷,用一种流派唱没有可能,那用所有的评弹曲调打碎了唱,还是有可能的。赵开生就先理解内容,让自己出感情,然后在感情的基础上,出评弹唱腔,评弹唱腔不够用的话,去其他艺术借。徐丽仙对赵开生提了个意见,"直上"两个字,如果马上上去,幅度不大,唱"直上",要先下来点,再上去,幅度就大了,这种是演唱方面的技巧。当时文化局、宣传部、唱片厂都来听,是赵开生自己唱的,唱完,张鉴国拉赵开生到走廊上,说:你叫谁唱?赵开生说:最好女声。张鉴国说:女声也没办法唱,自己唱不上,拿小喉咙唱,人家怎么办,最后一句"泪飞顿作倾盆雨",要到高音的"多",谁唱?赵开生说:要么降低,唱"拉",也不行,没有结束感,要么"索"?张鉴国说:先这样吧。赵开生用了京剧的倒板唱法,包括"寂寞嫦娥",唱"俞调"也不行,唱"祁调"也不来,唱"丽调"格外不行,有一次哼歌"崖畔上开花",哎,这个旋律可以借鉴,"寂寞嫦娥舒广袖",嫦娥看见两个忠魂上来,高兴得不得了,长袖一展,翩翩起舞,就是要起到这样的效果,所以赵开生用一个八度的大跳。后来音乐学院通知赵开生:你的《蝶恋花》得了全国一等奖,马上给你颁发证书,要写篇文章,你有没有什么要修改的?当时赵开生觉得有一句过门太短,就是吴刚下来嫦娥出场,赵开生就和先生周云瑞商量,周云瑞说:你明天来听回音吧。第二天赵开生到周云瑞家里,周云瑞修改的结果就是把原来的过门一切两段,见报的时候就这样用了。后来交响乐团要排

练,余红仙领唱,赵开生跟指挥司徒汉说:用这句过门。司徒汉顿了一下,比较了一下,说:赵开生同志,我感到还是你前面的朴素,和整个曲子协调,这个有点花了。赵开生想,司徒汉是从音乐的角度出发,需要朴素一点,但是现在这是先生周云瑞修改的,是先生动的脑筋,花就花了呗,我要尊重先生的,就用周云瑞修改的过门。余红仙说:行不行呀?赵开生说:试试看。

当时每个单位学毛主席著作的小组很多,所以余红仙带着这首曲子,到音乐学院唱,到歌舞团唱,大家听到以后,都问赵开生要谱子,赵开生说没有谱子,都在肚子里。他们就帮赵开生记谱,也不知道准不准,反正赵开生自己唱,每次也不一样,也不知道他们是怎么记的。

陈云老首长听了《蝶恋花》,就把它介绍给了周总理,周总理听了以后要求陈云把赵开生和余红仙请过来,一个是作者,一个是演唱者。周总理提了一些意见,对赵开生和余红仙作了鼓励。后来,四川军区文工团也来学,广州军区文工团也来学,赵开生奇怪了:你们是怎么知道评弹有《蝶恋花》的?他们说,是周总理介绍的:你们会唱《蝶恋花》吗?很好的。赵开生知道原来是周总理在做宣传。几位中央老首长都喜欢《蝶恋花》,叶剑英有次到上海,接见赵开生时说:赵开生,你的《蝶恋花》我会唱了,你帮我伴奏吧。陈毅也喜欢听《蝶恋花》,有一次在中南海紫光阁演出评弹,陈毅说:我知道评弹来了,《蝶恋花》带来没有?是不是你们唱一遍?我听完马上上飞机,去维也纳开国际会议。赵开生他们就唱了一遍,真是很受鼓舞的。最激动的一次,是毛主席要听《蝶恋花》,有一天夜里,突然来了任务,要赵开生和余红仙去中南海演唱,但是不知道是毛主席,赵开生却发着烧,就余红仙一个人去了,为毛主席演唱《蝶恋花》。毛主席非常高兴,叫李淑一到上海来和赵开生碰头,李淑一告诉赵开生:主席很喜欢《蝶恋花》。赵开生有两次到中南海毛主席的书房里,看到桌上有七十八转的余红仙唱的《蝶恋花》的唱片,说明主席很喜欢,经常会听,毛主席逝世后,李淑一在一篇文章里正式提到这件事。后来上海交响乐团在把《蝶恋花》改编为交响乐的时候,乐团领导非常重视,把赵开生请去,了解创作的过程。赵开生把创作的过程讲了一下,指挥说:赵开生的发言就是很好的论文。新年里,交响乐《蝶恋花》上演了,赵开生到上海音乐学院,坐在第三排,当时余红仙十八岁,穿了黑丝绒旗袍,后面一百多个合唱演员伴唱,前面交响乐伴奏,是压台节目。赵开生看到评弹登上了音乐的殿堂,真的不容易,这样一唱,宣传面就更广了。当天晚上,赵开生激动得一夜没睡。还有一次,打倒"四人帮"后,赵开生和上海评弹团到北京,在央视录像,和才旦卓玛住一个宾馆,她在电梯里跟赵开生我说:开生同志,我也会唱《蝶恋花》,唱给你听,我就是苏州话不会说。赵开生说:那就唱普通话吧。才旦卓玛用

普通话哼唱了《蝶恋花》,唱得非常好。

打倒"四人帮"后,电影厂把重新开放的节目,拍成了电影——《春天的电影》,电影厂要求《蝶恋花》的开头要加强,要唱一遍半,当时的宣传部部长孟波来上海评弹团,跟赵开生说:开生同志不要改了,主席都听过了,已经肯定了。

就这样,在中央首长的关心支持下,在社会方方面面的关心下,赵开生谱曲的《蝶恋花》在全国唱响了。

<p style="text-align:right">(张玉红)</p>

二 改革创新篇

◆ 赵开生坐五个月的硬板凳 ◆

《青春之歌》是赵开生和石文磊拼档的一部现代书,石文磊不喜欢说传统书,曾经说过《西厢记》,杨振雄说石文磊:你的红娘像强盗婆哇。石文磊说:是呀,不知道怎么一说传统书,我的手脚没放处的。而石文磊说《青春之歌》,却说得非常好,好就好在气质,有点学生味道。当时杨沫的小说正在社会上广泛流传,上海交通大学专门有个研究《青春之歌》的小组,赵开生和石文磊去交大演出,请老师和同学们提意见。当时赵开生只有二十三岁,很有激情,《青春之歌》的上演,得到了老听客的鼓励,他尤其不能忘记陈云老首长的帮助。赵开生记得第一次到北京,陈云老首长为了《青春之歌》,为了培养青年演员,特地在北京召开了座谈会,参加会议的有文化部的部长,宣传部的部长、处长、局长,陈云老首长对赵开生讲:在座的都是卢嘉川,都搞过学生运动,不妨你可以去访问,问问他们的情况。陈云老首长还陪赵开生参观四合院,参观大杂院,参观北京大学,参观民主广场,就是学生集会的地方,去疗养院,和《青春之歌》的作者杨沫会面。赵开生问杨沫:你有什么素材让我看看,参考一下。杨沫说:我没有什么素材,林道静的影子就是我本人,我有很多同学,当时都牺牲了,我很激动,想要写,因为我是随军记者,当时没空写,一直到后来解放了,在和平环境当中再想写的时候,我对这些已经印象淡薄了,要翻当时的报纸了。赵开生听了杨沫的话,回到上海后,就一只面包,一只杯子,一只热水瓶,坐在徐家汇藏书楼,翻当时的报纸资料,了解"九一八"前后究竟怎么回事,日本人侵占东三省又是怎么样,当时是什么舆论,国民党什么言论,共产党什么态度,各方面的资料都写下来,小的故事也写下来。

陈云老首长对赵开生写《青春之歌》非常关心,连当时币制的价值,都帮着去了解,因为里面有个情节:魏老三大年夜来借钱,林道静给他十元钱,赵开生觉得十元不多,当时余永泽家里寄给他一个月三十元的费用,林道静给了十元,还剩二十元,这样的比例,所以余永泽要急得跳起来。后来陈云老首长特地写信给赵开生,他说:我给你查了查,两元可以买五十斤一袋洋面粉,

十元可以买五袋。赵开生心里有底了,觉得余永泽跳起来,跳得有理:啊,要十元的来!不是随口说的。在《决裂》这一回书里,赵开生想用北京小胡同卖点心的声音,来表现北京胡同夜里的安静,他去访问电影《青春之歌》的导演崔嵬,崔嵬说:这个我不懂的,你去问侯宝林,他肯定知道,他会。赵开生就去访问侯宝林,请侯老师设计几个声音,让这些声音衬托出环境的安静。后来赵开生设计了这样一个场景:半夜里,余永泽一个人坐立不安,时间越来越晚,外面飘来了"白面饽饽、嗒、嗒、嗒、白面饽饽"的叫喊声,这样一来,只觉得北京的胡同更深夜静的味道都出来了。

陈云老首长对《青春之歌》提出了很高的要求,就是:原作里没有的、电影里没有的,你评弹里要有,别人都有的,那大家都去看电影、看小说好了,人家没想到你想到了,那才好。而且陈云老首长对赵开生提出来:我每年要听你一次长篇,看你有多少提高。这对赵开生来说形成了很大的压力,所以赵开生在图书馆、藏书楼差不多坐了五个月的硬板凳,中午就吃一只面包,而且和图书馆工作人员商量,到十一点半休息的时候,我不走,也不还资料,省得下午一点钟开馆时再来,浪费时间。当时国务院给赵开生开了介绍信,连保密单位都可以去访问,去查资料,只要创作上需要。所以评弹团的同事们和赵开生说笑话:你拿到的是一道"圣旨"哇。在文化大革命的时候,造反派要赵开生把这封介绍信交出来,说是文艺黑线,赵开生只能交了出来,后来也没还,不然的话,就是一种资料文物,可惜现在没有了。

在《青春之歌》的演出历史上,最激动的一次是在北京大学演出,演出结束后,每个教室里都还灯火辉煌,坐满了人,但是他们面前没有书本,原来同学们都在教室的有线喇叭里同步收听在大礼堂演出的《青春之歌》。演出结束后,学校召开座谈会,同学们说:上海评弹团所有的演出都太精彩了,但是我们最喜欢的还是《青春之歌》,我们觉得两位演员在台上说书,好像不在演出,而是在介绍我们的校史,所以我们听得亲切,听了特别感动。但是后来因为种种原因,《青春之歌》不演了。

打到"四人帮"后,1977年,陈云老首长叫秘书打电话给赵开生,要他去北京汇报工作。当时赵开生正在上海开文代会,到了北京,见了老首长,两个人谈了三天,最后陈云老首长还问赵开生:《青春之歌》忘记了没有?赵开生说:《青春之歌》是不会忘记的,我可以写下来,而且我现在在写,肯定比以前好,但是最可惜的是,五个月硬板凳坐下来的资料,全部被毁掉了,我没有办法再去坐五个月了。陈云老首长说:那你能不能回忆起来,再演出演出呢?赵开生说:尽力而为吧。赵开生回到上海后,就编了个中篇,上演时也是非常轰动,开始在静园书场,后来到外地巡回演出,无锡、常州,可惜没到苏州。观众为

了买到票,要排一晚上的队。后来由于种种原因,中篇《青春之歌》又不演了,为此,赵开生到现在还是心里不甘。有些书整理起来比较困难了,但有些书还是可以整理的,像林道静在学校里上课,教小朋友的最后一课——不要忘记我们伟大的中华民族,她在抗日时做的工作,对今天还是有积极作用的,包括林道静书店受辱,旧社会一个女学生出来找工作是很困难的,像这样的一些段子,赵开生还是想整理出来。

(张玉红)

◆ 孙继亭复兴"翔调" ◆

徐天翔创立的弹词流派"翔调"后来唱的人不是很多,但是"文革"之后开始越唱越多了,20世纪八九十年代,很多中青年演员都会唱,是因为其中有一个人对"翔调"的复兴起了很大的作用,推广了"翔调"艺术,他就是浙江省曲艺团的孙继亭。他是"逸"字辈的,但是为什么名字当中没有"逸"字呢?这是评弹拜师的事情,新中国成立后"破四旧",不举行拜师仪式,学生也就不要改名字了。孙继亭属于大器晚成,青年时期不过如此,到了四五十岁,正当壮年,参加了中篇《新琵琶行》最后一回书的演出,这回书情节比较集中,但是到了最后,要能够非常有感情地唱《新琵琶行》,是极不容易的,但是孙继亭就此唱出了他的"新翔调",那时候是很轰动的,他用中速唱,唱得非常大气;几年后,又有中篇《蔡锷与小凤仙》,孙继亭把"马调"的旋律结合进去,从中速到快速,使得"新翔调"又达到了一个高度。到现在为止,都很少有人像孙继亭那样弹唱又好、说表又好、卖相又好,还把一个唱的人不多的流派发扬光大了,这就是他的贡献。当然"新翔调"和"老翔调"是不矛盾的,老有老的味道,新有新的时髦,现在的东西再好,老的东西也不会过时,两者相互取长补短,所以"新翔调"当然有新的高度,但是"老翔调"听起来,还是淳朴有味道的。

(张玉红)

◆ 薛君亚和周玉泉搭档 ◆

薛君亚回忆和周玉泉搭档，记忆深刻，那时候她大概二十二三岁，而周玉泉已经六七十岁了。两个人一开始搭的是二类书《独占花魁女》，后来因故停演了，薛君亚就和周玉泉拆档，自己出去说书。一两年跑码头实践，使得薛君亚站住了脚跟，并且考进了苏州评弹团，这个时候周玉泉也进团了，两个人又碰头了，又拼起了双档，说《玉蜻蜓》。

在拼档的过程当中，薛君亚有时要问周玉泉：书里说元宰到房间去拿什么东西出来？去哪里拿？周玉泉回答说：你自己想呢？这就是他的教学方法，让薛君亚自己动脑筋，这样就记住书情了。周玉泉还经常对薛君亚说：你说书时，心里要有布景，就是场景，要像戏台上的幕拉开一样，尽管剧本上写得详细，也要自己脑子里先转一转，自己布置一下环境，这样的话，你就心里有、眼睛里有、嘴里也就有了，眼到手到心到口到。周玉泉说得虽然没有非常规范，没有书面化，听上去比较随便，但是就是在这随便当中有严格。他经常对薛君亚说：书排好了，就上去说，你不要把我当先生，你是谁就是谁，是剧中人，你归你说，忘记了也不要对我看，我听着呢，会补的，你放心。

周玉泉对青年演员就是这样搀着你走一段，然后放掉，让你自己走。老先生讲不出什么大道理，但是交给学生的是一种生活的体验，一种社会的经验。

（张玉红）

◆ 曹汉昌创建苏州评弹团 ◆

苏州评弹,起源于苏州,苏州评弹团又是全国非物质文化遗产国家级的保护单位,那么,喝水不忘挖井人,这个团是哪里来的?创始人之一,就是曹汉昌!(当然,当时还有一个团,是潘伯英组建的,时间大概在1951年左右。)曹汉昌建团初期不容易,就说建立苏州评弹团吧,当时的响档说书先生参加评弹团,是要牺牲自己利益的,那时候形容评弹演员的收入是"好唱戏不如一个破说书"。当时曹汉昌入团前的收入一天一只"蝈蟥",也就是一两金子,曹汉昌是赚大钱的响档。入团后的演员,不要说一只"蝈蟥",连半只都没有了,只是拿几十元钱的固定工资。但是曹汉昌还是积极响应党和政府号召,创办苏州评弹团,走集体化道路。当时有一句话形容他创团的艰苦:"一只抽屉闹革命",就是说评弹团刚刚建立的时候,是白手起家,连办公室都没有,只有"一只抽屉",就在静园书场,也就是后来的苏州书场,在小公园。曹汉昌向当时的书场老板韩小毛借了个写字台,只有一只抽屉,里面一枚图章,就开始办公了,苏州评弹团就是这样慢慢建立起来的。

建立评弹团,就要说服同道一起参加,比如徐云志是一代响档,但是团里需要名家,而徐云志的收入大得吓人,那就不是一两金子的事了,如果把他吸收进团,开多少工资呢?就算给徐云志高点,也就两百多元。那时候一般人的工资是十几元、二十几元,高点的四五十元,两百多元已经不得了了,但是对于这些响档来说,是低收入了。曹汉昌以自己的人格魅力,聚集了一批评弹艺术家,成立了苏州评弹实验工作团,大家觉得跟共产党走总是不错的。

曹汉昌除了担任苏州评弹团团长之外,后来还有一个头衔——苏州评弹学校校长。

<div align="right">(张玉红)</div>

◆ 胡国梁的"严调"新唱 ◆

　　胡国梁等这一批青年演员生不逢时,1964年以后,他们刚刚开始演艺生涯就被迫脱离了舞台,下放到农村搞"四清"。那个时候他们正是二十多岁到三十多岁的黄金年龄,眼见得艺术慢慢荒废了。"文革"结束,陈云老首长复出了,要到上海来,要听评弹。吴宗锡也恢复了上海评弹团团长的领导岗位,全团上下都在积极准备迎国庆流派演唱会,并向陈云老首长汇报。团里的老演员都上了,可是严雪亭因为身体原因不能上台演唱,"严调"就没人唱了。张鉴国知道胡国梁会唱"严调",就建议试试看,胡国梁试唱了开篇《一粒米》,团领导觉得不错,认为再学学就可以上了。

　　在上海评弹团迎国庆流派演唱会上,好久不见的老演员都上了,好久没听到的流派都唱了,听众轰动了。青年演员胡国梁唱了"严调"开篇,听众们听了觉得奇怪,都觉得这个小青年非常像严雪亭,也引起了轰动,当时胡国梁心里很激动。薛惠君对胡国梁说:你唱"严调"比唱"蒋调"像,喉咙像。杨振言对胡国梁说:你脸上要放松。到后来,传统书慢慢恢复了,"严调"还是没有人唱,团领导统一意见,觉得让胡国梁专门唱"严调",还郑重其事地来到严雪亭家拜师,由师母拍板,决定收胡国梁这个学生。当时严雪亭的其他学生都在码头上说书,师母关照他们:国梁要学《杨乃武》,你们要给他听。有师母打了招呼,师兄们的演出胡国梁都会认真去听。比如,朱一鸣到上海演出,胡国梁就日场听完接着听夜场,跟着朱一鸣赶来赶去听,听师兄怎么起角色。团里还发动大家一起抄严雪亭的老本子,所以胡国梁说的《杨乃武》的本子,已经大大地丰富了。

　　胡国梁说他唱的"严调",已经在里面"化"了很多新的东西,属于"严调新唱",因为流派是要不断发展的。胡国梁喜欢张鉴庭、徐天翔,但是没有照搬,而是巧妙地"化"进去了其他元素,用"严调"的唱法,创造了"严调"新腔,比如"严调"的《宝玉夜探》,胡国梁把大观园"静"的意境突显了出来,把握了节奏,控制了气息,渲染了人物感情,所以一下子就流行开了,并参加了上海团

建团三十周年的庆贺演出,这是胡国梁自己谱曲的第一只"严调"开篇。

《文昭关》也是胡国梁谱曲的"严调"开篇,当时他接到唱词一看,写得真好,但是唱起来有难度,因为篇幅比较长,而"严调"的音乐性不是最足,唱完整首开篇的话要唱闷的。一只开篇要唱得好,是要动脑筋的,不能拿到唱词就马上谱曲,而是要根据内容、情节、人物,细细琢磨。胡国梁分析这只开篇:第一块是叙述性的,第二块是动情的,出角色的,伍子胥自己不能过文昭关,一夜急白了胡子,第三块又是叙述性。所以,胡国梁在谱曲时的重点就放在中间一段,唱词多样,有五字句、三字句,但是要唱得出来,就要对唱词进行修改。为了这首开篇,胡国梁动足了脑筋,里面有"陈调"、有京腔,听上去很有层次感。

《留园揖峰》是俞中权《园林组曲》里的一首,词作者花了很多心血,对园林做了详细的考察,写出了十二首开篇唱词,分别用了十二个韵脚。《园林组曲》的主策划、苏州广播电台《广播书场》的资深编辑华觉平把《留园揖峰》交给胡国梁演唱。这首开篇没有情节、人物、故事,但是写得很顺,胡国梁就想办法,根据开篇流畅、明亮的情绪,采用了"抢拍"的方法,这个做法严雪亭是不怎么用的。《留园揖峰》成品出来后,大家都认为"严调"味道浓,而且有新意,好听。

胡国梁注重研究严雪亭后期的唱腔,快弹慢唱,每个字都有讲究,唱出了"严调"的新意,体现"严调"的韵味。

(张玉红)

◆ 唱片公司编辑胡国梁 ◆

1983年,胡国梁从上海评弹团转到上海唱片公司,是受到了苏州评弹学校的同学也就是苏州人民广播电台编辑华觉平的启发。当时华觉平正在搞一套《苏州园林》组曲,准备出磁带,当时市场上还没有评弹磁带。华觉平在和唱片公司联系的过程中,知道唱片公司需要编辑,而且要具有评弹专业水平的编辑。当时胡国梁正好查出患有心脏病,不再适合做演员跑码头了,也正觉得在评弹团里不称心,因为当时的领导上抓老,下抓小,评弹团排中篇《真情假意》,都让再下一辈的小青年来排,唐耿良到团领导那里为胡国梁他们这一辈演员讲话,吴宗锡团长却说就是要他们"做垫脚石"。胡国梁想:我四十岁还没到,就要做"垫脚石",当然不愿意,又从华觉平那里获知上海唱片公司需要专职评弹编辑的事,就萌生了转业的念头。胡国梁写信给北京唱片公司的同学江翠华,老同学得知情况后非常卖力,马上写信到上海唱片公司,推荐胡国梁去当编辑,上海唱片公司又马上到上海评弹团调档案,等到胡国梁从码头上演出回来,就有人告诉他:唱片公司来调档案了。就这样,胡国梁从一名评弹演员,转换角色,成了一名唱片公司的编辑,分管评弹。

当时的评弹唱片不景气,销量差,只有在五六十年代评弹兴旺的时候录了一些,有的出版了,有的还来不及出版就遇到了文化大革命,所以只能搁置起来。经过这么多年,资料已经残缺不全,比如《三约牡丹亭》就少了一回。还有的呢,看目录资料是有的,一看题目,也是非常赞的好货,但是拿磁带一放,里面却被消磁了。在"文革"中,消磁了很多好东西,非常可惜。还有的有目录,但是找不到磁带,有的磁带都乱了,像"阳春面"一样,根本不能放了。还有的磁带,已经变形了,磁粉都掉了很多,只有拿棉花来擦擦干净,看能不能放出声音来。刚到唱片公司的胡国梁面对的就是这样的情况,到处都是垃圾带、处理品。但是,胡国梁就是在这垃圾堆里觅到了很多宝货,像《文宣荣归》、《兄妹相会》等。

要在垃圾堆里觅宝,可不是件容易的事,胡国梁之前的编辑,不懂评弹,

没办法做这项工作,而胡国梁非常喜欢,他找到了张鉴庭唱的《迷功名》,真的就是用剪刀剪出来、接出来的,也正因为胡国梁是懂评弹的行家,才能做出来。比如蒋月泉、杨振言的《宝玉夜探》,里面的过门,就是一点点接出来的,这真是真功夫,不像现在用电脑剪辑起来很方便。

当时的唱片公司是靠流行歌曲吃饭的,胡国梁提出评弹要出CD,公司就是不给你出,不批,也不说不出版,就是不睬你,因为他们觉得评弹不行,没有销路。胡国梁据理力争,说:评弹有高层次听众的,如果三年销不出去,就算我的!公司听到胡国梁打了这样的包票,才勉强同意出评弹的CD。后来中国加入了WTO,外国歌曲直接进来了,中国的流行歌曲没有市场了,中国的戏曲反而开放了,胡国梁一下子报了十张评弹唱片的计划,有三大系列,二十四个流派,准备全部出齐。

为了这套唱片,胡国梁动足了脑筋,找电台资料库,找流失在票友手里的资料,真是非常不容易。比如"祁调",创始人本人根本没有录音留下来,就用了邢晏芝等演唱的录音。历经千辛万苦,终于出齐了二十六张"流派唱腔大全",还写了一本书,介绍了评弹流派的三大腔系——"俞调"、"马调"、"周玉泉调",包括演唱技巧。功夫不负有心人,这套唱片得到了全国"金唱片奖",吴宗锡还为此写了《评弹流派的绝版赏析》,文中谈到这套唱片的出版,得到了老艺术家的支持,其真知灼见,非常可贵。

胡国梁在上海唱片公司出的第二个评弹系列,就是经典折子系列,一共有二十张CD,包括《庵堂认母》等,都是各个流派代表性的折子,评弹界和听众们对此的评价非常高。后来还有一个中篇系列,但是没有搞完,胡国梁的接班人搞了一点。

胡国梁退休前还出了《书坛中坚》等,还出了一些DVD,比如七回《西厢记》,以及出版了评话名家唐耿良晚年在美国录制的《三国》录像。

唱片公司编辑胡国梁,为自己能够出版这么多评弹唱片而自豪,我们更加感谢他,通过自己的努力,为后人留下了这么多宝贵的资料,可以说是功德无量。

(张玉红)

◆ "小书大说"张振华 ◆

评弹界圈内圈外,只要提起"小书大说",就会想张振华先生,这是他的一个代名词,不过有人说,"小书大说"大概就是用说大书的方法说小书,来演绎小书,其实这个说法不准确,起码不全面。"小书大说"当中应该说含有"大书"的表演元素,是张振华凭着他深厚的艺术功底还有丰富的舞台经验,经过几十年的传承、磨炼、创新而首创的独特的表演体系。"小书大说",应该讲首先要立足于"小书",毕竟根本是"小书";在"小书"当中,张振华加入了评话、戏曲、影视、话剧还有其他的曲艺元素,然后在规格、程式、表演方面区别于其他的"小书"。张振华比较谦虚,他说:我就是放大,具体在说表方面,在形体方面,在节奏方面,在表情方面包括在演技方面,放大之后演绎,这个才叫"小书大说"。在当时那个高手林立、名家辈出的时代,用张振华自己的话说,他的路子完全是在石头缝里杀出来的一条血路。

那么张振华是怎么会走这条路子的呢?据他自己说是跟他的学艺经历有关系。张振华的老师是杨斌奎,老夫子的说书比较文,张振华十六岁开始跟师,杨斌奎是上海评弹协会的会长,又是当红的响档,演出很忙,张振华拜杨斌奎老夫子之后,却是跟他的师叔程鸿奎出道的,两个人拼双档,那时都是"奎"字辈,如杨斌奎、程鸿奎,包括发明"朱调"的朱耀祥,最早他叫朱耀奎。张振华跟了程鸿奎老夫子之后,路子慢慢在变,程鸿奎说书是"火"的,但是后来年纪大了,有时候"火"不出了,但是说书的时候还是"嗒嗒哒"的,内行叫"小快口",所以,张振华跟着跟着就慢慢形成这样的路子,台上表演幅度比较大,还因为多听书,所以博采众长,就像杂交稻谷。张振华看戏后喜欢模仿,《神弹子》属于《大红袍》前段,特别是《打弹子》一段,感到好玩,又看了京戏,感到如果在程鸿奎老先生的有些表演动作当中放一些京戏,那表演人物形象时就更有立体感了,所以就吸收了京剧武生的架子。所以,张振华学评弹不是单纯地模仿先生,主要还是自己的创造,他说这些都是剧情的需要、听众的需要、时代的需要,才造成他的"小书大说"。这个也是和演员的个性有关系

的。张振华认为："小书"也有劲，"大书"也有情。比如1963年和赵开生合作《武松打店》，武松嘛，一般都是"大书"说的，吴君玉的《武十回》就是评话艺术也就是"大书"的一个艺术巅峰，要超过是比较难的，但是张振华说的《武松》是"小书"，当时赵开生二十七岁，张振华二十八岁，他"小书大说"的风格那时候已经初步形成了。

《神弹子》这部书追根溯源要到清朝同光年间，一代一代传下来，传到张振华是第五代了，《神弹子》是《大红袍》当中的比较完整的一段书，适合男女双档，但是《神弹子》这部书在张振华之前不怎么有人说，主要是难说，老先生说是"破书"。评弹演员都知道，书说人，省力，人说书，吃力，所以张振华真的不容易，把一部别人不欢喜说的书，说成了经典之作，他在这部书当中花的心思，可想而知了。而且他常说常新，不断修改，当年张振华、庄凤珠的"张庄档"已经很有名了，书场到处客满，那时候夜里说书比较多，夜场结束后，张振华半夜里还在台灯下修改，他花的功夫不得了，所以这部长篇直到现在家喻户晓。

在张振华六十年的评弹生涯当中，他的说噱弹唱，现场效果，都是有口皆碑的。他的艺术比较全面，评弹讲究"说噱弹唱演"五个字，《杨八姐天波府比武》这回书，曾经还成为江苏省评弹团的教材，青年演员都要学他的动作手面，里面包含了全面的"说噱弹唱演"。这部书里面虽然讲的是两个女性，但是也是"小书大说"。

一般提到张振华的艺术，总是说到他的"说功"、"火功"和"小书大说"，有很多人忽略了他的唱，其实张振华的"唱功"真是不一般。在他的追思会上，现任上海评弹团团长秦建国也讲起这件事，说：你们不要看张振华老师"说功"怎么怎么好，他的"唱功"也是不一般的，是属于会唱的人，我也佩服的。

张振华的"小书大说"的风格得到了听众的喜欢，以至于当他逝世时，有一个听众听说了这个消息，却不知道什么时候大敛，这位家住浦东的听众就天天到龙华殡仪馆去等，终于在第五天等到了，这真令人动容。

<div align="right">（张玉红）</div>

◆ 第一个改编金庸武侠小说的人 ◆

龚华声在评弹艺术上非但创新,还多产,编演作品手脚快,还第一个把金庸的武侠小说《倚天屠龙记》改编成长篇弹词。龚华声艺术上、生活上的搭档蔡小娟回忆说:有一次江苏省评弹团组织了一些评弹演员去香港演出,龚华声也参加了演出。香港的观众非常热情,回来前有朋友送了一本书《倚天屠龙记》给龚华声,龚华声看了这本书,觉得如果把它编成长篇,肯定好听得不得了。蔡小娟提出了自己的意见:书是好听,但是人物太多,这种武侠书,听客会不习惯的,我们首先要看哪些适合,哪些不合适,要改编就要改编得像样,先编上集十五回吧。结果弹词形式的《倚天屠龙记》演出生意非常好,还吸引了不少年轻的听众,连平时不听书的听众也来听,老听客也来了。看到根据武侠小说《倚天屠龙刀》改编的长篇弹词生意这样好,而且听众都要求接下去编续集,所以龚华声和蔡小娟一边编,一边演,说了一年多,一共三十回。

但是当时也有两种意见,反对派认为这是不符合评弹规律的"野书",然而龚华声认为这有创新精神,只要不是毒草,不反党,就可以演出。在当时的极"左"思潮下,龚华声能够这样做,真是不容易,所以有些事,历史自有公论。

所以,龚华声是评弹界第一个把金庸的武侠小说改编为评弹作品的人。

(张玉红)

有个群体叫"74届"

上海评弹团1951年成立,是评弹界第一个国家剧团,流派纷呈,各有特色,对评弹艺术的提高和发展起到了极其重要的作用。上海评弹团有大批保留剧目,比如评话《三国》、《英烈》、《隋唐》,长篇弹词《珍珠塔》、《玉蜻蜓》、《白蛇传》,等等,在评弹艺术的传承方面,特别值得一提的是上海评弹团的74届学员。

1974年,还在"文革"期间,当初为了各种剧种的需要,上海文艺界把培养接班人的问题提到议事日程上来,所有的文艺院团都招了一大批新生力量。评弹在上海非常受欢迎,也有一定的社会地位,评弹界也有培养的任务,"74届",就是这批学员进入评弹艺术领域的年份——1974年,后来一提到74届,就是这个群体,那可都是千里挑一的优等生。一共招了5批,挑了38个人,指标是40个,还缺2个,招了5批后就开学了,现任上海评弹团团长秦建国是最后一批进去的,学员之间的年龄也稍有差异。

上海评弹团74届这个群体,都是清一色的工农子弟,之前和评弹没有一点点关系,是一张张白纸,这是74届一个明显的特点。评弹这个艺术行当非常深奥,不是人人都可以冒得出来的,要学到精髓,是非下苦功不可的,因为他们都是千里挑一的优等生,所以"刻苦用功"对于他们来说就是理所当然的事。74届还有一个很重要的有利条件,就是他们的老师都是名家大师,名师出高徒,前几年这些大师都是被打倒的,1974年的时候刚刚解放了一点,蒋月泉、严雪亭、张鉴庭、杨振雄,都来做辅导老师,但是那个时候只能教革命的东西,比如《风急浪高》、《红灯记》、《铁窗训子》等,这些名家大师不是全脱产带学生,还要做些杂务,杨振雄打上课铃,严雪亭是总务,买买扫帚。74届学员们学了一段时间之后,就请这些大师来进行考试,碍于当时的处境,大师们当场都不敢响,因为他们没有完全被解放,还没有发言资格,但是他们懂艺术,私底下会给学生指导。74届是比较幸运的,在学馆严格的管理下,在大师们暗地里的指点下,他们学习着,成长着。

1976年,"文革"结束,上海评弹团74届学员来到苏州人民商场开门办学,学苏州话,他们是上海人、嘉定人、青浦人,学评弹首先要解决语言问题,他们住在苏州京剧团,上班在人民商场,秦建国分在化妆品柜台,师父是盛师傅,教秦建国说苏州话、接待顾客、卖牙膏牙刷,等等,生意还不错。

到了1978年,74届学员开始做见习演员,一年实习期,一个月工资24元,后来正式工资38元。这一年是74届艺术营养上最补的一年,"文革"结束了,杨振雄、朱介生、蒋月泉、严雪亭等名家大师都可以名正言顺来教学了,他们注重学员们的基本功训练,就在这一年,74届学员们从不懂评弹到真正体会到了评弹的魅力。"蒋调"教得最多,《宝玉夜探》、《莺莺操琴》、《战长沙》,还有"陈调"《拷文》。至关重要的是,大师们的外因通过学员们的内因产生作用了,所以成功是要有一定因素的,天时地利人和,缺一不可,什么叫废寝忘食,74届就是。学馆在汾阳路小洋房里,条件还不错,比家里好,当时秦建国的家里,6个人住14个平方。这所小洋房的每个角落里,都是练功的学员,秦建国占领的是浴室,练弹琵琶、三弦练得手都肿了,因为他年纪偏大,手指都硬了。

1979年,上海评弹团到香港演出,23岁的秦建国和19岁的倪迎春作为蒋月泉、朱慧珍的继承人,在香港引起了轰动。

中篇弹词《真情假意》是74届的代表作,这个中篇团里前一辈演员已经演过了,但是因为他们年纪大了些,而剧中人物都是小青年的角色,所以不合适。团领导就策划在1982年苏州举行全国曲艺南方片会书的时候,让74届来排练演出,当初有顾剑华、倪迎春、秦建国、王惠凤、黄嘉明等,这批青年演员扮相好,王惠凤、倪迎春起佩佩,秦建国起俞刚,到正式参加汇演时就一炮打响了。听众们当时还不知道在这几年当中上海评弹团培养了这么一批青年演员,非常欣喜,而且剧中唱腔都恢复了传统的流派唱腔,都是大流派,整个评弹界还是被震惊了。1984年,江浙沪青年演员评弹大奖赛在上海举行,倪迎春唱《阳告》,获得了大奖,秦建国唱《人强马壮》,获得了大奖。

从1974年开始学习评弹艺术,到1984年,十年间,74届学员们不断地对评弹界产生出很大的冲击波,说明了74届的成功。秦建国回忆说,当时74届一出来,就给大家一个惊喜的感觉:哇,上海评弹团像养猪猡,出一窠呀!还有的听众比喻说:上海评弹团"倒出了一大筐小萝卜头"。上海评弹团74届在书坛上一亮相就受到听众的欢迎,也是他们的幸运,形势为他们提供了条件,当时"文革"结束了,听众也快被"饿"死了,现在上海评弹团的"小萝卜头"倒出来一大筐,都像模像样的,所以引起了社会的关注。

在74届当中,有几对夫妻档,对稳定评弹表演队伍起到了很大的作用。

范林元、冯小英夫妻档,范林元,上海青浦人,他的老师是孙珏亭,所以是徐云志老先生的再传弟子,是徒孙,他的嗓音高亢嘹亮,抑扬有致,张弛得当,唱起"徐调"来得心应手,深得神韵,他也能唱"小阳调"。范林元的搭档冯小英,也跟孙钰亭学习"徐调",所以这对夫妻档搭档,就像两个糯米团子捏在一起,糯上加糯,因为大家都称"徐调"为"糯米腔"。冯小英的嗓音清脆甜润,她还擅长唱"俞调"、"蒋调"、"侯调",唱腔委婉柔美,说表抑扬顿挫,擅于起生旦角色,2007年起,和吴文瑾拼女双档,从下手翻到上手,演唱《杨乃武续集》,更加显得沉稳老练。

沈仁华和丁皆平夫妻档,沈仁华,上海人,跟蒋月泉学习《白蛇传》,后来又跟庞学庭学习《四进士》,1981年再跟张如君,学习《双金锭》,台风大度,气派稳健,说表老到,弹唱俱佳,擅长唱"严调"、"陈调"、"沈调"、"薛调",最突出的就是"蒋调",他的唱腔工整舒展,韵味醇厚,无论做上手还是下手,都挥洒自如,基本功扎实。沈仁华的搭档丁皆平,上海人,1977年拜刘韵若为老师,弹唱《双金锭》、《白蛇传》、《四进士》,她的台风端庄秀美,嗓音亮丽,唱腔委婉自如,擅长唱"俞调",她唱"俞调"是字正腔圆,中规中矩,很有味道。

郭玉麟、史丽萍夫妻档。郭玉麟的老师是弹词艺术家张振华,还有徐剑虹,代表作有长篇《神弹子》、《十三妹》等。他的说表富有激情,能够起各种不同类型的角色,能够弹唱多种流派,尤其是"陈调"、"蒋调"最为擅长,他还对"翔调"唱腔进行了改革,融入了更为丰富的旋律。史丽萍的老师是著名演员庄凤珠、李娟珍,史丽萍台风端雅、清秀,说表文静稳重,口齿清脱,体现了上海评弹团"海派"的表演风格,擅长唱"蒋调"、"丽调",特别是弹唱"薛调",是一位佼佼者,弹得一手好琵琶。郭玉麟、史丽萍74年进上海评弹团的时候都只有十五六岁,对评弹可以说是一无所知,是评弹团的老师到中学里把他们招去的,他们就是在懵懵懂懂的状态下和评弹结缘的,这一唱就是四十多年。

秦建国和蒋文夫妻搭档,秦建国是蒋月泉的关门弟子,长期得到蒋月泉的艺术教导,他和蒋文相识、相知、相爱在评弹团,蒋文始终是秦建国坚强的后盾和合作者,蒋文的"俞调",唱得呱呱叫。他们俩在几十年的艺术生涯里,相互扶持,相互勉励,走过风浪,走过辉煌,也走过寂寞。

王锡钦是张鉴庭先生的关门子弟,说表洒脱,演唱老练,王惠凤是"丽调"传人,沈玲莉也是一位佼佼者,她在一篇回忆录当中这样写:1974年6月28日上午九点,徐汇区汾阳路112弄2号,人影熙攘,热闹非凡。一批新生走进了上海人民评弹团学馆的大门,这就是后来被称为74届的我们这一代。大家初来乍到,虽然并不相识,但通过层层筛选后能被录取的喜悦促使大家急于交流着,市区的同学口音还算划一,郊区的学员各自操着浓重的家乡口音,把

儿子说成"猴子",把皮球说成"皮具",因说方言而闹出的笑话真是举不胜举。7月1日正式开学,改乡音学苏州话是第一门学科。沈玲莉还记得,杨德麟老师教5125琵琶空弦练习曲,说的第一回书是以吴子安老师为范本的评话《铁马飞奔》。让沈玲莉印象十分深刻的是,安排睡在鸡棚内的杨振雄老师,每到黄昏来保暖桶泡水时,总习惯把热水瓶塞头遮住一部分瓶口,为的是留住热量。在鸡棚里,杨老师传授技艺,告诉大家:"世上最好听的声音是人的声音,我们在演唱时尽量要把自己的声色调节到最悦耳的状态……"最难忘的是她的先生姚荫梅和张鉴庭老师。沈玲莉还讲:曾经深恶痛绝、严格执行的作息制度,现在想来却是那么的令人怀念,那"声音轻动作快五分钟熄灯"的叮咛,还在耳边回响。沈玲莉说出了74届美好的回忆。

上海评弹团74届当中现在还有两位评话演员坚守在书坛上,一位是副团长周强,一位是张小平,他们都得到了老一辈评话艺术家顾宏伯、吴子安、张鸿声等的指点,在书坛上,这种台风、手面、眼神,深得听众欢迎。

这批"小萝卜"里非常可惜的一位就是黄嘉明,他是评弹界和听众一致公认的优秀演员,师承著名弹词表演艺术家张鉴庭,自身嗓音条件非常好,加上刻苦学习钻研,深得前辈先生的真传,在长期的跑码头的艺术实践中,较好地全面继承了"张调"的流派艺术,并不断有所创新和发展,可惜后来由于种种原因离开了评弹团,但是他还是经常会客串评弹演出,讲得诗情画意一点,就是:毕竟,他身上还是有评弹的血液在流淌。

秦建国总结了74届几个方面成功的体会,特别强调,74届是一个群体,74届的成功,是集体的力量。秦建国说:现在的社会单打独斗不行了,大家回顾一下评弹的历史,1951年,成立了上海评弹团,60多年来,评弹团真正为大家产生了大的作用,特别是中篇这个样式出来,做会书,这个风头,在大家的印象当中,是没有办法比的。大家津津乐道的上海文化广场1961年的流派演唱会,听众为了买票,夜里带了铺盖来排队,一个两个演员是没有这个号召力的。74届是个群体,意义才更大,直到现在,上海评弹团还是靠这拨人在支撑着。秦建国还说:74届的成功,可以总结的经验,就是死死地抓住流派,现在74届的女演员尽管退休了,男演员也面临退休,但是他们还要教学生,男演员正好带年轻的女下手,带上几年,希望把74届成功的经验传下去,能够在74届几年的末班车当中,毫无保留地传下去,这是上海评弹团74届目前在做的工作,已经起到了不错的效果,到一定时候,团里会根据青年演员学习的情况,确定师生关系,拜了师就更加明确,教有教的责任,学有学的责任。74届在培养下一代方面,一定要传承创新,让评弹艺术重新发扬光大。

74届这样一个群体能够成功,还有一个原因就是他们都循规蹈矩,遵纪

守法，认认真真，勤勤恳恳，没有八卦的东西，这在文艺界是很不容易的。

有一个群体叫"74届"，上海评弹团74届用自己辛勤的付出和辉煌的艺术成果，为评弹艺术做出了自己的贡献，现在，他们虽然都已经过了不惑之年，但是，还活跃在书坛上，像当年先生带自己一样，在带学生，在创新，在奋斗。我们也祝愿74届在评弹艺术的道路上越走越好。

(张玉红)

二　改革创新篇

◆ 殷德泉与"应得钱" ◆
——记殷德泉一份难忘的评弹情结

他从小喜欢苏州评弹艺术,从普通评弹的爱好者起步,痴迷多年,升格成为苏州评弹艺术的收藏家。当《苏州电视书场》栏目创办起始,他又跨界成为该栏目的创办者,历任制片人、编导多年。《苏州电视书场》引领风尚二十年,成为江浙沪地区开办最早,持续时间最长,获奖最多的吴方言电视评弹节目。他就是《苏州电视书场》的导演殷德泉。

烟波江南,风雅姑苏,园林如画,风景宜人,身着旗袍的水乡女子轻举油纸伞,袅娜地走进悠长的雨巷……好一幅江南风情画,定格了美景、美人,如果要让这幅画活色生香起来,只需配上"美声",一段缠绵悱恻的评弹足矣。的确,发源于苏州的评弹就像涓涓细流,无声无息地渗入了江南人家生活的点点滴滴:午后,人们在茶馆里边泡茶聊天,边听台上的说书先生指点江山,儿女情长;月下,全家团聚一堂,轻罗小扇扑流萤,听着收音机里传来的叮咚之声,点头品味,间或笑声连连。可以说,评弹无时无刻不在滋养着江南人家的精神生活。殷德泉也是这其中的一员。

老资格的小听客

作为地道的苏州人,殷德泉从小就被评弹所深深入吸引,20世纪50年代的苏州,茶楼书场林立,十多岁的他,休息天的下午经常会与弟弟手挽手来到家附近的书场听下午场。场内喷香的小吃诱惑着小弟兄俩,那书台上说书先生的那抑扬顿挫的说唱声,更吸引得他们迈不开步。在当年这个小康之家里,收音机是童年的殷德泉接触评弹的第一位老师,醒目折扇,道不尽江湖侠客的金戈铁马,琵琶声声,唱不完花旦小生的儿女情长。甚至每天午间,他都踩着评弹铮铮的节拍匆匆赶向学校,周日休假,他又早早地"霸占"了书场里的"状元台",成为了老资格的"小听客",天长日久,他越发地琢磨出味道来了。

醉心痴迷的收藏家

　　光阴流转，评弹伴随着殷德泉一起成长，逐渐他从喜爱坠入了痴迷而不可自拔。20个世纪70年代后期，评弹市场逐渐复苏，书场重现了火爆，有时甚至出现了名家演出一票难求的场面。殷德泉就像暗恋心仪的女神一样，他在欣赏评弹的过程中，逐渐有意识地开始收集有关评弹的一切：电台的录音、演员的照片、道具、与同好交换的资料——书刊、报纸、节目单，到后来电视台播放的节目，剧场、书场的实况录音、录像，等等，还有十分珍贵的"文革"中幸存的老唱片，滴水成河，聚沙成塔，他逐步进入了个人收藏的高峰时期。这些收藏加深他和评弹界方方面面的交往，从知音成朋友，亦师亦友，这是一个积累的过程，也是一个艰辛的过程。有一次上海电台的《广播书场》播放蒋月泉、朱慧珍弹唱的长篇弹词《白蛇》，这么经典的书目又是两位大师的演出，岂容错过。可是它的首播是在晚上七点，电波干扰相当大，为了能精准无误地录到节目，他毅然决定每天守候在早上五时三十分时段，来录重播。当时正好是数九寒天，他日复一日地坚持着。不巧有一天睡过头，晚半分钟起床，那回书缺了开头，真叫人可惜。为了弥补上这个缺憾，追求完美的他，硬是坚守了约五年，逮住机会重新补全，还它一个完整。就这样，当时他已收藏了评弹的各类音像资料数千小时，其中有20世纪二三十年代评弹老演员的珍贵资料，有的甚至是孤本绝版。还有他的"镇馆之宝"：他与评弹大师蒋月泉的通信，弹词名家杨振雄赠他的丹青墨宝，弹词名家杨振言、尤惠秋等所赠的未公开出版的绝版音像资料等。他把这些收藏品整齐摆放在书房，自题"知音阁"明志，有书法家朋友题送匾额"藏珠听骊"彰显主题，形成了一个家庭式的评弹资料博物馆。他的收藏故事先后被《解放日报》、《新民晚报》、《新华日报》、香港《文汇报》、中国国际广播电台和中央电视台等全国许多家新闻媒体报道过，他的名字及收藏也被收录到《中国当代收藏家》词典中。诚然，独乐乐不如众乐乐，殷德泉没有把这些珍藏束之高阁，相反他经常邀请同好者来到"知音阁"分享，举办评弹沙龙，鉴赏探讨，交流心得；他热心交友，许多同好乃至评弹演员都上门来求援，互探评弹艺术，谈笑有鸿儒，往来无白丁，真是"知音阁"里会知音，评弹沙龙添真情。在90年代初期，他连同其他爱好者，曾经在苏州、无锡、上海等地举办过大型评弹音像珍品欣赏会，并有许多著名评弹艺术家一起参加，获得了较大的社会影响。与此同时，在殷德泉等人的创意下筹备成立了苏州评弹收藏鉴赏学会，他被选举为秘书长，后又当选为会长。他利用业余时间，探索对评弹艺术的鉴赏和理论研究，并进行推广宣

传。他先后为苏州、常熟等当地的《广播书场》撰稿,成为《广播书场》的特约撰稿人,他给自己取了个笔名"弦声",就意味着三弦上寄托着他的生命、他的美梦。当时作为业余策划和编辑的他,又怎么会想到,将来他也为会成为推广评弹的职业媒体人呢?

《苏州电视书场》的领军人

1994年,是殷德泉生命中一个重要的拐点,他需要做出一个两难的抉择:到底是继续留在当时的医药公司驾轻就熟地从事他的医药工作,还是要甘冒风险,去往一个完全陌生的领域——电视台,开创前途未卜的职业媒体人的生涯呢?当时的苏州电视台,顺应民意,打算开办《苏州电视书场》,用来推广、宣传地方曲艺——苏州评弹,展示它的独特魅力,因此急需一位年富力强又熟悉评弹、人脉广的同志来担当主事者,几方面的推荐都指向了当时已届不惑之年的殷德泉。为了和心爱的评弹朝夕相处,他忍痛拒绝了老单位领导的挽留,毅然决然地踏进了电视台的大门,坐进了当时只有他一个人的栏目组办公室,从此,评弹对于殷德泉来说,不仅是消遣时的爱好,是爱好与工作的结合,更是他的生命、他会用一生来坚守的东西。

他从一开始的茫然——机位、光圈、构图、剪辑……到成为独当一面的电视人,其中的甜酸苦辣,唯有自知,这一切对他来说是巨大的挑战,更是人生自我价值的真实体现。他与评弹第一次结合得密不可分。如何在日新月异的变化中体现它的传统之美、魅力所在,这一命题无时无刻不在考量着他,特别是电视台独有的生命线——收视率也缠绕着他,传统评弹的电视节目会有人看吗?在创办初期的半年里,他使出浑身解数:请演员、录节目、拷资料、找赞助、挖点子……终于在台领导的全方位支持下,在他不懈的努力下,《苏州电视书场》开办成功。那阶段,每天傍晚的六点半,弦索叮咚之声回荡在苏州老城区的上空,书迷朋友们从以前单纯的听觉享受,到如今的视听一体全方位的欣赏,"天天弦索奏新声,夜夜说噱陪知音",电视书场的风头一时无两,最高时收视达到30%,平均也有15%左右,《苏州电视书场》成为了苏州地区开办最早的吴方言节目,每天四十分钟节目风雨无阻、从不间断,成为了本地除新闻节目以外的最长寿的节目。二十年、五千多期,一路走来,殷德泉历任《苏州电视书场》的责编、制片人,在他的主事下,《苏州电视书场》常办常新,规模逐步扩大。现如今已积累录制长篇评弹、专题、专辑、专场、演唱会、晚会、访谈等各种类型的评弹节目逾四千小时,具有艺术性、知识性、可看性,吻合了当代欣赏者日新月异的文化审美需求。殷德泉和《苏州电视书场》栏目

同仁一起开拓创新，与时俱进，将节目制作成了香喷喷的评弹大餐，并且花样翻新，层出不穷：有套餐（将长篇书目连缀成系列）；花色餐（在评弹节目中融入戏曲或其他文艺元素，反串演唱等）；丰盛餐（节假日配合宣传举办的大型晚会或演唱会）和精品皮包（将优秀演员的经典作品拍成MV）。此外，还有现场参与感极强的"评弹金曲大点播"、名家新秀的"演唱精品集锦"、大型互动型访谈节目……

这二十年的执着追求，他终于等来了花团锦簇，看到了灯彩佳话。《苏州电视书场》近年来屡获大奖，省级以上的就有三十项之多，花开墙外分外香。他导演的评弹MV《莺莺操琴》等，还获得中国传媒大学教授的好评："苏州评弹用吴侬软语的吴方言叙事，搭配上诗情画意的演唱，就像苏州的小桥流水一样，柔美绚丽、相映生辉，动中有静，静中有动，歌中有诗，诗中有画，拍得既原汁原味，又富有新意"，成为了戏曲研究专业的学生必看教学片之一。从2008年开始，殷德泉和他的创意策划团队又想出了新花头，举办起了春节电视评弹晚会，这就意味着将评弹这单一曲种搞成一台评弹综艺晚会，这能行吗？事实证明：观众朋友十分喜欢这种形式多样、个性鲜明的评弹综艺晚会，晚会的综艺性、时尚性，增强了评弹艺术的观赏性，扩大了观众面，也获得了专家评委的一致好评，评弹春晚连续五年都获得全国春晚的大奖。

回顾既往，六十载的风风雨雨，他对评弹始终一往情深，评弹在他丰富的人生经历中的每个关键节点都扮演着不同的角色：童年的好伙伴，青葱岁月里的精神食粮，职业生涯里的最强支撑；他对评弹的情感从开始萌发兴趣、纯属个人爱好，逐渐发展到把它当成终生事业朝夕相对。正是凭着这份痴迷，殷德泉用尽全心，致力开掘新意，在喜获作品丰收的同时也成就了无比幸福的体验和人生价值的飞升。

殷德泉这个名字的在吴方言里谐音"应得钱"，可是他从事电视评弹工作这二十年来，却耐得住寂寞，守得住阵地。如果和他以前单位的同事在收入上相比，他"应得钱"少得太多太多，但在精神生活上，常有人羡慕他在忙碌的工作中还能悠闲地享受着个人爱好，这是世界上最幸福的人，这一切是再多的钱也换不来的。

<div style="text-align:right">（郁乃尧　姚　萌）</div>

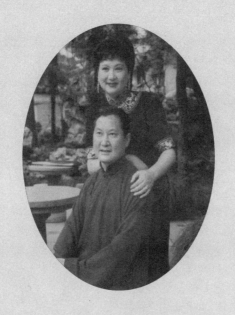

三 趣闻轶事篇

——丰富多彩、引人入胜

◆ 周玉泉自比门公周青 ◆

"文革"时期,常州评弹团的一部分演员被下放到了农村,但邢晏春、邢晏芝、张克勤、周希明等青年演员被保了下来,分到规模很大的灯芯绒厂去体验生活,年纪大一点的、身体不太好的演员——周玉峰、余韵霖等也去了灯芯绒厂。这期间,周希明搞了个中篇《友谊之花》,巡回演出到苏州。周希明和邢晏春准备去苏州评弹团送票,邀请周玉泉、徐云志两位阿爹级的艺术家。但是,两个小青年心里很担心:可不可以去请他们两位老夫子呢?会不会有什么问题呢?邢晏春说:可以,我和你都是请我们的阿爹来听书,是私人关系,有什么不可以的,去!徐云志是邢晏春父亲邢瑞庭的先生,所以是邢晏春的阿爹,周玉泉本来就是周希明的阿爹,两个人决定一起去送票。

因为"文革",周玉泉在苏州评弹团看门,一起看门的还有徐云志等几位老艺术家,所以大家苦涩地戏称:苏州评弹团的这扇门很值钱。邢晏春和周希明来到苏州评弹团的时候正是午饭时间,周玉泉刚吃完饭,正在洗碗,看见两个青年来送票,请太先生夜里看演出,提提意见。周玉泉笃悠悠地说:来么我肯定来,但我的意见是"污泥浊水",不提的。我是啥人?我是"门公周青"呀。周玉泉就是这样幽默,还是他"阴噱"的风格,竟然拿他说的《玉蜻蜓》书里的人物来比喻自己,自我解嘲。周希明和邢晏春听了很心酸。周玉泉还关切地问周希明:你住哪?周希明说:文艺招待所。周玉泉说:我知道了。又问周希明:你父亲好吗?怎么不来看我呢?周希明说:他被下放了,两手空空的,不好意思来看你。

周玉泉就是时时刻刻结合生活,不忘记他是个说书先生。这次见面之后,周希明就再也没见到过太先生了。

(张玉红)

◆ 周玉泉看天穿衣服 ◆

王柏荫对太先生周玉泉非常着迷,欣赏周玉泉炉火纯青的说书风格,喜欢听太先生放噱头,而且是"阴噱",听的时候当场笑,回家想想还要笑,所以听众都叫周玉泉是"阴间秀才",大热天听他书,都不要开电扇了。王柏荫因为喜欢周老的风格,所以经常仔细观察周老的一举一动。那时候演员上书场是没有后台的,都从听众座位当中的小走廊里走过去,这一段路可是不好走,要有风度。王柏荫暗暗地学周玉泉,尽量走得飘逸潇洒,走上台,坐好,装弦码,知道自己学得有点像了,但还不满足。有一次周老在苏州演出,王柏荫放弃了自己日场演出,专门学周老,听了整整一个演出期。那时候评弹演员的演出期一年分三节,春节、端阳、中秋。王柏荫白天看周玉泉的演出,夜场就在自己父亲开的乐乡书场演出,把白天听来的书向听众汇报。那时候学得已经不错了。

王柏荫还回忆起在跟周玉泉学说书时候的一些小故事,比如每次出门演出,周太太都要伺候周玉泉穿衣服,周太太说:今朝天气好,就穿水灰色的吧。周玉泉不想穿,但又不直接和太太说,他出门看看天,说:今朝天空颜色闷。回到房间里再看看衣服,周太太就知道了:哦,原来他不想穿水灰色的衣服,要换衣服。这也是周玉泉生活当中的趣事,和他在台上放噱头一样幽默。

<div style="text-align:right">(张玉红)</div>

严雪亭"偷渡"去听书

严雪亭是家里最大的儿子,下面兄弟姐妹多。作为大儿子,他必须出去学生意,分担养家糊口的重担。他的第一份工作是在十三岁的时候,老板要求他挑一百六十斤的担子,一个小孩子怎么挑得动呢?所以没过几天就做不了了,经人介绍到银匠店里去帮工,学生意。银匠店很小,只有一个老板、一个老板娘,还有严雪亭一个学生意的。老板要严雪亭晚上在店里值班,为了怕学生意的严雪亭溜出去,老板在外面把门反锁了,严雪亭晚上经常被关在店里。

后来老板觉得严雪亭这个小孩不错,读过一点书,会写写字,就叫他去外面接接生意,收收料,送送货,那时候银匠店都是送货上门的。严雪亭收料要经过观前街,有次路过一家书场,里面是徐云志在说书。当时有规矩,开场过后进去听书,可以不要钱。严雪亭听了几次后就上瘾了,看看说书先生蛮灵光的嘛。有一次在店里,严雪亭正趴在柜台上,看见外面走过一位先生,左手拎着一只弦子,右手拎着一串铜钱,就跑出去问他是做什么的?怎么有那么多钱?那位过路的先生说自己是说书先生。严雪亭一看说书先生可以赚这么多钱,就萌生了学说书的念头。但是,当时银匠店有规矩,要学三年帮三年,没到三年,严雪亭是走不掉的,所以只能继续待在银匠店学生意。到了晚上,大门还是被老板锁了,严雪亭就从店后面的河里淌水"偷渡"过去,赶到书场听书。幸亏这条河不深,严雪亭听完书再淌水回来,当做什么都没发生一样,老板一点都不知道。还好那时不是冬天,不然他不可能淌过一条河去书场听书。为了听书,严雪亭也是蛮拼的。

(张玉红)

◆ 蒋王档师徒遇险情 ◆

蒋月泉收徒王柏荫，师徒俩年纪相差不大，都是相貌堂堂，一表人才，拼档的时候风头劲得不得了，非但台上风头足，台下也同样。当时蒋月泉很新潮，不买汽车买摩托车，为了在上海的大街小巷出风头，开汽车的话，街上的行人又不知道里面坐的是谁。蒋月泉有一部哈雷摩托车，美国货，七匹半，当时的价钱就要几千元，便宜点的汽车还没它贵呢。师徒俩经常开着这部夺人眼球的摩托车，穿梭于大上海的各条马路，奔波于各个书场，王柏荫坐在蒋月泉的背后，上书场下书场，两个人神气得不得了，用现在的话来说，就是两位颜值很高的"男神"。王柏荫自己有一辆非常漂亮的自行车，紫红色，是加拿大进口的，当时买的时候花了几百元，但是和先生蒋月泉拼档之后，这辆自行车就没用了，丢在了灶披间。

蒋月泉、王柏荫师徒俩开着哈雷摩托车，虽然风头健，但是危险性也很大，王柏荫回忆说碰到过两次危险。一次是两个人在轮船公司唱长堂会，唱完回去吃晚饭，傍晚有点小雨，开过宁波路，前面一辆大卡车，在装货，等到货装好，车上的那个跳板突然横了过来，开车的蒋月泉没防备，真是危险得不得了。幸亏蒋月泉灵敏度非常高，发现这个险情后马上打一个S形方向，把摩托车开到了人行道上，避开了这个跳板，假使迟钝一秒钟，就要撞到额头上，那么两个人都要遭殃了。还有一次，就是在现在的武胜路，师徒俩也是赶书场，要赶到东方书场，就是现在在西藏路上的市文化宫，刚到一个路口上，突然前面的汽车急刹车。蒋月泉反应快，也是急刹车，没有撞上去。但是，背后还有车子呢，是一辆美国的十轮卡车。那个司机也是好本事，一个急刹车，大卡车的保险杠离开王柏荫的后背不到一尺了。如果大卡车的驾驶员迟钝一秒钟的话，那么坐在后座上的王柏荫就失去生命了。对于这两次险情，九十多岁的王柏荫到今天还心有余悸。看来交通安全，在任何时期都是非常重要的。

<div style="text-align:right">（张玉红）</div>

◆ **王柏荫烧粥量尺寸** ◆

"文革"期间,评弹界受到了很大的冲击,王柏荫当然也不能幸免于难,他的艺术水平在上海不算第一位,但在浙江就是第一位了,所以被当作出头椽子挨批。当时上海"七煞档"当中,新中国成立前有人参加过国民党的一个组织,其实也只是挂个名,张鸿声、周云瑞都是大、中队长。造反派硬是说王柏荫也参加了,其实他根本没有参加。1948年的时候,王柏荫第一次和先生蒋月泉拆档,人也不在上海,在苏州,怎么会参加呢?但是,造反派说看到档案了,以此罪名把王柏荫关进了设在浙江美院的牛棚,叫他交代,工资只发生活费。王柏荫在牛棚里,分配的工作是到厨房,几天轮一次,早上起来烧粥。说书先生王柏荫怎么会烧粥呢?但是他很聪明,想了个办法,每次烧粥,都拿一把尺,量好尺寸,放多少尺寸的米,就放多少尺寸的水,实践下来,效果还不错。王柏荫解嘲说:牛棚的生活还让他学会了烧粥这个本事。回忆起这段经历,真是让人感慨万千。

(张玉红)

◆ 足球队员蒋月泉 ◆

　　当时的评弹演员都欢喜踢足球,包括周玉泉也欢喜。周玉泉的学生蒋月泉从小就喜欢体育,最喜欢足球,他十三四岁的时候,没有工作,据蒋月泉自己讲:我的履历表当中,有三年,说是读中学,其实是为了求工作、要面子而写的,实际上是失学,家里没有钱上学。在这段失学的日子里,蒋月泉就看看小人书,踢踢足球。据《蒋月泉传》的作者唐燕能考证,当时蒋月泉踢足球的地点是在南市的沪南体育场,那里离他家比较近,小孩子不可能走得远的,每次都踢得精疲力竭,早上就起不来。蒋月泉的父亲讲:你要早起来,晚了马路上拣皮夹子都被人拣走了。蒋月泉踢的是中锋,作为中锋,必须耳听八方,眼观六路,机智灵活,这对说书很有帮助。说书时,上手摔"钩子",下手要接得牢,脑子不灵的话就不行。后来蒋月泉加入了上海评弹团,踢足球也改为踢后卫。当时上海文艺界还有个足球队叫申曲队,也踢得不错的,有人建议他们和评弹团的足球队比赛一次。申曲队是综合性的,队员有沪剧团的王盘声、邵滨生等。这次比赛的预告通过广播电台广播,告诉听众:某年某月某日某地,有这样一场足球赛。结果,喜欢评弹、申曲的听众都去看申曲队和评弹团的足球比赛,体育场周围停满汽车。

<div style="text-align:right">(张玉红)</div>

◆ 普普通通一老人 ◆

张鉴庭在家里非常疼爱孩子们，他的外孙蒋永余回忆说，小时候每到星期天，外公总要买几张电影票，让孩子们到国泰电影院去看早上学生场的电影，而且还把孩子们送到电影院门口，到电影结束时再来接孩子们回家。

张鉴庭最喜欢吃的东西是油炸花生，而且要焦一点，这样才香。但是，因为疼爱孩子，他不会给孩子们吃这些比较焦的油炸花生，认为对孩子们不好。所以，从油锅里第一次捞出来的，是给孩子吃的。他自己吃的就再炸一会，真是个细心的好爷爷。

蒋永余还记得外公张鉴庭喜欢吃烘山芋，每到冬天，山芋开始上市，他下午总要去弄一个烘山芋尝尝。张鉴庭烘山芋的方法特有一功，把一只饼干箱剪开，再把山芋放在饼干箱上，然后放在煤气炉上，用小火慢慢烘，这个方法是他的独家发明，他说这样烤出来的山芋很香，如果直接放在煤气上烤是不行的。但是，张鉴庭给孩子们吃的烘山芋，就不是用这个方法了，而是一片片切开，上面抹上糖油，放到家里的烤箱里烤，等到孩子们放学回来，就可以吃到热腾腾的烘山芋了。可想而知，张鉴庭是多么爱护孩子们。

生活当中的张鉴庭是不太讲究的，但有一点非常讲究，就是演出穿的长衫每次都要烫平，不管什么规模的演出，走的时候，除了拿好乐器、拐杖、茶杯，还有就是长衫。蒋永余最喜欢帮外公拿长衫了。粉碎"四人帮"后，大家都非常开心，张鉴庭的演出也多起来了，每次有人来家里接他，蒋永余就帮他拿东西，陪着他出去演出。这是张鉴庭最开心的阶段，子女都长大了，第三代也长大了。

张鉴庭欢喜鸟、虫，喜欢金铃子，每年要养几只。蒋永余记得当时家里养了一只芙蓉鸟，一到晚上睡觉的时候，张鉴庭就叫蒋永余把鸟拎到五楼上挂着，每天早上鸟一叫，张鉴庭就喂它黍子。鸟是很聪明的，不吃壳的，所以每天早上，蒋永余的被子上都是鸟吃下来的黍子壳。张鉴庭喂完鸟后，就把鸟拎下去，挂着看看，自得其乐，这也是他晚年生活的爱好和乐趣。在蒋永余看来，外公张鉴庭就是一个普普通通的和蔼的老人。

(张玉红)

淮河工地苦乐事

中篇弹词《一定要把淮河治好》是上海评弹团成立后创作演出的第一个中篇。为了创作演出这个中篇,刚刚加入评弹团的很多响档名家和评弹作家都一起去淮河工地体验生活,从生活到思想,接受彻底的改造。工地上的条件和以前他们单干时书场场方给的待遇有着天壤之别,演员们吃的主食就是那种像家里扫帚上的高粱一样的东西,粉红色的,磨成粉,做成饼,今天吃下去什么,第二天早上拉出来还是什么。住的地方也很艰苦,在一片荒野里,一望无际,也没有什么草,简单地搭个三角棚,铺个油毛毡,上面铺上棉花胎,盖的被子、穿的衣服都是自己带去的,从前流行穿列宁装,鞋子都是球鞋,没有穿皮鞋的。那是1951年的冬天,工棚外面下大雪,里面下小雪,外面下大雨,里面下小雨,真是非常艰苦。桥头有个小店,小店里的老头烧的山芋汤,对于体验生活的演员们来说已经是极品美味了。能够吃到一碗热腾腾的山芋汤,大家都开心得不得了。张鸿声还因为偷吃鸡爪和老酒被发现,闹出了笑话。一个多月后,演员们来到佛子岭修水库,可以吃食堂了,条件改善了一点。

经过三个月的体验,上海评弹团的演员们创作了中篇弹词《一定要把淮河修好》,在上海沧洲书场连演三个月,场场客满。那个时候评弹界"斩尾巴",《珍珠塔》等传统书都不能说了,有这样的新编现代书听,听众也是感到蛮新鲜的,而且一场演出,一个故事就结束,不要再"明日请早"了。这三个月里,演员们都是穿着中山装、球鞋上台去的,男演员的头发都剃成了平顶头。

这样一个到淮河的经历,当时的艰苦条件,现在的人是想象不到的,演员们至今都认为,这也是人生财富的一个积累过程,精神财富远比物质财富要珍贵得多,而且一直受用到今天。

(张玉红)

◆ 曹啸君生猩红热 ◆

说《白蛇传》的响档很多,俞筱霞、蒋月泉,都说《白蛇传》;但曹啸君的"曹派"艺术是不一样的。他的《白蛇传》怎么会有自己的东西呢?那绝对是他当年跑码头的时候被逼出来的。曹啸君家里非常穷,他要有饭碗,要养家糊口。那时候他已经和项凤英结婚了,为了养家,只有从小码头开始。跑码头真的辛苦,曹啸君吐血吐了好几年,就是在码头上落下的病根,到后来还得了猩红热。当时曹啸君在常熟的一个很偏很荒的码头上说书。这个地方是个混场子,既是书场,又是赌场,在赌场里辟了一个地方,当中放一张桌子,演员就在那里说书了。听众既可以听书,又可以赌钱,场子里的空气乌烟瘴气。曹啸君就在这样的场子里说书,住的地方离书场有几里路,每次书场结束,老板都要送他回去。谁知道有一天,老板没去送,曹啸君如果要回去的话只能一个人走,况且路上非常荒凉,还要经过坟地,曹啸君胆子小,没回去,就趴在书场的桌子上睡着了。那时候已经是十一月份了,天气转凉了,曹啸君受了凉,第二天就发烧了,身上还发出了红点点,请郎中一看,说是猩红热。曹啸君生病了,不能说书了,只能回到自己家里,在家里一待就是两三年,生活陷入了困境。

(张玉红)

◆ "潮叔"薛筱卿 ◆

薛惠君回忆起父亲薛筱卿,是上海滩一位非常新潮的"老克勒",虽然他在书台上一件长衫,是个说书先生,但是一到台下,就非常时髦,他穿的衣服也是新式的香港衫,藏青色,下面西装短裤,颜色俏丽,而且是市面上最流行的,米色里带点金黄,又有点红,戴一副太阳眼镜,长筒白色长袜,像运动员,脚穿一双皮鞋。当时薛筱卿骑的一辆自行车,是有名的蓝翎牌,还是外国货,是当时最新式的自行车,上面还有马蹄灯,车一踏,灯就会亮。后来因为他赶场子来不及,就在评弹界第一个买了奥斯丁小汽车。薛筱卿开着汽车上书场,他的学生很开心,跟着先生坐汽车,既节约时间,又出了风头。

薛筱卿平日里的穿着也很讲究,他做的场子多,收入也多,有条件置办各种行头。他有很多袍子,春夏秋冬,各式各样,皮草的,毛革的,夏天穿绸长衫,里面还要衬一件竹衫,因为说一回书下来,里面会出很多汗,穿了竹衫,外面就看不出来,还是很飘逸的,不影响台风。

薛筱卿喜欢新潮,演出时的衣服,讲究什么长衫配什么纺绸裤子,袖子挽起来里面是什么,细格子的,宽条子的,一色的,都和长衫配,皮鞋也是这样的,台上要用的手绢,都是烫得服服帖帖,折好,先放在口袋里。薛筱卿的弦码盒子也很讲究,那时候他做上手,虽然弦子用的是书场里的,但是弦码盒子是他自己的,而且是金的,因为他属牛,就刻上了牛的花纹。等他一上台,坐下,拿出手绢,拿起弦子,打开弦码盒子,架上弦码,都要有功架,有节奏,然后"浪浪家生",也就是校校音,再开始说书。哪怕台上放两杯茶或开水,演员喝水都要有功架,不是随便喝的,也要在书情里,喝一点就放下。如果头上有点汗渍渍,手绢拿起来,紧贴着皮肤,轻轻地点点,不是呼呼地擦。头发不好毛毛躁躁,要光滑。脸上不能油渍渍,擦点雪花膏,把汗吸掉。在台上不可以随便咳嗽,如果嗓子痒的话,也只能轻轻地清一下,脚搁起来,也要有功架。薛筱卿认为,演员在台上做的任何一个动作,都要给听众一种感觉,那都是艺术的一部分。

薛筱卿平日里还很注意身体,他抽点烟,但特别反对抽鸦片。过去抽鸦片的演员不少,因为场子多,要磨夜车,还要玩,精力不够,就抽起了鸦片提神。薛筱卿不喝酒,他开车,喝酒会误事,尽管那时候没有警察查酒驾醉驾,个人安全还是要放在第一位。薛筱卿还很注重体育锻炼,和蒋如庭等成立了足球队,经常在东华体育场踢足球。别看薛筱卿是个小大块头,但足球踢得真好,那时叫"光裕足球队",还会进行比赛,蒋月泉、杨振言、杨振雄都是足球队员,当时都是年纪轻轻的小伙子。

现在薛筱卿的袍子、琵琶、打火机、照片等都存放在苏州评弹博物馆内,听众朋友可以从中感受到一个活生生的"潮叔"薛筱卿。

(张玉红)

◆ 张振华的"空气动力学" ◆

长篇弹词《神弹子》的主角韩林,被人陷害,充军到边关,碰到元帅,元帅会打弹子,而且被称为"金弹子"。韩林发配之前被称为"神弹子",两颗"弹子"碰到一起,元帅要面试武艺,要看看你这个犯人究竟有多少本事,敢在我元帅面前"打弹子"。弹词名家张振华在《打弹子》这回书里,打了三颗弹子:第一颗,一飞冲天;第二颗,流星赶月;第三颗,蛇游弹。这三颗弹子非但打法不一样,而且打的时候还有三个身段架子,张振华自己说他在表演这部书的时候,说到《打弹子》这回书,中午要多吃一碗饭的,不然是没有力气"打弹子"的。

评弹演员在书台上说书,手里空空如也,最多有一把扇子,但是张振华打的这三颗"弹子",立体感太强了,这是有渊源的。张振华的父亲是锡剧名家,曾在苏州地区锡剧团做过团长,他从小受到父亲的熏陶,经常琢磨动作,琢磨在舞台上的形象,怎么样才显得漂亮潇洒。"打弹子",是《神弹子》书里的重中之重,一般讲起来"明天要打弹子"了,第二天书场里就会多很多听众。前一天伏笔埋好了,听众被你吊了胃口。说到要"打弹子"了,以前的老先生说这回书的时候是坐着不动,三颗"弹子"一会就打光了,听众有失落感,所以张振华要在三颗"弹子"上大做文章,在台上要打得漂亮。说起来这个"打弹子",还有科学原理呢,张振华讲的是力学原理,韩林在元帅面前打三颗弹子,第一颗上去没有落下来时,第二颗笔直上去,顶住第一颗,抬高了几丈,力学上叫"对心正碰撞"。第三颗弹子螺旋形上升,称为"蛇游弹"。然后,三颗弹子落下,一起落在一个掌心当中,这个是不得了的本事。张振华在台上讲:这个牵涉到"空气动力学"原理,里面都有讲究的。

(张玉红)

◆ 张振华自掏腰包 ◆

弹词名家张振华生活当中是位有口皆碑的好人，当时作为上海评弹团团长，他搞的演出活动非常多，自己也上台演出，但他的劳务费不会比别人多。有一次张振华策划了一场大型演出，请了各路的演员，阵容强大，吸引了评弹爱好者方方面面都要去看演出，但又不买票，而是找到张振华，向他索票。张振华身为团长、演出策划人、主要演员，拿一些赠票去送人，也是正常不过的事。但是，张振华送出去的票，都是他自己掏腰包去买的，而且数量还不少呢。他的这种自己买票送人的行为，影响了评弹团的其他人，起到了身先士卒的表率作用。还有一次，退休后的张振华生病住院了，但所有的人都不知道他在哪里，连几十年的老朋友都不知道，只知道他从澳洲回国了，后来因为他经常不出现在团里，有点不正常，大家就想他会不会住院了？上海市第六人民院是评弹团演员的劳保医院，张振华的老朋友在住院病人花名册一查，果然有张振华！大家知道后都去看他，张振华却说：你们不要来，医院这种地方，不要被传染了。你们的年纪也大了，要当心的。张振华就是这样经常想着别人。

（张玉红）

◆ 江文兰与华士亭的"争吵" ◆

1991年,常熟广播电台《广播书场》的编辑郁乃舜和江文兰商量:华士亭是常熟的演员,但是没有音像资料留下来,你能不能来帮华老师一起留点录音,录《三笑》,杭州书。江文兰说自己以前没有好好说过《三笑》杭州书,当时和朱剑亭拼双档说《秦香莲》、《描金凤》,《三笑》只说过二十多天,不熟,而且和朱剑亭说的是龙亭书,不是杭州书。但是,既然常熟广播电台发出了邀请,江文兰情面难却,就答应了。那时候,搭档苏似荫过世了,自己也退休好几年了,要录音的话,需要慢慢读起本子来。经过一番筹备,1991年的11月底,常熟广播电台安排江文兰住到常熟一个书场的房间里,准备和华士亭排书录音。

在此之前的八九月份,华士亭和江文兰两个人已经先在上海的乡音书场说过一个月的《三笑》,算是热身:祝枝山到杭州,大年夜写春联,得罪了徐志坚,徐志坚明伦堂和他评理,被祝枝山七缠八缠,结果徐志坚输给了他,就是这段书。原来要说十二回,现在把它浓缩成四回。里面原来没有片子,是江文兰临时加的,在乡音书场说的效果不错,就像一个中篇。江文兰和华士亭说:到常熟说的时候,随便你说几回,不用客气的,在电台里放,人家不要听的话可以关掉的呀。因为当时江文兰就觉得华士亭说得太拖了,太啰唆了。

在常熟录音期间,江文兰每天晚上住在书场,早上起来到附近吃完早点,马上三轮车赶到华士亭家排书,中饭、晚饭都在他家里吃,亲兄弟明算账,给饭钱。华士亭的太太对江文兰也很好。两个人排书,先是三天一回,后来两天一回,再后来就一天一回,越排越快。

在排书的时候,江文兰还是就在乡音书场说书时存在的问题和华士亭讲,还有一个问题就是书里面下手的片子太少了,不好听,江文兰的意思是加一点,不多,九句、十句,下手拿了琵琶也唱唱,这样呢听众听起来也好听点。

这次录《三笑》杭州书,从十一月底到常熟,一直录到第二年,二月份过了春节后,再把剩下的几回书录了,差不多录了三个月,一共录了四十回。期间江文兰还着凉感冒发烧了,只能停几天,所以日子拖得长。

江文兰回忆起这次在常熟电台录音,说还和华士亭吵过架呢。华士亭脾气比较犟,而江文兰比较客观,吵架的焦点是"周文宾扮女"的问题,是自愿还是被迫的。江文兰认为,周文宾不是自愿扮的,小时候姐姐过世后,母亲因为思念女儿就生病了,周文宾为了治好母亲的病,只能假扮姐姐,他又不是自己喜欢扮女,毕竟不像样。后来祝枝山和他打赌:你扮女的,你母亲看不出,我看得出,你不要看我眼睛不好。周文宾就扮了个女的,和祝枝山打赌五百两银子,结果祝枝山真的没有看出来。祝枝山当然不服输,说:我是眯眯眼,看不出你,今天正月半,和你去外面看灯,闲人照样可以看出来,如果大家都看不出,我再给你五百两银子;假如有人看出来,你给我五百两。两个人就出去看灯,却碰上王老虎抢亲,没人看出这个漂亮女人是男人周文宾扮的。王老虎把抢来的周文宾先安置在妹妹的房间里,周文宾只得跟王小姐说穿真相,两个人一见钟情,谈起了婚姻。就是针对这段书,江文兰说:周文宾扮女,不是自愿,不是轻佻,等到后来被王小姐看穿帮了,他应该回过来见老太太,不应该再穿女装了,穿了女装去见老太太,就说明你是自愿扮的。但是华士亭说:不是的,我一直都是这样说的,周文宾是自愿扮女的。江文兰说:那就是错的。华士亭犟了,说:你们《玉蜻蜓》里也有错的。江文兰说:是的,旁观者清。两个人就此争了起来,书也排不下去了。常熟广播电台《广播书场》的编辑郁乃舜知道了,就建议不要录下去了,所以只录到四十回,不然还要录下去,到祝枝山做媒人。所以为了艺术,老艺术家之间也是会有争论的。

(张玉红)

从《冲山之围》到《芦苇青青》

上海评弹团的经典中篇《芦苇青青》，一开始的名称是《冲山之围》，是江文兰的提议，最后改名为《芦苇青青》。当时江文兰和团里的其他艺术家一起到冲山体验生活，大概是1958、1959年吧，张双档、姚荫梅、徐雪月、江文兰、苏似荫等一组人，到光福窑上村下生活，采访太湖游击队的故事。那时候薛勇辉是队长，碰上日本鬼子搜山，只能隐蔽在芦苇荡里，村民去给他们送吃的。书里的"钟老太"，原型实际上是个年轻村民，叫顾阿妹，经常去送东西的，是有这样一个真人，不是老太，老太也走不动，年轻村民，可以走来走去，帮游击队渡过了这个危难。江文兰他们听到这个故事，觉得很好，就一家一家去问，问细节，然后在村里一起写本子。当时唐耿良、吴宗锡、朱雪琴、郭彬卿、江文兰、苏似荫在一组，一起写提纲、写片子。朱雪琴唱《游水出冲山》，很有感情的，就是她当时的亲身体验，包括郭彬卿，唱得也有感情。开始用"乱鸡啼"曲调唱，但大家都觉得不太舒坦，后来改成"书调"，朱雪琴就有了发挥的余地。

这部中篇的题目开始叫《冲山之围》，1959年的春节，蒋月泉也参加了演出，在大华书场。演出实践下来，大家都觉得这太真人真事了，我们要跳出真人真事，细节可以用，但是最好不要真人真事，那时候书里描写的这些人还活着呢，薛勇辉在吴泾化工厂做书记。江文兰等对作品进行了修改，春节期间在上海演完后，再去光福，再去采访，再写。江文兰建议说不要叫《冲山之围》了，就叫《芦苇青青》吧，因为作品主要写的是冲山的群众掩护新四军，群众就像芦苇一样，叫《芦苇青青》比较合适。团长吴宗锡说：蛮好的。

所以，中篇《芦苇青青》的名字就是这样来的。

（张玉红）

◆ 朝鲜战场上唱评弹 ◆

1952年9月，上海评弹团成立初期，陈希安和唐耿良在上海电机厂下生活，接到了上级的通知：陈希安、唐耿良、朱慧珍三位上海评弹团的演员，参加华东慰问团，去朝鲜战场慰问演出，团里还有电影演员金焰、赵丹，还有上海杂技团的演员。当时能够参加慰问团是非常光荣的事，是组织上看得起你才叫你去的，赵丹没做到团长还闹情绪。慰问团在天津集合后就到东北。东北的十月份已经比较冷了，在丹东、鸭绿江边，大家都抢着要过江去。陈希安、唐耿良、朱慧珍准备表演的节目是中篇《一定要把淮河治好》。之前，领导考虑评弹是苏州话，而志愿军是全国各地的，不一定听得懂苏州话，就想让三位评弹演员在后方慰问伤病员。但是，他们下定决心，一定要到前线去，说：我们可以用普通话演！领导被他们打动了，就同意他们跨过鸭绿江，到了朝鲜战场。

陈希安、唐耿良、朱慧珍到了九兵团，等人民军和志愿军组织好了战士们，确定在哪里演出，他们就去那里演出。在战场上，演员们也听报告，听到的都是英雄事迹，确实感动。在朝鲜，慰问团都是夜里走，白天走被敌军飞机发现的话就要轰炸，夜里走的时候汽车也不能开灯，靠着敌人照明弹的光线走。有一次蛮危险的，就在前面一百米，炸弹爆炸了。陈希安坐在前面，当时也不知道害怕，想想假如牺牲了就当烈士。

慰问团的演出有时候是在山区，志愿军在山坡上，他们在中间演出。唐耿良说，有点像罗马大剧场的感觉，音响也是蛮好的。三个人表演了《一定要把淮河治好》当中的《工地慰问》，战士很多都是安徽人，淮河是安徽的故事，所以效果非常好，演出结束，战士们都站起来，高呼感谢祖国的关怀。有时候是在坑道里演出。陈希安回忆说，上甘岭的坑道，建得比较好，人可以站直，空间也大，开大会都在里面，但是有时候洞里会有水流下来。有一次慰问演出，因为坑道里待不下这么多人，就在外面的盆地里演出，四面架起了机关枪，点了碘钨灯，亮得不得了，准备如果有敌人过来，就开机关炮。

抗美援朝慰问演出还为演员们编新书创造了条件,尤其是黄继光的故事。唐耿良回国后,编了短篇弹词《黄继光》。这是他四十多天战地生活的一大收获。唐耿良还搞了一只开篇《祖国的亲人》,也是作为回国后汇报演出的一个节目。

三位评弹演员到朝鲜战场去演出,经过了生死考验,真是一种难得的锻炼。

(张玉红)

◆ 陈希安的"单声道发声器" ◆

陈希安的嗓子怎么能唱到七十多岁还在唱呢？陈希安从十四岁开始唱评弹，一直唱到七十多岁，始终唱的是评弹的 A 字调，这要感谢艺术大师、人称"评弹梅兰芳"的《描金凤》"描王"夏荷生。当时陈希安第二次到常熟梅李演出，早上正在河边练声呢。在河边练声，可以听到自己的回声，听听嘹亮不嘹亮。练着练着，陈希安觉得后面有人拍了一下自己肩膀，叫"喜官"。听到叫"官"，那都是自己人。常熟人都叫小孩叫"官"的，不是想当官的"官"。陈希安回头一看，是夏荷生。他和陈希安的先生是老弟兄了，他很赞成陈希安的唱法，但是提出：你练功的时候要打高一个字唱，等到你到台上的时候，就打低一个字，这样的话你就游刃有余。所以几十年来，陈希安就是按照夏荷生的指点，进行弹唱练习。

1997 年，陈希安的声带动了第一次手术，手术后成了"单声道"。我们只知道收音机有单声道、双声道，声带怎么也会有"单声道"呢？因为陈希安的一片声带麻痹了，手术时碰坏了喉返神经，影响了声带。但是，就是靠着这样的"单声道"，陈希安一直唱到 2003 年。有时候唱不上去了，就用丹田气拉上去，还是能够唱好。这是和他以前练就的功夫分不开的。上海有一位喉科专家，在给陈希安做检查的时候，叫周围的年轻医生过来看看陈老师奇特的"单声道发声器"，说：只靠一片声带就能唱出这样美妙的声音，真是奇迹！其实，这就是艺术功底呀。

（张玉红）

◆ 吴君玉京戏唱到万体馆 ◆

评话名家吴君玉评话说得好,京戏也唱得呱呱叫。他学的是"麒派",还崇拜盖叫天先生的武功。他虽然是个评话演员,但是个乐感特别好的人,随便什么唱,哪怕是流行歌曲,一听就可以把1、2、3、4、5、6、7记下来。假如一本正经给他曲谱视唱,他倒不一定能够唱出来,这也是个蛮有趣的现象。作为京戏迷,吴君玉和杨振言一起成立了一个票房,也就是现在上海评弹团国际票房的前身,有一批评弹演员喜欢唱京戏,还有唱彩唱的,吴君玉就曾经彩唱过一段《萧何月下追韩信》,请了上海京剧团的先生来教。这一次是他唱京戏最像模像样的一次,学了一个多月,功夫也蛮深。京剧团的老师天天到吴君玉家的花园里教唱。那是一幢老房子,一到排戏的时候,大家都在阳台上看戏。有一次,楼上阳台上探出一个人来:吴君玉,你唱京戏呀。吴君玉抬头一看:是吴迪君!原来他到朋友家里来玩,看到楼下唱京戏的,还以为是谁呢,一看,竟然是吴君玉!这个时间排戏,一开始他一个人排,后来上海京剧院一个武生来和他配,因为不光有萧何,戏里还有个韩信呢。这位京剧武生演员来排戏,就在吴君玉家吃饭,徐檬丹给他烧红烧肉。小青年是北方人,一个人在上海生活,胃口非常好,说:我要吃红烧蹄髈。一开始呢,一个人吃一个,后来一个人吃了三个,再后来,小青年不好意思了,说:徐老师,你烧的红烧蹄髈吃是好吃的,但我实在吃不了了。等到唱好戏,吴君玉开玩笑说:劳务费就不给你了,因为你吃了我们家十八个蹄髈。你想想呢,那个年代,一个蹄髈要多少钱才能够买到。这是他一次正正式式扮了唱戏。

在吴君玉唱京戏的历史当中,还有一次非常有意义的演出——上海纪念周信芳一百周年,在万体馆搞了一场纪念晚会,除了专业演员之外,吴君玉作为"麒派"业余代表,代表上海的票友去祝贺演出,演的也是《萧何月下追韩信》。评弹他是专业,说书从来没有得意过,但那次在万体馆唱完京戏回来,他是得意非凡呀,把一张演出剧照放得好大好大,放在桌上,逢人便说:我唱

京戏唱到万体馆哦！即使京剧演员也不一定能够唱到万体馆。所以,吴君玉一直将这件事引以为豪的。

真的不得了,一个评话演员,唱京剧唱到万体馆,也只有吴君玉老先生了。

（张玉红）

三 趣闻轶事篇

◆ 吴君玉的女儿情结 ◆

吴君玉有个女儿情结，希望自己有个女儿，但他只有两个儿子，生二儿子吴新伯的时候，就一心盼着是个女儿。吴新伯说他非常感激母亲徐檬丹，如果没有她的一句话，人世间就没有吴新伯了。当时吴君玉在医院里有个朋友，大儿子六七岁的时候，这个医院里有个没到结婚年龄的姑娘生了个女儿，因为是私生女，所以不能带回去，想送人，医院里的朋友知道吴君玉一心想要个女儿，就问他：要不要？吴君玉一听很开心：要呀！然后征求妻子徐檬丹的意见，徐檬丹说：干嘛呀，不要，我可以自己生一个女儿的。吴君玉没有办法就谢绝了朋友的好意，一本正经准备生女儿。没想到，第二个孩子还是个儿子，就是吴新伯，吴君玉当时很失望。所以吴君玉家的主题，就是要有个女儿。甚至到后来，只要看到人家生了女儿，吴君玉都叫她们"女儿"，叫得像真的一样，因为他说："我家里没有女儿，都是儿子。"

吴君玉的大儿子结婚后，儿媳妇怀孕的时候，就想生个女儿，结果生的还是儿子，吴君玉有点生气。等到二儿子吴新伯结了婚，二儿媳怀孕的时候，吴君玉对吴新伯说：你不要生儿子哦，你如果生儿子的话，我就送你们一家到静安寺出家去了。这样的要求，搞得吴新伯惴惴不安，也不敢去医院做B超，看看是男是女，万一做出来是儿子的话，那不就是没有希望了；如果不做，那还有巴望。吴新伯甚至做过一个梦，梦见爱人生了个儿子，结果哭醒了。爱人很奇怪地说：你干嘛呢？吴新伯说：我梦见你生儿子了。到生的那天，在瑞金医院，吴新伯原来认为生孩子么，生出来了呢护士就出来跟你说：某某某，生了，是什么什么。结果不是这样的流程。吴新伯的爱人早上5:55生的，但吴新伯到7点多还不知道生的是男是女，找护士问，也不告诉他，只是说：出来就知道了，把吴新伯急得呀。和吴新伯一起在产房外等候的还有个男的，吴新伯的爱人和他的爱人是一起进去的，只见他一直在叹气抽烟。他是川沙人，一心想要儿子，却不去看B超，出了一千元，叫一个江湖人士算卦，算卦的说他爱人怀的是女儿，所以很不开心，一直在抽烟。吴新伯虽然不抽烟，但也不

开心,两个不开心的人在产房外面急成一团。吴新伯想到瑞金医院的工会人员和吴君玉是老朋友了,等到8:30工会人员上班了,就冲到工会去问,没想到这天是周六,人家不上班的,没有问到,真是急死,不知道爱人生的是儿子还是女儿。就在吴新伯急得团团转的时候,那个算卦要儿子的人的爱人出来了,结果生了个儿子,开心得不得了,说算卦的大仙一点都不准的,然后一家人开开心心回病房了。而吴新伯却一直等到10:15才看到爱人被推了出来,老远向吴新伯招手,吴新伯想:爱人在招手,应该不碍事,到底是女儿还是儿子呀?结果爱人说:我们生了个女儿!吴新伯心里真的开心得不得了。刚刚那个要儿子的川沙人,他以为吴新伯和他一样要儿子,一听是女儿,还安慰吴新伯,两个准爸爸一夜之间已经建立起了深厚的同志感情了,他安慰吴新伯说:吴先生,女儿也好的。吴新伯说:我就是要女儿呀!所以,这两个爸爸是皆大欢喜。

 吴新伯赶紧打个电话给吴君玉,说:生了,是女儿。吴君玉不相信,说:小鬼,你不好骗我的。吴新伯说:这个怎么可以骗你呢,抱回来不是女儿你不要打死我的呀。吴君玉终于圆了"女儿梦",七十岁的时候才有了孙女,他对这个孙女是疼爱有加,这个孙女就是他晚年的乐趣。后来吴君玉过世后,吴新伯的女儿也一下子懂事了,以前有阿爹可以撒娇,每年上坟,都看得出,她对阿爹的感情是深厚的。

(张玉红)

◆ 吴君玉养鸟 ◆

评话名家吴君玉在生活上是个比较随便、比较简单的人，不管生活条件好的时候还是条件差的时候，他对生活都没有太多的要求，包括香烟，即使后来经济条件好了，他还是抽"红双喜"，"中华"这样牌子的香烟是从来不买的，有的话也是人家送的。喝酒么就是一般的特加饭，还有花雕，夏天喝点啤酒。小辈们说：爹爹，你现在条件好了，小孩也出山了，可以吃得好点了。他说：我不是节约，是要实惠点，这是我从小养成的习惯，穷人家里出来的人就是这样的，生活条件好了，也是这样。茶叶也是普通的红茶、绿茶，那时候还没有普洱茶呢。吴君玉喜欢吃面，但吃得也一般性。总之，他的特点就是对生活没有特别的考究。但是，他的爱好非常广泛，最大的爱好是种花，他一般早上六点钟起来，泡好一杯茶后，就开始劳动。家里花园里的花要种好还真的不容易，每天要花工夫，要浇肥料，有虫的话，还要除虫，还要施肥，氮肥、磷肥，发现花花草草缺铁了，还要补充铁分。夏天的时候，吴君玉总是戴了个草帽，穿一件汗衫，像个花匠一样，要弄一个上午。他是自得其乐，大热天出一身大汗才感觉舒服，他说这是"免费的忽桑拿浴"。他还会跟花花草草讲话，家里人还以为他在跟谁讲话呢。

吴君玉除了种花，还有个爱好，就是养鸟。养鸟的故事也很多，还好玩。吴君玉家里最多的时候养了十几只鸟，苏州人有句老话叫：前世不孝，今世养鸟。这句话说明养鸟是一个很烦的事，比如芙蓉鸟要吃菜籽，有的要吃小米，画眉鸟要吃黄鳝骨头，要粉碎机打，外面没有卖的，必须自己做这个料，还有弄些包虫、皮虫作饲料。这样一来家里就有矛盾了，徐檬丹看见虫怕的，而吴君玉呢，一定要把这些虫喂给鸟吃，有的时候没弄好，这些虫爬了出来，家里就开始大呼小叫了，有一次徐檬丹早上起来，发现脖子里爬了一只面包虫，吓得大喊救命。

吴君玉养鸟很有意思，除了画眉、芙蓉这些养在鸟笼里的外，他还养放出去的鸟，养过百灵，养过黄鹂，养过喜鹊，这种鸟养到后来都可以飞出去、飞回

来。家里还曾经养过一只老鹰，养在三楼，可以从三楼放出去，在外面玩一圈自己又飞回来了。养这只老鹰需要一点一点地训练，先把系在它脚上的绳子一点点放出去，慢慢加长，到后来，吃的东西放在一个红的盖子里，它就认这个红盖子。有时候在下面不上来，只要红盖子一放，它就来了。所以，从这里可看出"人为财死，鸟为食亡"。吴君玉养鸟经历当中还有一件顶有意思的事，那时候他们家住在成都路江阴路，那里有个花鸟市场，吴君玉喜欢养鸟，最多的时候家里养十几只，因为买鸟方便，只管一只只去买来。没想到因为吴君玉家里有鸟，花鸟市场里逃出来的鸟都会飞到他家来。吴君玉的家像个天然的鸟笼，各种各样的鸟都会飞来。当然，最多的是麻雀。别人说麻雀看到人怕的，但吴君玉可以和麻雀做朋友，到什么程度呢，他就像老太爷，坐在当中，十几只麻雀在边上吃食。其中有一只麻雀，只有一只脚，和生活当中的残疾人差不多。这只独脚麻雀经常被别的麻雀欺负，抢不到食物，吴君玉就会单独去喂它。到后来，这只独脚麻雀对人有信任度了。麻雀一般来说是怕人的，到吴君玉家里来觅食的几十只麻雀，再喂它，再熟悉，只要吴君玉一站起来，它们就飞走了。但是，唯独这只独脚麻雀可以跺在食缸上吃，不飞走，再后来，这只独脚麻雀经常会到吴君玉家来，早上来吃东西。有人在做事情它也不怕，只管它自己玩，就像吴家的一个人一样。难得它不来，徐檬丹要说：唉呀，这只"翘脚"怎么不来了？吴君玉说：放心，它等会儿会来的。果然，独脚麻雀一会儿就来了。但是，终于有一天，这只独脚麻雀真的不来了，家里人也有点失落：怎么不看见了呀。吴君玉坚持说：会来的。过了一段时间，这只独脚麻雀真的又来了，还带来了很多小麻雀，在吴家玩。它特别开心，好像告诉大家：我成家了，我有孩子了。就这样持续了一段时间，它真的不来了，吴君玉和家里人做了很多猜想，说：或许它像人一样，年纪大了，离开这个世界了。这只独脚麻雀的故事真的可以编一回短篇评话了，肯定精彩。其实，动物也和人一样，相处时间长了，大家相互善待，就也会有感情的。动物尚且这样，何况人呢。吴君玉经常拿生活当中的感受放到书里，就有了感情。这是吴君玉说书的一个特点——细腻。

<div style="text-align:right">（张玉红）</div>

◆ 胡国梁下乡说新书 ◆

胡国梁考上上海评弹团后没多久,就遇到了评弹界的"斩尾巴"运动。1964年开始,传统书不好说了。那个时候,这批青年学员刚刚学会一些传统书,正可以大展拳脚的时候,却被要求全部说新书。团里的所有演员都已经在说新书了,很多流传至今的经典中篇就是那个时候诞生的。唐耿良写了《如此亲家》,由胡国梁担任主角,结果在台上出了洋相,把角色的名字叫错了,紧张得出了一身汗。

1964年1月份,胡国梁带了一批同学到金山,因为新书的排练演出还跟不上,他就一边说《大红袍》,一边说新书,夜场《大红袍》,日场一半一半,跟周介安、江肇焜等一起演出。没过多久,传统书《大红袍》也不能说了,只能学中篇、短篇。这一批青年演员真有生不逢时的感觉,所以"文革"运动给他们带来了艺术上的伤害。但是,上海评弹团毕竟是块金字招牌,对青年演员的要求也高,即使说新书,也经常要给他们提意见,严格要求,有啥说啥,所以胡国梁等这批青年演员的精神面貌倒也还不错。1964年3月,胡国梁带了中篇《人强马壮》到太仓,引起了轰动。还有一次,青年队巡回演出到吴江震泽,一位女演员发烧了,她轻伤不下火线,感动了胡国梁。

在下乡说新书的经历当中,胡国梁对一件事特别记忆深刻:有一次在吴江黎里,青年队的演员们白天在田里劳动,突然发现河对面浙江省地界上火光冲天,有人在大喊"救火"!这帮来自上海的青年评弹演员不顾自己的安危,冲过河去,大家一起把火扑灭了,还把自己带的衣服和钱送给遭受火灾的农民。后来青年队的演员们刚回上海,就发现表扬信早到了团里,《解放日报》还刊登出来,表扬这批上海评弹团的青年演员精神面貌好,用实际行动学雷锋。

1964年下半年,胡国梁和同学们正式毕业了,来到浙江巡回演出。胡国梁带队,到杭州演出十天,场场客满,应听众要求,又加演了几场。听客们通宵排队,袖子上编了号才能买到票。有一位热心听众在杭州的浴室里都记得

给上海评弹团的青年演员做广告,称赞上海评弹团青年队到杭州演出,水平非常高。到了最后一天,这位热心听众跟胡国梁等青年演员说:你们不许加唱,要看我指挥,我如果在头皮上抓抓,就可以唱。所以,每个演员在台上演出时都要看着台下的他。后来,场子里的听众发现了,也都看着他了。这位听众非常得意,翘着兰花指,红光满面,不断地抓着自己的头皮,台上的演员也就不断加唱,场子里的气氛很热闹。

这都是上海评弹团青年队当年的趣闻。

(张玉红)

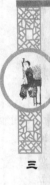

◆ 好客的魏含英 ◆

魏含英待人比较"四海"大方，因为从小看父亲魏钰卿这样做，只要在码头上碰到过的同道，他们到苏州来，魏含英都会请吃饭。魏含英的儿子魏真柏记得自己小时候，来家里吃饭的人一般都是三桌，不是偶尔三桌，而是天天三桌，即使文化大革命，被抄家了，魏含英的工资从两百八十元降到六十元，家里还有这么多孩子，也还是这样大方。他已经养成这个习惯了，哪怕今天去卖掉一样东西，这点面子还是要的。魏含英讲：不管名家响档，还是年轻的先生，都要平起平坐，一样对待。

魏含英朋友多，他也不把这些朋友分什么等级，上到苏州市领导，下到小菜场卖菜的、浴室里擦背的、踏黄包车的，只要叫他"魏先生"，他都递上香烟。魏真柏跟父亲去菜场买菜，看到父亲一路上派香烟派过去。还有清泉浴室，卖筹子的、敲腿的，都是他朋友，开点心店的老板，也是他的朋友，魏家巷子口就是朱鸿兴，后来又有绿杨馄饨、汤包店，黄天源的炒肉团子，等等。在魏家，苏州的时令点心，魏含英都喜欢。说书先生一般都讲究吃，因为他们在码头上，除了说书，唯一的乐趣就是吃。码头上不缺水产呀、鸡呀，只要去买就好了，烧烧吃吃，打发孤独的时光。魏含英自己不太烧，当时都有保姆，但他都知道怎么烧，要指点保姆。"文革"后，家里抄家抄得差不多了，卖也卖得差不多了，但只要有人到魏含英家里，不管是谁，上午来，管中饭，下午来，买生煎招待。在魏家，魏师母欢喜打麻将，朋友也多，来打麻将的吃饭都免费，吃点心免费。书画家张辛稼、费新我，都是魏含英尊重的艺术家，他们相互交流。魏含英人缘好，《珍珠塔》里的方卿还要作弄人呢，魏含英不这样。所以，魏含英过世的时候，路上送他的车子，送他的人，在人民路上有两里多，包括在殡仪馆，灵堂里都站满，只能站到外面。魏含英说了一辈子的《珍珠塔》，里面的礼义廉耻，道德观念，对他的影响很大。

(张玉红)

◆ 废纸堆里找到《孟丽君》 ◆

长篇弹词《孟丽君》,是潘伯英创作的。当时有几位演员,成立了一个小组,列出提纲,记录唱词、对白,一边写,一遍说。"文革"末期,这部书不能说了,提纲也就遗失了。但是,有一次,龚华声看见苏州评弹团仓库里有一大堆废旧的书报,无意间发现其中一叠,像是《孟丽君》提纲的手稿,翻出来一看,果然是。别人把这个东西当废纸,龚华声却觉得是个宝,因为陈云说过,《孟丽君》是二类书中的"状元"。龚华声把这些手稿"偷"到昆山,放在爱人蔡小娟那里,说:这个材料是无价之宝,我在苏州没地方放,以后会有用的,你不好掉一张的。蔡小娟说:你放心吧。1979年,蔡小娟调到苏州评弹团,没过几个月,领导说要恢复长篇,第一部说《梅花梦》,第二部说《孟丽君》,龚华声就把在废纸堆里找出来的《孟丽君》正大光明地拿了出来。但是,《孟丽君》只有提纲,龚华声和蔡小娟就在码头上,根据那份提纲,一边排一边说。蔡小娟从来没说过《孟丽君》,而潘老的作品又不好唱横片,所以只好一字不漏地记下来。还好,两遍说下来,蔡小娟基本上记住了。后来,这部废纸堆里找出来的《孟丽君》就传给了学生袁小良和王瑾。

(张玉红)

陈卫伯拷酱油

陈卫伯从小刻苦认真,在书坛上很快有了小名气,并且挑起了养家糊口的重担。但是,好景不长,新中国成立后,搞"三反五反"政治运动,评弹业务受到了影响,团里经常会开会,假如书场老板来拉你去演出或者听别人的演出,就会被训斥:听什么书,开会!后来评弹界又兴起了"斩尾巴"运动,传统书不能说了,顾宏伯说《打渔杀家》,陈卫伯也学起了《打渔杀家》,但老听客说:这种书有什么好听的。陈卫伯为了维持自己的生计,也只好说这样的书,总算还可以,有时候也好给点父亲家用。陈卫伯的体会就是"说书说得好,好翻身,说得不好,就翻不了身",就像山沟沟里出来的孩子上大学,拿什么去跟人家竞争呢,只有吃苦耐劳、勤奋,等到大学毕业之后,在城市里站稳脚跟,也算对得起父母了。陈卫伯觉得自己从事说书这个行当,是吃饭和兴趣结合在一起,已经成功了七五成,但是除了天赋,还要勤奋,过去的大角响档,都是勤奋的,比如蒋月泉、朱慧珍、严雪亭,等等。

但是,愿望归愿望,现实归现实,"文革"后,很多评弹演员都不准说书了,纷纷转行。陈卫伯也不能说书了,被安排到了粮食局,在粮油商店的柜台上卖腐乳、拷酱油。因为听客都认识陈卫伯,到下午两点左右,商店没有生意的时候,就过来聊天,陈卫伯趁机也表演一下。商店领导一看不行,这样要妨碍做生意的,就把陈卫伯派到里面的面工场切面。这样一来,就没有机会和听客打交道了,陈卫伯因此学会了做面食。粉碎"四人帮"过后,上海说唱演员黄永生来找陈卫伯,他是奉了上海市委宣传部部长的命令来的。他当时"毯子身上盖一盖",红得不得了,说要成立曲艺团,上海听众喜欢,是个宣传工具,曲艺团集中了叶惠贤、筱声咪、孙明,四档人。这个时候,上海评弹团团长吴宗锡也来找陈卫伯,说服陈卫伯加入上海评弹团。但是,陈卫伯不想去,因为"文革"当中评弹团的人际关系搞得非常复杂,陈卫伯还是加入了广播电视曲艺团,团部就在北京东路2号上海广播电台内,门口有解放军站岗。黄永生带陈卫伯到广播电视曲艺团的组织部报到,决定试用三个月,再进行双向选

择,还办了临时出入证,进进出出电台大门,解放军还对你敬礼呢。陈卫伯想:解放军对我敬礼的地方我不去,难道我要到评弹团?不去就是不去。从此以后,陈卫伯再也不拷酱油,再也不切面了,而是活跃在各个舞台上。

(张玉红)

三 趣闻轶事篇

◆ 庞志英的尴尬事 ◆

每一个评弹演员，一生当中总会碰到尴尬的事，印象特别深刻。出生于评弹世家的著名弹词艺术家庞志英，年轻时候有一件尴尬事，让他记忆深刻。当年他和妻子蒋小妹拼夫妻档，这是评弹当中最安稳的结构。有一次他们到无锡演出，离无锡五里路外的黄土塘有个里觉书场，场方老板来请庞志英：阿大呀，我们是小型的私人书场，家主婆刚刚生了小孩，家境很困难，你们是不是可以来演一阵？庞志英答应了，计划和妻子蒋小妹演夜场，这是行话说的"面子书"，白天的演出是"夹里书"。当时蒋小妹的身体不好，大多数是庞志英照顾她，但书场老板还想请庞志英演日场。经不起书场老板的再三请求，庞志英答应去演日场，因为妻子身体不好，庞志英就演单档，想想自己年纪轻，辛苦点也还是吃得消的。场方说：那我们来接你吧。当时无锡、江阴的路况条件都非常差，场方用独轮小车子来接庞志英，车上一边放包，一边坐人，车夫一路推过去。但是，没想到车子推到桥头，车夫手一侧，坐在独轮车上的庞志英掉到了沟里。还好，乐器家生和包没掉下去。车夫觉得非常不好意思。庞志英尽管裤脚和屁股上都是烂泥，但还是安慰车夫"没关系"。等到了书场，问老板借了条裤子就开始演出了，在书台上很是尴尬。那时候做演员真是辛苦，庞志英要演日、夜两场。妻子顾怜他，以为他是死要钱，但庞志英不这样认为，他是为了帮书场老板解决困难，而且书场老板对庞志英也非常好，端出饭痴（锅巴）、油屯子、泡粥招待庞志英。书场老板的妻子刚生了孩子，给小孩喂奶后，还有多余的奶水，就挤出来，留给庞志英喝。庞志英胃口也好，喝得精光。所以，庞志英打趣地说：我现在这么大年纪还身体好、喉咙好，大概就是那个时候吃了老板娘的奶水。

（张玉红）

◆ "小开"吴迪君的艺术之源 ◆

 吴迪君出生在上海,生在洋泾浜东自来火街瑞福里3弄15号,房子两上两下,15号、16号都是他家的。吴迪君小时候是上海滩十里洋场南货店的小开,虽然家里条件不是最好的,却也住过花园洋房。后来生意不好的时候就卖掉了,但总比一般普通老百姓好。现在上海的瑞福大楼就是吴迪君出生的地方。

 吴迪君的祖籍不是上海,他的爷爷是苏州渭泾塘人,会拳术,一把单刀,保太子少保常杏生到北京。常杏生是清朝"铁道部部长",给了吴迪君的爷爷一笔钱,在北京开了饭店,所以吴迪君的爷爷对清朝的事、对京剧界的事很熟悉,后来回到上海,在十里洋场开了南货店。吴迪君虽然出身小资产阶级,是上海小开,但到了十五岁,在苏州桃坞中学读书时,家道就中落了,那时候他初中还没毕业。1948年,上海家里的南货店关掉了,父亲老板不做了,母亲是家庭妇女,一家人坐吃山空。吴迪君是家里唯一的儿子,必须要学一门手艺,挑起养家糊口的担子。但是,那时候的吴迪君没有一门技术,连算盘都不会打,父母亲本来希望他出洋留学,镀镀金,光宗耀祖,但他不是这料,读书除了语文、历史、地理还可以,算术不行,几何、代数考0分。别看吴迪君读书马马虎虎,不钻研,但欢喜文艺,从小喜欢京戏、评弹,还弹弦子,弹琵琶,唱滑稽,最最喜欢京戏。

 吴迪君的家庭是个戏迷家庭,父亲喜欢京戏,喜欢评弹,喜欢滑稽,在20世纪40年代的时候,杨华生、姚慕双、周柏春的戏都听过。家里条件好的时候,也就是吴迪君五六岁的时候,家里还有"十番锣鼓",有的名伶还到家里唱戏,不少京剧名家都到家里来玩。所以吴迪君从五岁开始就学习京戏,一开始唱"余派",《搜孤救孤》、《失空斩》、《打渔杀家》都会唱,去票房唱,还认识了老艺人苏少卿。吴迪君还喜欢听书,跟父亲听,在大百万金空中书场里,所有来过上海的名家都听过。

 那为什么吴迪君最终没有唱京戏呢?吴迪君一开始是学京戏的,还是拜

过先生，和他们一起练习操琴，练习演唱，练习武功，也去大舞台练过。就在蒋经国到上海"打老虎"的那一年，十岁的吴迪君突然得了急性阑尾炎，在思明医院——就是现在的瑞光医院开刀。开好刀，休息好，吴迪君发育了，小学还没有毕业，人身高已经1米78了，人家叫吴迪君"长脚鹭鸶"。脚长，练武功不行，京戏练武生的人是没有脚长的，所以就改学评弹。因此可以说，吴迪君的艺术起源于京戏。

（张玉红）

◆ 汽艇为什么要追赶赵丽芳？◆

1976年，赵丽芳带了个演出小分队，在杭州何山书场演出。演出间隙，他们去西湖游玩。大家正玩得开心呢，没想到后面有一艘汽艇追过来，还有人大声喊："赵丽芳！赵丽芳！"赵丽芳想：这杭州的听众这么热情，我走在路上，人家说这个人是说书的，怎么在西湖里还有人叫我？赵丽芳对同伴们说：不要理他，我们只管玩。哪知道汽艇急得不得了，追了上来：赵丽芳，停船，有要紧事！赵丽芳想：来抓我们的呀？一下子紧张起来。汽艇上的人说：快快，上船，我们是浙江省公安厅的。这下把赵丽芳吓坏了，真的是来抓我们呀，我们没做什么呀！汽艇上的人又说了：现在中央首长在何山书场等你们去！哦，原来是这样，是陈云老首长要来听书，在书场里等了很久了，也不知道怎么会知道赵丽芳他们在玩西湖，就派汽艇追来了。赵丽芳跟着浙江省公安厅的工作人员来到书场，大家诚惶诚恐，尴尬着脸。赵丽芳是演出队的领队，只好抱歉说：首长，我们不知道你来。陈云老首长说：没关系，我要听几个老开篇。赵丽芳说：首长，现在不好唱老书的，都是中篇，《红梅迎春》、《姐妹俩》，都是革命题材，靡靡之音不好唱的。陈云老首长说：不要紧，你们唱。赵丽芳想想还好，她曾经偷偷教给小青年唱《战长沙》等两只开篇，现在只有这个，不知道行不行。陈云老首长说：可以。一曲唱罢，虽然赵丽芳觉得小青年唱得不太好，但是，陈云老首长还是说：蛮好的，啥人会弹《夜深沉》？赵丽芳说：只有我会弹。陈云老首长说：好，以后老书也要说，要两条腿走路，你们没有老书，我这里有三百多回，要的话，到北京来拿吧。赵丽芳说：好的，我下次来拿。第二天，浙江省公安厅的工作人员又来了，要赵丽芳他们把每个人的履历写出来，通过政审，安排在某年某月在柳浪闻莺再为陈云老首长演出。到了约定的日期，赵丽芳带着演出队，来到了位于柳浪闻莺景区的柳庄，走进一幢小洋楼。陈云老首长非常客气，说：你们辛苦了。这一次赵丽芳说了《红梅迎春》，是他们在无锡国棉一厂、二厂体验生活后写出来的，赵丽芳是第一主角。演出结束，陈云老首长还和演员们谈了一个小时。陈云老首长说：你们纺织厂，从粗纱到细纱，就是这样纺出来的。作品不要丢掉，好好加工，我听听不错，后面两回下次再说给我听。

<div style="text-align:right">（张玉红）</div>

◆ 赵丽芳的空军梦 ◆

在赵丽芳六十多年的评弹艺术生涯当中,有一些鲜为人知的故事。她的空军梦,就是其中之一。1981年,南京空军部队在江苏省全省招生,准备成立一个曲艺队,无锡市文化局局长李辉马上推荐:我们评弹团的小赵。赵丽芳凭她的外形、唱功,还有琵琶的弹奏,马上就被看中了。南京空军部队准备调赵丽芳,赵丽芳也非常想去,当一个光荣的空军文艺战士,穿上军装,为战士演出。但是,她却连辞职的权利都没有,因为无锡市委书记说了:除了赵丽芳,评弹团的演员随你拣。而南京空军部队的招生负责人说:我只要赵丽芳,别人都不要。况且空军曲艺队已经把赵丽芳的演出任务都安排好了,一旦参军,就参加全军会演,演《江姐》。赵丽芳到硕放检查身体,视力1.8,都符合开飞机的标准了,身体一点点毛病都没有,政审又通过了,就是无锡市委书记不批准。赵丽芳回忆起这件事,感慨地说:她的命运,小时候是爹娘决定的,后来是领导决定的,自己从来没有选择权。

就这样,赵丽芳只是做了一个空军梦。

(张玉红)

◆ 农民赵丽芳 ◆

赵丽芳从艺六十多年,和听众长相知,长相依,走过了风风雨雨,品尝了甜酸苦辣。她回想起来,当年为毛主席诗词谱曲,是她真正有自己的艺术主张、艺术特点的开始。

1965年,全省文艺汇演,吴迪君代表镇江团,赵丽芳代表无锡团,因为赵丽芳非常喜欢音乐,被团领导要求为毛主席诗词谱曲。当时无锡全市的作曲家,歌舞团、越剧团、沪剧团、锡剧团的,包括梅兰珍的丈夫,都不懂评弹,却都要来作曲。赵丽芳看到他们作曲时,把评弹的字眼都掐掉,旋律该上的他们下了,该下的他们上了,这样谱曲怎么行!赵丽芳和他们争,那些作曲家又不听赵丽芳的话:小赤佬,什么物事,音乐也不懂!当时赵丽芳坚持说:不行的,这样唱出去,人家要笑话我们评弹的呀,我要把关的。后来乐器调度都归赵丽芳负责,尽管年纪小,一个团的人都跟着她转。赵丽芳在弦子上贴1、2、3、4号,琵琶上贴1、2、3、4号,胡琴、阮,都要她校音,台上有关演出的事也是赵丽芳在做,唱《重阳》等,每个节目都有赵丽芳的伴奏。那个时候的她已经崭露头角了,大家一致认为:无锡团的"小娘鱼"蛮聪明的哦。

哪知道好景不长,文化大革命开始了,这十年,赵丽芳从二十岁到三十岁,只会唱评弹的她没有其他本事,跟了剧团到农村体验生活,睡在烂泥地上,和农民一起去抢粪、插秧、割稻,割得手指头差不多都割下来了。有一次一条蛇从她脚背上爬过,把她吓得浑身发抖,还有一次,被一条蚂蟥咬住,她大叫救命。做了农民的赵丽芳苦头吃尽,脚指甲都是红的,因为浸在水田里,水里有化肥,吃饭也吃不饱,还要去烧饭。赵丽芳从来不会烧饭,轮到值班,就把茄子和了面包粉,放在油里氽,倒也蛮好吃。所以,后来赵丽芳经常被叫去烧饭,脸上被熏得像黑头鬼。这个苦呀,不要去说了。

然而,即使当农民的生活这样艰苦,赵丽芳也还是没有放弃学习作曲,半夜里经常被叫醒:快起来,毛主席又发表诗词了,小赵,你作曲,赶快写出来,他们游行回来马上要唱的。碰到一些难以谱曲的词,赵丽芳说:工宣队队长,

这个我不会作曲的哇。工宣队说:不行,一定要写,你对毛主席忠不忠就看行动。赵丽芳想:要作曲的话,总归要像评弹的,"山中无老虎,猴子称大王",你们造反派又不会作曲,那就我来作曲吧。结果,一个团的人都很尊敬赵丽芳。赵丽芳还教他们弹琵琶,就像教小学生一样,弹得手都肿了,但是,想想总是比种田做农民的好。

<p align="right">(张玉红)</p>

◆ "八国联军"进上海 ◆

吴迪君的"清宫书"怎么会取得成功的呢,其中还有故事。当时不同团体的演员不能跨团在一起演出一个节目,苏州团和无锡团、上海团和镇江团,这样的搭配是不行的。但是,吴迪君打破了这个规矩,组织了王文稼等几位演员,戏称"八国联军打进上海",一下子就产生了很大的影响。

吴迪君喜欢做上海的书场,他觉得一个演员的天时、地利、人和都很要紧,假如你在常熟出了名,能够使影响波及整个江苏省就已经很难了。但是,在上海就不一样,毕竟是大城市,在新中国成立前就是世界五大城市之一了。一个艺术家在上海不红,在外码头再红还是没有用。只有天时、地利、人和都俱全,再加上本身的努力,就可以成为当代名家了。当时的《新民晚报》捧吴迪君,登载了一篇文章《有心开讲清朝书》,吴迪君、赵丽芳在大华书场的演出一票难求,八百多个位置,天天要加座,真是不得了。记者采访吴迪君,吴迪君说自己有个心愿:最好从"慈禧进宫"说起,说到光绪和慈禧一起死。没想到报纸把吴迪君的这个设想登了出来,吴迪君想怎么办呀,骑虎难下哇,那就只有写下去了,所以就有了后来的"西太后点绣女进宫",一直写道到光绪皇帝死、慈禧死,一共有了五部书,可以说一百二十回。这些书不是吴迪君一个人的功劳,都是赵丽芳帮着一起写的。

(张玉红)

◆ 巧妇庄振华 ◆

庄振华在外面和余瑞君拼档说书,一旦回到家里,家务事都是自己做。虽然她是大家闺秀出身,但就是欢喜做家务,欢喜烧菜做饭,家里面环境也整理得清清爽爽,十足一个巧妇。庄振华烧得一手好菜,余瑞君就是喜欢吃她烧的菜。有一次余瑞君身体不好,庄振华身体也不好,住院了,余瑞君居然二十一天没好好吃饭,只是吃吃汤团、百宝饭,因为别人烧的菜,他觉得不好吃,女儿烧的菜他也觉得不好吃,一定要吃庄振华烧的菜,庄振华只好出院,烧给他吃。余瑞君说:庄振华,凭良心讲,你烧得真的好吃。

现在,八十二岁的庄振华用了钟点工,但还是坚持买汰烧一手抓,自己烧菜,连淘米都不要别人淘。大女儿来看望她,也是庄振华烧给她吃,不管哪个孩子来,都是妈妈烧。余瑞君过世以后,庄振华给他在山上做了三年道场,带了一家子十四个人去,吃一顿素斋,把他的牌位放在山上,请和尚超度他。庄振华说:别人为过世的亲人过节过清明节、七月半、冬至、过年,我连余瑞君的生日也要为他过,去世纪念日也要过,一年不知道要过多少节。每逢过节,庄振华总是还要为余瑞君烧菜,亲戚朋友劝庄振华:你不要为他烧了,余瑞君在那边蛮好的。庄振华说:不,这是我的心意。家里十几个人聚会的时候,一桌子菜都是庄振华烧的,当然需要大女儿做下手,不然一个人来不及。庄振华的拿手菜是爺排骨,孩子们都喜欢吃,还做色拉,做拉丝肉、桂花肉、蟹粉蛋,甚至于花生米,都要把衣去掉,放细盐、味精,在油里炸。庄振华做的菜既细气又美味。那么菜谱都是哪里来的呢?庄振华说都是她自己动脑筋琢磨的。"文革"期间,一家人下放到苏北,庄振华是大小姐出身,独生女儿,家里有一老一小两个佣人,哪会烧菜做家务呢?但是,到了苏北,庄振华都必须自己试着做,还要会踩缝纫机,做小孩的衣服,到了过年的时候,年初一之前把一家人的裤子都做好,还有男同志的衬衫,也是自己裁剪,自己踩缝纫机。所以,好朋友薛君亚一直称赞她:好妹子,你真的聪明能干的。薛君亚和庄振华的家世差不多,都是独养女儿,家里都开厂。庄振华父亲的厂和薛君亚父亲的

厂都在上海延安西路上,后来庄振华的父亲才把厂开在吴江震泽。

庄振华有一个儿子、两个女儿,现在他们的小辈都已经长大了,庄振华过上了四世同堂的幸福生活,是一位正宗的老太太了,当然还是一位称职的专职主妇。

(张玉红)

三 趣闻轶事篇

◆ 风华绝代兄妹档 ◆
——晏春、晏芝从艺四十五周年大型访谈花絮

《杨乃武与小白菜》是评弹观众耳熟能详的一部生旦书,它主要讲述了一桩发生在清朝年间的民间冤案:余杭县知县刘锡彤之子刘子和,仗势奸污了因貌美而号称"小白菜"的民妇毕秀姑,并趁其丈夫葛小大患病之际,下毒谋害,以图长期霸占毕氏。案发后,刘家父子与师爷钱某合谋诱骗毕氏,嫁祸于曾与毕氏有情的杨乃武。杨虽经抗辩,却在酷刑下屈打成招。众乡绅不服,联名上告,浙江巡抚受贿枉断,杨胞姐淑英入监取得乃武亲笔诉状,冒死进京滚钉板告状。适逢官场内讧,清廷才命刑部重审。毕氏受骗不肯吐实,刑部置密室让临刑前的杨、毕相会,窃听得两人互诉衷肠,方使案情大白,三载冤狱得以昭雪。这部书既是邢晏春、邢晏芝兄妹初上书坛的出槖书,也是他们评弹生涯四十五年来最为经典的保留书目。他俩那精湛的书艺、光彩的形象给观众朋友们留下了深刻印象,观众更想了解他们的这部《杨乃武与小白菜》是从何而来?怎么会说得那么好听?带着一系列的问题,《苏州电视书场》编导约了他们近两年时间,终于在"邢氏兄妹书坛情深——晏春、晏芝从艺四十五周年"的大型访谈中找到了答案。在这里,就把邢双档和《杨乃武与小白菜》的那些鲜为人知的故事,先行透露一二。

故事一:上台游戏的小双档

一般艺人学说书有的是家学渊源,口口相传,有的是跟师学艺,师父传授,而邢双档学的这部《杨乃武与小白菜》却是以书易书——换来的。原来他们的父亲邢瑞庭乃是擅说《三笑》的徐云志老先生的高足,他以擅唱"什锦调"享誉书坛。当时,他所在的浙江团的领导要求演员说发生在浙江的故事,邢老先生就想补一部《杨乃武与小白菜》,朱一鸣先生作为徐云志的徒孙欲得《三笑》,就订下了四个月的换书合同,彼此学习。

当时邢双档第一次上书台，行话称为"破口"，至今想来，仍觉童趣天真，当时的晏芝只有十四五岁，而她的三哥晏春也才二十岁。在老听客的眼里，还是稚气十足的一对小双档。邢晏芝记得当时她第一次登台，还在拉着哥哥长衫的后摆，玩着游戏走上台，一丝都不觉紧张，这可能是从小跟着父母亲跑码头练出来的。演到中间休息处即"小落回"的片刻，他们也不回后台休息，居然还有观众递上来一包南瓜子，让小兄妹分享，可能观众觉得他们天真烂漫，才爱护有加。而邢晏春当时初上台，求好心切，生怕记熟的唱词上台紧张会唱错，就写了小抄夹在手帕里，行话说"摊铺盖"，想趁着擦汗时偷瞄几眼。没曾想，当时正是大热天，场方将一只摇头电扇放在书台后方，可怜这又轻又软的小抄还没起到作用，就被风从台上吹落到观众席上。好奇的观众拾起，方知内中乾坤，也不说破，只说"还给你吧，你还要派用场呢"。窘得晏春发誓：以后登台，再热，也不开电扇了！当然，他俩在台下多用功，台上忘词的情景再也没出现过，甚至有一次，他抱病登台，在台上都冒出了冷汗，仍照常发挥，演出效果丝毫未打折扣，被观众传为美谈。

故事二：写检查练出了好笔头

当史无前例的那场文化浩劫到来时，邢双档因为当时演出业务出色，被打成了反动学术小权威，兄妹俩双双被关牛棚。在那朝不保夕的年代，艺术生涯的前途令人担忧，他俩仍然没放下他们的《杨乃武》。脚本被点火烧了，苏州家中还偷藏着珍贵的原稿；上台演唱没有份了，就自己偷偷地哼唱练习。他们不知道何时会拨云见日，他们只知道评弹已刻骨铭心，难舍难分了。有次，邢晏芝见四下没人，正唱着《思凡》。当最后一句"令人儿怎不怨爹妈"的话音刚落，就看见工宣队的女干部应门而入，本以为"狂风暴雨"会劈面而来，没曾想女干部居然对她表扬了起来，令邢晏芝悬着的心顿时放下了，原来隔墙窃听的女干部把"令人儿"听成了"林陈"，当时林彪、陈伯达反党集团正被全国批判，这样一来，阴差阳错，躲过了一劫。

邢晏春就没有这么幸运了，因为他年轻时血气方刚，脾气耿直，经常不买工宣队的账，成为写检查的专业户，而且要求每次都要有新创意、从新角度进行自我反省，这样逼得他每次"写作"时绞尽脑汁，终于当他"著作等身"时，已成熟练工，为他将来的编书、写开篇、写唱词，乃至编纂《邢晏春苏州话语音词典》都打下了坚实的基础。

故事三："晏芝调"与"三翻领"

严寒过后，春天的气息纷至沓来，邢氏兄妹由于在被禁锢的年代里，不抛弃、不放弃他们所钟爱的评弹艺术，所积蓄的艺术底蕴厚积薄发，他们驰骋书坛，如日中天。特别是兄妹俩八进上海，轰动了申城。邢晏芝嗓音圆润甜糯，韵味浓醇，以旋律宛转明丽、感情真挚流畅见长，有文赞颂"小白菜之嫩之糯，超前辈名家而之上"。当她在上海演出时，"祁调"创始人祁莲芳老先生听到她演唱的"祁调"，兴奋不已，居然身背琵琶上门收徒。邢晏芝在不断的艺术探索中，不仅很好地掌握了前辈的艺术财富，而且还根据自己的禀赋不断创新，逐步形成独特的风格，她在演出实践中，将"俞调"的委婉清丽和"祁调"的缠绵如诉的特点，有机地糅合在一起，根据书情需要，唱出既有渊源又有独创性的新腔——"晏芝调"，特别是她在《密室相会》一折中小白菜发现自己被骗，欲要吐露真情时，她把一段长腔经过不同的处理翻出了三段花腔，听来顿觉字随腔转、音随情动，当时上海报纸上把这段新腔比作当时最流行的女式服装新款"三翻领"，风靡一时，评弹老听客都奔走相告。当演出完毕，丝绒大幕合上时，观众在台下还不愿离开，书场的经理忙招呼兄妹两人出来谢幕，没做准备的兄妹在后台互相谦让，结果无意中邢晏芝的琵琶头打中了邢晏春的额头，结果留下了永恒的记忆——额头上多了一个块疤。还有一位观众为了赶过来听关子书"密室吐真情"，在赶往书场途中搭乘的小三轮翻车，结果书没听成，留下腿上的疤作为"纪念"。甚至还出现了上海观众通宵排队买票的罕见场景，他们绕着书场排起长龙，不知情的路人还以为在抢购紧俏物资呢，现在想起这一幕，还是觉得不可思议。就连他们演出结束，准备赶赴下一个演出地点，观众朋友们也热情不减，夹道相送，不停地握手道别，依依不舍，相约他们第二年再进上海。他俩摇下的车窗，挥手作别时观众还不停地送进了许多小礼物和小点心，当车子开出上海，来迎接他们的书场经理竟然激动地哭了：我从来没有见过这么感人场面啊……

邢氏兄妹的舞台人生，多姿多彩，他们创下了 N 个第一：参加了中央台举办的首届春节联欢晚会、参加了首届中国艺术节的演出，和相声大师侯宝林一起参加了中国说唱团的首次赴美演出、讲学……

当他们双双退出舞台后，又在全国唯一一所培养评弹人才的学校——苏州评弹学校执起教棒，教书育人，甘当绿叶，真是"落红不是无情物，化作春泥更护花"！

（姚 萌）

◆ 凤舞九天宛转吟 ◆

　　上海评弹团74届学员中，王惠凤是当时青年评弹演员中的佼佼者。她之所以会走上学习评弹之路，是和她父亲分不开的。当年她是家中三男三女的小辈中，大家最疼爱的小妹。在她呱呱坠地之际，父亲便兴奋地为她的名字取了个"凤"字，期盼她能像展翅凤凰，一飞冲天。她父亲毕生有两大愿望：期望子女中有人从医，有人从艺。他终于如愿以偿了，最大的儿子做了医生，最小的女儿也就是王惠凤走上了评弹之路。当时上海评弹团学馆招生时，也充满了戏剧性。十四岁那年，还是学校文艺骨干的王惠凤，手下还带着四十多名文艺后辈，着实威风。被学校老师推荐去进行第一轮面试时，她被江文兰老师一眼就相中了。可是，在第二轮复试中，却遭到了异议，原因是籍贯上海的小惠凤口音太重，怕将来影响演出效果。结果，复试老师刘韵若力排众议，把险遭淘汰的小惠凤引进了上海团的学馆，成了六万名考生中，被选中的四十名学员之一。

　　当她知道这是刘老师在背后支持的结果后，默默地日记本上写上"一定要为刘韵若老师争气"，外加六个惊叹号。她是这么想的，也是这么做的，无论是学习弹唱，还是练习说白，她都肯下功夫，勤学苦练！特别是她第一次接触"丽调"，她就深深地爱上了它。"丽调"富有音乐性和浓重的感情色彩，使小惠凤对其情有独钟，特别是经过"丽调"创始人徐丽仙的亲自辅导，她进步飞快。很快，她就在同期学员中成为了佼佼者，当时的新编中篇《真情假意》、《一往情深》、《春梦》等一批契合当时青年人心潮的作品，经秦建国、王惠凤等一批小字辈演出后，书坛上一阵清新之风扑面而来。特别是由王惠凤演唱的《真情假意》中的选曲《佩佩读信》，一经传唱，风靡江浙沪，成为当时年轻人学唱的"时尚金曲"。连陈云老首长在欣赏他们的汇报演出后，也一直向团领导打听"小胖子"的近况——"小胖子"是他给王惠凤取的昵称，充满长辈慈爱之心。

　　评弹带给她成功的喜悦，可也带来切肤之痛。1979年上海文艺界的青年

会演,王惠凤带着丽仙先生亲授的《新木兰辞》前去参赛,得知当时是电视直播,她隔天就兴奋地和父亲约定,要他坐在电视前看她的表演,王爸爸和亲朋好友们坐在大礼堂里,守着电视机目不转睛地看着心爱的小女在荧屏上的一举手一投足,结果她不负众望,得了青年会演的一等奖。当第二天她刚想和家里报喜,却接到了姐姐打来的电话,犹如晴空霹雳,当她脚步踉跄地赶回家时,却与父亲天人永隔:当晚的电视直播,使王爸爸欣喜若狂,原本有高血压宿疾的他突发脑溢血,与世长辞,享年59岁,与她同样遭遇的还有同台参加演出的沪剧新星茅善玉。最使王惠凤难过的是:即使在临终前,王爸爸还交代大家:如果自己有什么三长两短,一定要照看好小妹(王惠凤),不能让她哭坏嗓子,因为那是她艺术的本钱。就这样王惠凤身负着父亲的临终嘱托,在恩师徐丽仙和余红仙的努力栽培下,"兰质蕙心延美誉,雏凤清声跃华门"。从艺四十年来,她先后演出了十四部长篇:《大红袍》、《木兰从军》、《双珠凤》、《孟丽君》等,逐渐形成了她说表老练、富有激情的舞台表演特色,特别是她根据人物的特性,以情带腔,真挚动人。

长篇弹词《董小宛》,是她和同学王锡钦拼档演出的清宫书。它主要讲述了明末降清大臣洪承畴,从清军入关后,贪图美色,欲强占秦淮名妓、江南才子冒辟疆之妻董小宛,后因冒辟疆刑部告状,洪承畴被迫罢手,后又将董假借选美之名献与清帝顺治。顺治帝悦董,而董以诛洪为顺从条件,帝亦因洪跋扈而允之。太后吉特氏与洪素有交情,竭力护洪,并几番暗害小宛,结果将小宛三尺白绫赐死。然而,董小宛命不该绝,被人救起藏身于九云庵中,被外出踏青散心的顺治无意碰上。最后,董小宛终于逃出生天,与冒辟疆费尽周折,破镜重圆。

王惠凤在该长篇电视录像中,做足了功课,演出到董小宛被太后赐死前,用大段唱功来表达内心独白,从弹过门开始时,已经酝酿好感情,十分入戏,等唱到"自古红颜多命薄,高大围墙似鸿沟"时已是热泪盈眶,珠泪滚滚,与书情十分吻合,连导播都不忍叫停。当她自己唱完,要求重录时,大家一致都反映,这一段的演出十分出彩,不必"NG"了,观众们在播出的节目中都看到了这一段催人泪下的场景。

她塑造的董小宛虽是秦淮八大歌妓出身,却不贪图荣华富贵,宁可和冒辟疆做一对贫贱而恩爱的小夫妻,令人感叹。王惠凤在这部书里还另辟蹊径,说起了一口纯熟的绍兴话,纸扇轻摇,起了一个爱打抱不平的绍兴师爷的角色。观众朋友印象比较深刻的是张鉴庭在《顾鼎臣》中刻画的一位正气凛然的绍兴师爷形象。特别是在《花厅评理》一折中,通过师爷与官老爷针锋相对的争辩,对官衙中的黑暗腐朽进行了层层剖析,张扬了古代知识分子身上

民族传统的浩然正气。王惠凤也是对这个人物比较感兴趣的,她把刑部这位刀笔吏——乔师爷的形象塑造得刚毅丰满,在嬉笑怒骂间张弛有致,充分展示其能言善辩又刚直不阿的性格特征。特别是绍兴乔师爷和苏北刁师爷碰撞出一段精彩的对手戏,两位演员的方言十分到位,非常具有"笑果"。一般女下手所起的男角色都是年轻的书生或僮儿之类,像这种幽默风趣的师爷形象是比较罕见的,对观众来说,有十足的新鲜感,因而也比较讨巧,但只要演到八分,观众就十分满意了,如果演足十分像,反而失去了美感,流于世俗。

王锡钦、王惠凤能组成"两王"组合,说来十分有缘。他们既是同姓,又是同窗(74届上海评弹团学馆学员)、同事(上海评弹团),现在又同台拼档演出。王惠凤起师爷时的一口绍兴话,本来是一个字也不会讲的。为了说好这部书,他们经常在书台下切磋,有意识地用绍兴话来交流,还注意越剧中一些唱词的发音。他们为了艺术,努力地多方吸收姐妹艺术的养料。

在演出了多部传统书目后,她摒弃了传统的门户之见,向近代题材发起了挑战——和著名票友黄国万说起了讲述近代上海滩著名商贾虞洽卿的发家史《宁波大亨》。王惠凤从传统的"才子佳人相见欢,私定终身后花园。落难公子中状元,奉旨完婚大团圆"的传统题材中跳出身来,走进了十里洋场、商界传奇人物的内心深处。她在不断演出的过程中体会到:这不但要求说书的节奏加快,内容丰富,也要求演员有更多的演绎手法,如越剧、流行歌曲都要能来上两段,讲故事的手法也要向电视剧的场景转换靠近,才能适应新时期观众的审美口味。

如今的王惠凤又身挑重担,做起了年轻演员的传帮带,她和常熟籍的青年演员王心怡,组合起了新的"双王档",她掌舵担任上手,拼档演出经典传统书目《双珠凤》。在艺术的天空里,她还在翩翩起舞,宛转吟唱。

(姚　萌)

◆ 周老夫子和他的"美女团" ◆

我的童年回忆里,夏天是如此难忘:午后一只井水冰镇过的西瓜刚下肚,做好家务的奶奶开响了半导体。暑热渐渐地在轻摇的蒲扇下消散,《文武香球》又开唱了。在轻弹慢唱间,恍见张桂英相救龙官保,一马双驮下得山来,绝尘而去。奶奶轻抿的嘴边,盛开出了菊花……

那时,周玉泉、薛君亚说的《文武香球》长达五六十回,时常被电台安排在暑期播放,仿佛是份"消暑神饮",那诙谐幽默的人物、端肃飘逸的"周调"唱腔,听来使人回味无穷,不时还会心一笑。

相比传统生旦书中的"书生落难,小姐搭救,私定终身,考中状元,衣锦团圆"的常规模式,《文武香球》有其独特的题材,特别是书中重点描写了两个女中豪杰:一个是劫救清官、上山自立为王的总兵千金侯月英,另一个是与心上人一马双驮下山、女扮男装上台打擂、夺取武状元的张桂英,这两个不同于传统柔弱的闺阁千金形象,让老书迷难以忘怀。可惜的是当年只留下了周老先生和薛君亚先生的录音。为了老书新说,重现经典,《苏州电视书场》特地邀请了周玉泉的徒孙周希明,与三位女下手陈琰、张建珍、季静娟轮流拼档,录制了三十回新版《文武香球》,作为新型夏季"电视饮品"奉献给新老观众。

艳福不浅的周老夫子

此次长篇录像由周希明为上手贯穿始终,并担负起整部书的编写和整理工作,因为其父周伯庵是周玉泉先生的嫡传子弟,如此算来,周希明是"周派"艺术的第三代传人。"周派"艺术演出讲究精、气、神,注重起角色。周希明的说书平稳恬静,以"阴噱"著称,以"阴功"见长,难怪有听众评价:听他的书就像剥笋干——越听越有滋味。

周希明本人除表演较有特色外,还以创作闻名书坛,他自编自演的《血衫记》、《三更天》、《苏州第一家》等都以鲜明的人物形象、细腻的感情刻画给书

迷留下了难忘的印象，以上书目在《苏州电视书场》播出后获得不俗的收视率。周老夫子此次携三位"色艺双全"女下手登台，老书迷笑称他"艳福不浅"。他们还总结出各自的特点：俊俏可爱的清秀佳人——陈琰、端庄大方的古典美人——张建珍和飒爽英姿的西洋美人——季静娟。此次的花式拼档，也是《苏州电视书场》出手的奇招：让观众既能欣赏到周希明的亲切含蓄、温文舒缓的说表，也能品尝到这三位花旦各有千秋的表演。

"陈一剑"的来历

这次的联袂演出，对三位女下手也是一次不俗的挑战，特别是陈琰，以前所接触的角色都是多愁善感的古代痴情女子，这次她担纲的是开头十回书，所起的角色不仅有巾帼英雄、聪明伶俐的丫头甚至还有小乞丐，她在这些角色的尝试中边学习边演出，艺术上也得到不小的长进。像她所起侯月英以前是总兵千金，为了逃避豪门的逼婚，被强盗姜青劫上山欲当"压寨夫人"，结果她设计将姜青灌醉后，除暴安良，自立为王。在《刺姜青》一回中，她调节好情绪，很快入戏，满怀仇恨，怒火中烧，扬眉出鞘，一剑刺来，那逼真的神态和动作，让和她搭档的周老夫子也吓了一跳，险些忘了接台词，一时传为佳话。陈琰也因此被封上"陈一剑"的雅号。

一人千面的张建珍

和陈琰一起被观众朋友们亲切称为"评弹四小花旦"的还有张建珍，她曾在2008年度由文化部主办的"评弹金榜——江浙沪优秀青年演员电视大赛"决赛中，凭借自身不凡的演艺，征服了全体评委，获得了大赛的最高奖——评弹金榜十佳演员奖，被誉称为"评弹女状元"。她嗓音甜美，字正腔圆，委婉动听，台风端庄。在此次长篇中，她一人饰多角，表演了众多女性角色，形象鲜明，个性迥异，有真诚助人的大户丫鬟绣桃、任性骄蛮的富家千金蒋兰英、多愁善感的王云姑、刚中带柔的张桂英等。对每个角色，她都认真地揣摩人物心理，仔细地分析人物形象，使观众对每个角色都能分得清楚，听得明白。特别是她的"俞调"唱篇，婀娜缠绵，委婉动听，回环激荡，韵味幽雅。

让人"哭笑不得"的季静娟

周老师经常对他的老搭档说："你能说得台下的观众眼泪直掉，高兴时又

哈哈大笑，有时眼泪含在眼眶里又笑起来，那就成功了。"能做到此的就是张家港市艺术传承中心主任季静娟。这位长年坚守在书码头的女演员，被称为"评弹春天的守望者"。她和周希明合作的《法华庵》在《苏州电视书场》播出后，引起忠实书迷的热情追捧，此次的《文武香球》也是她先期和周希明搭档巡演。她演出的特点是感情充沛，时而收敛沉稳，时而炽热奔放，唱到情感高潮时，隐隐泪花在打转，让台下的观众也身临其境，感同身受，唏嘘不已。她的文戏了得，武戏也不推扳，特别是演到张桂英打擂台、力战铁龙的时候，她表演了一套"醉八仙"的拳法，颇有几分打女的风采，拳风呼呼，让人觉得新鲜感十足。

 此次新版《文武香球》馥郁芬芳，令人回味。除了在剧情的取舍、演出节奏上体现了时代感外，还有所突破，周希明特意带领三位女下手，在城乡各个书场进行实验演出，听取各方意见，再修改整理，以高质量的书艺录制节目奉献给观众；在录制期间，先后请三批书迷朋友进入录像间，第一时间来观摩演出，并请书迷在现场对演员们的表现作中肯的评价；保留了节目录制中的笑场、穿帮等搞笑镜头，在节目结尾时和观众的点评作为"录制花絮"汇编在一起，在长篇播放前还专门录制了一场主创人员的访谈作为开播仪式。这些也算是一次书场节目娱乐化的小小尝试。

<div style="text-align:right">（姚　萌）</div>

◆ "拌熟韭菜" 袁小良 ◆

如果你有机会与评弹艺术家袁小良接触交流的话,很快就会被他的热情开朗、能说会道所吸引。袁小良充满亲和力,真好比吴方言中俗语所说的"拌熟韭菜"一般,一拌就熟。他八面玲珑,善于交际,随机应变,颇有人缘;他能言善辩,幽默诙谐,堪称言语达人、交际高手。

能言善辩终获奖

早在1986年,袁小良报名参加"苏州青年话改革演讲比赛",以"让苏州评弹走出国门,把吴侬软语推向世界"为题参赛。比赛时,他"善滑稽,巧发微中,旁人拊掌绝倒",短短八分钟的演讲,引爆全场观众十余次热烈的掌声。可是结果却出乎众人的意料,十名评委中有五名打出了零分。袁小良吃了五只"鸭蛋"。打出了零分的五名评委认为袁小良讲的是苏州方言,而不是普通话,因此没有资格参赛。而打满分的评委却认为他的演讲内容紧切时弊、见解独特、语言生动。一时间,评委分为两派,针锋相对,各不相让。袁小良眼见此情,当即针对不讲普通话的问题不加避讳地予以申辩:"本次演讲比赛谈的是改革,改革也包括语言改革,何况吴侬软语的苏州方言在理论上应该和英语、普通话、粤语一样,是同样可以推向世界的。"袁小良的这番话终于打动了评出五只"鸭蛋"的评委。评委会经过紧急协商,取得一致意见:给袁小良颁发了一个"特别奖"。现场观众再次长时间热烈鼓掌。

苏州评弹博物馆藏有一幅胡乔木的题词:"苏州评弹,中国一绝。"这幅题词来之不易。1990年北京亚运会期间,袁小良赴京演出,胡乔木出席观看。在演出结束后与胡乔木一起留影时,袁小良和夫人王瑾向胡乔木表示了仰慕之情:"首长,久闻您的大名,您曾出任毛主席的秘书,是党内的大秀才,全国人民都十分钦佩您的一支笔,希望首长能赏光,为苏州评弹题词。"胡乔木闻言后欣然挥毫,留下墨宝,扩大了苏州评弹在全国的影响。多年前有位中央

水利部部长到苏州视察水利建设。视察下来,部长对苏州护城河污染、太湖蓝藻泛滥等情况颇为不满。直到当晚观看袁小良演出时,部长还憋着一肚子闷气。机灵的袁小良在演出前早已有所察觉,特地在招待演出中选了《白蛇传·赏中秋》。袁小良演唱到山塘河水时就借题发挥:河水混浊不清,但已做好规划,若干年后一定会改变旧貌。袁小良机智应变,把苏州人民对环保的重视及时表达出来。听到这里,那位部长顿时点头微笑。

袁小良难忘一次赴港演出的趣事。在香港演出时,安静的场内突然传来一阵手机铃声,观众席出现了骚动。台上的袁小良十分镇静,没有停止表演,而是巧妙地把这突发事件融入演出的故事情节中。他正好讲到有位进士去拜见主考大人,遂借主考大人发问:刚才是何声响?进士回答:乃手机铃声。主考大人说:此乃公共场所,理应关掉,下次万万不可。如此寓教于乐,全场观众发出了会心的笑声并报以长时间的掌声。散场后,那位手机发出响声的观众,特意候在剧场门口向袁小良连连道歉,并感谢给了自己面子。后来他们还结为了好友。

妙趣横生擅调侃

近年来袁小良把时事新闻带进评弹,把苏州评弹带进报纸。他在《小良评弹录》中对社会上泛滥的丑恶现象,以妙趣横生的调侃,给予辛辣的讽刺。

袁小良讲过亲身经历的一件事:某市组织了一个考察团,租了辆大巴,请了个导游,团员都是来自各个领域的精英。开车前导游在逐个点名,连续喊了好几声李根兴,没人答应。导游奇怪了,难道这人没来,对一下花名册,看一下车厢里——对格哇,弗多弗少齐巧三十个人,那哼桩事体介(怎么回事啊)。他重新提高分贝:"李根兴、李根兴……"连续叫了十几声,总算有个胖胖的中年男子迟疑不决地站起来:"倷,倷阿是勒浪喊我(你是在叫我吗)?""倷阿是李根兴?""喔,对格,我想起来哉,我是叫李根兴!""格末叫倷啥体弗答应呐(那么叫你为什么不答应)?""因为五年前我当仔总经理之后,每个人都叫我'李总',已经长长远远唔拨(没有)人连名带姓喊我哉,所以吃弗准倷阿是勒浪喊我!"导游响弗落,真格是岂有此理。袁小良借这段耐人寻味的经历,尖锐地讽刺了现今某些官员根深蒂固的官本位思想。

袁小良在2010年10月18日苏州政协昆评室等举办的苏州评弹名家新星大会书上,与评弹名家邢晏春、邢晏芝拼档演出《杨乃武·行贿》选回。他在评说中插入了一段风趣的调侃,顿时掀起了演出高潮。他插说道:上世纪30年代到延安去,到太行去,到敌人的后方去;40年代到辽沈去,到平津去,到

长江南方去；50年代到部队去，到基层去，到祖国最需要的地方去；60年代到山上去，到乡下去，到贫下中农当中去；70年代到城市去，到工厂去，到生活得好一点的地方去；80年代到大学去，到培训中心去，到混得到文凭的地方去；90年代到美国去，到汤加去，到能挣百万的地方去；21世纪10年代到党政机关去，到竞聘公务员地方去，到一辈子不失业的地方去；21世纪20年代到哪里去呐？到评弹学校去，到书场听评弹去，保证你们八十岁、一百岁开开心心、健健康康活下去，你们说我讲得有没有道理？全场掌声如雷。袁小良针对不同年代的时尚，说明人们在不同年代的追求。调侃风趣幽默，却又发人深省，带给广大观众深沉的思考与启示。

近四年来，袁小良在《扬子晚报》、《苏州广播电视报》发表了吴方言写作的《小良评弹录》近四百篇，受到了广大读者的欢迎。《扬子晚报》稍慢刊出，就有读者打电话询问。北京市苏州评弹联谊会把每期《小良评弹录》复印180份，分发给会员阅读。日本有位讲坛主把每期《小良评弹录》翻译成日文，给爱好苏州评弹的粉丝互相传阅。他在翻译中经常与袁小良研讨译文，如"若要俏常带三分孝"、"山东人吃麦东"等方言俗语如何精确地表达出来，以让日本读者读懂。《小良评弹录》之所以广受欢迎，源于它贴近生活，及时反映出读者的心声，语言幽默风趣，耐人寻味。刚开始发表《小良评弹录》时，曾有人质疑有人捉刀代笔。对此，袁小良十分坦然，认为能听到反对的声音，可促使自己加倍努力；能听到不同反响，说明有人在认真阅读自己的作品，关心自己的成长。能正确面对不同意见，包括反对的意见，不正是袁小良近年来的进步与成熟的表现吗？

用心交流情更真

2009年冬，袁小良担任选拔世博会苏州市形象代言人的评委。当十强决赛进入泳装展示时，有位拥有硕士生学历的女选手，坚决不愿穿泳装，认为形象代言人与穿泳装无关，太低俗，为此足足僵持了半天。这时评委负责人认为袁小良口才好，要求他去做女选手的劝说工作。袁小良也愿意一试。袁小良满面笑容地讲述了乌克兰前总理季莫申科的故事。他说：乌克兰美女总理季莫申科日前接受全球最畅销的女性时尚杂志《ELLE》的邀请，拍摄了一组专题照片。这些照片在当年5月份出版的《ELLE》杂志上刊登，向世人展示其迷人的女性魅力。杂志社认为，美女总理季莫申科的出现将是时尚界一次真正的革命。对此，季莫申科引以为荣，十分开心，认为能把自己完美的身材展示在全世界读者面前是一件令人高兴的事，甚至超过了自己在政坛上的成就

感!而今天作为世博会形象代言人竞选穿上泳装,无非也是更好展示自己。就这样袁小良以乌克兰女总理季莫申科为例,说服了这位女选手。

袁小良还成功调解过远亲闹离婚的故事。这对农村远亲十多年来夫妻不和,为了点琐事一直闹离婚。最近夫妻俩又找到袁小良。袁小良眼见这对夫妻陷入多年闹离婚的僵局,便耐心善意地运用逆反法进行劝说:既然要闹离婚,不如好离好散,家里财产平分,各人一半,包括碗筷、草纸等。但最后你们家里只有一个孩子如何平分?总不能一分为二吧?看来目前有困难,不如明年再生一个,到时候再平分吧!闹离婚的夫妻哈哈大笑,一场风波由此平息。

美满贴心夫妻档

家庭生活中需要贴心的交流。二十多年前袁小良不慎丢失了新买的摩托车,妻子王瑾为之十分心痛。袁小良耐心劝说要想得开些:市里早期购买摩托车的,不是惨遭车祸身亡,就是已成残疾,断手折足不以为奇。这样看来,丢失了新买的摩托车,岂不是件天大地大的好事!听了这番话,王瑾终于破涕为笑。

和袁小良行不离左、坐不离右的王瑾曾去美国六年,旨在宣传推广苏州评弹和进行演出。当时许多人担心他俩的婚姻。袁小良诙谐地表示,当时有人碰到他,总是开口就问,你和王瑾离婚了没有?各种传言也是纷至沓来。袁小良对此只是微微一笑,坦言说:"全世界人离了我们也不会离!"而事实上,他们确实恩爱如初。在六年间,他俩多次商议过同去美国定居的得失利弊,每天在国际长途中展开拉锯战,是袁小良的口才和对苏州评弹事业的热爱与夫妻之间的真挚深情,终于使王瑾放弃美国的优厚待遇回国。这对夫妻档,夫唱妇随,活跃在评弹艺术的舞台上。今天每当袁小良自豪地谈起这段经历,总会乐呵呵笑着告诉你:没有贴心的交流、感情的基础,实在是难以做到的啊!

(郁乃尧)

◆ 袁小良最痛苦的阶段 ◆

当年袁小良和王瑾拼档后，生意不错，演出很多，码头接码头，三百六十五天在外面演出，两个人演出的时候又非常卖力，但是，那个时候书场的条件都很差，没有扩音设备，空调也没有。有一次，袁小良感冒咳嗽，在无锡演出的时候，嗓子已经有点哑了，半夜里再赶到上海雅庐书场，上海书场的住宿条件也很差劲，前一档演员还没走，把大房间占了，只有一个可以放一张钢丝床的小房间，而且还在厕所边上，又暗又潮湿。

书场的值班门卫是一个老头，对袁小良和王瑾说：你们这样一男一女，不好住在一起的，男的住书台上，女的住小房间。那时候袁小良和王瑾已经结婚了，结婚照都放在观前街的橱窗里了，但是上海书场的值班老头又不知道，坚持说：你们没有结婚证不好睡一起的。袁小良赌气说：你去报警好了。结果老头还真的报警了，电话里也说不清楚，他想说"说书"的，结果说成"石狮"的。警察以为袁小良和王瑾是从石狮来的走私贩毒分子，就把他们带到派出所，搞清楚了情况。袁小良气得大闹派出所，民警道歉说搞错了。这下不好了，那天袁小良又是赶路，又是大闹派出所，第二天到了台上就彻底发不出声音了。听客们很同情，说：袁先生、王先生，你们先休息一天，书票我们不退，你们好好休息吧。

一个演员，到了台上，嗓子却发不出声音，还有什么比这更痛苦的呢？袁小良到了最痛苦的阶段。

提起这件往事，袁小良说要感谢一个人，就是金丽生老师，他的哥哥是个有名的医生，在南京。袁小良、王瑾到南京求医，住在江苏省评弹团的宿舍里，外面下着大雪，学生蒋春雷、黄庆妍拿来一条硬邦邦的老棉花毯，但为了治疗嗓子，也就只能这样将就了。金丽生的哥哥真是医术高超，给袁小良开了一刀，十多年过去了，直到今天，袁小良再也没有出现发不出声音的情况。每每想到这样同甘共苦的日子，袁小良和王瑾在舞台上就发挥得特别好。

（张玉红）

◆ 袁小良三见财政部部长 ◆

那一年，袁小良的搭档王瑾去了美国，他没有了最合适的下手，演长篇就没那么容易了。过了一两年，中国苏州评弹博物馆成立了，苏州评弹就此有了三驾马车：评弹团、评弹学校、评弹博物馆，而且评弹博物馆是文化部批的，打中国牌。苏州文化局考虑，袁小良没有了下手，就把他调到评弹博物馆吧，要派他个大用场。

当时评弹博物馆买的是房管局的房子，付了三百万，还欠三百万，文化局交给袁小良的任务就是要把这三百万搞定。很多中央领导都喜欢评弹，袁小良想要让他们支持传统文化、民族艺术。当时出面想办法的人很多，顾智敏先生也很卖力，他和当时的财政部部长是同学，部长也喜欢听评弹，就牵起了线，所以就发生了袁小良三见财政部部长的故事。

袁小良清楚地记得，第一次，袁小良到北京，财政部领导在云南，计划后天回北京，两人约好在北京见面，袁小良很开心，就在北京恭候财政部部长。但是，那年发生了一件大事——"非典"，部长突然说他不能回北京了，北京被封闭了。袁小良听到这个消息的时候，正因为感冒发烧，在医院看急诊挂水呢，吓得拔掉输液针头，赶紧回苏州。因为挂的是急诊，看病的一千多元费用在单位是不能报销的，要到社保中心去报销。袁小良到苏州的社保中心报销，社保中心的工作人员问：在哪挂的急诊？袁小良说：北京。大家一听，都站起来："拦住他！"要把袁小良抓起来隔离，因为他们一看发票是北京的。袁小良吓得丢掉发票，逃了出去，医药费也不要报销了，这笔费用直到现在都没有报销呢。这是第一次，因为"非典"，错过了和财政部部长见面的机会。

袁小良第二次见财政部部长是过了大半年后，"非典"的情况差不多稳定了，当时苏州组织了一台评弹节目到天津演出。时任天津市长的戴相龙，把喜欢评弹的中央领导从北京请了过来，晚宴由戴相龙做东。袁小良一看，第二次机会来了，可以趁晚宴的时候，好好地向财政部领导叹叹苦经，看看能不能通过什么途径，来解决这三百万的问题。哪知道演出刚刚开始，秘书进来

说有紧急通知,请里面的大部分首长回北京开会,是国务院的紧急会议,看完演出就走,不上台接见了,晚宴也不参加了。袁小良一想,又完了,本来准备晚宴上碰头,现在完了,天津不是白来了吗?袁小良动起了脑筋:我去守厕所,首长也是人,也要上厕所的。但是厕所里没有暖气,天津的冬天,冷得要命,更没想到的是,英雄所见略同,上海团的领导也在厕所等首长。结果等了两个小时,财政部部长没有来,不上厕所就直接回北京了。袁小良被冻得直打喷嚏、流鼻涕。第二次又没有成功。谁知道第二年的清明节前,第三次机会来了。

2005年清明节前几天,袁小良的一个"叫名头"的学生,是财政部领导的儿媳妇,因为家里人都喜欢评弹,她也在学评弹,突然打了个电话给袁小良:"先生,我公公今天到北京来了,你过来一下。"袁小良想:这个机会太好了!就带了几位演员到了北京。财政部领导一看,很开心:来来来,赶快唱!他自己也会唱,袁小良也唱,《杜十娘》、《宝玉夜探》、《蝶恋花》、《苏州好风光》,唱了两个小时。领导问袁小良:你怎么到评弹博物馆去了?袁小良一想机会来了,就说了评弹博物馆欠房管局三百万的事。领导说:这是个问题,一个馆已经办起来了,还是国字头的,怎么好欠人家钱呢,我们要通过正常的途径来解决这个问题。他当场就请江苏省财政厅的一位领导过来,说:小良,你去找他,我一定给你解决。袁小良想:不可能吧。没过几天,大概是周末吧,袁小良正在上班,接了一个电话,一口南京普通话:你是小良老师吧,我是某某某。袁小良一听:我不认识你,谁呀?他说:我是省财政厅的某某某。袁小良笑起来了,说:你是某厅长,不好意思,抱歉。厅长说:你怎么不来呢,不是说来找我的吗?袁小良说:对,对。厅长说:你过来吧,三百万已经解决了。袁小良欢天喜地赶到南京。至此,袁小良为了苏州评弹博物馆三见财政部部长取得了完美的结局。

(张玉红)

◆ 袁小良吊火车 ◆

袁小良和王池良特别要好,俗称"双良会",两个人经常在一起演出,有一次王池良见证了袁小良经历的一件惊险的事情。十五六年前,第三届中国曲艺节开幕式在内蒙古举行,袁小良和王瑾、盛小云、王池良一起去参加演出。袁小良因为在候车室看足球的现场直播,到火车开车铃响才冲到站台,还帮一位老太拿西瓜上火车,结果却把自己的包忘了。到了火车上,听见手机铃响,这个声音和袁小良手机的声音一模一样,袁小良以为是自己的手机响了,正想接,一摸口袋:唉呀,不好!我的手机在包里,包还在火车站候车室。袁小良赶紧奔下火车,但是开车的铃已经响过了!袁小良奔到火车头上,和司机说:师傅,你的火车等我一下,我去拿个包。司机说:我怎么等你呀!袁小良穿过了四条铁轨,到候车室一看,还好,包还在!等袁小良拿了包跑出去,火车已经开了。袁小良想,我要去内蒙古,火车开了,我怎么去呀!他急中生智,想到小时候看的铁道游击队——吊火车!火车已经开动了,那个时候袁小良年纪小,分量轻,能蹿上去。袁小良想一只手抓住车厢上的拉手,一只手拎包,但是难度相当大,根本抓不住火车上的拉手,整个人就吊在那里。当时是夏天,穿着单薄,袁小良整个人在路基石子上被拖着,血都出来了。王池良在窗口看到了,大喊:赶紧放手,不然要成"白骨精"了,骨头都要出来了。袁小良看看实在上不去火车,就跳了下来,铁路服务员追上来,问:要紧吗?袁小良说:不要紧,不要紧。然后奔出火车站,打的赶到上海虹桥机场,准备坐飞机到济南,赶在这辆火车前面到达济南。

这辆火车到达济南的时间是下午1:00,袁小良打的到上海,坐飞机追火车,准时到济南是12:15,正好可以赶上。袁小良脚上还受了伤,一瘸一拐的,在济南火车站门口拎着包,还拍了张照:袁小良到此一游。当时有人讲,你这是自己不好,飞机票不可以报销。王池良不愧是好弟兄,他和他的老师——时任中国曲艺家协会主席的刘兰芳讲:袁小良是为了赶演出,才带伤坚持,是这么回事。刘兰芳说:好,小良为了演出,吊火车,赶飞机,一身的伤赶来大会

演出，我们要向他学习，应该报销。所以大会通报表扬了袁小良，不但报销机票，还发给袁小良一千元奖金，袁小良要给王池良两百元，王池良坚决不要，袁小良就请大家一起夜宵，庆祝演出成功。

（张玉红）

◆ 袁小良差点成为上海女婿 ◆

笔者作为苏州评弹爱好者,曾在《曲艺》、《上海滩》、《江苏地方志》、《团结报》、《扬子晚报》、《姑苏晚报》等撰写有关苏州评弹名家的文章,其中也包括苏州评弹艺术家袁小良。近年来笔者与袁小良有了密切交往,益愈发觉他对上海书坛情有独钟。每次交谈中,他说起上海书坛,总是滔滔不绝,语言诙谐风趣。他还笑谈自己差一点成为上海女婿的经历。近三十年来,袁小良不断探索评弹表演艺术,取得了令人瞩目的成绩。他认为,这与广大热爱评弹的上海观众的爱护与支持分不开的,并多次表示:上海是自己的一块福地啊!

"破口"与获奖的福地

"上海滩确实是我从事评弹以来'破口'(首次登台演出)与获奖的福地。"这是袁小良的肺腑之言。

直到今天,他还牢牢记得1980年秋在上海的"破口"演出。年仅十八岁的袁小良曾一天内在上海三家最大的书场演出长篇弹词《珍珠塔》,中午在静园书场、下午在大华书场、晚上在西藏书场。1981年,他与姐姐小萍、小芳又在天潼路百年老书场玉茗楼"开青龙"(青龙,起首之意,演员为新开书场作首演)演出《林州奇案》,与评弹名家顾宏伯、徐绿霞联袂演出,"袁家三小"演艺出众,轰动了上海书坛。不仅天天满座,连书场二楼的楼梯上也挤满了观众,票房爆满,一票难求,甚至出现清晨六时开始排队购票的情景,在上海滩一时传为佳话。1982年,袁小良在上海马当路大华书场与周红拼档演出长篇弹词《麒麟豹》,再次引起上海书坛轰动,书场800个座位无法满足观众要求,只能在地下室里安排了100多个座位,牵线拉了喇叭,才让观众欣赏到"正宗"的演出。难怪直到今天,袁小良谈及以上情景时,仍难抑激动的内心,满怀深情地表示:没有上海广大观众的热爱与支持,就没有他今天在艺术上取得的点滴进步。

近年来，袁小良在评弹表演艺术上屡屡获奖，真不愧为获奖"大户"。无数奖牌的背后，凝结着不知多少辛劳汗水，但这些奖牌也是他与王瑾美满婚姻的见证人。扳指算来：袁小良先后荣获第一、二、三届中国评弹艺术节"优秀表演金奖"，第一、二、三、四届江苏省曲艺节"优秀表演奖"，第十届中国艺术节文华表演奖等。而其中袁小良最为难忘的是在上海所获的多次表演奖。1987年春，袁小良与年仅十九岁的王瑾首度合作在上海参加"三枪杯"江浙沪评弹精英大奖赛，以发生在上海大世界内共产党的地下工作者英勇斗争的故事——《三个侍卫官》选回，夺得了"十佳"的称号，而且是当时获奖的最年轻的演员。尤其使袁小良难以忘怀的是，这次"十佳"获奖，促进了他俩的感情发展，终于促成了袁小良与王瑾的美满婚姻，组成了评弹界的"黄金搭档"、"最佳组合"！1991年上海人民广播电台举办"上海新人新书"广播大赛，袁小良曾以一曲初步体现自我风格的现代弹词开篇《焦裕禄》，赢得广大上海观众的厚爱和赞赏，并被评选为"最佳弹词开篇"。1996年10月二省一市（上海、江苏、浙江）评弹工作领导小组在上海联合举办江浙沪青年会书，袁小良荣获金奖第一名。2001年1月在上海锦江饭店举办的"江浙沪中青年新世纪精英大赛"，袁小良演出的现代短篇《约会》荣获优胜奖第一名。这是袁小良自编自演的现代书目，深受上海与浙江、江苏等各地听众欢迎，并刊于当年的《曲艺》杂志。

差一点成为上海女婿

袁小良回想起1983年，在第三次进上海静园书场演出时，有位老听众、袁小良的粉丝——钱家姆妈连续听书半个月，还特地赶到雅庐、大华书场听书。有一天钱家姆妈邀请小良去自己泰兴路的家里作客，并介绍自己小女儿相见。想不到，两人相见，一见钟情。小良开始了在上海的初恋，头次相约，特"侉"了一把，喊了一辆上海牌出租车去西郊公园。这在当时已是一种时尚的奢侈。钱家姆妈的女儿也一度学唱评弹，却没有学成，加之其他各种原因，袁小良的初恋告吹。如今谈及这段经历，笔者故意插话打趣，您爱人王瑾知情后会介意吗？他说这一切早就向爱人坦白过了，并笑说："我差一点成为上海女婿呢！"

1989年在上海雅庐书场演出《孟丽君》时，袁小良因感冒嗓音嘶哑，广大观众自觉保持场内安静，并不再要求加唱弹词开篇。演出结束，好多位老听众特备胖大海相赠。1996年袁小良偕王瑾下午在上海乡音书苑演出《孟丽君》，上午在上海有线电台录音，晚上又在东方电视台录像，演出十分疲劳，还

得照料年幼的女儿。上海听众想得非常周到,送来小孩吃用物品,外出时又早早喊好出租车在门口等候。直到今天,袁小良始终没有忘记热情的上海听众。在2007年上海东方电视台特地为袁小良、王瑾录制的《牵手情》专辑中,包含一批曾在上海获奖的精彩节目:《孟丽君》选回、弹词开篇《人面桃花》、现代短篇《约会》等。节目中袁小良畅叙了对上海听众的深厚情意,并借此表达了对上海观众的谢意。他每年总是多次在上海演出,书坛、电台、电视台都留下了他的声音、踪影。有时他宁愿放弃不菲的出场费,甚至不取分文报酬,在繁忙中抽出时间完成在上海的各种演出任务。袁小良与王瑾于1997年在上海有线电视台录制了四十四回长篇弹词《孟丽君》,创下了当年最高收视率,迄今为止已重播了六次。2007年应邀上海东方电视台戏曲频道《评弹天地》专栏担任用苏州话主持的嘉宾。2008年11月,上海夕阳红评弹书友会成立十周年,袁小良仍在百忙中抽出时间,自己开车、自贴路费赶到上海,义务演出,与"张派"传人黄嘉明演唱了弹词开篇《战长沙》,轰动了美琪大戏院,深受广大听众欢迎,一再谢幕,方才结束。

探索改革传统唱腔

1994年5月,袁小良参加上海东方电视台举办"东方妙韵"江、浙、沪评弹名家大会书,热情的上海观众高喊:"袁小良,唱尤调!"袁小良随此热闹场面,即兴讲了几句后直率地说道:"为听众唱几句《诸葛亮》,这是'尤调'代表作,但一个演员要有志气,要继承,更要发展,所以今天我唱的是尤惠秋的'老尤调',若干年之后要让听众听我所唱的'小袁调'(吴语中'尤'和'袁'谐音)!"这段话引来了满场热烈的掌声和观众的高声喝彩,给袁小良带来极大的鼓励。接着袁小良向上海观众真诚地吐露了这样的心声:"我无意创造流派,但一个演员,总有一个目标,有所追求,就是到晚年,回首往事,也可有些安慰,无愧于自己的一生,无愧于自己钟爱的评弹艺术。"近年来,袁小良坚持不断探索,将老师尤惠秋的"尤调",又融入老师薛小飞的"小飞调",结合书情与人物性格,在演出实践中不断探索与创新。如近年来他曾在上海演出时,演唱过共有一百多句的《焦裕禄》开篇。他先用"小飞调",似高山流水,一泻千里;又用高亢激昂"翔调"(老艺人徐天翔的唱腔),以此体现出共产党员为人民献身的崇高境界;再用婉约抒情的"尤调",唱出广大群众对焦裕禄的思念之情;还设计了几句重点唱腔,运用了摇滚歌曲中的吟唱式,突破传统,表现了焦裕禄访贫问苦的真情。开篇最后一句,又把京剧马连良的唱腔融化入旋律,唱出了鞠躬尽瘁、死而后已的焦裕禄精神。这样做,无疑是一种创新,给广大听

众带来新的艺术享受，或许这就是探索创造"小袁调"唱腔的新尝试。上海有线电视台播放了袁小良与王瑾演出的《孟丽君》之后，上海著名评弹理论家彭本乐在《苏州评弹艺术》上发表了《在21世纪评弹前景展观》一文："收视率直线上升，大量以前不听评弹的年轻人也听得津津有味，上海滩上出现了一股评弹热。""袁小良、王瑾的说法严谨，往往注意书情的铺展和气氛的连贯，很少有外插花噱头。""表演风格正宗高雅，能体现出评弹这门古老艺术的神韵。我认为，这种风格将是今后书坛的主流。"

这一切与袁小良出身于评弹世家的渊源分不开。袁小良的父母长期从事评弹演出与创作，父亲袁逸良师从上海评弹名家徐天翔，徐天翔在1959年参加浙江嘉兴团之前，一直在上海演出。袁逸良又十分喜欢演唱张鉴庭的"张调"，并轰动过上海滩。"张调"创始人评弹名家张鉴庭也多次亲临书场聆听，并赞叹不已，盛赞袁逸良演唱酷似自己年轻时的风采，准备收徒，但由于张鉴庭年老、身体健康欠佳等原因未能如愿。袁逸良特地送小良专拜张鉴庭之子张剑琳学习"张派"琵琶。袁小良如今弹得一手好琵琶，与评弹"张派"艺术有着不同寻常的因缘。

袁小良的母亲马小君祖籍上海松江，出身名门，自幼接受好的教育，善于写作，随手拿来一本连环画册，就可编写一部长篇弹词脚本。年轻的"袁家三小"演出的长篇弹词《林州奇案》，就是马小君创作的。20世纪60年代初，袁逸良、马小君双档在上海一炮打响，并有"浙江老虎、袁马响档"之称。1977年粉碎"四人帮"后，袁小良的父母又重返上海，是评弹界第一档恢复长篇传统书目的演员。他们在上海静园书场上演《秦香莲》，连日客满加座，长达一个月之久。迄今袁小良还保存着一张当年全家五人在静园书场后台演出后的合影呢！

与上海评弹名家交往

袁小良迄今还记得弹词名家蒋月泉、张鉴国、蒋云仙三位大师的教诲。那是在三十年前，年仅十六岁的袁小良立志从师学艺，在父母带领下，在上海专门拜访了苏州评弹名家蒋月泉。蒋月泉首先要求袁小良弹唱一曲。年轻的袁小良竟然在"蒋调"创始人面前唱了"蒋调"开篇《杜十娘》。一曲唱罢，年届古稀的大师蒋月泉面含微笑，坦率地点评说道："囡囡啊！倷喉咙比我响，中气比我足，不过倷是袁小良勒浪唱，而勿是杜十娘勒浪唱，阿对？"蒋月泉所讲的意思十分明白，指出袁小良只是凭年轻气盛、嗓音洪亮唱得好听，但没有唱出杜十娘的思想感情的变化。蒋月泉一直认为："青年演员唱起来喉

咙三板响，中气足，嗓子响，就卖这点本钱。演唱时方法和技巧不讲究，唱就没有味道。"这番教导使袁小良终身受益，直到今天，每次演唱，他总是十分注重人物思想感情的变化，力求唱中有情，以情动人。

袁小良自幼学艺，弹得一手好琵琶，有些沾沾自喜。有一次他去上海演出，师从苏州评弹名家张鉴庭之子张剑琳学习"张调"琵琶伴奏。苏州评弹名家、享有"琶王"之称的张鉴国在旁聆听。张鉴国听完袁小良弹奏后，称赞道："指法有力，过门花俏，弹奏得蛮好的。"接下去却话锋一转，谆谆地教导，"不过你要记牢，伴奏是起衬托作用的，只是绿叶。倘使正式上台演出，还是像倷弹得实梗响、实梗花俏，那就是喧宾夺主了，啥人再敢跟倷搭档合作呢？""琶王"一番话言简意赅，袁小良在以后的演出中，再也不敢卖弄演奏乐器的技巧，总是努力揣摩书情与人物思想感情，尤其注意与搭档的配合，所以至今许多演员都欢迎袁小良伴奏合作。

沪上评弹名家蒋云仙对于袁小良来说更是刻骨难忘。袁小良妻子、著名苏州评弹演员王瑾是蒋云仙的爱徒。1987年袁小良与王瑾合作拼档，两人情投意合，准备喜结连理，蒋云仙总是不大放心。当年袁小良十分时尚，理爆炸头、穿喇叭裤、赶时髦，蒋云仙唯恐爱徒王瑾吃亏。但经过一段时间观察，蒋云仙发现袁小良在艺术上肯吃苦钻研，又屡屡获奖。有一次，蒋云仙特地喊袁小良前去蒋云仙所住的静安寺愚园路家里，唱一段、弹一曲，听后颇为满意。经过多次接触了解，蒋云仙认为袁小良是个"金不换"，才终于放心，同意了王瑾与袁小良的结合。事实证明，二十多年来袁小良与王瑾在苏州评弹界是一对生活恩爱、互学共帮的天作好合。直到今天，他们小夫妻经常去探望蒋云仙，袁小良更是把蒋云仙同样视为恩师，并口口声声昵称蒋云仙为自己的"丈母娘"。

袁小良与同辈著名评弹艺人同样书缘不绝，与上海评弹团副团长徐惠新演唱的《珍珠塔·见娘》、与擅长演唱"张调"的黄嘉明演唱的《战长沙》，都已成为上海书坛百听不厌的保留节目。

"说乃花满地，唱如水过石；弹似风弄竹，只怪我来迟。"这是著名作家冯骥才欣赏了苏州评弹艺术家袁小良演唱后击掌欢呼、有感而发所写的诗篇。作为中国曲艺家协会会员、苏州市曲艺家协会主席、江苏省政协委员、苏州科技大学兼职教授、中国评弹博物馆副馆长的袁小良，多年来不断探索苏州评弹改革与创新，多次受到党和国家领导人接见和赞赏。早在2006年初，李岚清同志欣赏了袁小良表演后，欣然题词："为振兴评弹事业而做出更大的贡献。"

（郁乃尧）

阿庆嫂"噱"战上海滩

"垒起七星灶,铜壶煮三江。摆开八仙桌,招待十六方。来的都是客,全凭嘴一张。相逢开口笑,过后不思量。人一走,茶就凉,有什么周详不周详……"这正是革命现代京剧《沙家浜·智斗》中最为经典的唱段,曾经唱遍大江南北,人们耳熟能详。阿庆嫂更以"智斗"中的机智干练,一时之间名动天下。她原本是"潜伏"在春来茶馆的抗日地下党,平日以茶馆老板娘的身份作为掩护,利用"草包司令"胡传魁、参谋长刁德一之间的矛盾,抓住敌人的弱点,进行了紧张复杂的斗争,终于使十八个新四军伤病员安全转移。她八面玲珑,长袖善舞,成为中国妇女勇敢智慧的形象代言人。

昔日智斗沙家浜,如今周旋上海滩,阿庆嫂受江苏省抗日义勇军第四部队(即太湖游击队)派遣,化名林桂芬,以杜月笙"干妹子"的身份,前往日寇铁蹄下的十里洋场——上海,营救被汪伪特工总部逮捕的新四军后勤处肖处长,启运被敌人查封的大批西药……阿庆嫂在杜公馆结识了敌特头子吴世宝的老婆佘爱珍,利用她江湖义气和爱憎分明的侠义性格开展行动。面对危险复杂的环境,她临危不惧,机智勇敢,利用矛盾,与敌人巧妙地周旋,终于出色地完成了任务。以上情节正是新编现代长篇《阿庆嫂到上海》的剧情梗概,严肃的抗战题材通过评弹独有的艺术形式呈现出来,可谓选题大胆,富于创新。

这部评弹界罕见的"谍战"题材的长篇书目,是由夏云泉和蒋恩铮在1986年共同创作的。夏云泉在多年演出实践中,从可听性、观赏性入手,八易其稿,做到既在情理之中,又在意料之外,情节曲折,人物鲜明,深得观众喜爱。

"吴世宝"和他的知音们

该长篇是由夏云泉、沈伟英两位老师联袂弹唱的。"云英组合"自1994年10月合作以来,走过了20个年头,在江浙各地书场上演至今已有近4000场,深受书迷朋友的喜爱,盛演不衰。夏云泉的说表富有特色,特别是他所起

的"76号"特务头子吴世宝更是深入人心。他通过对人物方言、动作、内心独白等再创作,把吴世宝这个心狠手辣、贪得无厌但重江湖义气、有几分惧内的形象刻画得入木三分,甚至于有老听客见面就直呼他"吴世宝"而不叫他真名了。在上海演出时,还有一位80多岁的中学老教师,自告奋勇带他再访万航渡路(即原极司菲而路)"76号"特工总部的原址,旧上海令人闻之色变的魔窟现在已是教书育人的中学了。这位老书迷甚至还专程去上海图书馆查询资料,为他提供吴世宝的详尽史料,令人感动不已。还有位无锡的粟老先生在书场散场后,主动联系他们,自报家门是新四军老战士,当年曾参与过青阳港巧劫日军钢管,这下让夏云泉惊讶不已:当年这部书的创作正是来源于流传在苏锡常一带关于新四军抗日的六个民间传说,一直苦于得不到证实,如今粟老先生作为当事人提供了事件的第一手资料,更丰满了故事的细节——在悠悠的大运河上,郭建光带领新四军战士乔装改扮成东洋人,巧夺三十吨四英寸无缝钢管,运往苏北老区支援枪炮铸造。

年过花甲的"金嗓子"

"云英组合"中的另一位是下手沈伟英,虽说她已年过花甲,可开口一唱,真是绕梁三日,余音袅袅,特别是中音区韵味十足。她的唱功绝佳,得益于当年"文革"期间她转业文工团,在学唱歌剧、锡剧等过程中,掌握了科学发音,特别是在老师朱介生的指点下,做到字正腔圆,字字珠玑。为了发挥她擅唱多种流派的特点,夏云泉在情节的铺排、内容的叙述中,为她量身打造了许多唱篇,她不论是"俞调"、"丽调"还是"蒋调"、"徐调",甚至是锡剧、越剧等热门曲种,都能信手拈来,听得书迷直呼过瘾;她还向热门的电视剧偷师,对表演中对白、身段、表情的处理都有张有弛。她记住评话大师金声伯的一句话:像唱一样说,像说一样唱,把自然、亲切的感受通过自身的表演传递给观众,同时根据角色定腔,赋予人物更多的思想内涵。她坚守舞台,长年奔波在城市、农村的各个书码头,并根据地域特征和观众文化程度的差异,适时调整书中的噱头、笑料等,适应多层次听众的娱乐需求。有时书迷提出要她学唱流行的流派,她下了台就跟着磁带反复聆听、学唱,隔日就上台汇报,她的这种勤学苦练的精神经常得到老听客的赞扬,为此她还获得常熟市三八红旗手、优秀党员等光荣称号。她自己说:做一名优秀的评弹演员,是我从小的理想,我最看重的是听客的口碑。

如今,夏云泉、沈伟英两位先生还常年坚守在书坛,阿庆嫂"噱"战上海滩的故事还在到处流传。

(姚 萌)

◆《珍珠塔》是这样串成的 ◆

《珍珠塔》是苏州弹词宝库中一部经典的长篇书目。它唱词文雅,刻画人物心理细腻,有"小书之王"的美誉,像"小姐下十八层扶梯"说书先生要唱十八天,常被老书迷津津乐道,又被同行称作"唱煞珍珠塔"。它从清朝的马春帆始创,历经二百余年,七代人薪火相传,绵延至今,日前《苏州电视书场》特地制作了一台"百年传唱《珍珠塔》"演唱专场,来纪念这部书目的传承及五位名家:马如飞、魏钰卿、魏含英、沈俭安和薛筱卿。

这场演唱专场的演员阵容是历年来最"华丽"的:当代评弹名家陈希安、饶一尘、赵开生、薛小飞、魏含玉、郑缨……每个人的来头都是威威赫赫,相当震撼,这其中有当年威镇书坛的"七煞档"、有流派创始人、也有《蝶恋花》的创作者,当许多观众看到这些久违的老艺术家们齐登舞台,掌声如雷,有的甚至流下的激动的泪花。那这台晚会是怎么来策划,历经几番波折,又最终得以成功录制的呢?待我一一告禀。

动之以情,打动老艺术家

一台成功的演出,必定要靠优秀的演员来"撑"起来。《珍珠塔》这部书由于演唱名家众多,共诞生出七个流派,每个流派都各有发展。制片人老殷对这些情况都了如指掌:这些当年的响档、如今的名家如今都已是七老八十,不要说上台说书,即使一些重大活动也不轻易露面,要请他们集体出山,简直是"Mission Impossible"(不可能完成的任务)。可是这台《珍珠塔》三代传人的大团圆、大聚会,又怎么能缺少这些老前辈的祝贺演出呢?他首先致电问候陈希安老先生,他是现今演唱《珍珠塔》的领军人物,虽然年逾耄耋,但由于保养得好,看起来精神矍铄。他听说要办这个晚会,相当欣慰,表示一定支持,但由于身体原因,婉言谢绝上台演出。考虑到节目的效果和观众对这些久违名家的翘首以盼之迫切期待心情,老殷专程来到上海,看望陈老先生,再次表达请他出山的愿望。这次他有点动心,但也没有给予明确的答复。当老殷隔

三岔五地通过电话,晓之以理,动之以情,不断说服,陈老先生不禁为他的诚心所打动,终于答应上台和爱徒拼一回书,以飨观众。当他重登书台时,离他上次演出已有十年之遥了。

回目巧安排

说服了陈希安老先生,其他名家也都一一欣然应允,纷纷加盟,加入到晚会的演出中来。这几个节目演员的出场顺序又是一个敏感的问题,如果安排得不得当,会引起一些不必要的误会。老殷几番苦思冥想,终于想出一个两全其美的方式:按照书中情节发展的脉络,安排演出回目,请众位老师各携爱徒登台亮相,共展精彩。晚会上老将炉火纯青,风采依旧;新秀们雏凤清于老凤声。这些年轻演员不仅把老师们的说表、弹唱都学得惟妙惟肖,就连琵琶弹奏的功底也是个个了得,真如珠落玉盘,粒粒饱满;又似泉鸣涧底,声声清脆。真所谓"江山代有才人出,风靡书坛满天星"。

踏破铁鞋觅"珠塔"

许多现场的观众注意到,舞台的一角的花几上静静伫立着一只晶莹剔透的珍珠塔。它虽然无声,却仿佛用它熠熠的光彩在默默叙说着。这个点题的主角是从何而来的呢?珍珠塔作为贯穿全书的重要道具,老听众一直通过唱篇的描述来想象它的模样,却从未见到过它的真身。这次为了寻觅它,真可谓踏破铁鞋。顾名思义,珍珠塔应该全是由珍珠串联而成的。栏目组想当然来到渭塘珍珠城后,发现市场里到处珠光宝气,却见不到它的"倩影"。当我们垂头丧气地想走出市场时,却意外地在门口一家专卖店的橱窗里见到了一座高九层约1.2米,四周飞檐翘角的珍珠塔,这正是我们心目当中的"可人儿"啊!当我们欣喜若狂地直扑进店,才知道这竟是镇店之宝,价值不菲,轻易不出手的。正当进退两难之际,正巧店主回店,攀谈之下,才得知他竟然是位评弹发烧友,当他得知我们的来意后,豪爽地拍着胸脯说:"为了《苏州电视书场》,我也要出一把力!"他不仅答应免费出借,还亲自把珠塔放入特制的盒内,严实地捆扎好送上车。这几分钟内的发生的事,真叫人感慨:踏破铁鞋无觅处,得来全不费工夫。

为让观众们看到一台的精彩的节目,喝彩叫好,又有多少人知道这一切背后的苦辣酸甜呢?为烹调好一桌"丰盛佳肴",我们就要先尝遍各种味道,这才是我们广电人的不懈追求和独特的体验吧。

(姚 萌)

◆ 京剧评弹结良缘 《京音吴唱》谱新篇 ◆

　　《京音吴唱》评弹新作品专场与以往相比有个鲜明的特征——它全部由京剧的经典剧目改编而成：有根据老生唱功戏改编的开篇《文昭关》，有根据程砚秋亲自设计成套唱腔的经典名剧改编的短篇弹词《锁麟囊·春秋亭》，有根据荀慧生自编、自导、自演的名剧改编的开篇《金玉奴》，还有的改编自梅派经典剧目《贵妃醉酒》，新编历史剧《曹操与杨修·灵堂杀妻》以及根据同名京剧改编的开篇《秋江》等。六档节目的演员分别来自江苏省团、苏州团、吴中团和上海团，既有如日中天的中坚力量，也有新晋的评弹金榜得主，真可谓老将、新秀各领风骚。

　　相比京剧，评弹更能通过说表与弹唱来讲清故事的来龙去脉、前因后果，人物心理描写也可更深入细腻。同是演《锁麟囊》，评弹演员三言两语就把春秋亭的外形、用途及锁麟囊的来历交代得清楚明白，女演员在大段唱篇之前加了表书，表现了古代"孔雀女"薛湘灵出嫁日对美满姻缘的喜悦和憧憬。这样短短几句话为剧情的发展埋好伏笔，让观众对人物性格的变化有更直观的了解，凸现了评弹艺术的特点与优势。

　　比起传统的三弦、琵琶，这次的作品在乐器的伴奏上更为讲究，如由沈仁华、周慧表演的男女对唱的开篇《秋江》中加入了由古筝、琵琶、二胡、木鱼、铃铛演奏组成的小乐队，开头的过门就用了"蒋调"、"周云瑞腔"和"丽调"等多个流派的元素，表现了青年男子潘必正借读在女贞观中，漫步于花间月下的情景。当木鱼声和着清脆的铃声传出时，反衬着周遭的寂静，让观众仿佛进入了"僧敲月下门"的境界，身临其境，情景交融。古筝则表现出道姑陈妙常月下抚琴的曼妙身姿以及"路迢迢难把行程送，风瑟瑟都作了别离情。意悬悬不尽叮咛话，浪滔滔流出了断肠声"。或许评弹艺术比之戏剧舞台，在内容表现、人物刻画上更能展现出说白的音韵美、曲调的旋律美和内容的情感美。

　　演出还有个亮点，就是演员勇于自我挑战新角色。压台送客书《曹操与杨修·灵堂杀妻》是由上海评弹团团长秦建国和金榜女状元张建珍共同演绎

的。秦建国以其大身胚、大嗓门的优势,塑造了一个在他继承的"蒋派"艺术中,从未有过的刚愎自用、心狠手辣的"大花脸"曹操,这是对前辈艺术的创新与发展。秦建国的雄浑高亢和张建珍的缠绵曲折、行云流水的演唱,让听众叫好连连。

用吴侬软语来演绎国剧内容,不仅继承传统,同时还是一次大胆的创新。这台《京音吴唱》评弹新作品专场,与其说是一场会书,不如说是评弹艺术借鉴学习兄弟剧种,进行开拓革新的一次创举。

(姚 萌)

◆ "光裕之星"第一人 ◆

"光裕之星"评弹双月专场,是苏州评弹团为培养优秀中青年演员而特意打造的一个品牌栏目。每逢双月的月底,总要在光裕书厅举办一位或一档青年演员的艺术专场,请各位专家尤其是新老书迷到场"把脉"、鼓劲,见证他们的成长。从2010年6月开办至今,已有二十多位演员登上舞台举办了专场,其中首开先河的,就是苏州评弹团国家一级演员,优秀的"蒋派"传人吴伟东。

吴伟东是姑苏枫桥人,1985年初中毕业后,他同时考上了苏州评弹学校和一所重点高中,但因为一首《莺莺操琴》,使他迷上了"蒋调",喜欢上了评弹,所以他不假思索地选择了评弹学校。在学校里,他不仅打下了扎实的说噱弹唱基本功,还结识同班同学毛瑾瑾——后来成为了他生活中亲密爱人,书台上的黄金搭档。

学校毕业后,他进入了太仓评弹团。他先师承秦建国先生,后又拜孙扶庶先生,这为他艺术道路发展找到了准确的风向标。由于酷爱"蒋派"艺术,吴伟东毕业后一心想投师到"蒋派"名家秦建国先生的门下,就通过当时太仓评弹团的领导和上海评弹团团长陈希安接洽,牵线搭桥,在乡音书苑进行了气氛热烈的拜师仪式。当时出席的除了陈希安团长,还有江文兰、华士亭、江肇焜、郭玉麟等评弹名家。就这样,二十岁的吴伟东如愿以偿地成了三十三岁的秦建国先生的开山门大弟子。尤其使他感到激动的是,太先生——评弹艺术大师蒋月泉先生也出席了拜师仪式并致词,给予鼓励支持。吴伟东在拜师仪式上汇报学唱了一段《玉蜻蜓·贵升乞归》,唱后太先生专门对他进行了辅导,单单一个"到法花"的"花"字,就示范了三次,表示"蒋调"的咬字要注重字头、字腹、字尾,有了准确讲究的咬字才能唱好"蒋调"。这次难得的大师亲授使他对学唱"蒋调"有了更深的理解和感悟。当年吴伟东跟师出码头时,由于年纪小,初出茅庐,还闹了不少笑话呢。有一次在常州的码头上,那时先生的女儿才三岁,先生早起又要忙着生炉子、买菜、做饭,毛头小伙子吴伟东尚不懂人情世故,又不会做家务,基本上都是先生烧饭给他吃,看起来就和小

师妹也差不了多少,几天生活下来,连淘多少米都要问好几遍……慢慢地,秦建国先生从忠厚老实的吴伟东身上看到了有趣的一点:这小孩不太"会",好也就好在这里,似乎与自己的性格还比较接近,对艺术也是执着地追求,甚至有些犟头犟脑也缘于此。

在二十多年书坛生涯中,他和夫人毛瑾瑾相互扶持,矢志不渝,始终坚守在江浙沪一线书坛,主说长篇弹词《双玉麒麟》和《合同记》,后又说《玉蜻蜓》的沈家书《金钗记》。吴伟东擅唱"蒋调",毛瑾瑾拜在邢晏芝先生的门下,喜爱"祁调"、"俞调",两人的配合可谓相得益彰,互映生辉。

正因为吴伟东在青年演员中对艺术的执着追求和突出的表现,所以苏州评弹团就让他来"开头炮",举办首场"光裕之星"专场。这让他既感到欣慰又是压力倍增,幸好他的领导、老师、同事都给予了他大力支持,团长孙惕、副团长盛小云专门上台发言,希望他能为下面的其他青年演员开个好头,并为他继承"蒋派"艺术加油助威!评话名家王池良担任了节目主持人,诙谐幽默的语言让所有来宾笑声不断。老搭档毛瑾瑾以及好友陈琰、王承、归兰,学生陆锦花等纷纷以助演嘉宾的身份登台,使整台节目精彩纷呈,熠熠生辉,台下的书迷时而掌声雷动,时而笑声四起,现场气氛极为热烈!

专场中吴伟东分别和嘉宾演员合作演出了《陈喜读信》、《追韩信》、《玉蜻蜓·买香烛》、《白蛇·弥月》,最后压轴的是吴毛档合说的短篇《聚宝盆》,这则讲述明太祖朱元璋和巨富沈万三之间的故事幽默风趣又不乏寓意。是他们俩的拿手书目,已经获得过许多省部级的大奖。虽然经常演,但由于常说常新,老听客们还是听得津津有味。就这样,吴伟东的个人专场在观众的叫好声中圆满完成了,取得了预想中的成功!虽说一个晚上接连演四五个节目,已经有点筋疲力尽,但演出的成功还是让他觉得分外喜悦和满足,自己的努力付出终于有了回报。

近年吴伟东在忙于演出长篇的同时,还加盟出演了苏州评弹团重点打造的中篇弹词《风雨黄昏》、《雷雨》、《绣神》,并担任主力演员。无论是懦弱胆怯的大少爷周萍,还是情深义重的清末状元张謇,让他演来都恰到好处、声情并茂,这三个节目先后都拿下了中国曲艺最高奖——牡丹奖。

艺海茫茫,繁星点点,"光裕之星"在陈云老首长"出人出书走正路"的指引下,必将放射出更璀璨的光芒!

(姚 萌)

四
真情友谊篇

——情深意切、动人肺腑

◆ 顾宏伯"赐"名吴"君玉" ◆

评话艺术家吴君玉是苏州石路石佛寺弄的人,这条弄堂里出了不少说书先生,杨振新、胡天如都住在这条弄堂里。吴君玉从小耳濡目染,对评弹比较欢喜,据他自己说,他从小就一直钻在书场里听书。后来,吴君玉的父亲让他学过一个生意,也是唯一学过的一个生意,就是修汽车。吴君玉对摩托车很感兴趣,一直到他晚年的时候,他的这种情结还在,一直想买辆汽车,老伴徐檬丹不让,倒不是经济上有什么问题,就是年纪大了,过了六十岁不能考驾照了,所以最终未能如愿。

吴君玉最喜欢的还是评弹,当时家里条件不好,他结束了学修汽车的生意,回到苏州,就在石佛寺弄门口摆个香烟摊,贴补家用,当时这样的环境要拜个先生是多么的困难。吴君玉的父亲有一个朋友,叫"小锉刀",他说说书,又做做别的生意,认识顾宏伯老先生,就是他牵线搭桥,让吴君玉拜顾宏伯为师。顾宏伯一分钱拜师金都没收,那时候拜师要几担米,所以吴君玉对先生特别感激,在先生晚年病危的时候特别看得出。还有对"小锉刀"也特别感激,"小锉刀"住在石佛寺弄边上的一条弄堂里,后来"文革"结束,吴君玉的经济条件好点后,经常要去看他的,包一只红包。吴君玉就是这样走上了评弹道路。

吴君玉学艺以后,第一部学的书是《五虎平西·双阳公主》,顾宏伯的书比较受女听客欢迎,女性的人物处理得特别好,比如在《狸猫换太子》里面,吴君玉的性格对女性人物的描摹表达和顾宏伯之间有些差距,《五虎平西》相对来说是比较男子汉一些的书,所以吴君玉没有学《狸猫换太子》。问他为什么不学,他说:这个书有点脂粉气。吴君玉学《五虎平西》一年多,就开始上台说书了,因为家里实在穷,等着开销呢。

吴君玉能够碰到顾宏伯先生,真的是他的荣幸,顾宏伯先生不仅教他艺术,还教他做人,还帮他起名字。吴君玉以前不叫"吴君玉",顾宏伯老先生对吴君玉特别喜欢,他曾有个最喜欢的学生,帮他起的名字就叫"君玉",后来这

个学生病故了,顾宏伯又收了几个学生,都没有把这个名字拿出来,等到收了吴君玉,顾宏伯觉得这个学生最有出息,将来最能接他的班,就把这个名字给了吴君玉。

顾宏伯因为特别喜欢这个学生,只要吴君玉在码头上说书,就经常会来看看。有一次,吴君玉在台上说书,不知道先生在下面,说到一半发现先生在下面,说到下半回书,说到庞吉角色,下面一个噜噪(起哄),吴君玉说:我就放个噱头,庞吉的人到底怎么样呢?和我不像,像我先生顾宏伯!结果场子里的效果非常好。等到下了书台,吴君玉却害怕了,以为放了这个噱头,要被先生骂了。顾宏伯来到休息室,果然面孔笔板,把吴君玉骂了一顿:书没说像,先放噱头。但是,书场老板告诉吴君玉:你先生出去时说,这个小鬼将来有出息的。

吴君玉跟顾宏伯学艺是比较顺利的,刚刚出来时,码头都是先生帮定的,在常熟梅李书场的一个老板,顾宏伯就托了他,像父亲关照儿子一样。吴君玉一圈兜下来,三个月,不知道赚了多少钱,感觉像现在三个月赚了十万元一样,所以吴君玉回到苏州石佛寺弄家里,是一个跟斗跌进来的,是发了财回来的。可惜吴君玉的父亲没有享到儿子的福,早就病故了,吴君玉的母亲是享到儿子福的,没有孝敬到父亲,是吴君玉一辈子的遗憾。

吴君玉的儿子吴新伯对顾宏伯也是相当有感情,两代人都跟他学说书。顾宏伯当面从来不说好,经常要骂的,但在背后,对吴新伯就是孙子一辈的感情,称赞吴新伯:这个小鬼,将来会有出息的。

(张玉红)

◆ 父亲和儿子 ◆

 吴新伯说起父亲吴君玉和自己的故事,非常动情,在他的记忆里,父亲在生活当中管他管得蛮严的,他都三十多岁了,还有点怕父亲。但是,吴君玉在艺术上对吴新伯是恰恰相反,他对吴新伯是放松的,给儿子一片天地,让儿子自由飞翔。

 说起在生活上的"严",吴新伯到今天还很感激父亲。举一个例子,那时候刚刚粉碎"四人帮",吴君玉有个朋友,到香港演出,当时录音机是个稀罕物,磁带就是很好的礼物,这位朋友从香港带来一个磁带,是个美国牌子,吴新伯一看不是日本的名牌 TDK,就说这个磁带不好,随手一丢。没想到,吴君玉突然勃然大怒,对吴新伯说:你怎么可以这样!你明天告诉我想法,人家千里送鹅毛,礼轻情意重,不管好不好,你怎么可以随便一丢,何况千里迢迢带来一个磁带!你这样做人的话,以后还有人帮你吗?吴新伯当时很不理解父亲为什么这么生气,但后来逐渐明白了父亲的用意,所以这件事吴新伯会记一辈子。吴君玉就是在这种地方点点滴滴抓住了对儿子的教育,吴新伯这些年来朋友多、人缘好,艺术道路、人生道路都走得比较稳、比较宽,是和父亲的教育分不开来的。吴新伯一直是怀着感恩之心在工作、在生活。

 在艺术上,吴君玉对吴新伯言传身教,主要是身教。吴君玉五十七八岁时,进入了一个新的演出状态,叫"微型评话",在综合场和其他艺术——越剧、沪剧一起演出,节目时间只有八到十分钟,需要通过一个人物,加一点点小故事,加一点点评话表演技巧来完成起承转合。为了能够静下心来集中精力做这个事,吴君玉一到六十岁就退休了。有一次,大热天,晚上十一点多了,吴新伯看到父亲在院子里点了蚊香,开了台灯,在写书,到吴新伯三点多起来,看到父亲还在写。吴新伯说:你干嘛呀?怎么还不睡呀?吴君玉说:我灵感来了,要写完它。一个已经退休了的评话名家,已经功成名就了,却还这样钻研艺术,还在探索微型评话这样一个样式。吴君玉过世后,上海电视台做了个专辑,讲起吴君玉的微型评话,上海电视台一个有名的戏曲理论家汪

浩说:我们这一代人读大学时,就是先听了吴君玉的微型评话后才喜欢上评弹的,才知道评弹艺术的。吴新伯个人觉得这个说法是对的。

在吴君玉查出来有病时,他手头还有三场演出,后来住院了就只好把演出推掉了。他即使到这个年龄,还在不断演出,都是在大剧院、广场、工地。吴君玉对吴新伯说:隽隽呀,你要寻找一个合适你的书,合适你的表演方法,我的《水浒》可以继承,但你要更上一层楼,有自己的想法,一定要离开我,寻到合适你的书,才能跟上来。吴新伯作为儿子,感到父亲非但给了自己吃饭的本事、吃饭的书,还为自己开辟了一片天空,规划了几条航线,然后让吴新伯自己去自由地飞翔。

(张玉红)

◆ 吴新伯细说父亲和母亲 ◆

 吴新伯回忆父亲吴君玉的从艺经历,进的第一个评弹团是苏州评弹团,苏州评弹团的纪念册上有他的照片。那时候个体艺人进团,是一种荣誉,是很有面子的事情。吴君玉进了苏州团,很开心。但是,人总有一种向上的欲望,后来上海评弹团正好要他,他就去了上海团,进了上海评弹团还是一路顺风的。在上海的几年里,站稳了脚跟,还认识了后来成为妻子的徐檬丹。

 吴新伯说,我父亲和我母亲可以说是无论生活上还是艺术上都是很默契的,还互补。首先艺术上,母亲徐檬丹是作者,她写的书,理性的东西比较多,感性的东西比较少,父亲就经常会给母亲的作品增加很多感性的东西,可以挑松书情的东西。父亲是说大书的,相对来说,粗犷一点的东西多,细腻的东西少,写出来的作品总是先给母亲看。母亲是作者,她对素材的敏感度还是很好的,原始素材都是从母亲那里来的。父亲有个噱头是放保健品的,那时候说磁特别好,母亲看到了就把素材提供给父亲:你好用来放噱头的。父亲说书的时候就放噱头了:我上人家的当,身上穿的都是有磁的衣服,到张小泉剪刀店买剪刀,结果橱窗里的剪刀都飞到我身上来了。听众听了哈哈大笑。我的父亲和母亲两个人之间这种事情特别多,一个提供素材,一个表演,极大的夸张。

 吴新伯还回忆父母亲在生活上的往事,感到特别温馨。一般家庭当中,男的比较粗,女的比较细。但是,在吴新伯家里恰恰相反,父亲特别细心,爱干净,抹布都分类的,他还有自己专门擦手的抹布,随便做点事就要擦手,换各种拖鞋,介于洁癖和爱干净的中间。孩子们从小到大都有这样的习惯:洗脸后,耳朵后边要擦得有声音,说明干净了。而母亲非常粗心,是出名的"头鬼",就是丢三落四的意思。母亲手巧,会做针线,除了皮鞋没做过,什么都做。母亲还会做一扣头帽子,为了看怎么做帽子,特地买个新的拆开,看怎么做,不是多此一举吗?父亲好像有一个爱好,什么都叫母亲做,其实外面都有卖的。有一次母亲为父亲做羽绒马甲,父亲穿了几天,说:怎么夹吱窝下面有

刺,好痛。母亲一看:原来里面是根针。父亲说:你谋杀亲夫哇。还有一次,父亲喜欢吃炒酱,叫母亲炒,炒好后端上来,盘子里堆得老高,父亲说:今天怎么做这么多?母亲说:我东西放得多呀。父亲很细心,用筷子捣一下,结果下面居然是一块抹布。

　　吴新伯说父亲和母亲生活中这种事情还有很多,吴新伯记得父母亲之间有个笑话,有一次母亲在西苑书场说书,父亲在虹口的一个书场说书,那时候他们还在谈恋爱,父亲下了书坛就去接母亲,算拍马屁的,从虹口赶到老西门,到了书场,在书场里兜了三圈,看到母亲坐在台上,睬也不睬,后来问她,她说:我是等我男朋友的,但是只看到一个老头,在我面前,触气的啦。还有一次,也是他们还在谈恋爱的时候,两个人去兜中百公司,橱窗很好看,母亲站在橱窗前看。一般嘛女朋友在看,男朋友就等着呗,哪知道父亲看母亲在看橱窗,就走开去抽烟了,母亲看着看着,旁边有个人也在看橱窗,还以为是父亲呢,一把挽住他的胳膊,"吴君玉、吴君玉"说了半天,旁边的人说:对不起,我不是吴君玉。母亲一看:啊,搞了半天是和一个不认识的男人在说话呢。

　　吴新伯对自己父母亲风风雨雨几十年相濡以沫的人生非常感慨,当年他们结婚后的第二年,父亲就"落难"了,母亲还稀里糊涂,不晓得当中的厉害。但是,边上的人看出了事情的严重性,劝母亲快点做出决断,不要跟着父亲吃苦。但是,母亲怎么也弄不懂,父亲为人不是蛮好的吗,怎么一下子就变"坏"了呢?有一次母亲在外地演出,正好碰到陈希安,就问陈希安,陈希安实在说不出个所以然来,只好支支吾吾地说可能吴君玉在生活细节上有些不注意吧。母亲还是听不明白,再想想,自己是爱上吴君玉在台上的那种才智才嫁给他的,嫁鸡随鸡,只要他以后还能说书,就认命吧!那个时候的日子真是苦,母亲还住在苏州,过一段日子就到上海来看父亲。有一次进门吓一跳,怎么窗帘布破得筋筋络络,像电影《白毛女》中奶奶庙里挂的帐幔。过了两天母亲要回苏州了,父亲就送她到火车站,问她身上还有多少零用钱?母亲一摸:啊哟,只剩饭菜票了。父亲口袋里也只有一块钱,母亲不要,父亲还是分了五角给她。吴新伯感慨地说:我的父亲和母亲的这种日子真是"患难与共"呀。

<div style="text-align: right;">(张玉红)</div>

◆ 吴君玉的患难之交 ◆

1957年,二十七岁的吴君玉被划成了右派,下放到上海文化局的农场去劳动。农场在大场,在当时来讲是个偏远的地方。妻子徐檬丹在苏州,积攒了假期,去上海农场看望吴君玉。那时徐檬丹真的是提心吊胆,如果看到吴君玉笑嘻嘻的话,就说明最近过得蛮好;如果看到吴君玉闷头闷脑甚至于不说话的时候,就说明最近过得不好。农场里不好住夜,徐檬丹当天还要赶回苏州,那是一段艰难的时期。

吴君玉在大场农场里负责养猪,和农场里的人关系都很好,夜里还说书给他们听,讲讲故事,放噱头。农场里的朋友也对吴君玉比较照顾,他们知道吴君玉家里还有一个儿子和年迈的母亲(那时候小儿子吴新伯还没有出生),所以一有吃的东西就送给他,蚕豆呀什么的,还有就是大场食品厂的罐头,有的因为过期了,不好拿出去卖了,只能给猪吃。但是,往往在几十听里会有一个没坏的,有鱼呀肉呀,可以拣出来吃。那时候没有冰箱,吴君玉就骑两个小时的自行车,把这些挑出来的罐头从大场农场送到成都路的家里。那个阶段吴君玉虽然在精神上是痛苦的,但是在物质上,因为有这些朋友的帮忙,所以还算好。

后来吴新伯去大场码头说书,书场老板就是吴君玉当年的朋友,听客都是吴君玉养猪时结交的朋友。吴新伯从书台上下来,这些老朋友就请吴新伯吃饭,这家吃到那家,可吴新伯对他们一个都不认识。后来吴君玉病危,有不少平时都不来往了的朋友,在报纸上看到吴君玉病危的消息;都到医院看望来了,还送来了一个大花篮,有半个房子大,是最最好的花,说明吴君玉当年在农场劳动的时候结交的朋友都是真正的朋友。

(张玉红)

◆ 杨振言棉马夹里包冰啤酒 ◆

　　吴君玉和杨振言的关系特别好,他们是最要好的朋友,在艺术上也有所合作,还留下过几段唱。令人感慨的是,这两位老朋友告别人世的时间也差不多,有点"不求同年同月生,但求同年同月死"的意思。杨振言的最后时刻虽然一直昏迷着,但情况还蛮平稳。然而,吴君玉4月29日过世,杨振言5月初也跟着过世了,之间没超过一个星期的时间。当时吴新伯就说:他们两个真的感情深,我父亲刚走了,杨老师也去了。有一件事吴新伯始终没有忘记,当时杨振言家里的条件比较好,刚刚粉碎"四人帮",他国外有亲戚,家里买了冰箱。吴君玉家没有冰箱。杨振言家住在田林新村,吴君玉家住人民广场附近。有一次,炎炎夏日,杨振言把四瓶从冰箱里拿出来的冰啤酒,用棉马甲包好,从田林新村骑车到人民广场附近的吴君玉家,横跨半个上海,让吴君玉一家人品尝到了冰镇啤酒的美味。

<div align="right">(张玉红)</div>

◆ 爹爹张鸿声的平常事 ◆

评话名家张鸿声生于1908年,农历十二月,生在苏州阊门。清末民初时期,评弹比较兴旺,阊门的书场也比较多,张鸿声十六岁的时候,就读于苏州博文中学,后来家道中落,交不起学费了,只好坐着小船出去到处借钱来付学费。后来,家里实在困难,就不读书了,为了将来自己的生活,张鸿声选择了说书。1924年,他十六岁的时候,正式拜评话名家蒋一飞为师,学说《英烈》。学说书是很辛苦的,名义上是学说书,其实就是跟着先生在各个书场听书,先生也没有剧本给你,因为知道教会徒弟会饿死师父。但是,先生的解释是:给了徒弟本子,他们就偷懒了,不认真听书了,所以徒弟只好死记硬背。张鸿声认为自己既然选定了说书作为终身职业,如果不练,就学不到东西,那怎么办?吊嗓子是起码的练习,但如果在先生家里练,就要影响先生的休息。于是,张鸿声天不亮就来到北局练。那时候的北局都是高土墩,是个骡马市场,张鸿声正好练马叫。有趣的是,有一次他的一声马叫,引得骡马市场上的马都叫了起来,"马伯伯"们以为是同类在叫呢。

1951年11月,上海成立了上海市人民评弹工作团,张鸿声追求进步,当时,对他们这一批很有名气的人来讲,在外面演出的收入是丰厚的,但他放弃了高收入,加入了国家团体,拿固定工资,这是需要很大勇气的。张鸿声是上海评弹团建团的十八艺人之一。建团以后第一个重大事件就是到安徽,在治淮工地体验生活,集体创作了中篇评弹《一定要把淮河修好》,连续演出几个月,场场客满,轰动上海。

在儿子张灵鹤的印象当中,爹爹是个既严格又慈祥的人,在家里的时间少,那时候他很忙,要做很多书场,还要做电台,非常辛苦。对孩子,从小到大没有责罚,当然孩子们也比较乖。张灵鹤记得有一次,因为自己年纪小,不懂事,把邻居晒的木棉弄湿了,邻居上门来告状,正好妈妈不在,买菜去了,只有爹爹在,那碰到人家告状么,总要给人家一个样子的,为了表示在教育子女,张鸿声就打了张灵鹤几下头皮,这是他唯一的一次打孩子。

张鸿声对孩子们的要求也是严格的,希望孩子们进步,孩子们有了成绩,他就开心,还会出去显摆显摆。1950年,张鸿声的大儿子参军,抗美援朝去了朝鲜,张鸿声去朝鲜战场慰问演出,父子俩在朝鲜战场上会面,还留有一张纪念照片,非常珍贵。

张灵鹤回忆说,"文革"前,爹爹的工资算比较高的,"文革"时,因为爹爹被关到了牛棚里,只由评弹团发点生活费,那对张鸿声家里来说,困难就比较大了。孩子们要读书,要付学费,虽然不多,但因为收入减少了,非常困难。张鸿声爱人又要面子,借钱的事,都让孩子们出面,幸亏有亲眷朋友的帮忙,才渡过了难关。"文革"后张鸿声补发了工资,欠款也都还清了,就请亲眷吃了顿饭,感谢大家,这份情谊是一生一世都不会忘记的,一直到现在,张灵鹤和妹妹都很感激大家,患难当中得到的帮助是不能忘记的。

在张灵鹤的印象当中,爹爹张鸿声对吃是比较讲究的,一生当中吃了不少,比如鱼翅海参。哪怕在"文革"当中,大家条件都不好,但他有机会也要带孩子们去吃五味斋两面黄等好吃的东西。他在"吃"这件事上,也比较对得起自己,在治淮工地上,或者到外地演出,他也要偷偷开小差,找个小酒馆喝喝老酒的。有一次在淮河工地上一个人出去喝老酒,碰上团里的同事,吓得他赶紧把没嚼烂的鸡脚和着白酒硬是咽了下去,结果一股酒气,还是被发现了,非常难为情。

在穿着上,张鸿声不是太讲究,除非有特殊场合。在张灵鹤的印象当中,爹爹穿西装、打领带的时候很少,除了到香港去之外,到老了就更加随便了。

张鸿声是说大书的,基本上喝红茶,比如祁门红茶,年轻的时候喝白酒,后来年纪大了,就喝黄酒,每顿半斤,都是儿子张灵鹤去拷的。那时候没有瓶装的,酒店里一只斗,现吃现拷。老听客也知道,张鸿声喜欢喝酒,喝了酒上台,听众就开心,因为趁着酒兴,有点兴奋,状态特别好,是最容易发挥的时候,噱头就多了。

张鸿声平常演出多,没有空闲的时候,到了退休的时候喜欢上了打牌,到潘闻荫家里打。但是,有趣的是他只肯自己赢,一旦自己输了,就像小孩一样耍赖,光火起来要把牌都丢掉。张鸿声的爱人说:打牌么就是好玩,怎么搞得像真的一样。这就说明张鸿声像对说书一样,对任何事情都认真。

张鸿声在书台上的表演炉火纯青,但在家里的动手能力相当差,电灯泡坏了都叫人帮忙换的。他喜欢吃,但自己不会烧。"文革"中他在五七干校,据他自己讲,会做一样事情,就是把番茄用糖拌一下。幸亏张鸿声的爱人烹饪手艺好,可以满足他比较苛刻的对吃的欲望。

艺术是触类旁通的,张鸿声也欢喜借鉴其他艺术,特别喜欢京剧,以前所

有的京剧名家的戏他都看过,对他的评话艺术都有帮助,比如中篇《林冲》里的鲁智深,他就是用京剧里"黑头"的手法来表演。除了京剧,张鸿声还喜欢所有的剧种,哪怕是淮剧,他都会从中吸取营养,为自己创造角色所用。张鸿声还喜欢看足球,张灵鹤说没看到爹爹踢足球,但知道他非常喜欢足球。

张鸿声对自己学生的要求也很严格,愿意把自己的心得传承给学生。朱庆涛喜欢《英烈》,当年他十六岁的时候,拜张鸿声为师,就在张鸿声的家里,一只八仙桌,说了一回书。张鸿声的爱人竭力希望张鸿声能够收他作学生,认为是个好苗子。果然朱庆涛后来在评话艺术上取得了很大的成就,现在也只有他在传承了。希望朱庆涛多带些学生,不要在这里断了。

张鸿声不主张自己的子女吃说书这碗饭,但在"文革"当中,张灵鹤准备参加文艺小分队的演出,张鸿声说:我来教你一回书吧,你记下来。张灵鹤就拿出纸和笔,记着记着,结果张鸿声睡着了,所以张灵鹤只记录了半回书。这些记录现在还保留着,非常珍贵。

1990年10月20日,张鸿声离开了热爱他的听众,离开了评话艺术,离开了挚爱的家人,因为没有思想准备会走得这样快,所以也没留下什么遗言。非常可惜,他带走的是艺术,是本领,他的离开是评弹界的重大损失,令人遗憾。

(张玉红)

◆ 长辈杨振言 ◆

周红年轻时跟余瑞君、庄振华学说《描金凤》，而且从小就非常喜欢这部书，后来到了上海评弹团，虽然跟先生余红仙学的是《双珠凤》，但发现上海团先生说的《描金凤》和以前自己在苏州的先生那里听到的《描金凤》不一样，所以也想学一下上海团的《描金凤》。余红仙觉得很好，就带周红去见小杨老师（"小杨老师"是大家对杨振言的尊称，杨振雄称为"大杨老师"）。杨振言老师看到青年演员要来学《描金凤》，开心得不得了，就把他保存多年的录音全部给了周红，让周红和高博文排练这部书，然后在乡音书苑演出。每次演出，杨振言都来听，听了之后提意见，特别关照要怎么样怎么样。余红仙也来听，指出哪里要改进，哪里要注意。

有一次周红到无锡去演出，杨振言是无锡人，周红提议说：杨老师你和我们一起去吧。杨老师很开心，就一起去了。有一天，周红他们结束了一天的演出，从台上下来，杨振言说：周红，我带你们去我的老屋里吧。杨振言对他的故居感情非常深，等到了他的"老屋里"，他感慨地说：这个房子不对了，那时候是怎么怎么样的。

周红还喜欢《西厢记》，但总觉得这部书实在太难说了。杨振言说：不碍事，你弄呢。给周红留下深刻印象的是2002年或是2003年的时候，周红应邀到台湾去做客座教授，在准备讲课内容的时候想：关于评弹，你要讲《玉蜻蜓》呀，《描金凤》呀，这些书在台湾人家是不知道的，包括《珍珠塔》，只是江南的听众比较熟，如果这个故事大家都不知道，你偏要去讲这个内容的课，那就比较累了。周红就想到了《西厢记》，《西厢记》的故事，台湾听众也熟悉，讲起来很容易吸引听众。但是，周红觉得这部书相当难学，想了很久，也没有马上跟小杨老师讲，因为小杨老师住在医院里，虽然脑子思路还是清楚的。因为之前有了小杨老师的鼓励，周红自己先学了一段《西厢记》，学了以后去医院见小杨老师，老师问周红：你最近在做啥呀？周红说：杨老师，我要到台湾去演出，很想去说《西厢记》。杨老师说：好啊。第二天，杨振言的女儿就给周红来

电话了:周红,你不要响哦,我爹爹昨天关照我在家里找《西厢记》的剧本给你,上面有大杨老师的批注,但是搬家的时候弄丢了,没有找到。周红想:唉呀,那么这个宝贝没有了?杨振言的女儿还不敢把这事跟父亲说,关照周红:你千万不要和我爹爹说没有了,要说拿到了,不然的话他是不罢休的。杨振言后来还问女儿:周红阿拿到呀?后来周红去医院探望杨振言,他还问:你阿拿到?周红只好说拿到了。

杨振言在过世前跟周红提过一个要求,他说:周红,《西厢记》里三回书——一回《闹柬》、一回《赖柬》、一回《回柬》,上下手我都给你安排好了。周红去找杨聪,拿了这三回书的碟片,反复听。周红一开始也有计划要排练的,后来觉得要排这个书的话,第一,没有一两年的时间浸在里面是不行的,不是背背就可以的,只背熟是没有用的,只有躯壳,一定要把它的灵魂、精华的东西说出来。在评弹界,这个也是一个高精尖的东西。第二,就是搭档,这个书靠一个人是不行的,要两个有共同志向的人来搭,两个人的条件要符合,就更加难了。所以周红觉得这三回书,是自己欠小杨老师的债,不知道什么时候能还,但一直放在心上。

周红对杨振言老师的感觉就是:他是一个大家,但没有一点点架子,没有一点点保守的成分。而且每年过年,杨振言都给周红准备红包,即使后来住医院也还是给红包的,再后来周红有了儿子,他还给小孩子红包,真的像家里的长辈一样,感情特别深。

从这些事当中可以看出,杨振言老师对青年演员的爱就是一种长辈对小辈的爱,希望青年演员在书台上继承老一辈的艺术。他在生活当中就是一位平凡、慈祥的老人。

(张玉红)

邢瑞庭愿做"烂污泥"来护花

邢瑞庭除了做演员,还是评弹学校的专职教师,刚开始也不会做,都是在实践当中总结出来的教育经验。比方说,当时在苏州北局,有个单位叫青年会,招过一期评弹训练班,包括浙江的钱玉龙、苏州的黄国凡,邢晏春和妹妹邢晏芝也在这个训练班里,教师是景文梅,教一回《描金凤》的《姑侄相争》。有一次学校叫邢晏春参加演出,邢晏春忽发奇想,演《三笑》里的《周文宾骗娘》,扮了乡下大姑娘去骗娘,看娘能不能看得出他男扮女装。结果这个《周文宾骗娘》节目被选中到苏州书场去演出。邢瑞庭知道了很高兴:小鬼还会说书了,可以一个人放单档了。邢瑞庭对邢晏春说:那你先说给我听听看。邢晏春得意扬扬地说了一遍。邢瑞庭听了之后不满意:你说得都不对的,这样快,谁听呀,说得慢点。邢晏春说了很多遍,邢瑞庭还是不满意。到最后,他说:我来说给你听听。邢瑞庭经常指导邢晏春:学唱么要飘逸,不要这样穷凶极恶。邢晏春当时喜欢唱"薛调",太讲究口劲,有点过头了。邢瑞庭听到最后就说:不要烦了,我来唱一遍给你听听。

苏州成立了评弹学校,江浙沪共同办学,上海团来了不少教师,比如周云瑞来做教务科长,邢瑞庭和女儿邢雯芝就是浙江团派来做教师的,苏州团也派出了教师。邢瑞庭之前在上海的一所艺校当过教师,有批老演员,现在都六、七十岁了,就是邢瑞庭教的。邢瑞庭也带过徒弟,原来宜兴团的毛毓亭,江阴团的王荫秋,包括他的外甥张如庭,还有儿子邢晏春、女儿邢雯芝、邢晏芝,都是他教的。

长期的教学实践,使邢瑞庭对教师职业有了很多感悟:教师就是奉献,教师就是上讲坛的,舞台是要你教的对象去舞台上,传承人只是一种示范,尤其在学校里,做教师是没有私心的。

邢瑞庭在教师岗位上兢兢业业,把他所有的艺术都传授给了学生。他得出一个结论:要有"烂污泥"精神,哪怕我原来是红花,有非常好的叶子,我现在谢了,掉在泥土里了,变成肥料,也要去滋养这些花朵。

(张玉红)

◆ 邢瑞庭和他的孩子们 ◆

邢瑞庭热爱自己的评弹事业,评弹事业是他的大部分,五个子女有三个从事评弹艺术,年迈的他老年痴呆了,心里挂念的却还是评弹,夜里说梦话还会说书。比方说,他脑子不清楚的时候,会突然去找东西,妻子问他:你找什么?他说:我找套鞋,伞。妻子问:你干嘛去?他说:外面在下大雨。妻子说:外面下雨关你什么事。他说:不,我要出去场子里说书。妻子真是哭笑不得:你不要去了。他说:不去不行的。妻子说:不用了,你儿子和女儿帮你代书代试哉。他说:哦,那我就不去了。那时候儿子邢晏春不和父母住一起,有时去看父亲,邢瑞庭妻子说:你看,啥人来看你了?邢瑞庭对着儿子邢晏春横看竖看,笑嘻嘻地想了半天,说:你是说书的。他连儿子都不认识了,却知道眼前这个人是说书的,真是痴迷于评弹呀。

邢瑞庭平时在家里是没有声音的。儿子邢晏春说,父亲越是没有声音,就越见他怕,不知道他在动什么脑筋。邢晏春小时候很顽皮,经常要闯祸,考试成绩不好。虽然母亲要打骂邢晏春,但邢晏春见母亲倒是不怕;父亲虽然从来没打过自己,但有时候觉得邢晏春做得不对,就盯牢看,这眼神,看得邢晏春心里直害怕。邢晏春闯过一个祸。那时候邢晏春读书喜欢开夜车,到了夜里还在复习,但一边复习一边还要听电台,先是独角戏,然后是评弹节目,比如顾宏伯的《阴审郭槐》、蒋云仙的《啼笑因缘》,尤其是暑假前的大考,天气热,家里楼上厢房有个阳台,门一开,有个电灯,点得亮亮的。邢晏春平时不用功,到大考前急来抱佛脚,复习一个晚上,第二天,到学校里,还要看用功的学生的答案,怎么做习题,中午回家吃饭,下午睡一觉,然后吃夜饭,然后继续听电台,听完过后开夜车复习功课。谁知道阳台外的那个电灯坏了,叫个灯匠来修,灯匠看了半天,说坏了个零件,我去买,结果一去不回了,再一查,父亲的挂表没有了。

邢瑞庭家里没有多少好东西,也不会收藏古董什么的,连手表都没有的,这块挂表是学生送的,因为邢瑞庭收徒没收拜师金,学生表示了一下心意,邢

晏春用这挂表来看时间，平时就放在课本旁边，哪知道被灯匠拿走了。那时候一只表不得了，邢晏春知道闯大祸了，一颗心一直挂着，好在邢瑞庭那时候在码头上说书，邢晏春暑假到上海外公家里去了。有一天，外公对邢晏春说：你父亲来了。邢晏春一听吓得要死：这下讨厌了！邢瑞庭进来，只有几个字：你那哼道理？一只表没有了哇。邢晏春闷声不响，不敢抬头，无言以对。过了好一会，邢晏春抬起头来，才发现父亲早就走了。这么重大的事情，父亲也只有几个字，邢晏春说他一生一世吃"排头"最重的就是这样。

邢瑞庭喜欢女儿，对小女儿邢晏芝更是欢喜，出码头的时候，把邢晏芝的照片别在帐子里。邢晏芝记性好，一学就会，嘴巴又甜，邢瑞庭最喜欢她，在邢晏芝一点点大的时候，就带她出去参加活动。她会上台唱开篇，唱越剧，忘词了，就糊里糊涂混过去。这些孩子对于大人来说，是非常可爱的。

邢瑞庭家里孩子多，妻子生了十个，死了一半，留下来一半，邢雯芝是家里的老大，带城小学毕业，考取了六一女中，照例她可以接受初中教育，但是那时候说书开始流行双档，单档吃不开了，邢瑞庭就把她拖出去，自己教她，慢慢拼了父女双档。

邢瑞庭一家还举办过邢氏演唱会，有一个什锦开篇，就是由邢瑞庭安排角色，和邢雯芝、邢晏春、邢晏芝一起弹唱，效果非常好。

（张玉红）

◆ 邢瑞庭和陈云的友谊 ◆

邢瑞庭特别敬佩陈云老首长,有一段时间,陈云身体不好,经常要休养。他喜欢住在杭州。邢瑞庭是浙江评弹团的,所以经常有机会接触,包括邢晏春和邢晏芝就有两次被接见,也是在杭州。邢瑞庭也经常要和子女们讲讲和陈云老首长交往的情况。

邢瑞庭有一大套解放前的开篇书。那时候,绸缎庄要吸引顾客,拉根铅线就是电台。你点开篇,就要买他绸缎。绸缎庄要配合听众点播,就出小册子、开篇书。邢瑞庭唱电台多,所以开篇书也多。陈云老首长还问邢瑞庭借,上面用红笔做了记号。陈云老首长在开篇书上做的记号,都是经济方面的。过一段时间,他就会归还给邢瑞庭。陈云老首长非常低调,自己到书场里听书,那怎么做保卫工作呢?杭州大华书场是在弄堂里的,汽车不方便进出,而且招摇,陈云老首长就把汽车停在弄堂口的电线杆边上,自己戴上口罩,作为一个普通听众,在书场里听书。他喜欢评弹,从一个听戤壁书的听众开始,到后来研究评弹,再能够精通评弹,能够为评弹指出发展方向,可以说是个专家型的评弹研究者。他创办了苏州评弹学校,他知道评弹艺人文化水平要提高,否则就没有后劲,还制定了举世闻名的校训:出人出书走正路。如果对评弹没有深入的研究,他怎么会有这七个字?他开过不少评弹座谈会,对于评弹做了非常有见地的预见性的讲话,都非常科学。我们现在重温起来,还是有教益的。

邢瑞庭那时候经常和陈云老首长交往。如果陈云老首长在杭州休养,邢瑞庭就去他休养的地方表演。那时候是困难年头,副食品供应很紧张,陈云老首长那里有水果供应,演员都不舍得吃,因为即使自己吃到了,家里也没有吃到。陈云老首长非常了解演员们的心思,临走的时候,每人一份带走。邢瑞庭对陈云老首长非常敬重,对陈云老首长的感情非常深。后来,陈云老首长创立了评弹学校,所以邢瑞庭就响应号召,到评弹学校教书去了。

(张玉红)

◆ 为人慷慨的邢瑞庭 ◆

邢瑞庭从年轻时出道开始，就养成了克勤克俭的习惯，因为家里负担重，他的弟弟妹妹都要他负担，等到弟弟妹妹长大自立了，他自己的孩子们又陆续出生了，所以他的家庭负担一直没轻过。但是，他这个人一世不看重钱，可能因为从小穷，看不到钱，等到赚了钱，家庭负担重，也看不见钱，家里的钱都交给妻子料理。但是，邢瑞庭对朋友非常慷慨，那时候他有一个小朋友，准备结婚，但父母过世早，家里没有积蓄办婚事，只好去问阿姨、姨夫借。没想到姨夫说：要借钱可以，但你要改姓我的姓，你姓了我的姓，就都是我家的，不要你还钱了。因为阿姨、姨夫没有小辈。邢瑞庭的这个小朋友当然不愿意改姓，但眼见得结婚日子近了，就来找邢瑞庭商量，当时邢瑞庭也没什么现金，就拿家里的黄货去变卖了帮这位小朋友结婚。但是，这些钱总是笔债务，邢瑞庭就说：我和你合作做生意吧，到北京唱堂会。那个小朋友有灰指甲，不能弹琵琶，邢瑞庭就弹琵琶，小朋友弹三弦。后来，客户不要那个小朋友唱了，邢瑞庭就一个人唱单档，但赚来的钱还是两个人分。

邢瑞庭就是这样慷慨，所以不光经常有人问他借钱，他还经常主动帮助道中。新中国成立初期，有个评弹女艺人在湖州码头上，因为有吃鸦片的嗜好，最后死在书场里。邢瑞庭当时是码头上的响档，场方找不到她家里人，就找到邢瑞庭，说：有演员死在书场了，家里又没有人，怎么办？邢瑞庭知道她家里确实没亲属了，就把这丧事料理了，因为说书先生有个规矩，不要去睡人家的"施棺材"。到最后，丧事的费用都是邢瑞庭出的。

邢瑞庭还喜欢和滑稽剧团的演员做朋友。有时在码头上，他们没有开拨费了，就和邢瑞庭商量，邢瑞庭总是慷慨地资助他们。因为邢瑞庭是响档，赚得到钱，至于最后还不还，就不知道了。

（张玉红）

◆ 回忆蒋月泉与我的一段往事 ◆

著名苏州评弹艺术家蒋月泉已离开我们十多年，而我亦退休多年。当年我俩曾保持了短暂而珍贵的友谊，多年来始终是一段难忘又美好的回忆。为了纪念这位深为人民热爱的苏州评弹艺术家，2004年7月，我将蒋月泉先生给我的23封信、照片（包括一张两人合影、一张蒋月泉先生生活的彩照），一并捐赠给苏州评弹博物馆。2006年上半年，上海人民评弹团纪念蒋月泉先生诞生90周年，又将这23封信设立专柜展出。

那是在1983年上半年，通过上海人民广播电台《空中书场》栏目组介绍，我十分高兴地与上海人民评弹团著名评弹艺术家蒋月泉先生取得了联系。我一直喜欢家乡的评弹，尤其爱好评弹艺术中享有盛誉、又有广泛群众基础的"蒋派"艺术。在上世纪80至90年代，短短的一年多时间频繁书信来往中，留下了蒋月泉先生珍贵的亲笔书信23封（1983年5月23日至1984年9月23日共计23封；1991年5月4日来信，仅有第二页，第一页估计漏寄）。在这期间，我与蒋月泉先生两次面晤畅叙。那么，作为一名普通的教师、苏州评弹爱好者，当年为何会有机会和著名苏州评弹艺术家蒋月泉先生取得联系，并留下了他珍贵的23封亲笔信件和两张照片呢？

早在上世纪80年代初，经历了十年浩劫的蒋月泉老师，身心疲惫，又患肝病，落实政策前暂居女儿家里（上海岳阳路400号）。当时他思想上深陷矛盾之中，既为"解放"而高兴，又被十年"文革"误伤，更为能否恢复艺术生命和身体健康担忧。但是，他深深热爱评弹事业，迫切希望整理出版一本《从艺回忆录》，记录几十年来探索、研究苏州评弹艺术的切身体会，以供后人借鉴。他局限于文化基础，多次托人寻觅热爱苏州评弹又有一定写作基础的人员协助，始终没有合适的对象。从他所赠的摄于参加全国政协期间的彩照中可看出，他虽长胖了不少，精神面貌也起了变化，而在微笑中总稍带一丝哀怨。当年我在高中教语文，业余喜爱评弹，而且正值壮年，这个机遇促使了我们开始合作。1983年6月，蒋月泉老师来苏带领上海人民评弹团青年演员进行专场

演出，我与蒋月泉在苏州城中心大井巷乐乡饭店客房里初次见面，畅叙了两个多小时，当年上海人民评弹团副团长、蒋月泉的知心好友唐耿良先生也在场。我们虽初次见面，但似乎无形中有一种缘分，相互交流，无话不谈，十分亲近。蒋老师问起我的情况，又知道我热爱评弹，尤其喜爱"蒋派"艺术，由此他认为我协助他整理从艺心得体会十分适合。这次见面相谈，蒋老师和我非常投机，但由于大家各有工作任务，不得不依依不舍地告别。作为全国政协代表，他在北京开会期间，也始终与我保持通信联系。他在来信中多次提及，自己有个心愿：随着自己年龄越来越大，身体又不好，很难坚持在舞台演出，多么渴望这批小青年（指秦建国等青年演员）能迅速成长啊！他之所以想写《从艺回忆录》，也是想以此作为青年人更好学习传统艺术的借鉴。蒋月泉老师曾告诉我，他经常有空就反复阅读《梅兰芳舞台艺术》、《盖叫天舞台艺术》、《周信芳舞台艺术》等书，去北京开会也随身携带，爱不释手。而且他每次来信都要谈到这些书的精华之处，对老艺术家深表钦佩，而且觉得这些对自己写好回忆录也有更大帮助。他曾寄了这几本书给我，要求我认真阅读。

　　他曾在信中多次谈到"蒋调"的唱腔，除继承老师周玉泉的"周调"唱腔外，还借鉴了京剧老生"马派"潇洒的唱腔、"谭派"醇厚的唱腔。说表艺术方面注意吸收周信芳、盖叫天表演的神韵。十年浩劫后，为了早日恢复演出，他在家里用录音机反复练唱。我也亲眼看到过他卧室里那台旧式钢丝录音机。他房间墙上挂着一把三弦，蒋老师指着对我说，他每天坚持吊嗓练唱，有时就用这台旧式钢丝录音机收录，反复收听、研究推敲，以争取早日重上书坛。但他患肝病后，健康状况不允许他再上台演出。他在家休养时曾用录音带录制了一些中篇评弹《家》的选段与自传材料，零星地记下点滴从艺体会。

　　1983年8月中旬，蒋月泉老师约我去上海他家面谈。当时我俩已通信多次。这次面晤，我在他家里吃过一顿便饭，午间就在他卧室小憩。他客气地让我睡在他的大床上，而他自己睡在大床侧旁的长沙发。

　　作为著名艺术家，蒋月泉老师待人真诚厚道，感人至深。这次面聚，正逢盛夏，天气酷热，我赶到他家里，他特地准备了两三杯茶水，并关心地对我说：知道你快到了，温热茶水最最解渴，这是特地为你准备的。后又送来擦汗的毛巾。我顿时忘却了旅途疲劳，心里充满温暖与感激。我们谈到《从艺回忆录》的写作，尤其考虑我们两人各在苏沪两地，如何合作沟通，包括我的工作安排等问题。为了让我熟悉回忆录的写作，他再次赠我有关资料，包括他在苏州评弹学校的讲课材料等，还赠我他从北京购买的《盖叫天舞台艺术》一书，作为写作《从艺回忆录》参考。我还记得他从北京会议结束回来，又高兴地馈赠了我一些东方歌舞团的画册和北京土特产——茯苓饼、果脯。为了有

利于我们合作,他曾与我多次商议合作撰写的具体方法。他准备先用录音机录下口述,待我整理成文字稿,再供他修改定稿。后来又考虑便于相互沟通,他准备来苏州小住,但生活上有诸多不便。征求了我意见后,他决定请上海人民评弹团去苏州教育局商调。为此,他与唐耿良副团长多次来回奔波,但由于多种原因,不但商调未成,而且合作撰写蒋月泉《从艺回忆录》一事也耽搁了下来。今天回想起来,深感遗憾。

蒋月泉先生身为著名艺术家,但为人十分谦逊,从不摆名人架子。他谈到深受观众、听众热爱的"蒋调"唱腔,总是不忘提及老师张云亭、周玉泉为自己打下的基础,又吸取其他兄弟剧种、曲艺的长处,"蒋调"绝不是个人独创的,且有许多方面尚需改进。他在信中多次写道:"'蒋调'是在周先生的'周调'基础上才发展形成的;张、周两位先生的唱腔,是创造'蒋调'的重要基础;张、周两位先生的说功,对我的含蓄、幽默说表风格有很大的影响。"他多次告诉我说:"如果说我今天为苏州评弹书坛留下了值得继承发展东西的话,也无不包含着当年老师们的心血。"他还谈到相声大师侯宝林在人民大学讲课教材,值得苏州评弹艺术借鉴。他认为:"对比评弹,我们在书场演出,很少有综合性演出,往往上了台,很少研究如何可以很快地吸引听众,总是慢条斯理、抽丝剥茧地来说书,养成了节奏慢、温吞的习惯。学了侯宝林先生相声艺术的开场白,努力在实践中探索,每逢这种场面,采用较噱的开场白来引起听众的兴趣,制造剧场的气氛,才能说得'先声夺人'。"

为了缅怀评弹一代宗师蒋月泉先生,我经常反复收听《蒋月泉先生演唱艺术集锦》,观看上海东方电视台录制的《月下听泉》专辑。蒋月泉先生的人品、艺品将永留人间,并必将成为一份珍贵无比的精神财富。

附:蒋月泉先生的23封来信(节选)
1983年5月23日来信

郁乃尧同志:您好!

首先要向您衷心致以深切的歉意。您愿帮助我写自传及艺术回忆录,曾来两封信,而我迟至今才和你联系,这是我极错误的不礼貌的事,在此向你道歉。你的第一封信我根本没有收到,外面寄电台的信我们是不直接收到的,您第二封信电台找来的,但几经转手传阅把信搁置起来了,今日却又找到了,所以接到此信先和您联系!先表示向您道歉望原谅,当然主要是我做任何事杂乱无章又迟延不决,拖拉作风严重,今后要认真改掉这恶习。

您的信已找到,反复阅读后我歉意更深。您是那样的坦率,愿为我写自传等,这是我久久不能解决的大问题。年纪老了(67岁),常想写一些东西下

来，对事业也有小益，也如我争取做力所能及的工作之愿了。我也曾讲了不少的课，主要在苏州评校给两省一市中青年学班，及我上海团数年来的教课谈艺。但由于水平低，写作更谈不到，也曾向领导提要求派同志帮助，岂知无门当户对，双方很难乐意。接您的来信，并悉此信已是第二次说明您对我的信任，可是此信今日有人送来才收到，我要向你表达深深的歉意！先和你取得个联系，六月一日我前去北京参加中国政协会议，估计六月中能返沪，回来后将到苏州拜访。我在苏新近也有了一个据点（新配的公房，地点在人民路文化宫附近），如果你有时间不妨碍你休息的话，我们可以在苏州详谈了，搁笔了，等你的回复！再见！
夏安！

月泉 5.23

1983年5月27日来信

乃尧同志：信和照片均已收到，谢谢！

　　我团领导均已去外地，目前团内领导处于真空情况。有一位领导人即将从无锡返沪，但不谙情况，看来只得等另一领导人从四川回来再说了！

　　你建议"借用"的办法，据我看是难以行得通的。我团的精神是以"自力更生"为主，演员要"自找门路"。团内派两位同志来与我合作，但是"门户不当"，因此估计行不通的。上海出版社曾和我口头谈过"整理《玉蜻蜓》"长篇，但这是我以后要搞的，但碍于水平，看来也是"蛇吞象"而已。出版社同志是以为我说《玉蜻蜓》而有名，认为此工作应由我做。但说书和出版书籍并非一回事，从前与好友陈灵犀先生合作，此类复杂事全由他"干"，我只是虚度空名而已。如果我的东西出版后可以研究酬劳问题的。谢谢你把你的详细情况全告诉了我。说明你对我的信任。我尚未退休，今年7月1日我们满六十的人全要退，以后是根据需要可以继续订计划，说穿了是工资打折扣的问题，用得着的付二成半工资。无事可做或不可做，不愿做的可以退休，我选全退以后再说，这样做可以主动些。我身患多种慢性病，时好时坏，但对（写些从艺）经验与教学是我乐于工作的，也是我唯一能贡献的地方，也是自己的兴趣和安慰，是项重要的工作。我和夏玉才同志很熟，特别是现调苏州文联的周良同志，可以说他太了解我了！如我的直接领导差不多。他对我的工作责任心是信任的。我62年丧偶至今还是如此和女儿住一起，生活靠他们照顾。女婿是合唱团的吹奏员，也是中共党员，女儿是幼教工作，我住在女儿家的隔壁又是同一幢房子中的房间，我住的房间十九个平方米，工作生活全在其中，被冲去的房间至今未找回，我不会买东西，不会开口去提应该给我的要求，生活杂

乱无章,62年妻子去世,不久(我)住院生肝炎,以后便是十年动乱受尽了摧残,现在遗留下满身的毛病,自己也无所谓,(只是)家中也少一个贴心照顾的人。我是民盟上海市委常委,现为全国政协委员,对台宣传工作委员会委员,全国曲协副主席,全国文联委员,上海曲协副主席。为了身体、嗓子也(只好)退居二线不演出。苏州是我的私房落实政策,换给我一套公房,在南门新市路,还未进过屋,一切由我外甥女尹继芳办事。她在戏曲研究室工作,我胞妹蒋玉芳是苏昆剧团演员。如去苏州无人照顾,以后要解决问题的。反正我基本在上海,苏州是我一个点,避烦去的地方,家具也差不多买好了,情况就是这样!我和潘伯英是好朋友,莫逆之交,他爱人费瑾初是苏州团团长,可以说是四十多年的好友,彼此了解太深了。评校曹汉昌、夏玉才、俞蔚红都是熟极的人。我爱苏州!搁笔了,应该奉还你一张照片,找到再寄。问候全家,再谈!安好!

<div style="text-align:right">蒋月泉83.5.27</div>

1983年6月17日来信

乃尧同志:

你的来信我都已收到。记得我好似也回了几封信给你。就是有些你提出的问题,除了我组织上认为借用有困难答复了你之外,有些问题我还是讲不出具体来。如大会结束的日子暂定24日,但(有可能)拖一个尾巴,如无特殊情况(可按时结束)。另外我单位领导25日要来北京,有可能要我留几天,所以我说不出一个准确的归期,只能说月底以前。但是我回去不坐火车是肯定的。我们还是集中坐飞机回去。我在此托人买了新凤霞回忆录、侯宝林自传。我抽空便看,说实话也很忙,这些留得以后再研究。我目前拿不定主意,应该怎么写好。另外还是担心肚子里没有什么东西。粗想想好像可写的不少,但是怕真去写,去去毛,剥剥皮,所剩无几。这样不是很对不起你了吗?你是一片热情大力支持和鼓励我,不(单)是我写这些(自)传和艺术经验,还没有和哪个出版社挂钩,对于我来说问题不大,可是你工作忙,忙里抽时间,挤时间来帮我搞些无把握的事,我就犹豫了。想见面后,我们详细花几天工夫谈一谈,也想请我团唐耿良同志一起来出出点子,他是很支持我的。你说等出了东西再来提何处出版,说明你的诚意已经到了极点了。我总觉得你付出的劳动太大,有个值得与否的问题,要考虑。因为你也不知道我肚里有些什么?值得写吗?虽说侯(宝林)、新凤霞、盖(叫天)、梅(兰芳)、程(砚秋)等都可以写,为什么我不能写?这是对我有了感情,但我应有自知之明,应该商讨在前,动手在后,你说对吗?长话不如短说,等我到了上海,我再写信和你

联系,所要选择的是自传还是评传,这是我听来的,如果自己写自己,有些自赞,自己比较难下笔。这方面我太无经验了,暂写到此。等我到了上海即写信给你。让我再利用见面前的日子里,多思考如何写,写什么好。至于我家属已经理解你的好心,无误会之处,请放心。我是个见利不会钻的人。如果利用一些关系的话,我的关系太大了,但我是不大愿意去麻烦的。许多话不是我能在信上写得清楚的。请等我大会结束后然后进入我退休的生活了。我在此很好,每天散步,血压也正常,一切都好,谢谢你的关心,等见面后详谈吧,再见!

安好! 阖府均好!

蒋月泉83.6.17

(郁乃尧)

◆ 慈母徐丽仙 ◆

在徐红的心目当中,妈妈徐丽仙是一位慈祥的母亲。徐红的长相、声音、气质,都跟徐丽仙很像,被人称为"小丽仙"。徐丽仙非常喜欢这个女儿。徐红从懂事开始就知道妈妈是个有名气的评弹演员,广播里经常有妈妈的声音。妈妈平时很忙,但一有空就到苏州来看孩子们,看自己的母亲。寒暑假的时候,徐红会到上海去和妈妈团聚。徐丽仙带着徐红,在朋友们面前显摆:我这个女儿像不像我?在上海的时候,徐红经常跟着妈妈在西藏书场、仙乐书场听书,只觉得妈妈唱得好听得不得了。徐红从小就迷死"丽调"了,经常跟徐丽仙说:妈妈我喜欢你的唱。徐红当年就读于苏州平江区实验小学,校长和老师们也都喜欢徐丽仙。徐红在学校里参加文艺表演,弹唱妈妈教的开篇《六十年代第一春》,徐丽仙还为徐红做了小旗袍。因为徐丽仙非常忙,如果开学时没有空回苏州的话,她就叫同事带徐红回苏州上学,过节的时候又把徐红带到上海。徐丽仙经常说:女儿是我的忠实听众。

徐红和两个哥哥呢,只要妈妈一回来,家里就很开心。但是,徐丽仙回苏州的时间总是在下了书场以后,已经很晚了,抽空跑一趟,第二天一早又到上海了。徐丽仙在家的时候,就和母亲讲讲话,讲孩子们,讲新的作品,讲到天亮。徐红还清楚地记得,妈妈回家来,把每个孩子的手脚从被子里拉出来,给孩子们剪手指甲、剪脚指甲,还会把孩子们的耳朵挖干净。

徐红和哥哥们都很懂事,知道妈妈忙得不得了,不要给妈妈添麻烦。徐丽仙经常晚上很晚才回家,孩子们就假装睡着。其实,徐丽仙也知道孩子们是装的,等到她一喊:吃夜宵了!大家都很快从被子里钻出来,开始吃泡饭,这是最大的乐趣。有时候徐丽仙在苏州演出,北局有个书场,演出结束已经很晚了,有听众请她吃夜宵,她总是不去的,说:我要回家看孩子的。所以,徐丽仙不仅是一位名演员,更是一位慈祥的好母亲。

在徐红的记忆里,妈妈徐丽仙还是位追求进步的评弹演员。徐丽仙的母亲是旧社会过来的,家里备有棺材,是寿材。那时候已经实现火葬了,徐丽仙

尊重自己的母亲,因为养育之恩难以回报,但还是经常督促母亲把棺材处理掉。大跃进的时候,徐丽仙把家里铁的、铜的东西都拿出去,支援大炼钢铁运动,当时他们位于干将路的房子是铜窗,徐丽仙也要撬掉,去给居委会,家里的脚炉、手炉、汤婆子,都拿出去送掉。徐红记得妈妈会和外婆争,但是争的结果,就是外婆不响,支持妈妈,哪怕外婆心里肉痛,家里的老古董都支持掉了。最后,外婆说:丽仙同志,你回来看见棺材就不舒服,叫我火葬,我想通了,支持你吧,就火葬吧,你是革命同志。

徐丽仙会赚钱,但不会花钱。平时很节俭,但有时候鸡头米上市了,徐丽仙还是会让母亲买一些回来,一人一碗,给大家尝尝鲜。徐丽仙为人低调,不喜欢开口和领导提要求。当时,她的政治地位慢慢高起来了,有不少好朋友问:丽仙有没有困难?而她总是摇摇头说:没有,到有困难的时候再说吧。

粉碎"四人帮"后,徐丽仙被解放了,到处演出,忙得不得了,有一次去北京汇演的时候,徐丽仙吃完苹果,感到嘴里不舒服,以为苹果嵌在了牙缝里,就拿牙签剔牙,还是剔不出,徐丽仙拿镜子一照,发现舌头下有一个脓头,擦了点药,后来还是不行。徐丽仙回到团里后跟同事说:我舌头下有个东西。同事们一看,赶紧说:徐老师,你不能大意的,要去看的。徐丽仙到文艺医院一看,医生说要做切片,是肿瘤。徐丽仙不懂什么是肿瘤,当时工作很忙,有很多开篇都要完成。医生说:可能是恶性肿瘤。徐丽仙打趣说:恶性的?我又不做坏事的。团里的同事都劝徐丽仙,华士亭、吴君玉等都叫她快去看。结果切片结果是癌,舌底癌!徐丽仙打电话给苏州的大儿子,徐红说,当时大哥回来讲给我们听的时候,我们都知道是大事,要死人的,一家人一起痛哭流涕。但是,徐丽仙还坚持把手头的工作做完,把接的场子的演出任务完成后才去医院。

徐丽仙住院期间,还是不停地作曲,还要录音。在她正式录音前面,那些作品的小样都是徐红代妈妈唱的。医生关照徐丽仙一天只能讲一小时的话,最好是不要再演唱了,因为当时徐丽仙查出来已经是肺部转移了,不能唱,肺活量不行了,而且一唱的话,那个肿瘤就要大出来。但是,徐丽仙还是坚持演唱新作品,每次唱完再去做检查。

徐丽仙病重后,女儿徐红天天陪着她。徐丽仙一旦有新作品出来,就哼给徐红听。徐丽仙的好朋友梅兰珍、杨飞飞、戚雅仙等都经常来看望徐丽仙,在一起谈艺术。徐红为了妈妈的身体,就会赶人走。徐丽仙因此很生气,要赶徐红走:我不要你在这里,我要和大家商量,我要工作,我要和癌比赛,我的敌人是癌,我只有这点时间了,你还要剥夺我的爱好和快乐。你以为我睡觉

开心？我只有唱，讲评弹，我才喜欢。你不要打断我，你回苏州去，不要来，我一个人也可以的。徐丽仙知道自己生了这样严重的毛病，如果手术就再也不能演唱了，就对医生说：我情愿少活，也要保证能够演唱。在治疗的过程中，徐丽仙还是不停地创作，她要和死神赛跑，尽可能地多留下作品。

（张玉红）

四 真情友谊篇

◆ 慈父周云瑞 ◆

周云瑞在孩子们的心目中是相当亲切的,儿子周震华觉得自己小时候已经很顽皮了,但周云瑞说:你这个不算皮的,我小时候好好叫比你皮了,小时候爬脚手架,结果掉下来,脚倒挂着,很危险。周云瑞生活当中还有不少趣事,比如他骑自行车,会在原地"摒"车很久,然后再往前面骑,再到墙上一撞,再回来;还有一个危险动作,就是两只手反过来,左手到右把上,右手到左把上,他一边做一边对孩子们说:这个是危险动作,你们不要学,一个不好就一个跟头了。周云瑞还有一个绝技,就是骑着自行车,在老桥的台阶上,一级级跳上去又一级级跳下来。因为周云瑞自己小时候很顽皮,所以他对孩子们也是放开的,他不主张小孩很拘束,教育起小孩来都是比较宽松的,而且教育方法也比较好,想到什么事情就会和你好好谈,不是随便指责,而且鼓励很多。孩子们学音乐、学艺术,都是受到了父亲的鼓励,他给了孩子们向前走的想法和动力。

周云瑞在孩子们眼里不光是一位慈父,还是一位好老师。最大的孩子周永华专门学过评弹,他对二女儿周雪华也教得比较多。他们学乐器、学唱,家里经常乐器声不断,一家人在家里成立了小乐队。儿子周震华当时还小,觉得只要能够参加进去就很开心了。周云瑞在家里形成了这样一个艺术氛围,当时有张照片刊登在《文汇报》上,周云瑞弹三弦,两个女儿弹琵琶,儿子周震华还不会乐器,就敲铃、打木鱼,稍微长大后也学了不少乐器。周云瑞对孩子们的要求是非常严格的。他本身就是演员,很注意苏州话的尖团音、唱京戏普通话的翘舌音。有时候女儿唱得不对,他在里面做事的时候听得难过,就会冲出来说:你们咬字不准了,这是钝刀杀人。

周云瑞身体好的时候孩子们是看不到他的,因为他要么在外面演出,要么在家里排书,和孩子们接触不多。后来生病了,在家的时间就多了,孩子们经常围着父亲团团坐,听他讲《列国》的故事、《三国》的故事,讲很多历史故事,一段段讲,孩子们也喜欢听。周云瑞非常有情趣,偶尔也讲点他看的其他

小说的故事,给了孩子们一个相当好的家庭氛围。"文革"期间盛行样板戏,唱的人很多,孩子们也喜欢唱,但周云瑞一旦觉得孩子们唱得不对,也会提出批评。

(张玉红)

四 真情友谊篇

◆ 赵开生与恩师周云瑞 ◆

赵开生走上评弹这条艺术道路是个偶然。他家的邻居是个票房，小小的赵开生就跟着学了几句，比如《珍珠塔》里"见娘"一段"未见娘亲泪汪汪"。当时常熟开办了一个电台，邻居就带赵开生去唱唱，所以赵开生打趣地说：我的首场演出是在家乡常熟，为家乡父老乡亲服务。后来周云瑞、陈希安到常熟，年底扫脚，做完了过春节。陈希安的母亲是赵开生的寄娘，她把赵开生带到周云瑞那里，说：周先生，这个小孩从小没有父亲的，家里拮据，你阿好收他做学生，让他学个本领，将来有口饭吃。周云瑞看看赵开生很可爱，就问了：你阿会唱呀？赵开生说：我会的。那么唱唱看呢。赵开生就把自己的保留节目拿了出来，就是《方卿见娘》的四句。周云瑞很喜欢赵开生，赵开生童声时期的嗓子特别好，有点像朱慧珍的嗓子，又高又亮，他帮先生周云瑞上台弹唱《方卿见娘》，赵开生唱高八度，周云瑞唱低八度。

就这样，赵开生跟着周云瑞到了上海，那是1948年。到了1949年新中国成立初期，市面混乱，周云瑞在沙溪演完，对赵开生讲：上海先不要去了，倘然你有什么不好的事，我肩上责任太大了，你先回去吧，到将来再讲吧。赵开生就离开了先生，回到常熟，一直等过了夏天，再到周云瑞那里，继续学评弹。周云瑞白天忙于演出，没有时间教赵开生，到了晚上一点钟左右，开始教赵开生弹琵琶。为了不影响邻居休息，周云瑞拿毛巾塞在琵琶的四根弦线里，有毛巾垫着，就没有声音了，但是音阶是清楚的。

赵开生学琵琶挺快的，周云瑞在电台上要赵开生来伴奏，两个人搭得比较默契。但是，有一次，赵开生吃批评了。电台《大百万金空中书场》的主持人万仰祖和赵开生打赌，一档唱片，你可不可以句句过门不同，可以的话我明天请你吃冰淇淋。赵开生当时才十五岁，很想吃冰淇淋，他就应万仰祖的要求，句句过门不同，都是花过门，搞得周云瑞唱都不好唱。周云瑞生气了，训斥赵开生：谁叫你把学会的都弹了，发痴了！赵开生说：因为万仰祖和我赌，所以我就这样弹。周云瑞说：哦，你吃冰淇淋，我吃你的花过门，真是吃不消，

唱都唱不出，你不可以这样的，你还小，不懂，我先生可以原谅你，将来你和别人拼双档，琵琶弹得这样，喧宾夺主，这是艺术道德的问题。从此以后，赵开生在台上就非常注意这一点。

　　周云瑞对赵开生的要求非常严格，一旦刊物上有介绍赵开生的文章，赵开生就知道自己吃批评的时候到了。最典型的就是1961年，赵开生随团到北京演出，周云瑞也去了，石文磊也去了，演出反响很强烈，这些老师都非常有名望，技术高超，赵开生还是个小青年，当时报纸上介绍赵开生和石文磊的文章不少，有一篇就是讲青年双档，"爪子很利，抓住了台下的听众"，诸如此类。但是一到回上海的火车上，周云瑞让赵开生坐在他的对面，说：事体是没有，我想问问你，这次演出，你自己感觉如何？赵开生说：首都人民对我们青年的鼓励比较多。周云瑞又说：现在的赵开生不是像文章上讲的那样好，他们是看着上海人民评弹团这块牌子面上，是对青年的培养，你是小孩穿大衣服，外面看看场面蛮好，剥出来芯子一点点，不值得骄傲的，要晓得自己的不足。周云瑞就是这样，寸寸节节，对赵开生严格要求，赵开生也深深懂得，自己有今天的成绩，是和先生周云瑞的教育分不开的，谢谢恩师。

<div style="text-align: right">（张玉红）</div>

恩师余红仙

周红的先生余红仙,是一个在生活上要求不高很随意的人,对学生就像对自己的孩子一样。周红到上海拜余红仙为先生过后,就住在她家里,住了好几年,连出嫁都是在先生家出嫁的。周红的爸爸妈妈开玩笑说:你不要回来了,"周红"改"余红"吧。

但是,余红仙在艺术上是个要求极高的人,在周红眼里,先生除了评弹还是评弹。有一次余红仙想要搞一只新的开篇,她除了吃饭睡觉,就是想这只开篇,这样唱那样唱,一句唱腔唱两百多遍是一点都不稀奇的。周红刚跟师的时候,是余红仙唱了再教周红,到后来,周红唱会了唱给先生听,她一听,不对,这里要改、那里要改。前几年,余红仙难得要出来演出,但是周红反对先生出来演出,是为了她的身体着想,因为余红仙只要一演出,起码一个星期睡不好觉,七十多岁的人了,身体不好,一旦睡不好,就要高血压发作。周红曾经连着三次和先生同台演出,其中一次余红仙上台前就高血压发作了,人都不能动了。曹可凡是主持人,他对周红说:不对,你先生不对了!周红赶紧劝余红仙不要上台了,曹可凡却说:周红呀,我和你讲,你先生这样的人,一到台上就好了。果然,余红仙一到台上,精神马上就好了,但从台上下来,就要休息好几天才好。从这一点可以看出这一代的艺术家对艺术的完美追求。

余红仙退休前收过周红、王惠凤、卢娜几个学生,退休后,还收了颜丽花、孙庆。学生们知道先生在说《双珠凤》的时候,花了很多心血,后来几位师妹讲给周红听:你这个师姐,你要去管管你的先生,居然陪了两个小青年说书,还陪到台上去了。其实余红仙是看着心里急了,不放心,就说:我陪你们上去一起说吧。周红非常理解先生,所以也不怪先生。有一次在苏州电视台录像,本来是周红和孙庆录,但孙庆所在的浙江评弹团叫她回去开会,还剩三回书,怎么办呢?余红仙说:我是没有旗袍呀,不然我也上去了。周红说:先生,要说书是便当的,这个书你又不要背的,几十年说下来了,我是怕你身体吃不消,你要说的话,我去上海给你拿旗袍来。余红仙说:不行,我的旗袍都被我

儿子藏起来了,他不许我说书了,怕我身体吃不消。孙庆说:先生要么你穿我的旗袍试试吧。余红仙穿了孙庆的旗袍,结果比孙庆穿了还好看呢。就这样,余红仙陪着周红说了三回书。因为在电视台录像时要求高,周红担心余红仙的身体吃不消,谁知道余红仙在镜头前的精神越来越好,十几年不说书了,一说起书来,居然风采不减当年。她这一次出镜,对《苏州电视书场》的观众来说,是个"外快"收获。

(张玉红)

四 真情友谊篇

◆ 余红仙教准空姐唱评弹 ◆

　　余红仙除了在评弹团带学生,还在一些学校上过课,曾经和周红一起,在上海商贸学校教准空中小姐学评弹。当时上海商贸学校的校长通过市里的一位领导去找她,说:评弹演员坐在台上蛮漂亮的,我们空中小姐也是要注意仪态的,评弹演员拿着琵琶坐在台上,非常细腻端庄,评弹是我们的传统文化,空中小姐也要学点这种感觉,当然不是真的要唱评弹,而且空中小姐也要穿旗袍,有中国的味道。余红仙听说后一口答应,但觉得如果叫她一个人去教,自己年纪大了,会比较累,所以就向学校介绍了学生周红,两个人一起去教。她就这样经常把学生周红介绍出去。有美国来的学生,要来听评弹,最好学一点评弹,余红仙知道周红在台湾佛光大学做客座教授,就介绍周红去教。她就是希望学生能够多承担些继承和推广评弹的责任。

　　在上海商贸学校,余红仙和周红一个星期各上一节课,余红仙还经常就上课的情况和周红交流,打电话联系:周红呀,今朝教下来那哼?小人唱得那哼?周红也向先生汇报:我教到哪里哪里了。余红仙也会说:我教到哪里了。那些准空中小姐有进步了,她们也高兴:总算蛮好。如果学生们唱得不好,余红仙就要急了,比如唱《蝶恋花》,她唱得比学生起劲,唱高八度,学生唱一遍,她要唱十遍。其中有个学生唱得很好,汇报演出的时候,观众说:一听就是你们教出来的。余红仙把教准空中小姐当作了她的乐趣。

<div style="text-align:right">(张玉红)</div>

◆ 不是师生胜似师生 ◆

陈希安是上海评弹团建团十八艺人之一,而且是健在的十八艺人之一。他的《珍珠塔》很有造诣,高博文进团时,陈希安是团领导,不说长篇了,高博文虽然没有拜他为师,但他作为《珍珠塔》前辈,他为人师表,他的做人,一直是高博文非常钦佩的。陈希安把学《珍珠塔》的后辈尤其是上海评弹团的青年演员一直放在心上,二十多年了,高博文一直把陈希安当作自己的先生,虽然没有办过仪式,陈希安也是承认的,他没有门户之见,他和高博文的先生饶一尘是老乡,都是说《珍珠塔》的,所以他觉得《珍珠塔》的后辈能够在《珍珠塔》上继承下去,他也责无旁贷。高博文说:要不要举行个仪式,过一过堂呀?陈希安很大度地表示不要了,饶一尘就收高博文一个学生,是开山门也是关山门,就不要夺人之爱了,学生的鞠躬、喝酒,都是无所谓的,只要把书说好,我也承认你是我的学生。

高博文觉得陈希安没有一点江湖气,非常大度,特别值得一提的是,他还与一位前辈——苏州的倪萍倩,合作把《珍珠塔》前后近一百回剧本都抄录下来、珍藏下来,希望有缘的后辈能够继承下去。陈希安和高博文说了这件事,高博文说:我希望得到这一百回剧本。一开始陈希安说要对高博文进行考验,不是说你孝敬多少,拜我做先生,而是看你高博文能不能在评弹的舞台上坚持努力下去,把《珍珠塔》长篇坚持下去。所以,过了一年多,陈希安对高博文说:我对你的考验期结束了,这个剧本传给你把。这个倾注了两位老先生心血的剧本,就交给了高博文。陈希安可以说是德艺双馨,当时《新民晚报》还专门就此写了一篇很长的文章《细磨珍珠传后人》,并发了一张照片,在社会上也产生了很大的影响。

高博文还有一件记忆深刻的事,那时高博文还年轻,有个比较重大的演出活动,陈希安要和高博文合作,高博文说:要排什么书呢?陈希安说:随便你挑,你觉得什么书好,就什么书。当时高博文处世也简单,就说:陈老师,阿好让我做上手?陈希安当时呆了一下,然后就说:好的,不过我的琵琶和周云

瑞不搭档后,好久不弹了,做下手要练练的。陈希安从评弹团借了一只琵琶回去,在家里练,然后和高博文排书。演出的时候还在台上制造气氛来捧高博文,高博文对此真是感激涕零。这样一个老前辈,甘做绿叶来做你的下手,还要去练琵琶,他还讲了一番肺腑之言——我就是要把你们青年托上去,我陈希安还要出什么风头、让自己名气响,要你们青年上去才是。

对于陈希安和高博文的关系,很多人对陈希安说:你的学生高博文。而陈希安说:我一直要讲清楚的,他是饶一尘的学生,他欢喜听我唱腔,学我唱的,学得很像,小青年蛮抬举我的,"先生、先生"地叫我,我想不要人家红了就拉过来做我学生,我是不干的,我呢有时候提醒提醒他,唱腔、字眼,就是这样的花头。

一个老艺术家这样谦逊,真是令人感动。

<div style="text-align:right">(张玉红)</div>

◆ 陈希安的吉尼斯纪录 ◆

陈希安有一个可以列入"吉尼斯世界纪录"的事,究竟是什么呢?陈希安自己说:我这个人,只要看见电视台、电台有评弹节目,不管我参加不参加,只要有人参加,我都高兴,因为这表示评弹有一席之地。上海人民广播电台的《星期书会》节目开办已经三十多年了,陈希安从第三期开始就去主持节目了,一直到现在还在主持节目,基本上都是他和庄凤珠一起主持的。一个人这么长时间主持同一档节目,真的可以去申请"吉尼斯世界纪录"了。快九十岁的陈希安,还在电台做节目主持人,思路敏捷,口齿清楚,实在难得,这也是他退休生活的一个重要内容。

上海人民广播电台《星期书会》的编辑徐佳睿说:陈希安老师是我们圈内外一致公认的"书坛常青树",别的不说,就是我们上海电台的《星期书会》节目,他是唯一一个从节目开播到现在一直参加主持的老艺术家,从1983年开播至今,一共主持了三十多年。当年第一批主持人是蒋月泉、唐耿良、陈希安、余红仙、石文磊五位,后来蒋月泉、唐耿良、石文磊相继离世,余红仙也是身体原因不出来了。近年来虽然我们也增加了不少主持人,但从开播一直到现在,就是陈老师,一直在星期天晚上七点钟,和听众朋友在电波当中相会。他向听众介绍最新的书坛信息,讲讲从前的故事,回答听众的来信,对老听客来说,真正是福气。徐佳睿还说:我作为一个年轻的广播工作者,从我接手这档节目开始,陈老师既是节目的班底,又是前辈,我从我们电台的老一辈广播人身上学习怎么样来做节目,从陈老师等老的主持人身上学到了怎么样做好节目。陈老师给我最大的感觉就是经验丰富,特别善于在节目当中制造气氛。广播节目没有图像,但陈老师特别能够制造画面感觉,节目当中某某演员来做嘉宾,广播当中服装、化妆都不需要,嘉宾一般性都穿得比较简单,但陈老师就会说:老听众没看见哦,今朝某某某头发煞光,西装笔挺,皮鞋锃亮,望上去像个明星。这样一来,听众身临其境。另一方面呢,陈老师平易近人,做节目时总要提早二十多分钟到场,甚至有时候半个小时前就到了,一个人

静静地坐着,准备播音。他不计报酬,从来不提稿费多少,只有一门心思做节目。所以,像陈老师这样的艺术家,拿评弹当作他们的一份事业,我们年轻人可以在他们的身上学到不少东西。

<div style="text-align: right;">(张玉红)</div>

◆ 袁小良为啥叫徐天翔为"阿爹"？ ◆

徐天翔是夏荷生的学生,是"天"字辈的。夏荷生嗓子好,是大响档,但徐天翔认为自己的本钱没有夏荷生足,照搬"夏调"不合适。他没有小嗓子,只有大嗓子,所以自己动脑筋,按自己的路子走,全部唱大嗓子。徐天翔喜欢唱京剧,就把夏荷生的旋律放上京剧的转腔,形成了徐天翔的"翔调"。他的弹奏味道足,开创了一种新局面,一听就知道是"翔调",有顿头纳脚的节奏感。那么,徐天翔和袁小良是什么关系呢？袁小良为什么要叫徐天翔"阿爹"呢？因为袁小良的父亲是徐天翔的学生。

袁小良的父亲叫袁逸良,上点年纪的听众都知道的,在新中国成立前拜徐天翔,徐天翔的学生不多,但也有辈分的,袁小良的父亲就是"逸"字辈,叫"袁逸良",原来评弹学校的强逸麟也是。本来一共有四个"逸"字辈的学生,"文革"之后还坚持在书坛上的,就是袁逸良了。但是,袁逸良作为徐天翔的学生,为什么不唱"翔调"唱"张调"呢？倒不是袁逸良没有良心,一个人唱流派,是要结合自己的特点的,徐天翔就是拜了夏荷生后,觉得自己的嗓子不如夏荷生,才创立了"翔调"。那袁逸良拜师,学了《描金凤》之后,觉得这部书不太适合自己,袁逸良的嗓子又高又亮,唱"张调"比较合适,所以就不唱"翔调"了,张鉴庭晚年还曾经想收袁逸良为学生呢。袁逸良是徐天翔的开山门弟子,所以袁小良是他的"长房长孙"。

作为徐天翔的"孙子",袁小良表示既惭愧,又幸运。惭愧的是,虽然是太先生,但只见过一面。幸运的是,这一代大家,一个流派创始人,居然还见过一面。那是20世纪80年代初,袁小良刚进评弹团,父母在上海演出,就带袁小良去看太先生。那时候"文革"结束不久,上海的住宿条件很差,徐天翔住在西藏中路的一条弄堂里,一个亭子间,才二十多平方,住五六个人,有客人来的话,里面的人要让出去的。徐天翔问袁小良:卫东呀,你现在在哪里？袁小良说:我刚刚考进评弹团。徐天翔不是苏州人,说话有海派的口音:苏州团,好的。他关照袁小良要吃好这口评弹的"饭",还对袁小良说:评弹演员是

"神仙一等"、"老虎二等"、"狗三等",起码要做"老虎"。还很谦虚地说:啥个"翔调",没有的,我是瞎唱的,我的嗓子不如夏荷生,要吃饭,没有办法,硬唱的,不是什么"翔调",你不要学哦。

<div style="text-align:right">(张玉红)</div>

◆ "亭亭玉立"唱评弹 ◆

　　王柏荫老师有一对非常有出息的儿子、媳妇——王玉立和庞婷婷，俗称"亭亭玉立"，王老对他们是喜欢得不得了。王柏荫的第一个孩子是女儿，生在亭林码头上，所以叫"亭亭"，儿子王玉立，是王柏荫的第二个孩子，他还没出生的时候名字就起好了，叫"玉立"，亭亭玉立。王玉立的妻子庞婷婷，是弹词名家庞学庭的女儿，原名庞惠珍，后来和王玉立结婚了，就改名叫婷婷，加了女字旁。王玉立是苏州解放那天生的，一开始叫"王解放"。至于王玉立和庞婷婷是怎么结合的，王柏荫说他自己也不知道。

　　"文革"时期，王玉立上山下乡到安徽，后来想办法回来。蒋君豪是常熟评弹团团长，王玉立就到了常熟团。他不是科班出身，唱评弹是跟张君谋学着玩的。庞婷婷在吴江评弹团，据说是丈母娘看上了王玉立，王玉立就来到了吴江团，和庞婷婷拼双档。他们本来说的书是《龙凤璧》，是一部二类书。王玉立也不跟父亲王柏荫学评弹，有一次王柏荫在乡音演出，和江文兰演《玉蜻蜓》，有十三回。这是王柏荫一生的精华，每回书既独立又连续。后来王玉立、庞婷婷就按照这十三回书，说了《玉蜻蜓》，取得了非常大的进步。他们俩上了规格，尝到了甜头了，再回过头说《龙凤璧》就有好处了。如果没有这十三回《玉蜻蜓》，也就没有今天的王玉立和庞婷婷。这一对评弹伉俪，继承了前辈的艺术。现在，王玉立、庞婷婷都已经从上海评弹团退休了，但是在九十几岁高寿的王柏荫眼里，他们永远是孩子，所有做父母亲的都一样。

<div style="text-align:right">（张玉红）</div>

◆ 德艺双馨曹啸君 ◆

曹啸君不光艺术好,他的人品也是高尚的,受到过周总理的接见,访问过欧洲七国,还和杨乃珍一起上福建沿海前线,为解放军演出。学生徐祖林回忆说,1959年,是先生幸福的一年,喜事不断。七月份,加入了苏州评弹团,因为他对评弹事业有贡献,在听众当中有影响,在苏州市民当中有影响,所以组织上就组织了一个旅游团,成员有名医、劳模、工商界代表、电厂厂长等,都是在苏州有声望的人,组团到苏联、罗马尼亚、保加利亚、阿尔巴尼亚等。曹啸君带上了三弦,准备给外国朋友演出评弹。曹啸君觉得作为一个评弹演员,能够到东欧来参观,这是从来没有的事,是一件喜事。还有一件喜事,就是招待中央领导。中央老一辈领导人里面喜欢评弹的很多,周总理、陈云、刘少奇、陈毅等。1959年三四月份的时候,曹汉昌通知曹啸君,和高雪芳、杨乃珍一起到上海,有重要演出,带队的是江苏省文化厅的一个老干部,当时大概演的是《秦香莲》片段。曹啸君坐在台上,看到下面有个头发花白的人,当时也没看清楚,等到演出结束,再仔细一看,原来是国家主席刘少奇。刘少奇听了一回书还不过瘾,提出来是不是可以加一只开篇《宫怨》,叫杨乃珍唱。当时这个招待演出,节目都是先规定好的,加演的话,幻灯也来不及准备,就请上海评弹团的同志临时帮忙写。唱完《宫怨》,大家谢幕,接受中央领导的接见,拍照留念。

当时成立江苏省评弹团,就是因为中央领导同志经常到江苏调研,住在南京。他们想听评弹,但评弹都在苏州、上海,南京听不到,省委省政府和省文化厅商量,想办法成立一个评弹团,把优秀的评弹演员调到南京来,丰富中央领导同志的业余生活。1960年,从苏州调了七档人,曹啸君,杨乃珍、徐云芳、侯莉君一档,金声伯一档,尤惠秋、朱雪吟一档,郁树春、曹织云一档,汪梅云、高雪芳一档,把苏州最好的评弹演员都调到省里了,成立了这样一个团,政治性的招待任务多一点。

曹啸君的政治地位很高,并且要求进步,1985年加入了中国共产党,在评

弹界,是一位值得尊敬的艺术家。曹啸君艺术好,人品好,对每个人都客客气气,没有响档的派头,从来不去争名夺利,量怀相当大,从来不向政府要什么,是一位德艺双馨的艺术家。他担任过江苏省曲艺团团长,还兼江苏省曲协副主席。

<div style="text-align:right">(张玉红)</div>

四 真情友谊篇

◆ 曹汉昌的师生情 ◆

　　曹汉昌是苏州评弹团的缔造者之一,他吃了很多苦,建立了苏州评弹团,但他在"文革"当中却受尽了磨难,造反派说曹汉昌宣传的都是封资修,是封建迷信,要造他的反,团长也不能做,开口饭也不能吃,只能到灯泡厂吹电灯泡去。曹汉昌来到了灯泡厂的食堂,做事务长。曹汉昌人非常好,气量大,当年年轻不懂事的周明华是造反的学生,对待他还很凶,但后来曹汉昌还是收了周明华做自己的学生,收周明华做学生的时候曹汉昌已经七十岁了。大家知道拳不离手,曲不离口,说书人要经常在书坛上演出,才不荒废书艺。但是,曹汉昌当时离开舞台已经很久了,听说有这么个小青年要学说书,学《岳传》,就对周明华说:你年初一春节,到西藏书场,我说给你听。当时是1980年,曹汉昌在西藏书场、静园书场演出两个月,而且关照周明华:明华,你录音机不好带的。周明华想,不带录音机怎么记?曹汉昌说:你就听,要背出来,默给我听,背不出的话,来问我。周明华觉得这个方法好,就拿笔记,如果有了录音机就有依赖了。一个七十多岁的老先生,为了一个学生,再上台说书给学生听,还不收拜师金,有时候还倒贴请客,真是令人佩服。

　　曹汉昌还是个伯乐,善于发现人才,就是杨乃珍。1956年,杨乃珍初中毕业,陪邻居小姐妹考戏曲学校,居然被曹汉昌看中,说这个女孩嗓音不错,还劝说不肯让女儿学评弹的杨父。后来杨乃珍考上了江苏省评弹团,是评弹演员当中第一个出国演出的,《苏州好风光》的首唱者就是杨乃珍。她还得到了中国曲艺最高奖——牡丹奖之终身成就奖。这是迄今评弹演员获得的最高荣誉。这朵牡丹,就是曹汉昌发现的。曹汉昌的女儿曹织云、孙女曹莉茵,都是评弹好手。

<div style="text-align: right">(张玉红)</div>

◆ 顾宏伯和华觉平的师生情 ◆

顾宏伯老先生在苏州评弹学校做过老师,1960年苏州评弹学校成立后,他几次到学校里任教,专职教评话班。他是说《包公》的领军人物,是广大评弹听众心目中崇拜的偶像。苏州电台《广播书场》资深编辑华觉平当时就是苏州评弹学校评话班的学生,他记得顾宏伯上的第一堂讲角色的课:"到处黎民有哭声,狐群狗党尽横行。天生一副铜筋骨,专打人间抱不平……"他是以中篇评弹《林冲》当中鲁智深的人物挂口,来教学生花脸的角色,教的过程当中还配以身段和架子。顾宏伯的动作给人形象感,其实书台上一样东西都没有,但他表演挑野鸡毛时,他的手、身体、头,三样一起配合,而且还表现出野鸡毛的抖动,包括踢袍角,是从周信芳那里学来的,以前评话表演时是没有的,手眼身法步,角色的运气,相互之间配合起来。

华觉平从苏州评弹学校毕业后,进入了上海评弹团。到了1974年,上海评弹团招收了第二届评弹学馆的学员,就是秦建国那一批,需要师资力量,所以向上海新长征评弹团借调了评话名家顾宏伯去学馆执教。顾宏伯曾经在苏州评弹学校执教过,有丰富的教学经验。1975年,他来到上海评弹团设在淮海路汾阳路的学馆所在地进行评弹的基础教育。那时适逢文艺系统开始开放传统剧目,评弹界同样如此,逐步将传统书目开放。由于传统书目自1964年"斩尾巴"之后,已有十多年没有演出了,不要说那些只学说了一年多传统书目的青年演员早已经忘记了,就是有丰富实践经验的老前辈们也需要将沉寂了的书目逐步逐步地重新挖掘出来。挖掘书目需要有人把书记录整理出来,顾宏伯就请华觉平帮他将《包公》中的一段《狸猫换太子》的内容先记录下来,当时上海电台正好要请顾宏伯去录音。

那么顾宏伯为什么会叫华觉平去整理《狸猫换太子》的本子呢?因为华觉平原来就是苏州评弹学校的学生,有过一阵师生关系,相互之间比较熟悉,再说《包公》中的这一段书华觉平以前听得比较多。在苏州评弹学校时,凡到寒暑假,其他老师都回到自己家里,尤其像吴子安、武介安都要回到上海去休

息，而顾宏伯的老家就在苏州，所以他利用学校的寒暑假的空闲时间，在苏州的春和楼、大中南等书场演出《包公》长篇。假期里，凡是顾宏伯在书场里演出长篇，不管是日场还是夜场，华觉平每天都去书场听，尤其是《狸猫换太子》这一段书。当时华觉平分到上海团，而顾宏伯是长征团的，所以没正式学。

说起华觉平帮顾宏伯记《包公》的书，一方面是华觉平对这个书熟悉，还有一个原因就是"文革"期间，华觉平还是尊称顾宏伯为"顾老师"。

当时在"文革"期间，大串联，华觉平去长征评弹团，其他人都因为顾宏伯是反动学术权威，在接受审查，所以唯恐避之不及，但华觉平仍尊称他一声"顾老师"。其实，这一声称谓，应该是再正常不过的了，也很简单，但在当时的政治氛围下从顾宏伯方面看来，确是难能可贵的，所以令他非常感动，认为华觉平这个曾经的学生，还不是一个无情无义的激进的年轻人，所以顾宏伯对华觉平印象非常好，此话是顾宏伯后来亲口讲给华觉平听的，因此，顾宏伯特地点名叫华觉平去帮他记录《包公·狸猫换太子》这一段书，亦是在情理之中，其实，他是有心要把这部书传授给华觉平。而学说此段书，也是华觉平的理想，后来经过领导同意，华觉平就经常去淮海路汾阳路上海评弹团新的学馆所在地去帮顾宏伯记书。

记录整理的过程，其实就是华觉平学习《包公·狸猫换太子》长篇的过程。他记录的每一回书都是以折子的方式来记的，单独演出，是选回，每个选回连起来就是长篇，每一回书的内容都非常紧凑、完整。所以在还没有开放长篇演出的时候，就以折子或选回的方式来演出。顾宏伯一回书、一回书地给华觉平排书，他的教学方法是采用雕琢和细磨的方法，尤其是前五回书，《落帽风》、《遇太后》、《破窑告状》、《哭奏南清宫》和《闹金殿》，华觉平就一回书、一回书地排，排了之后去进行演出，这样既解决了华觉平演出的当务之急，又为以后的长篇演出积累书目。

顾宏伯1983年来苏州书场演出，日、夜场分别开讲以《狄青闹东京》和《狄青取珠旗》为内容的全部《包公》，做一个月，日场《狄青闹东京》，夜场《狄青取珠旗》。当时他还不计报酬地将这一百二十回的长篇书目的录音送给了苏州电台的《广播书场》节目。而当时，作为苏州电台评弹节目编辑的华觉平，正是处于需要大量的长篇书目来办好《广播书场》的时候，恩师的慷慨赠予，就像及时雨一样，给了华觉平极大的支持。

<div align="right">（张玉红）</div>

◆ 子女眼中的魏含英 ◆

在魏真柏的记忆中，爹爹魏含英和孩子们不是最亲热的，因为他常年在外面跑码头赚钱养家，一年四季，除了歇夏，要年初一做到大年夜。魏真柏记得他出生在上海，那时候上海作为一个大书码头，魏含英和一大批演员都在上海，魏家的房子在南京路茂名路，弄堂口是一个儿童商店，边上还有一个蛋糕店。实际上，魏含英也不是经常在上海，经常要出去说书。魏真柏七岁时，回到了苏州上小学，就更加碰不到爹爹了，即使爹爹难得回来，看见了也很陌生，还有点害怕。

"文革"期间，魏含英从一个名家被打成了当权派、反动学术权威，当时，他是苏州评弹团副团长，被批斗，写大字报，但人还是比较乐观，那时候他就有很多时间和孩子们在一起了，孩子们觉得爹爹还是和蔼可亲的，去菜场买菜，也带着孩子们去，特别是退休以后，跟孩子们的接触就更多了，经常跟孩子们讲讲过去的事情，讲讲阿爹魏钰卿的故事，对已经成年并正在从事评弹事业的孩子们提点要求。

有一次魏真柏在农场受伤后回到家里，是爹爹魏含英陪着他去看病的，完全是个慈父的感觉。魏真柏到浙江省曲艺团后，患上了胆结石，也是爹爹带着去看医生，陪护手术后的儿子，给儿子送菜，两人不谈艺术，完全是平常父子间的感觉。魏真柏当了浙江曲艺杂技总团副团长后，工作压力大了，一年当中回来的时间越来越少，有时候过年才回来两三天。每次魏真柏离开家回杭州的时候，魏含英总是要去送送儿子，他一直站在吉由巷和富仁坊的弄堂口，目送着儿子远去的背影，一直到看不见为止。

魏含英年轻时跑江湖，没享受到多少家庭乐趣，直到退休后才享受到了家庭的氛围，每次魏真柏从杭州回来，魏含英总会去买点心，买儿子喜欢吃的焖肉面。他是一个非常细心的父亲，还是一个非常疼爱孙辈的外公和爷爷，他带过魏含玉的女儿，带过魏真柏的孩子。

魏含玉回忆起父亲的点滴往事，也是满含深情，她说：爹爹最欢喜我了，

不是因为我说了书，从小就这样，是个缘分吧。他属老鼠我属牛，两个属相是最要好的，爹爹在我的心目当中，非常高大魁梧，是既威严又慈祥的父亲，一家人家十几个人，都是他撑起来的。另外一面，爹爹非常细心，我小时候，我母亲也经常跟他出码头，我也经常跟他出码头。有时候母亲怀孕了，要生弟弟妹妹，不能出去了，我就一个人跟他出去。我四五岁的时候，爹爹给我穿衣服，梳辫子，我七岁的时候得了副伤寒，爹爹正好上海演出，他每天一回来，衣服也不脱，第一件事就是摸我额头，看还发不发热，我要打针，打青霉素，我们家住茂名路的南京路，打针的地方在威海卫路的南京路，有大半站路，都是爹爹背着我。

魏含玉还说：爹爹对孩子们从来不表扬的，但是很关心，每次我们在苏州演出，他在后面听，也不让你知道，他是在听听众的反映，有听众当他面夸奖我几句，他也只是淡淡一笑。我生女儿的时候，因为演出忙，才休息了三个月就到南京、常熟、上海等地巡回演出中篇《白衣血冤》了，爹爹就跟着我到南京，帮我带孩子，爹爹又要照顾我，又要照顾小孩子。我出去演出，两个多小时，他就一直把我女儿抱着，到我回来才放下。这是爹爹对我的爱，是为了我安心说书。后来爹爹生病了，我们在他病床边，给他摸摸头，说：爹爹，我们小时候是不敢碰你的，现在可以摸摸你的头了。在女儿魏含玉的心目当中，魏含英就是一个普普通通的父亲，他爱子女，爱家庭。魏含玉和其他兄弟姐妹一样，对父亲充满了感激和怀念。

<div style="text-align:right">（张玉红）</div>

◆ 孝女赵丽芳 ◆

赵丽芳说她一开始是不喜欢说书的,很奇怪的是一个不喜欢说书的人说了六十年的书,这都是因为她孝顺的缘故。

赵丽芳这一代人,什么事都是父母做主。小时候家道中落了,家里兄弟姐妹又多,父母亲看她跳跳蹦蹦,还会瞎唱瞎唱,就说:你去学说书吧,好补贴点家里。赵丽芳的妈妈拿了金链条,还卖了东西,在中国饭店大摆宴席,给赵丽芳举行拜师仪式,希望先生对赵丽芳好点,多教点艺术,好多赚点钱。

赵丽芳是个孝女,从小听"二十四孝"长大的,觉得对父母就是要孝,既然父母做了安排,尽管心里不愿意,却也不好违抗。赵丽芳读的是无锡名校连元街小学,一般学生是进不去的,而且赵丽芳经常名列前茅,考第一名是经常的事,如果考了第三名就要哭得不行了,觉得不好见人了,要把脸蒙起来。赵丽芳还欢喜体育,班里都靠她去争荣誉,等赵丽芳得了奖回去,同学们会把她抛上去,再接住。就这样一位好学生,为了服从父母的安排,放弃了学业,学起了评弹。

赵丽芳一开始根本不欢喜评弹,也不懂什么评弹,但为了尊重父母的抉择,为了挑起家庭的担子,吃了不少苦。九岁那年,赵丽芳读到四年级,就开始学琵琶了,父母亲早就给她准备了小琵琶,一边读书一边学琵琶。学琵琶是苦得不得了,四年级下来,父母亲就叫赵丽芳跟师了,就要上台去赚钱,第一次赚了两元,不得了了,当时一分钱可以买不少东西呢。赵丽芳回家交给妈妈,妈妈开心得眼泪都掉下来了,赵丽芳就想要多赚钱,给父母亲。赵丽芳人很瘦,就是因为吃不饱,省下钱来给父母亲用,让兄弟姐妹吃饱,这是她的第一心愿。一直到后来,和吴迪君拼档,他是孝子,赵丽芳是孝女,两个人赚了点钱,双方父母都要给,自己情愿吃最便宜的东西。

1958年,全国曲艺艺人登记,赵丽芳去登记。1960年10月15日无锡曲艺团成立,赵丽芳是第一批演员,拿工资。那时候赵丽芳想自己还小,就先报了六十元的工资标准。后来团里给了她七十五元,赵丽芳不要,说:我怎么可

以拿这么多！后来靠级靠到八十元三角,邻居都来家里祝贺:小姐你这么小就拿八十元三角了,赵师母好福气。孝女赵丽芳给妈妈五十元,自己留三十元来开销。

平时赵丽芳只要听到妈妈生病,就算在团里开会时都会转身就走,去看妈妈。有一次她在皇后理发店做头发,头发梳了一半,有人来告诉她:你妈妈生病住院了！赵丽芳头发都没弄好就走了,她称自己是"痴孝"。三年自然灾害时期,市面上买不到东西,赵丽芳的父亲生了浮肿病,赵丽芳急得不得了,趁到太仓、昆山演出的时候买了一只鸡,回家的时候听到有人在哭,心想:不好,我爹爹不在了？赵丽芳哇哇哭进去,结果看见爹爹妈妈好好的呢,赶紧把鸡汤做了,自己不吃一口,都给父母亲吃。

赵丽芳把她艺术上的成功都归功于孝感动天,其实还是她的努力的结果。所以说,一个人好心是有好报的。

(张玉红)

◆ 孩子们的榜样唐耿良 ◆

在唐力行的心目当中,爹爹唐耿良的形象是非常高大的,他对子女要求严格,五个孩子的读书成绩报告单都要给他看的,他还要看孩子们的品德评语。唐力行说,爹爹因为说书,在家时间少,但一旦在家就做好的榜样。爹爹在家只要有空就看书,甚至半夜还看书,所以孩子们也养成了从小喜欢看书的习惯,用零用钱到书摊上借小人书回来看。唐力行说:爹爹的收入在当时是高的,但他生活朴素,孩子们的衣服也是大的穿了再给小的穿。唐力行的母亲是劳动人民出身,从小死了父母,是姐姐拉扯大的,母亲也很朴素,所以唐家家风很正。那时候评弹艺人抽烟喝老酒不稀奇,甚至还有吸毒的,有很多名演员都抽鸦片,像夏荷生、杨莲青等,还有不少演员被毒品夺去了生命。唐耿良为了保护嗓子,不抽烟喝酒,他把艺术看得比生命还重要。唐耿良守身如玉,从来不和三教九流来往。他还是个很重感情的人,很多老演员都得到过他的帮助。唐耿良的这些好品质,都传给了下一代。五个子女都是大学生,大儿子唐力行"文革"前考上了南京大学,现在是上海师范大学的博士生导师,弟弟妹妹们"文革"后考入大学。唐家的第三代也颇有成就,唐力行的女儿,南京大学毕业,在耶鲁大学读神经科学博士,又到乔治华盛顿大学读了法学博士。女婿,耶鲁大学本科,哈佛大学博士,斯坦福大学博士后。唐力行弟弟妹妹的孩子个个有出息,大妹妹的孩子在哈佛大学,媳妇是普林斯顿大学的博士,小妹妹的女儿是牛津大学博士,又是斯坦福大学博士,这一代二代三代,都为唐耿良争气,也是唐家家风的一部分,是唐耿良教育的结果。

1989年,六十九岁的唐耿良正式退休,在加拿大的女儿唐力平叫他去探亲,在探亲期间发生了一件奇迹。唐力行说:爹爹唐耿良当年做上海评弹团副团长的时候,有一次去看望赵开生,没料到煤炉上的气喷出来,从此得了气喘病,一直到退休,每年冬天都要发作,但是到了加拿大,再也没有发病。唐力平说:爹爹你就在加拿大留下吧,和我们一起生活。唐耿良想,回上海去的话,气喘病到了冬天又要发作,那就留下来了。就这样,唐耿良在加拿大生活

了好几年。

对于唐耿良和蒋云仙的结合,唐力行回忆说:1967年,因为爹爹受到了冲击,妈妈也受到了刺激,本来就有糖尿病、高血压,突发了脑溢血,送到广慈医院,却因为她是黑帮家属,没有得到及时的抢救,离开了人世。爹爹中年丧偶后也有人给他介绍过女朋友,但都没有缘分。唐耿良也考虑,孩子们年纪还小,再次结婚会对孩子们有影响,所以始终过着单身生活,一晃就是三十二年,一直到七十七岁,才第二次结婚,新娘就是蒋云仙。蒋云仙那一年到加拿大演出,和唐耿良同台演出,两个人过去接触不多,早年曾经同过一只码头演出,但当时光裕社有规矩,男女演员不能接触,因此两人不太熟悉。唐耿良的辈分比蒋云仙大,年纪上还大了十一岁,所以当时有个说法叫"六六新娘七七郎"。那次演出后,和蒋云仙同去的人就做起了红娘,两个单身老人虽然有共同语言,但唐耿良有顾虑,想想自己年纪大了,收入也不多,平平淡淡的日子行不行?后来两个人慢慢通信,增加了解,到上海后又有接触,最后确定了关系,回加拿大后就登记结婚,在一起生活了十年以上,唐耿良和蒋云仙过上了"夕阳红"的快乐生活。唐耿良写回忆录,看书,蒋云仙讲笑话,一起到美国录像、演出,一起回国参加活动。

晚年唐耿良还在儿子唐力行的帮助下,出版了回忆录《别梦依稀》,在他过世前十天,举行了《别梦依稀》学术讨论会,来自上海各界人士都给予了非常高的评价:一个演员,有一部书留下来,传下去,是了不起的事,还有一本回忆录留下来,更加了不起,唐耿良两样都做到了。《别梦依稀》这部书,不光是唐耿良的个人回忆录,还是评弹半个世纪发展的历史回顾,具有史料价值。

(张玉红)

◆ 汪正华还有两次机会 ◆

汪正华是粉碎"四人帮"后苏州评弹学校第一届评话班毕业生。评话班学的年数短,只学一年就跟师了,汪正华被分配跟金声伯出码头。后来汪正华毕业后分到了江苏省曲艺团,和金声伯一个团,这两人真是有缘分。20世纪80年代初,汪正华没出一分钱就正式拜金声伯为先生了,金声伯也不在乎,只要你学生认真学,把艺术继承下来,先生就开心。所以,汪正华非但没付拜师金,跟先生出码头的开销都是先生承担的,这真是汪正华的福气。所以汪正华经常说:没有先生就没有我,一日为师,终身为父,先生就是父亲,先生照顾我生活,传授我艺术。

汪正华跟先生跑码头的日子不长,金声伯是名家,不可能一年四季做到头,本来已经不怎么说长篇了,但为了带学生,就专门接了码头。那时候汪正华只有一只台式录音机,在书场里听到的先生的表演,还是要全靠脑子记,一回书听完,自己到隔壁房间里,躺在床上,脑子里回忆先生的这回书,像拍电影一样,过一遍,一次只能记住一半,还有一半,到下一个码头再补进去,两三只码头下来就都记住了。

汪正华很幸运,一出校门就跟先生金声伯,可以说是原汁原味,加上自己的努力,后来有了"小金声伯"之称。这对师生之间的关系就像父子,只要汪正华在苏州,就会到颜家巷先生家里,像自家人一样一起吃晚饭。汪正华说:先生对自己在艺术上抓得很紧,比如在说《七侠五义》当中的《夜闹柳洪府》时,汪正华经常动作不到位,金声伯就在家里的客厅里,摆上八仙桌,放个小矮凳,让汪正华模拟在书台上说书,金声伯一个动作一个动作地解剖给汪正华看,应该怎么样怎么样。汪正华学得不对,先生再教,一遍又一遍,手把手地把汪正华教了出来。所以,汪正华说自己是"奶水"吃得足。

金声伯一般不批评汪正华,但有一次却狠狠地批评了他。那时要去香港演出,演员们就先在上海、苏州、常熟等地巡回演出,练习一遍,有邢双档、魏少英、赵慧兰,还有先生金声伯。那天演出团来到常熟,当时汪正华还小呢,

先生金声伯在台上演出时,他很认真地听,等先生演出结束,汪正华也离开了书场出去玩了。没想到回来时先生对他板起面孔,很严厉地说:我金声伯的书你要听,别人的书你就不听了?这样影响不好,是对人家的不尊重,你怎么可以出去白相呢?汪正华这才知道自己错了。金声伯还说:这个是规矩,不管是我的儿子还是学生,我只骂三次。我的儿子金少伯,被我骂了三次,现在不骂他了,你是第一次,还有两次。汪正华后来学乖了,只被先生骂过这一次,所以还有两次机会,但这两次机会到现在还没用过呢,估计以后也不会再用了。

(张玉红)

◆ **最珍贵的记忆** ◆

　　国家级非物质文化遗产——苏州评弹是江南地区传统民族文化的代表，不仅受到江南听众的喜爱，而且越来越多的北方听众也喜欢上了评弹艺术。为了让北方听众能够领略到苏州评弹的神韵，扩展苏州评弹的表演舞台，1992年，苏州人民广播电台和青岛人民广播电台共同策划了名为"南曲北移"的艺术实践活动，把苏州人民广播电台的传统品牌栏目《广播书场》中播出的经典书目，经过艺术再创作，尝试着用北方听众听得懂的带有苏州味道的普通话来演绎故事，再配以幻灯字幕，以确保北方听众能够完全理解表演的内容。我作为苏州人民广播电台文艺编辑，有幸全程参与了这次活动。

　　当年，在苏州人民广播电台的领导、编辑，著名弹词艺术家邢晏春、邢晏芝，以及评话艺术家吕也康等的努力下，普通话版的弹词《杨乃武与小白菜》、评话《康熙下江南》得到了青岛人民广播电台的领导和编辑的认同，他们可都是地地道道的北方人。1993年元旦刚过，"南曲北移"演出组苏州方面一行十几人来到青岛，先在青岛进行了几场演出，取得了预期效果，然后又应北京人民广播电台之邀，继续北上，在老舍茶馆演出了普通话版的弹词《杨乃武小白菜》、评话《康熙下江南》的片段，同样引起了轰动。当时北京的各大媒体如新华社等都进行了报道，文艺理论家们在业务类报刊，如《文艺报》上，开始对该项尝试进行了艺术探讨。

　　1月12日，正当我们即将结束北上的行程准备返回苏州之时，一个振奋人心的消息传来：1月14日晚上，我们"南曲北移"演出组要进中南海，为中央首长演出！当时有这样的机会是不可想象的。

　　为了完成这个特殊的任务，我们所有在北京的演职人员马上退掉回苏州的火车票，放弃了会友、游玩、购物的时间，聚集在一起，以精益求精的态度又一次对演出的节目进行了审查调整，决定演出原汁原味的苏州评弹，并再三申明各项相关的纪律。

　　当时，我和《广播书场》的编辑华觉平老师作为演出工作人员，于下午五

点多先行来到中南海西花厅，听从中央办公厅领导的指示，做演出前的准备工作，邢晏春、邢晏芝老师等演员一个多小时过后到达，大家精心地准备着晚上的演出。我是负责打幻灯字幕的，一切调试好后还不放心，还反复演练，生怕到时出错。

纪律根本不允许我们在演出之前知道会来哪位中央首长，只见第一排安放着五个座位，警卫人员用手一一检查了沙发的每个角落和沙发与地毯间的缝隙，调整好西花厅的温度和湿度，而我们只是怀着忐忑不安的心情等待着演出的命令。用现在的眼光来看，当时西花厅的布置是非常简朴的，但感觉上很庄严，简洁的屏风上写着"苏州评弹演唱会"。

晚上九时许，我们被告知，首长马上就到，可以开始演出了。不一会，西花厅入口处警卫人员陪同一位首长进来了，我一下子没反应过来，只觉得他很脸熟：哦，是人大委员长李鹏！我一看是李鹏委员长和夫人朱琳来了，差点忘了操作幻灯机了！只见他们坐在旁边的两个沙发上，演出过程中，朱琳有时会给李鹏委员长小声地解说。又过了一会，当我无意中回头看了一下观众席，发现第一排座位边上又多了朱镕基总理和夫人劳安，中间只有一个座位空着！那还有哪位首长未到？难道是总书记江泽民？我想都不敢想，只是认真地操作着幻灯机，紧跟演员的唱词，生怕出错。

不一会，观众席上有了一点点动静，我稍一偏头：呀！真的是总书记江泽民！我的心不禁又一次狂跳起来，但马上镇静下来，因为我还要工作！据邢晏芝老师回忆说：当她看到最后进来的是江泽民总书记时，她差点忘了唱词！因为当时能为如此高级别的中央首长演出是不太可能的，而且是苏州评弹！

一个小时左右的演出结束后，中央首长和全体演职人员进行了亲切交谈并合影留念。他们和蔼可亲，也许因为他们都是先后从南方进京的，对苏州评弹都非常喜欢，李鹏委员长的夫人朱琳是上海人，本来就喜欢评弹。江泽民总书记对由竹子制成的民族乐器——箫产生了浓厚的兴趣，还如数家珍地说起了由苏州灵岩山的竹子制成的箫质量特别好。首长们说，能在中南海听到苏州评弹，真是太高兴了，他们对苏州的文化历史非常熟悉和喜欢。交谈的气氛温馨又融洽，我们也一扫先前的拘谨，向首长们汇报了这次"南曲北移"活动的概况，并由于在泉台长代表苏州人民广播电台、代表苏州人民向中央首长们拜了个早年，因为当时马上就要过年了。

短暂的交谈后，我们演出组一行十几人和中央首长合影留念，这张照片成了我最珍贵的记忆。合影之后，警卫人员送首长们回去休息，由中央警卫局的穆局长陪同我们品尝中南海的夜宵。由于当时马上就要过年了，回上海

的机票非常难买,中央办公厅的领导又帮我们解决了所有人员的机票,并用办公厅的车送我们到首都机场,关怀之情,令人难忘。

二十多年过去了,每当我看到这张照片,总会回忆起它背后的故事,那是我最珍贵的记忆。

(张玉红)

四 真情友谊篇

附录1　中国评弹网的创办人郁乃舜

由苏州市曲艺家协会、苏州市评弹团主办,苏州评弹鉴赏学会协办的"中国评弹网"(以下简称为"中评网"),自2000年9月开办以来,在众多海内外网友的大力支持下,走过了十多年的历程,迄今每月访问量已突破6000多人次。中评网创办人郁乃舜原是常熟人民广播电台副台长、主任编辑,1998年退休后,创建了中评网。他不仅为中评网付出了财力、智力,还付出了健康和生命。他不幸患了急性淋巴癌,于2002年11月病逝。网友们痛失知音,纷纷在网上发帖吊唁。

呕心沥血　艰难创网

中评网创办人郁乃舜是笔者郁乃尧的胞弟。早在新中国成立前,家中祖母、父母亲、姑母等都爱听苏州评弹,每天晚上全家聚在一台老式收音机旁收听《空中书场》节目。有时他也随长辈去书场听书,去得最多的是离家较近的大中南、梅园等书场。他自幼就耳濡目染,喜欢上苏州评弹。在苏州一初中读书时,他就会弹演笛、箫、三弦、二胡等乐器,为校内文艺骨干。1956年7月,他初中毕业后参军,入沈阳高射炮校学习,毕业后曾去朝鲜志愿军部队服役。从部队转业回来后被分配在常熟电台工作,20世纪80年代他在常熟电台创办了琴川书场,从此更加热爱苏州评弹,于是全身心投入,拉赞助、请演员、办专场,搞得有声有色。琴川书场在苏沪浙一带深受广大听众好评。1988年,退休后,他又全身心地投入筹办中国评弹网。开始,他把中评网挂在常熟"虞山热线"网上,但经过一段时间运作,效果并不理想。于是,他与苏州电信局联系。苏州电信局马上同意免费提供空间、域名,将中国评弹网挂到了当时非常有名气的"苏州热线"网上,并于2000年9月10日正式面世。但是,在2002年11月中旬,笔者突悉乃舜弟在上海长海医院告危,急忙赶赴病区,呆坐在他病床前。只见他已奄奄一息,但双眼流露出求生的渴望。他轻轻地告诉笔者,唯一记挂的,就是耗尽心血的中国评弹网与积累的大批珍贵评弹资

料。想不到,第二天(11月11日)上午,他就永别了人世。

当年,乃舜弟作为网站的总策划,是集策划、采编和发布于一身的"掌门人"。郁乃舜走东奔西,赴上海、浙江各地采访、发布新闻,制作视频、音频等,为评弹爱好者送去中国最美的声音。在没有资金、人力匮乏的情况下,中评网陆续开辟了几十个栏目,有评弹信息、学术动态、评弹资料库、评弹团体、收藏与欣赏、网友园地、名家风采(照片、漫画)等;与苏州《电视书场》合作,在网上推出了每月"金曲大点播",还开设了网上听、网上看、图片新闻、视频新闻、演员视频专访、网上视频演唱会、网上书场等新闻栏目。他省吃俭用,先后去上海、广州等地添置各种二手评弹网设备;带着自备的数码相机、录像机去现场采访录像。当然,这没有任何报酬和补贴。如来不及赶回常熟家里,他就在苏州笔者家借宿。每次从常熟来苏,他总是匆匆忙忙,常跑单位有苏州电视台、苏州评弹学校、苏州评弹团等,也有评弹老艺人的家里,当年与老艺人金声伯交情颇深。他常会兴致勃勃地告诉笔者,录到了某演出精彩片断或资料,心里比什么都高兴。有时还拉着笔者夫妇一起去欣赏精彩的演出,只见他忙于录制音像,跑上跑下,满头大汗,但总是笑逐颜开的样子。2000年8月15日中国评弹网开始试运行,9月10日正式开网。他建网的初衷是"服务社会,享受生活",把"六十岁学打拳"的艰辛当作了一种乐趣。2001年7月底的一天,他曾一口气传了16个视频和音频文件。原苏州评弹团长兼党支部书记毕康年直到今天还赞扬他:"真不愧为苏州评弹的行家,在网上又是我们的老师!"

网络评弹 首放异彩

在众人的大力支持下,中评网已开辟了几十个栏目,上传大量音、视频资料和照片、文字报道,吸引了海内外众多评弹爱好者。中国评弹网不仅使国内特别是江浙沪一带的评弹迷欣喜若狂,而且还使侨居海外的华侨华人找到了知音,满足了他们对吴侬软语的吴文化、评弹的渴望。由于网站的独特魅力和影响力,中国评弹网早在2000年中国电信江苏省公众多媒体局举办的网站评比中就荣获文化文艺类一等奖第一名,到开网一周年之际,访问量已接近10万人次,并于2001年10月下旬在上海逸夫舞台举办"访问量突破10万大型评弹演唱会"。当时评弹网的月访问量已达16000多人次,北美洲和大洋洲已筹建了镜像点,网友遍及英、美、新西兰、西班牙、加拿大、澳大利亚、日本、新加坡、中国的香港和台湾等地。2001年5月,中评网与苏州《电视书场》合作,将每月评弹金曲大点播在网上推出,点播菜单亦每月上网,使外地和海外评弹爱好者亦能收看。每期播出后都会收到几十封电子邮件,美国和欧洲一些网友还打来国际长途点播。美国网友大夏自幼随父母

旅居美国二十多年,对评弹一直情有独钟。为此他在来件中表示:"中评网使我们能适时上网观摩到精彩的节目。感谢主办者的苦心经营。"2006年6月,网友乐弦在网帖中写道:"每当打开电脑的IE浏览器,首先映入眼帘的就是我的主页——中国评弹网。主页的最初设定者正是中国评弹网的策划者、创办者、小编郁乃舜。因为热爱评弹,我和他相识较早,但真正相交和相知却是在他创办中国评弹网之后。我曾多次受邀参加中国评弹网举办的活动,随他到上海、苏州等地为中评网录制节目,亲身感受了他对这个公益网站的关爱,也曾和他一起憧憬中国评弹网的美好未来"!

癌症折磨　不言放弃

2002年5月,乃舜在体检中查出了身患恶性淋巴肿瘤,但他丝毫没有慌张,一边积极治疗,一边没有放下网站工作。他病中仍在考虑着网站的商业化运作。有位上海网友至今还在怀念郁乃舜患病在沪住院的情景:"说实话,我在去医院看他时,他几乎看不出病态。他明白自己得的是什么病,但从容面对,丝毫没有愁容。""由于化疗的结果,一天我去看他,他成了大光头,怎么看怎么就像个'委员长',脸盘不但不瘦,而且胖了。一次我告诉他网上有人问你得什么病,他坦然地回答'告诉他们'。我问:'怎么说?''得了个瘤么好了。'"这位网友的回忆情况是真实的。

直到2009年春节笔者去他家时,乃舜已离开我们六年多,只见他工作室玻璃柜内仍保存着他的奖品、证书。在他的工作桌上也看到了为创建中国评弹网而陆续添置的两台电脑、刻录机、传真机、数码相机、摄像机等设备,顿时我眼泪夺眶而出,宛如生前那样,他仍然在兴致勃勃地忙于网站工作。他的家人告诉笔者,当时乃舜弟在病中一直放心不下这个网站,不顾家人、好友规劝,甚至在化疗期间,稍加休息,又在电脑上不停操作;去上海住院前夜,还忙到了半夜才肯休息呢! 他真是放不下几十年来对苏州评弹和对一手创建的中评网的痴爱。如今,苏州评弹已离不开网络,中评网已经成为宣传评弹艺术的一个重要窗口,被海内外网友所青睐。正如现任中国评弹网主编、苏州评弹团副团长周明华所说:"中评网以弘扬民族文化,发展评弹事业为己任,在9名义工的协助下,正在努力为海内外传播评弹信息和知识,推广评弹艺术,推荐优秀中青年评弹演员,在促进海内外评弹爱好者的沟通和交流,探讨评弹理论方面做了大量工作,对评弹艺术的传承和推广发挥了积极的作用。"

(郁乃尧　周明华)

(注:郁乃舜保存的评弹资料已由家属于2014年捐赠给中国苏州评弹博物馆)

◆ 附录2 缅怀"张派艺术"宗师张鉴庭 ◆

"头上白云飞不停……""张教头是怒满胸膛……"这一段段经典的弹词"张派"唱段无时无刻不荡漾在喜爱它的人们的心中。作为张派艺术的继承者,我也时常怀念这位艺术高超、慈祥和蔼的老人——祖师爷张鉴庭!

我在十九岁时拜张鉴庭之子张剑琳为师,但因为父亲的缘故,我早在十四岁时就与"张派"艺术结下了不解之缘。在儿时的记忆中,我经常随父母到鉴庭先生家去玩。鉴庭先生非常喜欢我父亲,老人家很和蔼,没有半点"大响档"的架子,而且还是一个不大健谈的长者。难道这就是那个誉满江浙沪的大名家?就是那个能够在书台上引人入胜,说得观众连点燃的烟都忘记抽,直到烫痛了手才把烟蒂扔掉的大响档?当时只有十四岁的我小脑袋里充满了问号,这些问号直到日后我真正学习评弹、学习"张派"艺术后才逐渐找到了答案……

初学评弹时,在父亲的建议下,我壮着胆子把刚学会的几句"战长沙"唱给了老先生听。老人家听后颔首微笑,说我的嗓子特别好,既高又宽,但在咬字上不对。他亲自唱给我听。当时我就傻了眼,他的"精、气、神"让我一下子感觉老人家仿佛年轻了几十岁!他是怎么做到的?这一问题始终萦绕着我,并引领着我展开了"张派"艺术探索之旅!随着舞台经验的不断积累和社会阅历的日渐丰富,我越来越感到"张派"艺术如同一个无穷的宝藏,能为潜心挖掘者带来无穷的惊喜和收获!

众所周知,鉴庭先生的唱被誉为"喝水倒流",非但是苍劲有力,而且是激情饱满、声情并茂!例如,他能通过细腻的演唱把同为老旦的钟老太、王老太和严夫人三个人物的不同性格、脾气、年龄、身份在声音、语气、节奏、

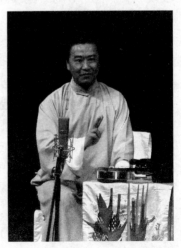

吞吐上角色分明且淋漓尽致地完美展现出来，每每我们在舞台上唱起这些经典的名段时，观众都会情不自禁地跟随吟唱，可见唱段已何等深入人心……

鉴庭先生用唱腔演绎那些名不见经传的小人物也给观众留下了深刻的印象，如中篇《海上英雄》中他用凄凉、愤慨、如诉如泣的演唱留下了《林老三诉苦》这一唱段。中篇《林冲》中张教头只是一个配角，但在鉴庭先生的演绎下活灵活现，留下了一段脍炙人口的名段《张教头误责贞娘》，在20世纪60年代的街头巷尾经常可以听到评弹爱好者摇头晃脑哼唱这段选曲的情景……他的唱腔在观众心目中留下了难以磨灭的印象。

鉴庭先生对人物的塑造和刻画不仅在唱腔上，在说表和表演上更有自己的独到之处。他在长篇弹词《秦香莲·迷功名》中把一个小人物——老秀才陈平表现得栩栩如生，不仅充分运用精彩的唱腔，在说表中还准确地配合表情、动作，展现人物在等待发榜时的内心世界，使观众的情绪随之层层推进。鉴庭先生更惟妙惟肖地设计了三段笑声，那陈平在得知自己终于最后高中第七名进士时从狂喜到悲喜交加直至发疯，三段笑声对角色内心的巨大变化起到了推波助澜的作用。台上演员在笑，台下的观众却已然揪心落泪。

又如《颜大照镜》中的主角颜大官人，堪称鉴庭老师在众多人物塑造里的一绝。他参照民间传说把这一人物设计成丑角，既是苏州首富又是一个视财如命的吝啬鬼，既是目不识丁的文盲却又是一个极好面子的假斯文，既是天生口吃却又是一个极力掩饰自己口吃毛病的人，既是相貌丑陋却又是一个从小就自以为貌若潘安的可笑人物。虽然这些设计使这一人物与生俱来带有戏剧矛盾和喜感，但鉴庭先生在表现这一人物上的处理异常细腻。他紧紧抓住人物身份和个性这一核心，表演张弛有度，并不一味地去搞笑和放噱头，博观众一笑。他用心刻画，使这一人物活灵活现，一个有血有肉的颜大官人深入人心，让看过的观众终生难忘。

研究"张派"艺术，不能不研究鉴国先生的琵琶伴奏，记得小时候就听鉴庭先生谦逊地说过："我的唱离不开兄弟鉴国的琵琶，如果没有鉴国，可能就没有'张调'。"老人家坦诚朴实的话语当时我并不十分理解，只知道张鉴国老师的琵琶弹得很好听。直到我开始潜心钻研和学习"张派"艺术，才逐步领悟了他话中的深意。"张派"艺术博大精深，非但在说表和唱腔中对人物的塑造及刻画入木三分，对故事的情节叙述细致入微，在伴奏上也延续了这一宗旨。鉴国老师的琵琶伴奏，在不同的唱段中会根据人物和剧情设计独一无二的间奏来配合唱腔。例如，中篇弹词《红梅赞》里的《沈养斋劝降》，张双档在整个唱段设计中，从人物角度出发，创造了大量之前"张派"从没运用过的唱腔和间奏，使听者不仅耳目一新，而且身临其境，但在此之后的其他作品中却不再

复制,可谓"张派"唱腔和伴奏为人物和情节量身定做的经典之作。

回顾多年对"张派"艺术的钻研,它的高境界在于无论说噱还是弹唱都着力于人物当时内心情感的自然流露和剧情的展开递进,而非一味强调和追求高亢去博得现场效果。它的精髓不只是唱几个高音"罢罢罢",那是特定情绪的一处激情迸发,并不是"张派"艺术神韵的全部。如《曾荣诉真情》、《花厅评理》等唱段就充分从人物当时的情绪出发,娓娓道来,体现了人物的性格和内涵。"张派"之所以能成为一个大流派,深受广大观众的喜爱,原因就在于它能一曲百唱,无论男角还是女角,正角还是反角,它都能准确地表达和演绎。这正是一种艺术内在美的体现,也是张派艺术真正的魅力所在。所以,无论是学唱或是欣赏"张派"艺术,请千万不要走入误区。张鉴庭先生那沙哑的声音是由于录音在他五十岁以后的居多,一个演员一般演出到五十岁以后,声音会自然变得有些沙哑。所以不要硬做沙哑,以免缩短自己的艺术寿命,阻碍了自身的艺术发展。有些走入误区的演员会比较着力于夸张地学形似,把声音憋成比较沙哑,把三弦乱摇乱晃,甚至还有把三弦一手抛起,另一手接住,像耍杂技一样。这样一来,虽然可能博得现场一笑,却有"洒狗血"之嫌,既破坏了自己的形象,也丑化了"张派"艺术之神韵! 得不偿失,实不可取!

虽然鉴庭先生文化程度不高,但他极其丰富的人生阅历以及对艺术废寝忘食的钻研和对自己近乎严苛的要求,使他成为人们敬仰的一代宗师! 他对人物的深度领悟、细腻刻画及无与伦比的表现力令后人深深折服和怀念!

(毛新琳)